造訪
國際建築大師
創意旅宿

看見以「人」為核心的空間設計

導讀

設計旅館大師A to Z

現代人的旅行趨勢傾向深度旅遊自由行，選擇投宿的考慮因素有二：一是知名度，二是房價。擁有高知名度的旅館往往因行銷包裝預算高，住房價格自然也不低；不過，近來卻有愈來愈多的個性化設計旅館，以大師加持過的面貌取勝，它們不強調華麗格局，價格較為親民，靠著口耳相傳的好口碑，讓人更樂意投宿於擁有設計精神的旅館，不再受限於旅行社推薦而選擇接團客的觀光旅館或傳統五星酒店。雖然台灣沒有英國《Wallpaper*》雜誌或美國《旅遊者雜誌》（Condé Nast Traveler）、《旅遊與休閒》（Travel + Leisure）這類專業設計期刊出版品，但若能花點時間搜尋資訊、研究此類旅館，旅人可換來意想不到的收穫。

「投宿於具有大師精神的旅館」是一種精進的態度，因為一間以設計師特質造就新風貌的旅館，處處有讓人品味深研的空間。不同於過往以酒店功能水準表現而做出評價或推薦，本書選擇反向思考，從最重要因素「人」的角度切入，找出具有獨到創意精神的旅館。篩選國際建築大師及知名室內設計師的作品，這份由A到Z的名錄中，必定要有近代建築史及室內設計發展史的代表性，並且要在旅館產業實際案例有傑出表現，這是本書嚴選的目標。

我在就讀研究所的學習過程中有一心得，即我需要論述說明調研的「難度」。若是一般旅遊投宿指南書大概不會有這個議題，但既然要做這份設計旅館的考察，我對此書抱持寫作論文般的嚴謹精神，是

故有其難度。首先從近代建築史發展的大師中搜尋旅館作品，這些代表性人物會被學術界列為指標，必有其重要地位，背後意味著其革命性的新式創作改變了歷史。除了建築史，我另外選擇了一類不在建築史的創作者名單，他們的作品雖少了點學術性，但設計的專精度是上上之選，為全球化的旅遊市場生態中占有相當分量的角色，於是這兩類設計職人就成了第一波入選名單。為求最新潮流趨勢訊息的傳達，我的第二波動作便是篩選出剛開幕或即將開幕的旅館作品，羅列了上百間值得體驗的標的物，再以國家城市地區分別安排旅程。第三波的選擇則考量到地域關係，但其中困難之處正如寫作論文需要探討的「調研難度」，某些地處偏鄉遙遠國度的優質設計旅館仍不免成為本書的遺珠之憾。藉由上述說明，我欲強調本書書寫內容的嚴選態度及價值高度。

　　由於本書旅館名單並非從旅遊路線自然延伸的投宿經驗取得，而是篩選自大師名單的選擇，有時我會在原本沒有旅館作品的設計者網站上突然發現他的旅館新作品，就納入了這份名單，若發現名單中的大師又有了新創作或即將開幕的旅館作品，又會將選集裡的項目再次汰換，準備過程因此成為一段長達兩年、不斷發掘的工作。各國城市的旅館名單分布不見得集中，我的選擇往往是單一城市中的萬中選一。今晚投宿這間旅館，明日便離開前往下一座城市，感覺彷彿回到建築系剛畢業後的苦行僧式建築旅行，不太容易找到同行者，鮮少有人會將旅館當成旅行的首要目標（當然，度假旅館或休閒別墅村例外）。為取得完美的影像，攝影的空間取景角度、天候光色時段的等待、細部設計的觀察、唯美氛圍的捕捉……，所有要求皆講究，我的建築旅行似乎比事務所工作更為艱辛緊張，要與時間賽跑，對此也有強烈的得失心。我為了出版這本書，時間心力投入甚重，旅費開銷就更不用提了，這是完成書寫的困難與心聲。

　　綜觀本書欲分享的人物與標的物，這些二十年來將心力貢獻於設計旅館的大師，詳實細分可得出六類：

一、普立茲克獎得主

　　普立茲克建築獎（Pritzker Architecture Prize）於一九七九年由傑・普立茲克（Jay Pritzker）和妻子辛

蒂（Cindy Pritzker）所設立，凱悅基金會（Hyatt Foundation）資助。此獎項每年度遴選出「展現天賦、遠見與奉獻特質」的建築作品，並表彰其建築師。這是全世界公認最具權威性的建築獎項，有「建築界的諾貝爾獎」之美譽。

自建築現代主義的年代起始，美國建築師菲力普・強森（Philip Johnson)於一九七九年率先奪得大獎。當時建築發展歷經後現代主義又回到現代主義，再發展成解構主義，最後於二十世紀末之前形成了新世紀運動，從不同風格的建築師代表作品可以見證近代建築史的推展。從一九七九年至二〇二一年間，四十三位獲獎大師中有二十三位擁有名聲較為顯著的旅館作品，本書在此嚴選了十五位以納入旅館設計的探討。

首先是一九八三年獲獎的華裔美籍建築師貝聿銘，後續還有一九八九年獲獎的美國建築師法蘭克・蓋瑞（Frank Gehry）、一九九五年的日本建築師安藤忠雄、一九九六年的西班牙建築師拉斐爾・莫內歐（Rafael Moneo）、一九九九年的英國建築師諾曼・佛斯特（Norman Foster）、二〇〇〇年的荷蘭建築師雷姆・庫哈斯（Rem Koolhaas）、二〇〇一年的瑞士建築事務所赫爾佐格與德穆隆（Herzog & de Meuron）、二〇〇四年的英國建築師札哈・哈蒂（Zaha Hadid）、二〇〇七年的英國建築師理察・羅傑斯（Richard Rogers）、二〇〇八年的法國建築師讓・努維爾（Jean Nouvel）、二〇〇九年的瑞士建築師彼得・尊托（Peter Zumthor）、二〇一二年的中國建築師王澍、二〇一三年的日本建築師伊東豐雄、二〇一七年的西班牙建築團隊RCR，以及二〇一九年的日本建築師磯崎新，這些大師讓本書的內容建立起代表性。

這些普立茲克獎大師掛保證的作品，在書中就像是超級巨星登場，展現二十一世紀初旅館設計生態中的革命性變革。

二、普立茲克候選人

這本書除了得獎大師，也涵納以下兩類建築師：未來有機會挑戰普立茲克獎的建築師，如日本的隈研吾、荷蘭的班・范・伯克（Ben van Berkel）、美國的丹尼爾・李伯斯金（Daniel Libeskind）、英國的

大衛‧齊普菲爾德（David Chipperfield）；以及早已功成名就但就差臨門一腳、常與普立茲克獎擦身而過的老將們，如美國的史蒂芬‧霍爾（Steven Holl）、瑞士的馬里歐‧波塔（Mario Botta），這些人的設計風格異於常人，有明顯辨識度，在建築史上亦是占有一席之地的風雲人物。

　　上述提及的建築師皆正值成熟狀態，無論是作為普立茲克獎候選人或已與獎項失之交臂的資深創作者，這些建築師目前主宰整個國際市場，需要光環加持的開發商樂意與他們進行國際合作，建築文化交流與異地突變因此同時發生，造就富含多樣性的地球村現象。

三、主流派建築師

　　從字面上解讀，主流派建築師就是國際舞台的熟面孔，以豐富資歷取得業主信任，在世界各處攻城掠地，旅人很容易能在旅行中見到其作品身影。當然，這也代表主流建築師事務所的業務量相當驚人，一半以上的普立茲克獎大師都難以望其項背。這些大型建築公司的業務量可觀，設計作品全在控管之下標準化，雖稱不上是革命性創舉，但有專業基礎保證下的優質形式創造，是這類設計能脫穎而出的關鍵。

　　舉例來說，英國建築事務所阿特金斯（Atkins）以大型工程起家，後轉為設計形態，創業至今幾近百年，其聞名天下知的作品——杜拜帆船酒店（Burj Al Arab）成為改變旅館星級史的轉捩點；法國建築師多米尼克‧佩羅（Dominique Perrault）是法國超高層地標的創造者；義大利國寶級建築師安東尼奧‧西特里奧（Antonio Citterio）擁有兼具室內設計及傢俱設計的專長；西班牙老將里卡多‧波菲爾（Ricardo Bofill）在眾人以為他退休的時刻，卻仍創作出城市重要建築，才能再現於江湖。

四、國際新銳搶進

　　在資訊傳播發達的時代，新銳建築師紛紛嶄露頭角、站上世界舞台，只要有潛力就能立即被國際看見，其中以中國MAD建築事務所的馬岩松、脫離大都會建築事務所（Office for Metropolitan

Architecture，簡稱OMA）近期才獨立的德國建築師奧雷‧舍人（Ole Scheeren）竄起速度最快，不僅獲獎無數，還屢屢登上媒體版面，才華有目共睹。另外，亞洲建築師的國際成果也不容小覷：新加坡的兩大建築團隊WOHA及SCDA打破以往東南亞建築師不被國際重視的現象，於近年發展躍升至世界各地；眾人略顯陌生的泰國建築師杜安格特（Duangrit Bunnag）則憑藉其小品建築的現代主義進化版演繹，成為漸漸被國際重視的亞洲建築師；還有在越南出現的地域性建築專家武仲義（Vo Trong Nghia），以「竹建築」在威尼斯建築展嶄露鋒芒，橫空出世於國際級建築舞台。

五、旅館設計專職

有些建築師原先沒沒無聞，空有絕佳品味卻無機會在國際間發光發熱，他們的才能透過十年磨一劍、深入研究旅館設計常態的融會，賦予經手作品嶄新的設計精神，從此以專精者之姿反覆出現在旅館設計界，以單一建築類型成為專家，相較綜合性建築師更容易取得業主認定的專業形象。國際旅館品牌往往都有御用建築師、室內設計師，長時間配合之下，逐漸累積其獨創的企業形象。

澳大利亞籍建築師凱瑞‧希爾（Kerry Hill）、比利時籍建築師卡第爾（Jean-Michel Gathy）及印尼籍建築師賈雅‧易卜拉欣（Jaya Ibrahim），這三位設計者為安縵集團（Aman Group Sarl）及其相關品牌GHM、安嵐（Chedi）奠定完美的基礎，新面孔難以滲透其旅館集團設計團隊。凱悅酒店集團（Haytt Hotels Corporation）在改與日本室內設計大師杉本貴志團隊「Super Potato Design」及台裔美籍設計師季裕棠合作之後，其企業形象就是兩者賦予的風格靈魂。美國的比爾‧班斯利（Bill Bensley）因其不同國際品牌度假旅館的形象創作獲得業界肯定，得以一再推出新作，數量與速度皆異於他人，不要以為名號不響亮而小看他，其實他被稱為全世界設計最多旅館的設計師。法國設計師菲利浦‧史塔克（Philippe Starck）與英國倫敦聖馬丁巷酒店（St Martins Lane Hotel）及同集團的品牌桑德森（Sanderson）合作，創造出迷幻衝突的新美學，成為二十一世紀初設計旅館的起始關鍵。

六、現代主義導師

在現代主義建築運動發起者柯比意（Le Corbusier）、葛羅匹斯（Walter Gropius）、密斯‧凡‧德羅（Ludwig Mies van der Rohe）、萊特（Frank Lloyd Wright）、路易斯‧康（Louis Isadore Kahn）五人之中，影響近代建築師最深的非柯比意莫屬，無論是學術界或是實務界，其作品至今仍受眾人景仰朝聖。旅行途中，欲投宿於這位建築先行者傳教士的精神創作，原本機會渺茫，然而聽聞柯比意設計的拉圖雷特修道院（Priory Holy Mary of la Tourette）現今將空房開放給旅者投宿，幸運的我得以實地感受現代主義導師的設計美學，同時也決定將它加入這份大師旅館名單之中。

Antonio Citterio
安東尼奧·西特里奧

近十年來，業界出現了「義大利國寶級建築師」一詞，所指即是安東尼奧·西特里奧。我對此有些心虛，不知道他有何建築大作聞名於世。後續用十年的光陰去追蹤，發現他能位居高地位的種種因素，但仍沒見著建築師背景出身的他有什麼較知名的建築大作，倒是傢俱、室內設計領域的表現較為顯著。

安東尼奧·西特里奧於一九五○年生於義大利，畢業於米蘭理工大學建築系，一九九九年創立了整合工業設計與建築發展的團隊ACPV（Antonio Citterio Patricia Viel & Partners）。他初期醉心於工業設計，多次和國際傢俱大廠合作而稍具名氣，合作品牌諸如「B&B Italia」、「Flexform」、「Flos」、「Kartell」、「Maxalto」、「Vitra」等，並於二○○八年獲英國皇家工藝商業協會頒發「皇家工業設計師」之榮譽。他也和廚具品牌「Arclinea」合作，一九八六年起即擔任其品牌設計總監，讓廚房進化為充滿樂趣的日常生活場所。設計作品經過物理氣相沉積（Physical Vapor Deposition，簡稱PVD）鍍膜或霧面處理，視覺與觸覺具創新意義，落實他所追求的義式美學。不過，傢俱、廚具設計師的名號並沒有引發眾人的關注，將他推向國際、一舉成名天下知的作品，是義大利精品品牌「寶格麗」（Bvlgari）跨界創設的「寶格麗精品酒店」。

從最早二○○四年開幕的米蘭寶格麗酒店、二○○六年的峇里島寶格麗酒店，至二○一二年的倫敦寶格麗酒店、二○一七年的北京寶格麗酒店及上海寶格麗酒店，室內設計的任務皆交付予安東尼奧·西特里奧。透過他先前的背景，大約可猜出他所形塑的寶格麗會是什麼樣的風貌：首先要符合寶格麗精品精神，少量手工貴金屬精品的點綴是重點；其二，西特里奧的工業設計經驗豐富，置入的傢俱都是義式極簡精品風格。以品牌的原始地位立基，再延續跨界出走的新意，寶格麗精品旅館絕對是所在區域中房價最高的選擇。眾人視之為時尚殿堂，御用設計師安東尼奧·西特里奧則是推手，身價也隨之水漲船高。

從傢俱設計、廚具設計、室內設計的成就而觀之，安東尼奧·西特里奧被稱為「國寶級設計師」，我尚可認同。倘若要稱之為「國寶級建築師」，我會相當好奇他將如何詮釋「建築精品化」。

1｜峇里島寶格麗酒店。　2｜倫敦寶格麗酒店。　3｜上海寶格麗酒店。　4｜上海寶格麗酒店。　5｜義大利品牌「B&B Italia」的餐櫃。　6｜義大利品牌「Flexform」的沙發。

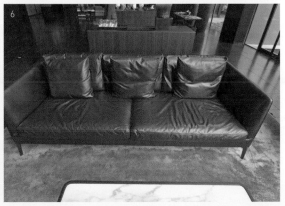

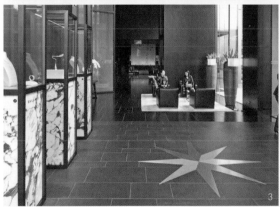

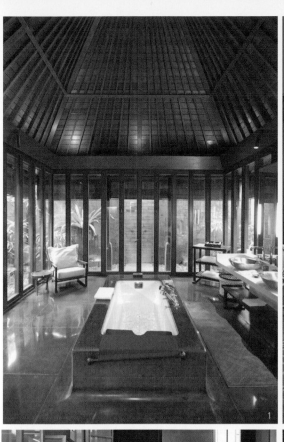

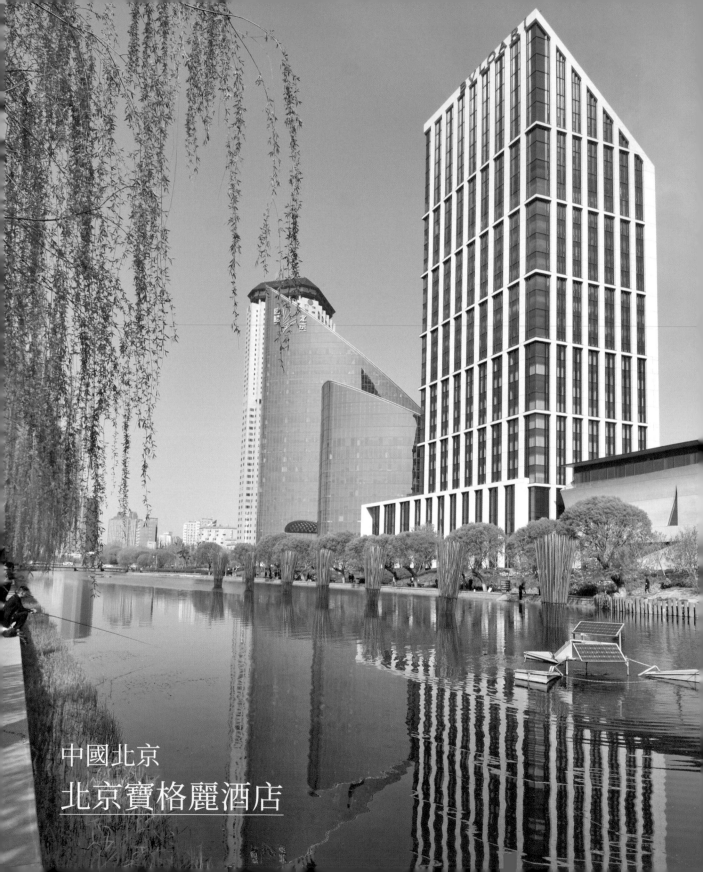

中國北京
北京寶格麗酒店

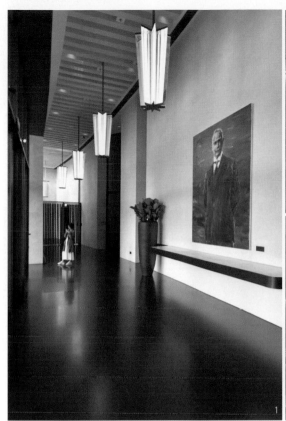

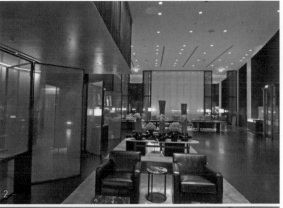

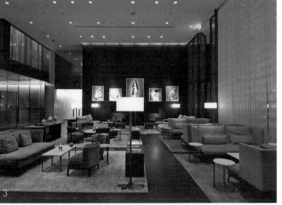

　　北京寶格麗精品酒店的設計，由品牌長期配合的御用建築師安東尼奧・西特里奧擔綱大任，建築與室內設計為同一人能帶來一致的整體性，令人期待。

　　大師的建築設計採現代極簡風格，青銅窗的深色線條與明亮的石灰岩形成鮮明色調對比。灰白色石材以四層樓高度為一框架，形成垂直長向的開窗玻璃面，於現代的外貌下仍保有歐洲傳統古典建築開口的比例，最後在屋頂上層收束成稍具變化的斜向切角。由亮馬河看去，建築倒映於河面上，簡潔有力且兼具美感畫面。

　　酒店入口天花板底下的八角星形吊燈，靈感源自米開朗基羅（Michelangelo di Lodovico Buonarroti Simoni）設計的古羅馬卡比多利歐廣場（Piazza del Campidoglio）的星星元素。轉進大廳的前檯空間，玻璃夾金絲帛的屏風隔開等待休憩區，這金絲帛的意念來自於寶格麗「夢幻金」的傳統精品設計。其上方還有萬神殿（Pantheon）的圖案，讓人聯想到古羅馬歷史遺跡，也是巴洛克式建築傳統元素和寶格麗設計的靈感泉源。長形前檯以黑色馬鞍皮包覆，休憩區的沙發亦採用黑色皮革，黑即是時尚的代表色。

　　酒店附設的寶格麗酒吧是社交聚會的絕佳場所，似船身般的長橢圓吧檯，由紅銅手工打磨鑄造而成，這一設計靈感來自於寶格麗羅馬旗艦店旁著名的「破船噴泉」（Fontana della Barcaccia）。義式餐廳「IL Ristorante」在酒吧後方的內部，七十人座的餐廳提供精緻的義式美食，白色大理石圓桌和靠牆邊包覆式半隱私包廂的全黑皮革沙發，有著黑白色調相搭之效，顯現出「非黑即白」的時尚專屬色。牆上

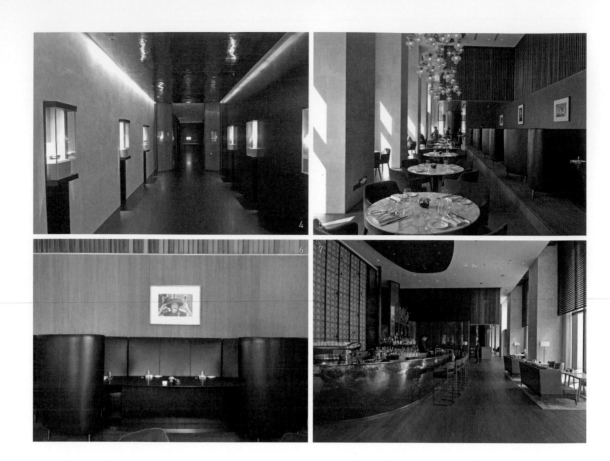

相框裡是歷史上國際名媛穿戴寶格麗精品的黑白老照片，這些與寶格麗強烈關聯的名人照是品牌倡導的「義式甜蜜生活」之見證。

　　北京寶格麗的SPA水療中心，五百坪大小分成兩個樓層配置，雙人理療室擁有較寬敞的空間，角落設有長榻和按摩浴缸。室內恆溫泳池和倫敦寶格麗的版本幾乎相同，皆由產於羅馬的維琴察石堆砌而成，泳池牆壁則以祖母綠、橙色馬賽克相互拼接，這些呈現皆從羅馬卡拉卡拉浴場（Baths of Caracalla）中獲得靈感，盼能再現昔日過往的光輝。池畔邊附有紗幔的四柱長榻取代了一般常見的躺椅，畫面浪漫唯美。泳池旁的水療按摩池一側是內凹壁，其他三壁則以金箔和祖母綠馬賽克交錯貼飾，顯得光彩奪目，像是精巧的藝術。

　　寶格麗特別重視的圖書館設於花園旁，全室布置深棕色皮革沙發和米黃色石牆，於色彩學上，棕色與米黃色極為相襯，顯現出一室的溫馨親切。除了圖書館，另一個重要標的物即為寶格麗宴會廳，酒店一樓設有另外一獨立入口，能進入宴會廳的地面層小前廳。雖說是小前廳，卻有一只大型黑色金屬迴旋圓梯直接通往二樓的主廳，其挑空的中央部分垂掛著義大利知名品牌「Barovier & Toso」的玻璃吊燈。

　　酒店內的「寶格麗套房」寬闊達四百平方公尺，可俯瞰亮馬河和寶格麗私人花園，更可欣賞北京天際線的壯麗景色。大廳挑高對外是高聳的落地玻璃大視窗，內側則採用大量柚木飾板，使起居室色調溫

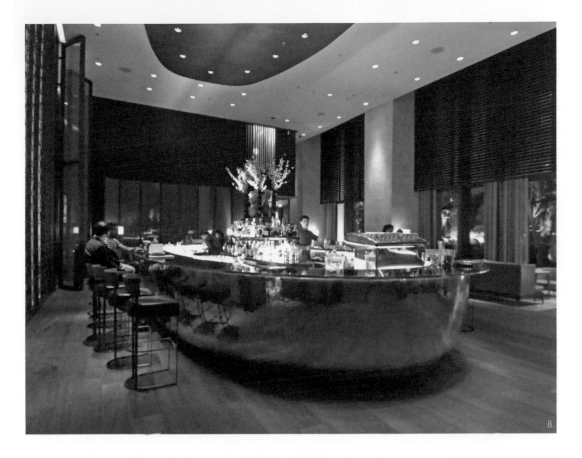

暖又明亮。套房內的客廳和餐廳相連，皆擁有圓形環狀的現代式水晶吊燈。行經一過廳抵達臥房，較精彩之處應是偌大的衛浴空間，大型雙人花灑淋浴間背牆是可發光的「青玉石牆」，而室中央置放一超尺度的正方形白瓷浴缸，外部四周包覆著黑色石材，設計仍然不忘黑色的時尚感。綜觀套房全室，無所不在的攝影作品掛飾皆是當代攝影大師Irene Kung的藝術作品，包括米蘭大教堂和北京天壇、羅馬聖天使堡和北京鼓樓、羅馬萬神殿和北京皇穹宇，這一系列作品皆是義大利和中國的對話。

北京寶格麗酒店有著和同系列寶格麗酒店的不同之處：酒店一般都會為空間美化而擺置許多飾品，但北京寶格麗卻擁有手作感的藝術氣息，隨處可見珠寶設計手稿，讓人感受到寶格麗精品的初心與真實精神。另外，大廳裡所掛飾亦是手繪的地圖，竟也像是一幅精彩畫作那般呈現著，這些手稿背後傳遞的思想稀有無價。

1｜前廳置創始人畫像及八角星形吊燈。　2｜大廳前櫃及金絲屏風。　3｜大廳休憩區各式精品傢俱。　4｜嵌壁玻璃櫃內的精品展示。　5｜義式餐廳「IL Ristorante」。　6｜黑色皮革沙發圍成半包廂。　7｜酒店附設的寶格麗酒吧。　8｜寶格麗酒吧的船形紅銅吧檯。　9｜似羅馬卡拉卡拉浴場的泳池。　10｜羅馬式圓拱頂蒸氣室。　11｜金光閃耀的水療池。　12｜芳療室躺椅及按摩池。　13｜大圓樓梯及吊燈。　14｜寶格麗套房的挑高起居室。　15｜套房餐廳。　16｜套房臥室轉角窗。　17｜雙槽式洗檯仍是黑色調。　18｜偌大浴室中置一浴缸。

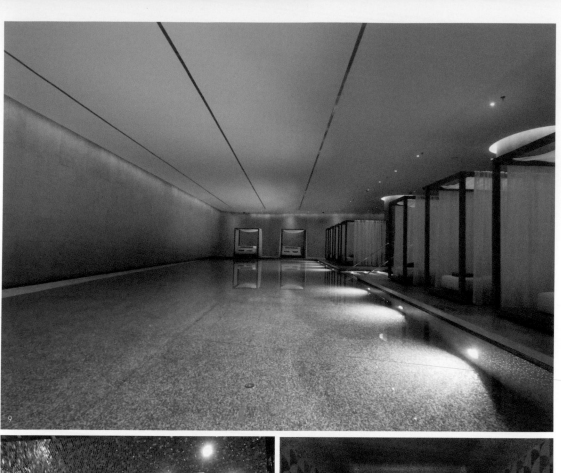

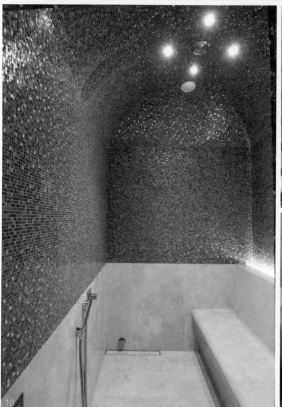

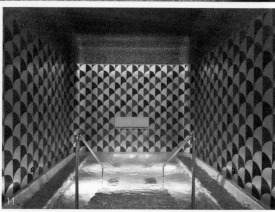

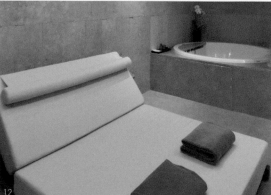

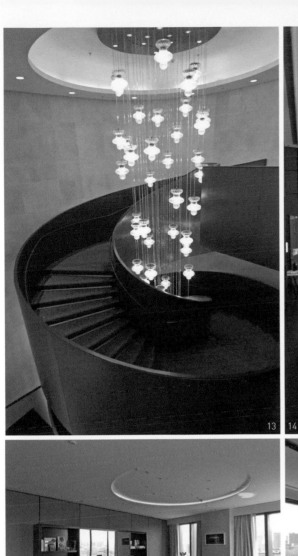

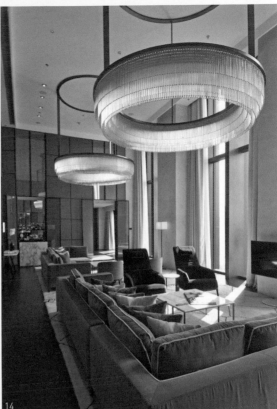

13 14

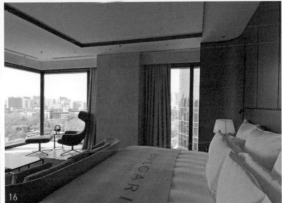

15 16

17 18

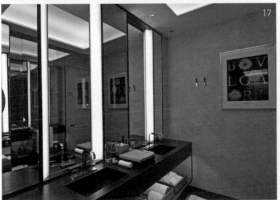

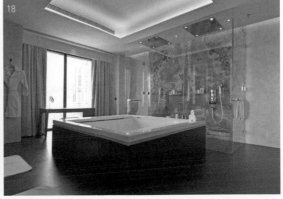

Arata Isozaki
磯崎新

　　二〇一九年普立茲克建築獎得主、日本建築師磯崎新生於一九三一年，並於一九六三年獨立創業後跟上了潮流，其作品在日本的後現代主義建築裡有著代表地位。磯崎新引用了歷史建築遺產的視覺語言，把從中抽取的片面建築元素再合成，將嚴謹的古典形式抽象化。

　　一九八三年建成的筑波市民中心（Tsukuba Center Building）為其成名代表作，明顯的後現代「類比隱喻」及「模仿」手法，直接將米開朗基羅的羅馬卡比多利歐廣場大型鋪面搬到日本。一九九〇年的北九州國際會議中心（Kitakyushu International Conference Center）是當時日本具能見度的大型建築發揮機會，他的設計仍然重視後現代「形式操作」，建築最主要表現的玻璃狀屋頂令人感覺是硬做上去的，拿掉也不會有什麼傷害，這想法的迸生也證明後現代「形式作手」慢慢被主流派遺棄了。

　　磯崎新中期的發展為他的設計風格帶來些許變化，他以幾何形體表達機能，從一九九四年的中谷宇吉郎雪之科學館（Nakaya Ukichiro Museum of Snow and Ice）能感覺到磯崎新欲脫離長久以來的後現代風格。大階段立體花園是主要表現，簡單的幾何六角體呼應了雪花六角結晶體，言簡意賅、充分表達建築之意。同年的京都音樂廳，則以較簡單的流動性平面幾何形體為主要概念，已少了不必要多添加的後現代主義裝飾元素。

　　磯崎新後期作品新形態出現在一九九九年奈良百年紀念館（Nara Centennial Hall），以基本橢圓形幾何彎折成曲體面作為三維向度空間，拉出皮層形成縫隙，成為入口也成為天光透進的介質，為反映奈良古都文化，特別燒製的深棕色陶板瓦，完美地向奈良古都致敬，從這裡可嗅出新世紀運動風潮的傾向。

　　二〇一〇年，他的上海喜瑪拉雅藝術中心（Shanghai Himalayas Museum）經國際競圖後出線，設計混合了解構主義仿生學的「異形體」、文字天書、玉琮……各式意象於一身。作品雖然勝出，但彷彿仍回到八〇年代的後現代主義，彷若時空穿越，同年於卡達杜哈的作品——卡達國家會議中心（Qatar National Convention Center）亦有相同現象。

　　磯崎新現在仍活躍於國際，尤其是歐洲，但仔細探究其作品，最亮眼、有創意又具美感的發揮，還是二十世紀末的奈良百年紀念館。

1｜日本北九州國際會議中心。　2｜日本奈良百年紀念館。　3｜日本中谷宇吉郎雪之科學館。　4｜日本京都音樂廳。　5｜卡達國家會議中心。　6｜中國深圳文化中心。　7｜西班牙巴塞隆納開廈美術館。

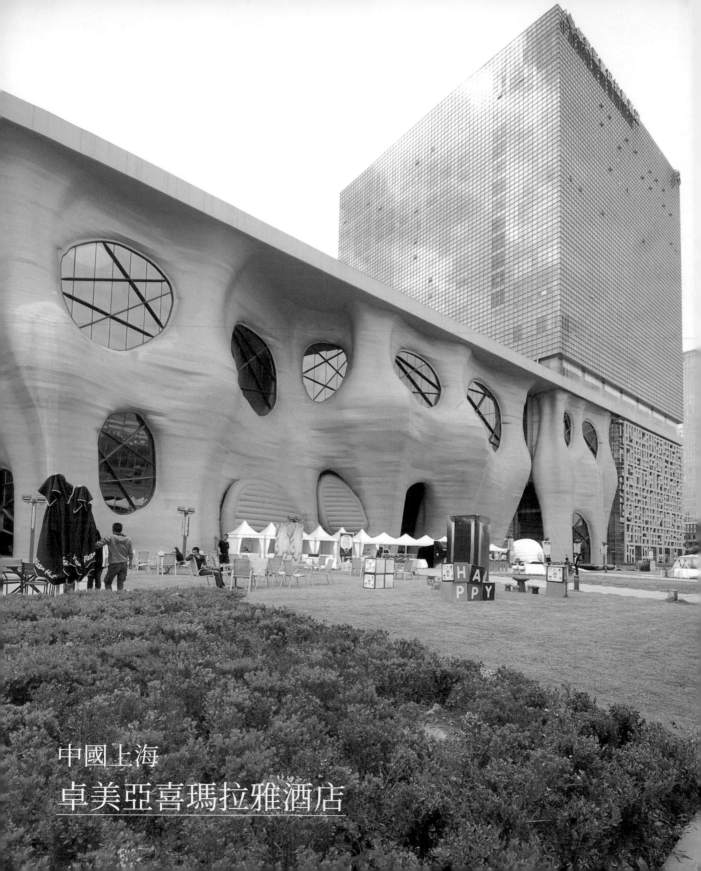

中國上海
卓美亞喜瑪拉雅酒店

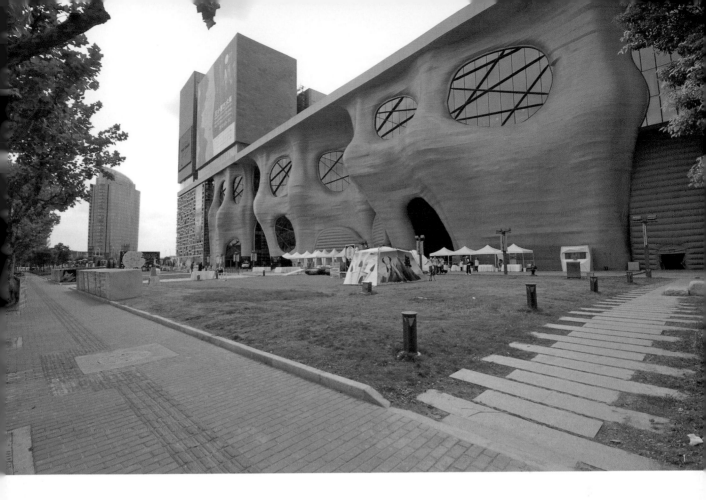

　　上海喜瑪拉雅藝術中心具複合式功能，涵納一千一百人席次的大觀舞台、美術館、購物商場，以及擁有四百個房間的旅館。建築設計者磯崎新稱之為二十一世紀的「超聚落」（Hyper Village），龐大身軀裡藏著各種不同的獨立機能空間，呈現複雜多樣的面貌。

　　建築中，藝術中心採以「異形林」形式，似古木參天破土而出，古老樹林根部象徵大自然與天地的結合。建築另外一大部分是卓美亞喜瑪拉雅酒店，其外觀為一棟高樓，七樓以下外部包覆著石造的「天書」符號，取黃帝時期倉頡造字的典故，對中國歷史文化的古老文字進行抽象演繹。酒店建築形體為一正方形量體，而中央核心做圓形的鏤空以利酒店客房走廊採光。酒店呈現內圓外方的形制，整體高度有十四層樓高，形貌像中國古代崇天敬地的禮器——玉琮，也象徵天地。由底層向上看去，就是一個高深的圓形天井。

　　酒店入口前庭是一個配合迎賓車道的圓形水池，水池上有一座藝術大銅雕，搭配一群牛形的雕刻創作，中國式大紅色的迎賓車道門屋突顯了入口的自明性。前進大廳，即見挑高天花板上兩百六十平方公尺的LED大銀幕，變幻著多彩顏色，還有各種祥雲與圖騰。在這十六公尺挑高天花板之下，擺設一座源

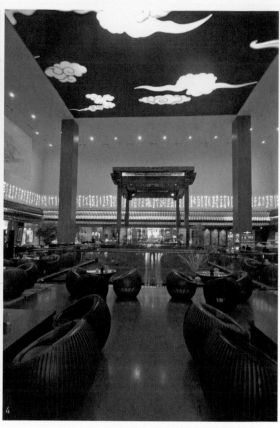

於清代、具三百多年歷史的亭台樓閣。在酒店餐廳「郁」裡，中心位置的亭台是大廳舞台，平時上演著京劇、崑曲等表演藝術活動，大廳上方四邊內圍則鑲嵌了唐代書法大師懷素應梁武帝要求所創作的《千字文》。除此之外，大廳牆上還布置了藝術繪畫真跡及古董，如陳逸飛所繪的毛澤東肖像、任伯年的人物四屏和齊白石的李鐵拐肖像，讓大廳看似一座藝術珍藏館。

全館的主要設施有二樓的牛排館「牧」、上海餐廳「迷」、日式餐廳「穗」，並設有五張獨立的鐵板燒檯。另外，館內還有十二公尺高的大宴會廳「歡」，廳內祥雲環繞，傳遞安康如意的祝福。屋頂花園「樵」位於異形林之上，可作為結婚廣場、戶外派對之用。「無極場」位於一樓建築外牆的異形林之內，是連通大廳的產品展示會場。裙樓頂部露台處設有水療太極中心「泰麗絲」，入口處開了一月洞門，對景出去是露台的園林。門裡設有二十公尺長的室內溫水泳池，另有水房、火房、熱石浴等功能設施，這些功能性空間均圍繞著一中心圓露台花園而設，往上看去是個大圓天井，所謂天圓地方的玉琮象徵之所在。

標準客房內使用現代中國式傢俱，房內有簡化的中式竹燈籠，書桌衣櫃也呈現明式傢俱的簡約形式，臥室空間與起居室以木格柵相隔，形成兩個分隔空間。大套房裡的臥室衛浴空間與床鋪可分離也可相互連通，浴室位於臥室角落，利用推拉門將門片收納於牆壁內，讓浴室與臥室兩者空間連成一體，室

內看起來比一般客房大了不少。同樣擁有寬闊視野的大面落地窗向著大街，拉開浴室拉門時，圓形大浴缸裸現於臥室中央，像是一個擺設於大空間中的雕塑，這也是旅館客房近期常見的安排。

　　上海喜瑪拉雅藝術中心是一個由眾建築物集合而成的群組，在建築師磯崎新的創意下，將藝術中心以異形林為題，做出一個少見的三維異形面貌。另外，酒店外觀以天書為題，抽象感的圖騰呈現於建築表皮，而整個長方形量體中的鏤空圓是天圓地方的玉琮，此概念是其設計的靈魂，旅館上部帷幕牆外觀則是蒙德里安（Piet Cornelies Mondrian）的構成主義（Constructivism）圖像面貌。若以建築設計方法檢視，這棟建築似乎擁有太多主題，難免有拼湊之嫌，尤其是將異形林置於現代主義水平垂直性表現當中，既是亮點也是突兀之處，難怪我的上海友人以「怪」稱之。

　　建築師在異鄉創新的過程實為孤寂，想藉由設計表達異國文化的深度，卻往往用了太多力氣而讓作品顯得複雜，缺少統一感。或許就是太豐富了，設計不容易被世俗大眾所看懂。

1｜藝術中心異形林量體。　　2｜文字形酒店入口大牆。　　3｜大廳中的四柱亭及四壁《千字文》。　　4｜大廳。　　5｜前廳的檀木龍舟。　　6｜牛排館「牧」。　7｜下電梯進入異形林場域。　　8｜圓形天井露台庭園。　　9｜方體虛圓心。　　10｜SPA中心前廳。　　11｜室內溫水泳池。　　12｜SPA芳療室。　　13｜標準客房臥室空間。　14｜大套房寬闊面落地玻璃。　　15｜大套房書房與餐廳。　　16｜開放浴室獨立浴缸與臥室通透相連。

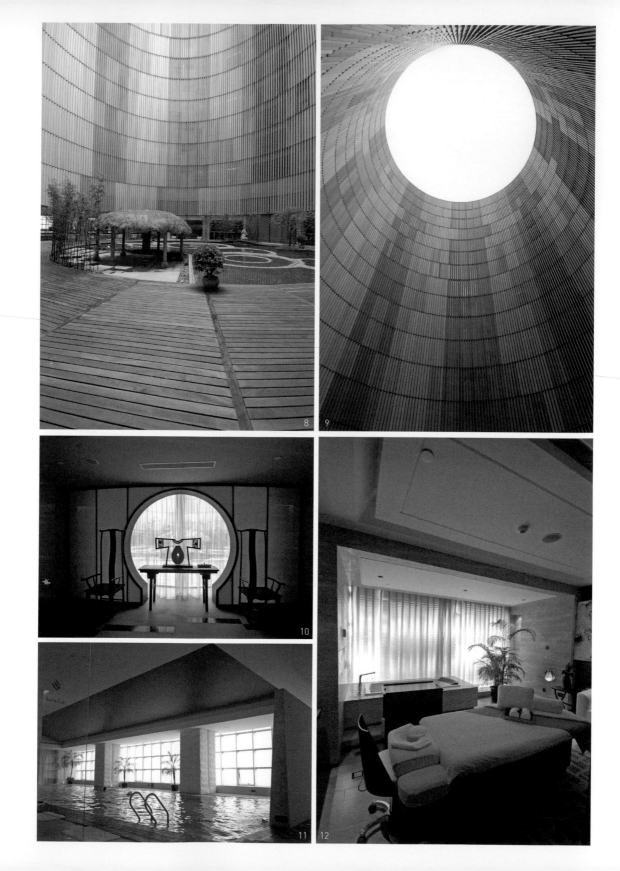

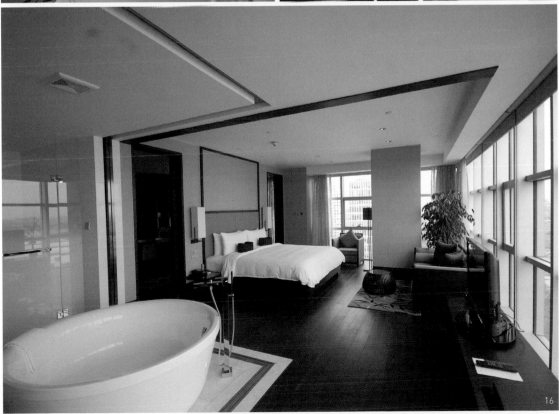

Ben van Berkel
班・范・伯克

　　荷蘭建築事務所UNStudio 於一九八八年創立於荷蘭阿姆斯特丹，創辦人班・范・伯克承襲近代設計大國的血統，建築風格以流線造型見長，空間呈現具流動性。最早成名之作是一九九六年的荷蘭鹿特丹伊拉斯謨橋（Erasmus Bridge in Rotterdam），一座力道十足、線條具魄力的橋。

　　真正落實其建築理念而有十足發揮的作品，是二〇〇六年於德國斯圖加特落成的賓士展館（Mercedes-Benz Museum），以不受拘束的自由形體造就流動空間，由內而外一體成型，建築師自由律動的信仰堅持得到證實。二〇〇八年開幕、台灣人所熟悉的高雄大立精品館（現改稱大立A館）也是他的作品，其流線性身軀及漸層變幻光影，在都市中呈現豐富的表情，金屬外殼的質感及細薄尺度的細部收尾是我認為值得注意之處。

　　UNStudio近期開始出現垂直高樓的大型開發案設計，和以往低密度的水平量體大有不同，三維空間扭曲、彎折形體的力道降低，但仍抗拒現代主義教條式的規矩，堅持「變形」的各種可能性，在超高層大樓結構優先的因素下依然做出變化，實屬不易。新加坡的雅茂園公寓（Ardmore Park, Singapore）、集合住宅「V on Shenton」、三座高層塔樓式的住宅大樓「Scott Tower」，皆尋求自身風格主義下的新風貌。尤其後者亮點在於配合新加坡花園城市形象，加入當下空中花園的流行趨勢，屋身上半段鏤空而成「孔洞建築空間」，造就中空綠建築形象。當然，UNStudio的孔洞就是與眾不同，四角柱做成超級結構，再以三度曲予以孔洞外框另外的語言。

　　UNStudio的近期作品中，二〇一六年的中國上海一八九巷購物中心和二〇一五年的新加坡科技設計大學（Singapore University of Technology and Design）又回復了低矮水平比例，產生較強烈的三維曲率量體。建築初看之下和札哈・哈蒂的風格類似，但仔細端詳之後，會發現其作品材料的豐富複合性，細部精準度高而具有辨識度。另外，UNStudio在前者的金屬外皮上做了極細膩又高難度的處理，同時展露後續新作品——中國杭州來福士中心的可能性。二〇一七年落成的杭州來福士中心，超高層複合式旅館建築為班・范・伯克設計的流線體地標建築再進化版本，為其設計生涯創下新突破。

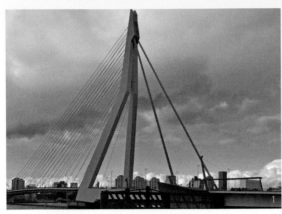

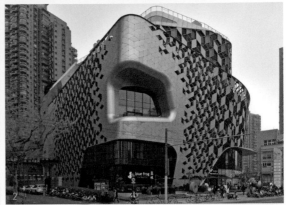

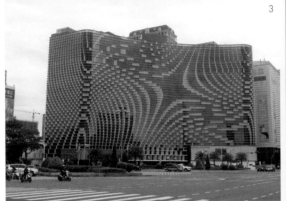

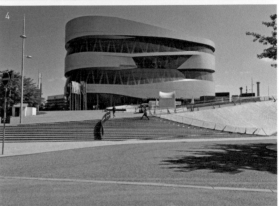

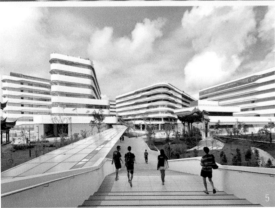

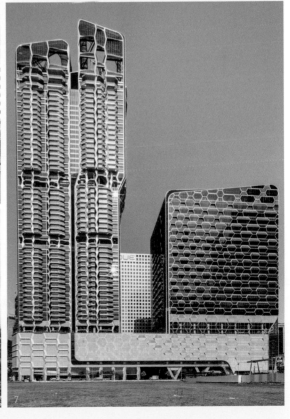

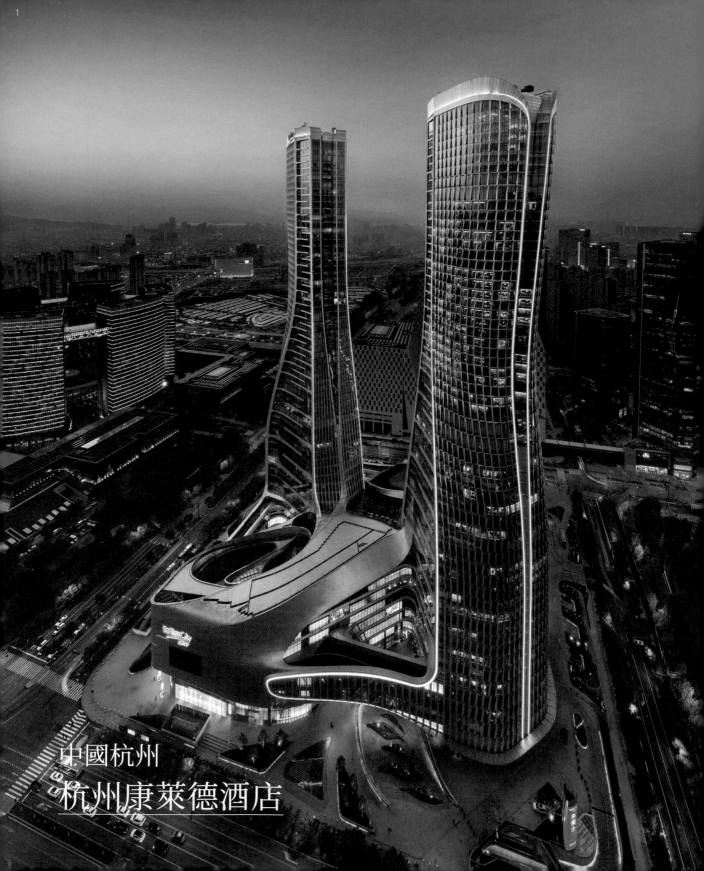

中國杭州
杭州康萊德酒店

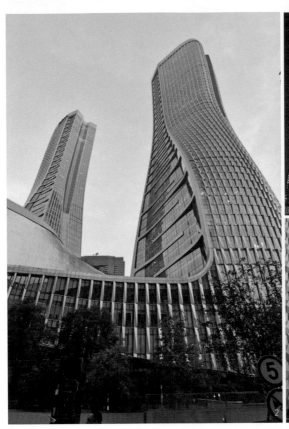
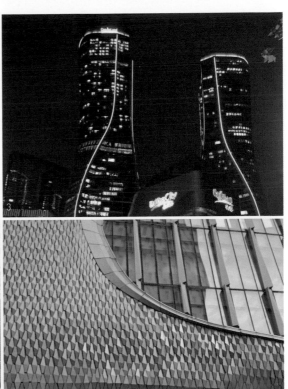

UNStudio的整體規劃堪稱典範，雙塔建築一為辦公一為酒店，基層裙樓是大型購物商城。雙塔和裙樓之間留設出懸浮的穿透空間，成為大街廓裡可穿越的捷徑，不必繞一圈遠路，這正是都市設計的最佳願景。

雙塔建築是城市地標，位於來福士中心的杭州康萊德酒店能直接面向錢塘江湧潮的勝景。建築師班・范・伯克以錢塘潮為靈感，因著水流波動潮水起伏，以靈動的曲線作為建築主要面貌呈現。全區幾乎看不見直角的建築量體，柔軟的曲線為城市天際線帶來獨一的面貌，一眼望去便能辨識這與眾不同的都市美學建築，想當然耳成為地標。貌似兩座保齡球瓶的高塔，正面為玻璃帷幕，背面如掀起鱗片的交錯折板，構造和細部上皆有上乘的表現，基層裙樓立體菱格紋交織的金屬片產生明亮陰暗的對比，無比生動。金屬片縫隙在夜裡的燈光變化，帶來城市中心活潑的一面。這簇群建築在杭州新區形成與眾不同的城市美學，於結果與意義方面，正和札哈・哈蒂所設計的南京青奧中心有異曲同工之妙，皆是上上之作。

趨近建築的不同部位，能看見高聳如彩帶般的金屬雨庇相互連結，其構造變化程度有如金屬雕塑浮於半空中，為進門這件事帶起不同的前奏。室內設計由香港團隊「AB Concept」擔綱，接續建築意象，全館不太奉行方正格局及細節，選擇使用波動的曲線，採用圓滑的表面以避免方正的大牆，同時呼應錢

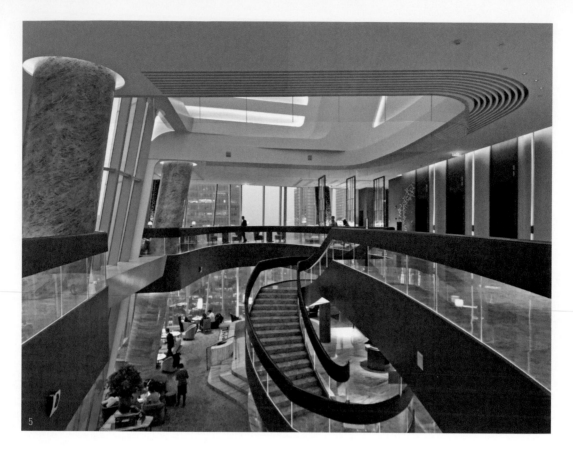

5

塘江湧潮的地域性特色，做出與其他作品不同的表達。

　　空中大廳是個大挑空，前檯背後有高聳的金屬格柵屏蔽，這些金屬格柵有巧思，垂直線條中又以弧線連接兩側，曲線律動仍是呼應錢塘江潮水波動之姿。大廳前方有一更高挑空之處，順著黑色橢圓形獨立懸挑梯連接上層，抬頭往上一看，透明電梯在高聳的挑空裡通往客房樓層。這極具流動性格的場域裡設有休憩區，配合橫面寬闊落地玻璃擁覽市景，氣氛流暢而輕快。

　　提供全日飲食服務的餐廳「與瀾」，設計上呈現出國際語言風格，用餐區牆壁上的藍柳垂下，背後是一輪金色明月，顯示裝飾的優雅。餐廳裡其他區域為保有隱私性，多以玻璃隔屏圍塑出半開放式的小型分區，各區層次深遠地向後延伸，掩映得巧妙，一路看不太到眾食客，這在一般強調開闊性的全日餐廳是少見的安排。日式餐廳「宿汐」有點創新感，不使用常見的日式現代禪風，而選擇酒吧形態，為的是塑造輕鬆的氛圍。地坪拼花紋理像灑落一地的銀杏樹葉，白色石材製成的壽司檯和空中的壓克力燈管，極盡表現出現代設計的潮流感。全杭州最高的空中餐廳——「里安」位於酒店頂樓五十樓，擁有最好的視野，樓層高度使其空間感與眾不同，內部多以八角框櫃、牡丹花形壁飾、垂吊的小燈籠進行裝飾，試圖反映鮮明的中國風格。

　　位處八樓的水療中心，擁有我所見過最大的芳療室，光是附有大浴池的洗浴空間，幾乎就是一般

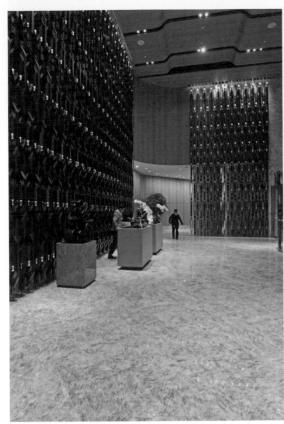
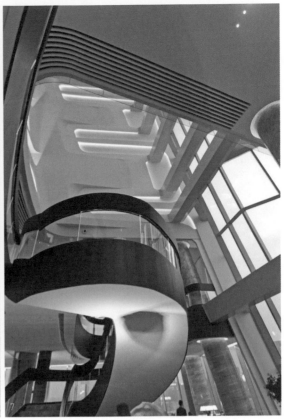

標準客房的大小了。室內溫水泳池最大的特色是一旁豪華大尺度的長榻，取代了一般的躺椅，於是池畔的悠閒氣氛便不同了。整體空間亦順著弧形線條原則設計，池邊是弧形彎曲，天花板弧角修飾了直角轉折。

　　酒店內的豪華套房位於建築物的弧形轉角，起居室和臥室皆擁有弧形落地玻璃，寬廣的視野可見市景及錢塘江景。上述兩處和衛浴空間有一共同特色，即天花板都做成弧形，室內設計所及之處皆反映建築體的性格——有機曲線、避免直角。

　　康萊德酒店（Conrad Hotel）是希爾頓集團（Hilton Worldwide Holdings Inc.）第二高等級的品牌，當然要進駐地段之最，也要形塑出最美的建築軀殼。北京康萊德酒店是馬岩松的作品，如三維量體變化的楔形大樓；而杭州康萊德酒店則是全杭州最亮眼的現代建築，其品牌形象與軟硬體融合一體，顯示它在業界的不凡地位。

1｜照片提供：杭州康萊德酒店。　2｜高聳參天的雙塔。　3｜夜觀兩支保齡球瓶身線。　4｜立體菱格紋交織的金屬鱗片。　5｜挑空大廳裡的大弧形梯。　6｜前檯金屬格柵屏壁。　7｜電梯穿越高聳挑空。　8｜如酒吧形態的日式餐廳「宿汐」。　9｜輕中國風餐廳「里安」。　10｜全日餐廳「與瀾」以玻璃隔屏照顧客人用餐隱私。　11｜全日餐廳「與瀾」的藍柳金月壁飾。　12｜前檯屏壁格柵細部。　13｜前檯屏壁格柵細部。　14｜弧形池邊與弧形天花板轉角。　15｜芳療室的偌大洗浴空間。　16｜豪華套房起居室。　17｜位於弧形轉角處的臥室。　18｜大尺度衛浴空間。

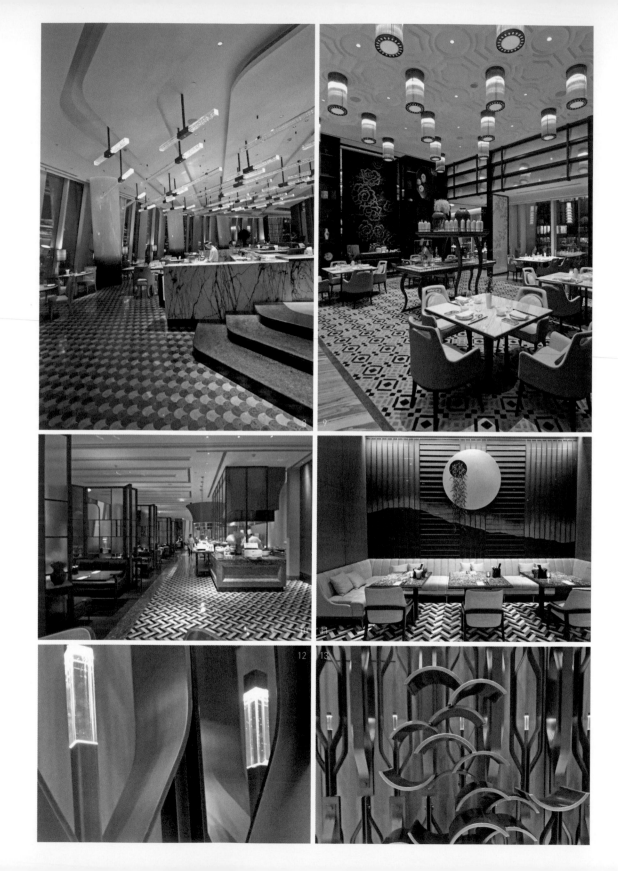

Bill Bensley
比爾‧班斯利

比爾‧班斯利是不會出現在建築圈學院派探討名單的名字，但他在國際旅館界可稱為最專精的設計者。美國權威旅遊期刊《旅遊者雜誌》二〇一三年選出全球排行前一百五十四間的熱門新旅館，其中比爾‧班斯利的作品就占了六間，他是目前全球最火紅的旅館專業建築師，名字和頂級度假村劃上了等號，甚至《時代》雜誌（TIME）也以「異國風情奢華度假村之王」的稱號來形容他。

比爾‧班斯利雖是美國人，卻將工作室設於泰國曼谷二十多年，他的「異國風情風格」是西方人對於東方美學的詮釋。班斯利在曼谷試圖融合東西方文化，做出東方人認同的地域性建築與環境空間美學。世界各大旅館品牌，像是四季（Four Seasons）、柏悅（Park Hyatt）、英迪格（Indigo）、歐貝羅伊（Oberoi）、半島（Peninsula）、文華東方（Mandarin Oriental）、洲際（InterContinental）、GHM、One&Only等，皆看中班斯利在亞洲培養的品味與旅館設計的專業。

比爾‧班斯利的設計風格大多是歷史文化建築或地域性建築的復刻，較像是後現代主義者，而非當下建築師所追求的創意設計旅館，唯一例外是二〇〇七年越南會安南海度假酒店（The Nam Hai，現由四季酒店集團接管）的室內設計，它擁有史上最高設計強度的革新性別墅客房。但他後續的設計方向還是回歸「地區形式主義」，印度歐貝羅伊集團的烏代浦烏代維拉斯歐貝羅伊酒店（The Oberoi Udaivilas, Udaipur）及阿格拉阿瑪維拉斯歐貝羅伊酒店（The Oberoi Amarvilas, Agra）於二〇〇七年分別得到美國《旅遊與休閒》雜誌所選的世界第一及第三之殊榮，除了地點的無可取代，建築全然反映了印度古文明建築形式的復活重現。其實最能具體體現印度風情的並非建築，而是大格局的景觀規劃，這更符合了比爾‧班斯利以景觀建築師起家的專長。從專業上檢視，這已不是單純的庭園設計，而是景觀設計。

若換個地方，人們對異國文化風情也許就會出現不同思考。二〇〇五年，柬埔寨暹粒和平酒店（Hotel de la Paix，現已改為暹粒柏悅酒店）開幕成為國際重大消息，但不知是否因為世界八大奇蹟之一的吳哥建築在形式上難以發揮，建築師竟對它下了裝飾藝術（Art Deco）的注解，這場意外令人疑惑，班斯利之前受眾人讚譽的設計風格突然性格違常。客觀而言，比爾‧班斯利的「異國風情奢華度假村之王」稱號當之無愧，然而我會定調他是「異國文化建築形式的作手」，好與壞就由設計界或旅人自行感受了。

1｜越南會安南海度假酒店。　2｜二〇〇七年世界排名第一的印度烏代浦烏代維拉斯歐貝羅伊酒店。　3｜二〇〇七年世界排名第三的印度阿格拉阿瑪維拉斯歐貝羅伊酒店。

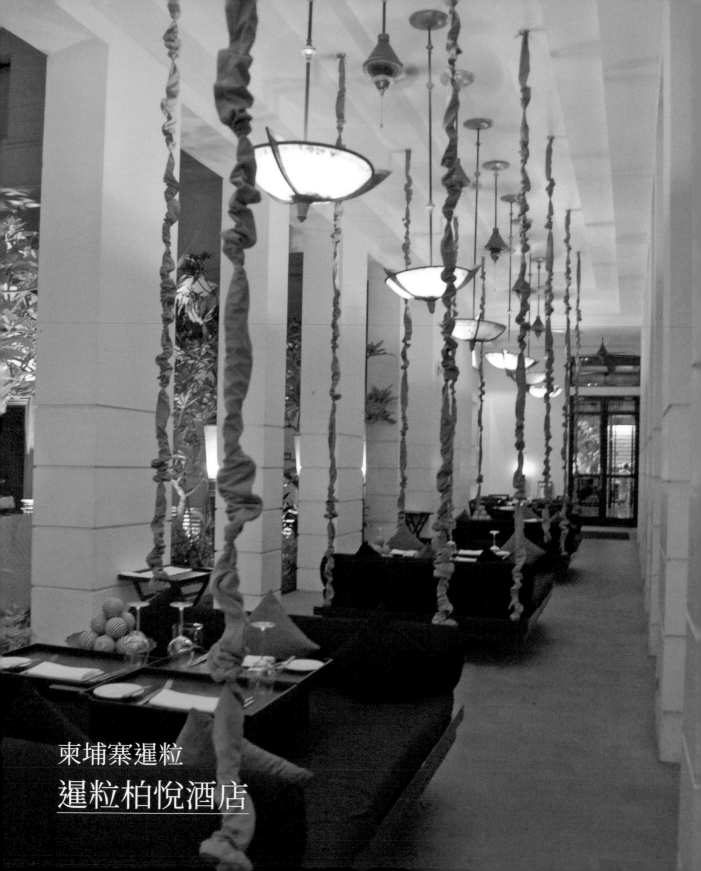

柬埔寨暹粒
暹粒柏悅酒店

1

　　柬埔寨暹粒柏悅酒店（Park Hyatt Siem Reap，原和平酒店）出自於設計師比爾·班斯利之手，他讓吳哥窟原本的古文明形象搖身一變成為時尚之所，尤其是旅館內的休憩區，入夜後更是當地時尚人士出入聚集的場所。眾多觀光客就算不住這裡，也要來此一睹酒店面目。

　　酒店建築外觀染了一層全白，有如美國邁阿密的熱帶裝飾藝術建築風。在吳哥地區一片法式殖民風及西歐古典建築群中，暹粒柏悅的個性顯得獨特，但仍無法解釋裝飾藝術和吳哥王朝文化有何關聯，若反思旅館與地域文化的關係，當地至今還無人能做到文化融合。酒店入口大廳極小，但後方的八角形挑高天井過廳將空間突然拉高，光線透過天窗投射而下，是舒展擴大的手法。進入櫃檯區後亦是一處小房間，一路被壓著的低沉空間，原來是為了造就偌大的合院方庭。透過先壓縮後解放的手法，最終得見四周迴廊圍繞的中庭，水池中立著盤根錯節的老樹是其中焦點。後方四公尺寬大迴廊上設有四組大吊床，其上是四人座臥塌，迷人的空間美學顧及比例合宜的人體尺度，中庭四周襯以白色迴廊，點出東方空間之神韻，水池正中央佇立一百年大樹為神來一筆，焦點立見分明，為暹粒柏悅最具精神指標的亮點。

　　入口另一旁是著名酒吧「The Living Room」，原本和平酒店時期的酒吧「The Arts Lounge」在柏悅

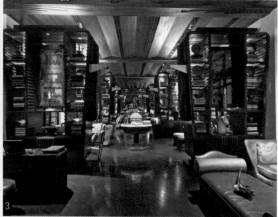

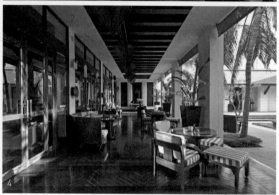

　　酒店進駐後，大刀闊斧地改變風格，從舊有極簡風轉換成沙發居家氛圍，帶點成熟之味。從酒吧向外看去即中庭水池的老樹，池前小廣場邊設置了半戶外迴廊休憩區，上方的特殊葉形吊扇讓場域精神有著熱帶地區的特色氛圍。中庭的另一側餐廳「The Dining Room」仍保留了舊有白底黑格狀天花板及黑白相間大牆，強調無彩度的時尚感。戶外泳池在二樓的露台上，周遭布滿熱帶灌木林的造景，泳池自然融入，相連的另一邊則是長形無邊際泳池，提供一處可運動的區域。

　　暹粒柏悅的標準客房有點特別，一般傳統標準客房的面寬大約四公尺或四公尺半，在此升等為五公尺，雖然面積僅三十五平方公尺，但這一公尺之差改變了旅館房型常態。一般床對面必然擺放電視，但因為客房多了一公尺寬，同樣的位置在此可置放沙發，整體空間完全改觀。床與沙發對稱的軸線具有對話效果，但這樣的擺設帶點實驗性質，因為床和沙發平常沒有直接對望的關聯性。無論是休閒旅館或商務旅館，浴缸都是最重要的，雖然使用時間短，但若把浴缸擺對了，其聚焦雕塑性讓人看了就有唯美的想像。臥房起居空間與浴室之間的大牆消失了，取而代之的是可開可關的霧面玻璃大拉門。推開門，從浴缸裡向外看去，一覽無遺並且同時感受到擴大空間的尺度。浴缸長寬相較一般比例多了二十公分，預鑄式磨石子缸體與壁面一體成型，壁面上的錫飾點出吳哥地域性文化。

　　暹粒柏悅的豪華客房主要特色在於擴大了浴室的尺寸及更衣間的設置。極長比例的雙槽式檯面依靠

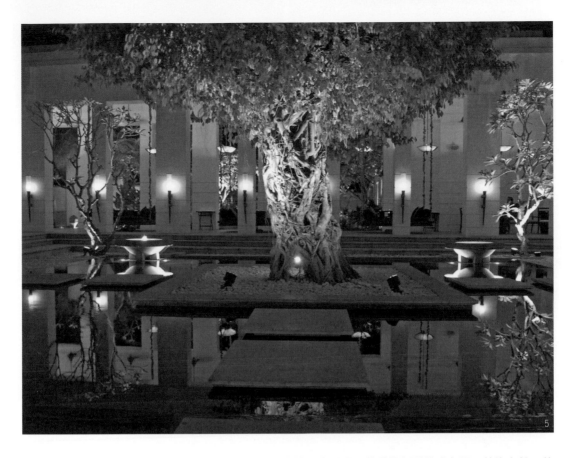

大牆而設，全室中央處擺設一只獨立琺瑯浴缸，梳妝檯臨窗而置，整體像個環繞式空間，甚為有趣，使用度舒暢無比。一樓雙臥泳池套房擁有獨立出入口及私人庭院泳池，從起居室打開落地推門，即能看見緊密相臨的水域空間。全館最特別的泳池露台套房僅有一間，重點不在室內規格，而是從配屬的大露台可以直接步入公共無邊際泳池，這不大的露台卻讓人擁有視覺上的奢侈空間感，其閒逸氣氛是全館客房中最吸引人之處。

　　柬埔寨暹粒柏悅酒店成功將時尚風潮注入吳哥窟，無論是引人注意的「精品旅館」硬體氛圍或「美食天堂」的軟性基底，皆顯現出頂級精神。白色迴廊裡的四繩式吊椅尤其是難以忘懷的吸睛焦點，上方吊扇在此終於點出了些五○年代法式殖民文化的浪漫風情，在夜裡令人陶醉。

1｜白色裝飾藝術風格外觀。　　2｜旅館入口的八角挑高門廳。　　3｜酒吧「The Living Room」似居家空間的成熟調性。　　4｜鄰著中庭的半戶外休憩區。　　5｜水池中盤根錯節的老樹是為焦點。　　6｜二樓灌木林泳池。　　7｜雙人芳療室放置了浴缸。　　8｜無邊際泳池邊的套房露台。　　9｜標準客房的臥室床鋪正對沙發。　　10｜臥室與衛浴空間的相互連結。　　11｜磨石子缸體與壁面一體成型。　　12｜套房浴室裡獨立置中一保有殖民風格的裸缸。

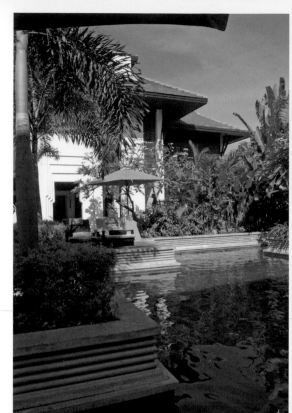

6

7

8

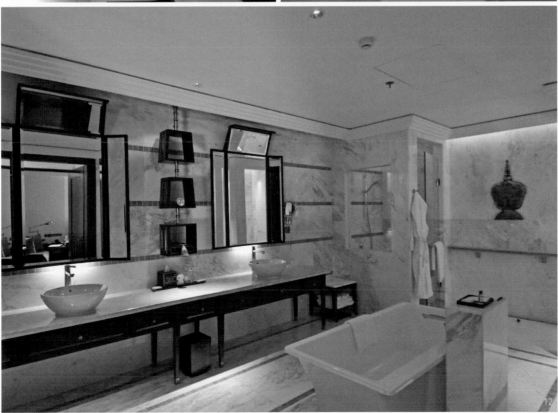

Daniel Libeskind
丹尼爾・李伯斯金

　　丹尼爾・李伯斯金生於一九四六年，是一位波蘭猶太裔美國籍建築師，想當然耳，由他來設計猶太議題的建築應是有說服力的。他一九九九年的作品——德國柏林猶太紀念館（Jewish Museum）達到的成就，分量足夠讓他擠進世界級建築師的行列。

　　為陳述猶太人悲劇宿命的歷史，他以「Z」字形扭曲彎折量體裡的破碎直線與綿延不盡的折線、立面鋅板上斜切開口象徵「傷痕」，最後用陰暗高聳的塔隱喻黑洞，大屠殺的黑洞即是死亡終點。這設計的發表及故事性，讓人對某種正要興起的勢力懷抱期待，但異形建築通常曝光之初就是最高潮了。晦澀難懂的建築語言有其說詞，放在猶太紀念館可以成立，放在一九九八年德國的菲利克斯・努斯鮑姆博物館（Felix Nussbaum Museum）也成立，與二〇〇七年加拿大多倫多皇家安大略博物館（Royal Ontario Museum）和二〇一〇年香港城市大學的邵逸夫創意媒體中心（Run Run Shaw Creative Media Centre）都是同一套手法。

　　高知名度讓李伯斯金收受國際開發商邀請，到海外設計大型集合住宅規劃案，解構異形面貌的雕塑品和日常生活住宅如何磨合，令人好奇。二〇一一年，號稱新加坡海景超級豪宅的吉寶灣映水苑（Reflections at Keppel Bay）落成，五棟玻璃帷幕建築在空中以三個水平板互相連接，構築成觀海空中花園，從中首見與他過去作品較為不同的彎刀式立面。二〇一四年，李伯斯金於義大利米蘭城市再生開發區設計集合住宅「City Life」，為詮釋解構主義反垂直的信念，屋身以斜板和漸層退縮陽台塑造出歪斜的抽象美學，以陽台變化作為形式的表現手法。

　　作品中最具世界指標性的是二〇〇三年美國紐約世貿中心（World Trade Center）災後重建，丹尼爾・李伯斯金的設計獲得國際競圖首獎。建築地面層為行人留設的都市空間是其關鍵，四面水瀑於下凹方庭順流而下，既有莊嚴紀念性，也點亮都市節點。

　　這位解構主義實踐者也設計了旅館作品，二〇一一年丹麥哥本哈根麥特龍卡賓酒店（Cabinn Metro Hotel）和二〇一七年韓國釜山「海雲台I'Park Marina Tower」複合建築群中的釜山柏悅酒店（Park Hyatt Busan）皆能入住體驗，後者採用國際建築語言，前者以單一建築立面打破一般旅館形象，我不禁好奇，李伯斯金的解構主義能否在旅館設計中把玩得稱心如意？

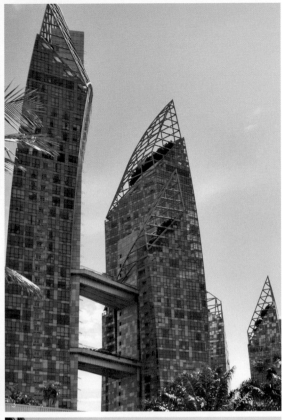

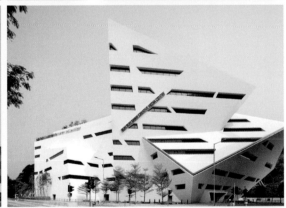

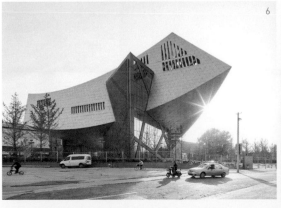

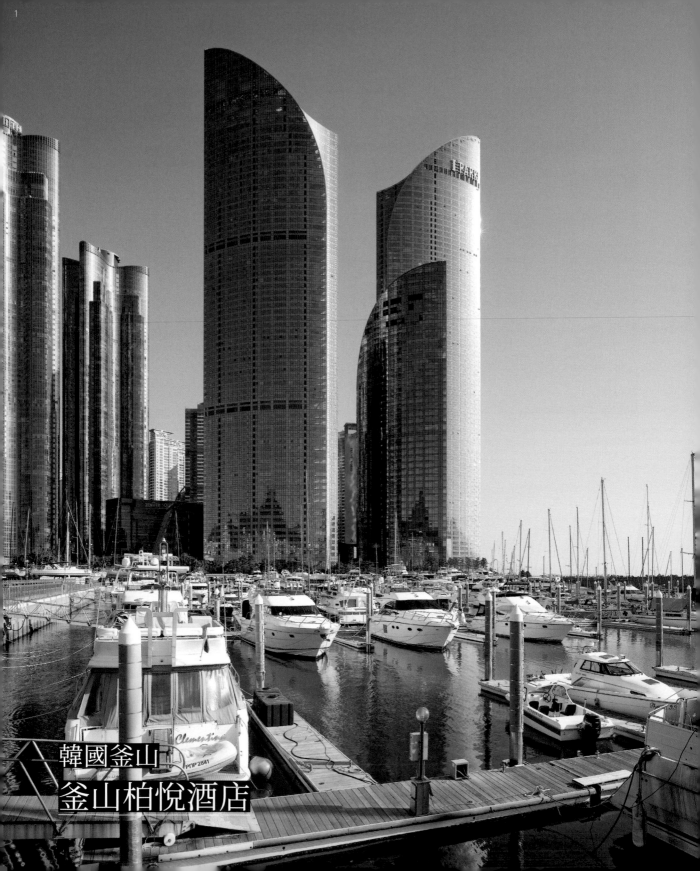

韓國釜山
釜山柏悅酒店

　　韓國首都首爾位於國境北部，就像台灣的台北，而第二大城市釜山則位於南邊沿海地區，像台北與高雄的相對關係，這幾年釜山對於都市建設不遺餘力地迅速發展，大型開發使得都市面貌有了大改變。地標型建築物釜山柏悅酒店就位於海雲台海上城市（Marine City），聳立於蔚藍海岸遊艇碼頭邊。

　　釜山柏悅酒店其實只是這開發案中的其中一項，整個大街廓除了酒店之外，尚有四棟辦公大樓和一座購物中心，六棟建築圍繞出一個後花園大中庭。這中庭像立體花園般以空橋相互串聯於二樓，或有戶外大樓梯順連地面層庭園，在複合式建築簇群中，形成一個生動有趣的建築優先模式方案。這偉大的鉅作正是出自於國際知名建築大師丹尼爾·李伯斯金，群體配置得宜之外，建築外型靈感源自「揚帆」，只因基地位置就在遊艇碼頭邊。為切中主題概念，設計者使用大量玻璃帷幕外牆，建築量體平面呈弧線交錯，立面由下部垂直而上劃了一弧線向上收束，形成了優美的天際線，使得原本高容積、高密度的建築群，於互動之間展現了有機自然力量美學。

　　釜山柏悅酒店一樓轉換層前廳即見樹脂磚所鋪設的地板、前檯及大牆，半透明又透光的特質，使得室內皆以此為光效，藍光暗沉而迷幻。電梯廳面材飾以原石，相比以往柏悅酒店的形象，顯得更粗獷、凹凸效果對比更大。電梯等候區旁的「Patisserie」是一家歐式風格的甜點店，視覺上較為壯觀的是旁邊一只弧形大樓梯，在挑空處連接上二樓的宴會廳。搭乘直達電梯通往三十樓空中大廳，一出電梯門，即見落地窗外的美麗海景和廣安大橋璀璨的燈光秀。為了不使大廳生硬乾冷，櫃檯前方大量植以青竹，顯

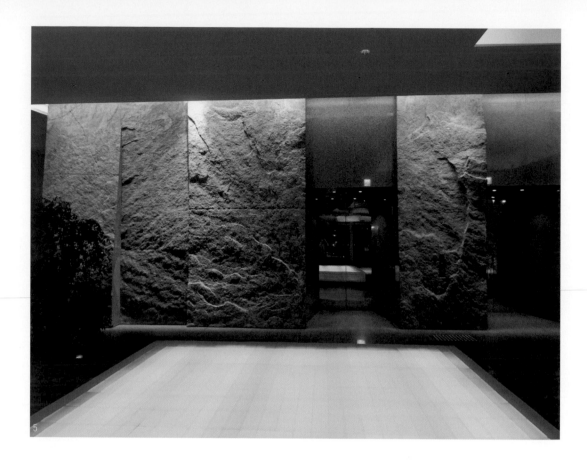

得生意盎然。櫃檯旁的休憩區位於角落，擁有廣角大視野，其中一部分採取下沉式的空間處理，保有隱私性。

　　由三十樓的另外一組透明電梯通往樓上的餐廳設施，三十二樓的「Dining Room」是高級燒烤及壽司餐廳，這裡意外的不再出現原始粗獷的風貌，反而呈極簡風格，中央玻璃櫃裡的各式海鮮陳列就像精品展示櫃，層層的玻璃葡萄酒冷藏櫃占了大部分空間，提供頂級紅酒服務。三十一樓的時尚法式餐廳「Living Room」則顯得較有休閒氣氛，這裡開始出現金屬圖騰格柵、各式瓶瓶罐罐、木輪圈及舊有回收物的拼湊牆飾，半隔間包廂的用餐空間也多以此模式作為隔屏掩蔽。較為特別的是利用書本所堆砌的書牆，以及掛滿金湯匙的壁飾，這是以往較少見到的元素。另外一端的焦點是房間中央的紅銅圓罩火爐，夜裡會點上明火，不過火爐比例較小，視覺效果大於實質功能。三十三樓的會客室「Drawing Room」是私人宴會廳及沙龍的所在地，室內設計師杉本貴志利用蒐集來的各式小物件布置空間，如鎖頭、壓印模具、硯台、雕刻窗花……等等，這些物件皆染成黑色，各自獨立框起、掛在牆上展示，好像每件都是藝術品。

　　位於五樓的水療中心「Lumi」，提供傳統歐式和在地韓式的融合SPA服務，並附有二十四小時開放的健身中心和高爾夫球模擬設施。二十公尺長的室內恆溫泳池位於建築裙樓頂的五樓，除了三面落地玻

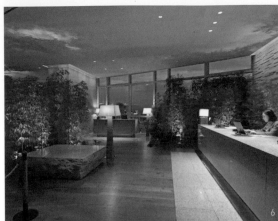

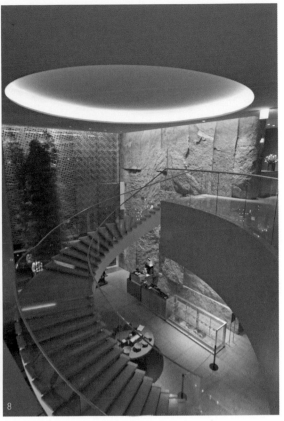

璃採景之外，天頂玻璃天窗直接讓陽光投射，室內異常明亮。

　　於此投宿的大部分房客都會選擇面海的觀景客房，窗景有壯闊的海洋及夜裡燈光璀璨的廣安大橋。杉本貴志所設計的標準客房配置和一般旅館客房有所不同，更衣室在客房中央，一側為走道，另一側是洗臉檯，視線可由洗臉檯旁的剩餘空間穿越床鋪且同時見到海景。室內主要是木作裝飾，以更衣室木格柵半虛透燈光為主，間接燈光為輔，全室柔和而簡約，設計者在臥房裡不再使出粗獷絕技了。

　　杉本貴志帶領團隊「Super Potato Design」所設計的諸多柏悅酒店風格大同小異，相異之處在於每次都有新的物件元素加入，不過其金、木、石的基調則永不改變。仔細端看全館各處牆上的壁飾，都有所典故，於是我忍不住期待他們下次會選用什麼樣的新元素。釜山柏悅酒店有一定的室內設計水準，但也莫忘建築大師丹尼爾·李伯斯金對建築群組與都市空間的相互對應所做的貢獻，強強聯手的作品果然不凡。

1｜照片提供：釜山柏悅酒店。　2｜單一開發碩大量體建築群。　3｜各棟建築由二樓空橋相連。　4｜酒店入口前廣場。　5｜一樓梯廳前發光的樹脂磚地板。　6｜空中大廳前檯一片青竹綠意。　7｜綠意盎然的休憩區。　8｜宴會廳大樓梯。　9｜直梯貫穿挑高空間。　10｜「Dining Room」壽司檯。（照片提供：釜山柏悅酒店）　11｜法式餐廳「Living Room」的拼湊壁飾。　12｜書本做成的牆壁。　13｜擁有各式道具屏風牆的包廂。　14｜金湯匙壁飾。　15｜紅銅製圓罩火爐。　16｜水療中心「Lumi」的室內泳池。　17｜標準客房中央更衣室。　18｜套房中放置浴缸。（照片提供：釜山柏悅酒店）　19｜浴室視野穿透至海景。

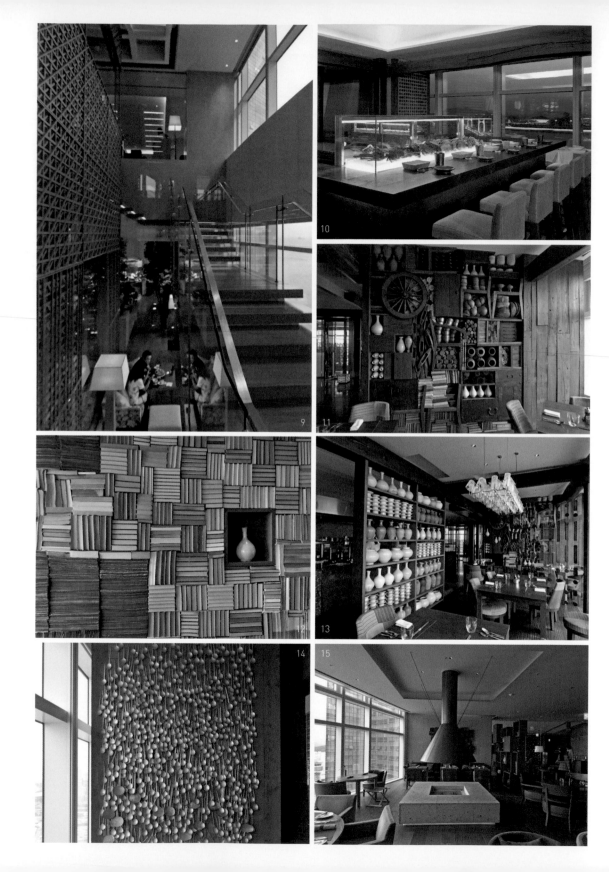

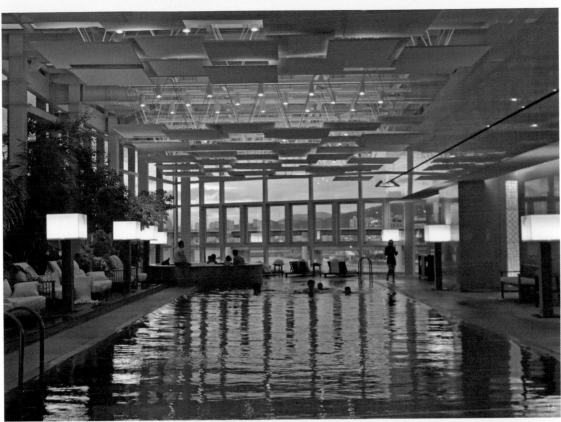

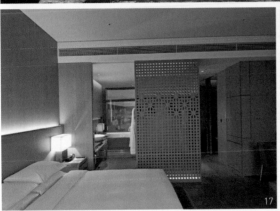

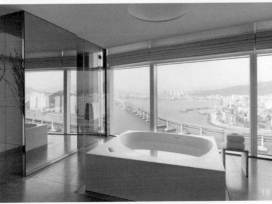

David Chipperfield
大衛・齊普菲爾德

英國建築師大衛・齊普菲爾德生於一九五三年，是目前國際間做過最多博物館的建築師。他早期作品主要以商業空間室內設計為主，從一九八五年的三宅一生倫敦專賣店為起點，一直連續為時尚產業店鋪做室內設計。很難想像他這樣踏出建築人生的第一步，卻能在歐洲兩年一度的密斯・凡・德羅歐洲當代建築獎（Mies van der Rohe Award）獲得二〇一一年度的首獎，起初自室內設計積累的深厚基礎，對於得獎作品——二〇〇九年落成的德國柏林新博物館（Neues Museum）歷史建築修復過程起了大作用：看似無為而治的原始空間，仔細端詳到處可見精緻的比例細節。

一九九一年的京都設計中心（Design Centre, Kyoto），這件作品展現一個英國設計者如何進入東方世界、走進歷史淵源久遠的古都，深入大和文明，並將古都街屋的空間內涵做到位。狹長比例基地是傳統町屋的地域性風貌，而「封閉的內部自循環」路徑旁的水道、迂迴反轉的動線，是日本的經典建築空間形態。成功演繹日本地域性建築之後，大衛・齊普菲爾德強勢前進中國大陸，主要作品分布在蘇杭一帶，當地很適合其低調細膩的中小規模執業形態。二〇〇七年的杭州良渚博物館、二〇〇八年的杭州錢塘江河谷九樹村公寓、二〇一五年的杭州西溪濕地悅莊，齊普菲爾德的三個作品明顯展示優雅東方風格和極簡主義的融合。

繼二〇〇九年柏林新博物館的偉大成就，他於二〇一九年又完成柏林詹姆斯・西蒙博物館（James Simon Gallery），這座博物館其實是因應前者的空間不足所需而增築，也是為「柏林博物館島」的門面而設。建築延續柏林新博物館的方形柱列，相鄰的另一側亦是他的作品：當代藝術畫廊（Gallery building Am Kupfergraben），和其他大師作品形成一優良總體營造。白色柱列和長形垂直比例開口是作品主要特徵，沒有多餘綴飾。觀看他的設計歷程，愈後期的作品愈能顯現他是「極簡中的極簡主義奉行者」，若沒做好作品就成了極無聊，他的極簡是單純中見細膩。

室內設計基礎備受肯定，大衛・齊普菲爾德在二〇〇七年的德國漢堡帝國河畔酒店（Empire Riverside Hotel, Hamburg）做了生平較大規模的旅館建築與室內設計整體規劃案，像他這樣擁有室內設計底子的大師，做出的旅館建築表現會不太一樣，值得關注。

1｜日本京都設計中心。　2｜西班牙巴塞隆納地方法院。　3｜中國杭州良渚博物館。　4｜德國柏林新博物館古蹟整修。　5｜德國柏林詹姆斯・西蒙博物館。　6｜德國柏林當代藝術畫廊。

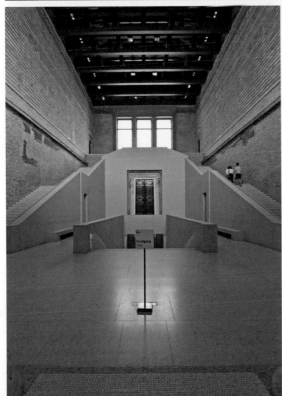

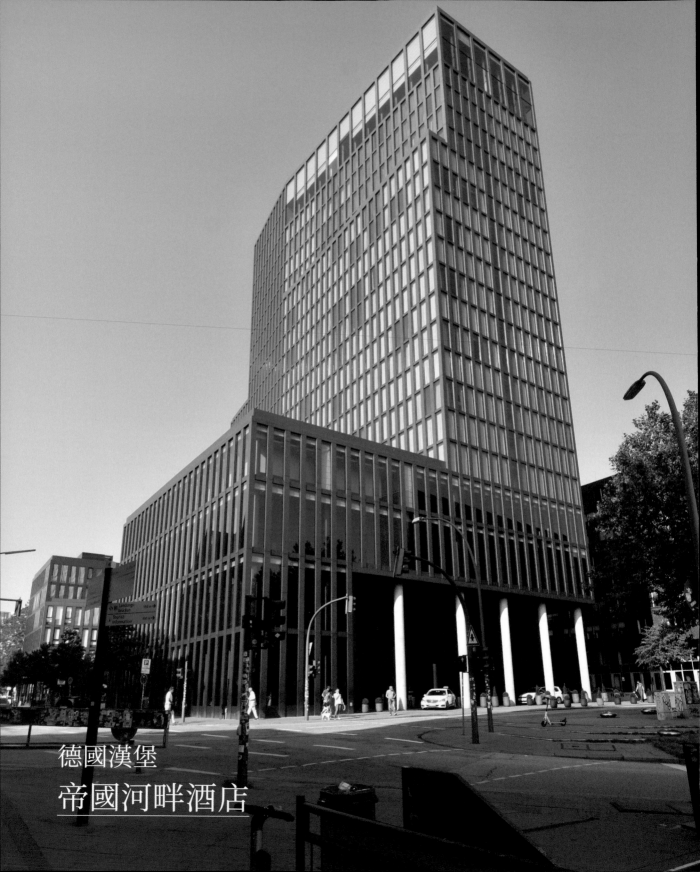

德國漢堡
帝國河畔酒店

德國漢堡帝國河畔酒店（Empire Riverside Hotel）場址原是一座巴伐利亞的啤酒廠，是市中心最大的工業場所，建築東邊是市中心商業機構所在地，正位於東西邊工商區域的分界線上。酒店臨漢堡易北河，也靠近港口，這二十層樓高的建築和聖米迦勒教堂（St. Michael's Church）與普立茲克建築獎團隊赫爾佐格與德穆隆的易北愛樂廳（Elbe Philharmonic Hall）形成了此區城市天際線。

酒店建築以高塔之姿佇立，東側臨商業區，西側降為類似裙樓的高度，延續了鄰近歷史建築的屋簷線。不改大衛‧齊普菲爾德慣常使用的建築風格，長方形量體的立面開口呈垂直線分割，並且出現白色柱列。東側垂直高塔與西側水平基座呈現「L」字形量體狀，量體外部皆以古銅包覆，並將原來大開口的玻璃窗戶面分割成垂直性格極鮮明的畫面，長形框格連續律動，或許有人會認為這樣的風格單調，但我考察過大衛‧齊普菲爾德的無數作品，這就是他——頑固的極簡主義奉行者。建築入口處向內虛探四層挑高，此時便顯露出一排白色列柱的重複韻律感，這是他最標幟性的建築元素，相似使用可同時參考最為明顯的詹姆斯‧西蒙博物館。古銅外皮加上白色列柱，極簡元素構成了這旅館的意象。

入口大廳就強調那高達四層樓的列柱，沒有任何裝飾、無彩度的純白，低調到不能再低調，強烈的律動感軸線具儀式性，帶來聖殿般的神聖經驗。其他相關設施都掩藏在列柱內側，他只想強調這虛無的極簡空間。一旁大廳附設休憩區放置少數幾張有彩度的傢俱和藍色、紫色的地毯，溫潤了稍微冷酷的氣

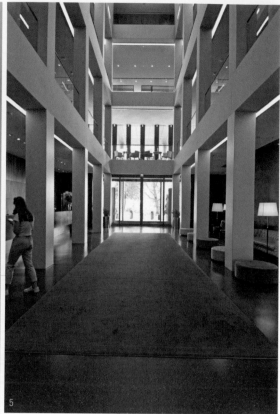

4 5

息，然而大部分的沙發仍採用黑皮革，連吧檯亦是全黑。在黑與白的時尚代表色對比之下，顯露出古銅金屬外皮的直梯逕自通往二樓，這古銅質感所表現的質感無疑在黑白世界裡成了眾所矚目的焦點，外牆使用材料延伸到室內而成為一體。

古銅直梯通達二樓是餐廳「The Waterkant Restaurant」，景觀面向易北河，大衛‧齊普菲爾德在設計上仍然一再使用全黑餐桌椅，餐廳酒吧吧檯及吧檯椅之外，則多了一點工業風設計的元素，反映漢堡原有的工業工作場所及漢堡工業港特性。只見天花板下由黃銅條所構成的框架像個網羅罩，全場域的黃銅條網狀結構在黑色襯底之下明顯現身，使人一見便感知其意圖。簡單一式即表明其空間性格，並且陳述了地方場所的工業歷史。

位於二十樓的酒吧「SKYLINE BAR 20up」是全館最高處，空間挑高兩層樓，可眺望整個易北河全貌，以及普立茲克建築獎團隊赫爾佐格與德穆隆所設計的易北愛樂廳，成為解讀漢堡城市紋理的觀景台。長達二十公尺的吧檯和吧檯椅、緊臨高聳落地窗旁的餐桌和高腳椅皆是黑色調，全室只有駝色的磨石子地坪緩和了場所色調，長而深邃的軸線盡頭指向漢堡港。另有一個趣味小發現：洗手間的男用便斗一整排向外羅列設置，透過玻璃窗向外看別有一番景緻。

酒店客房擁有極寬的視野，約莫是一般傳統客房的兩倍寬，一半是臥鋪空間，另一半是起居空間。

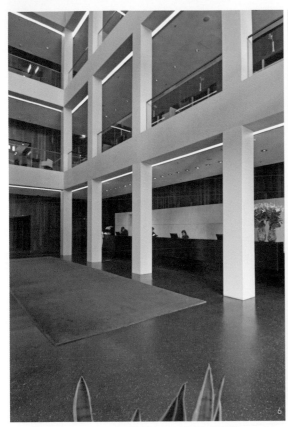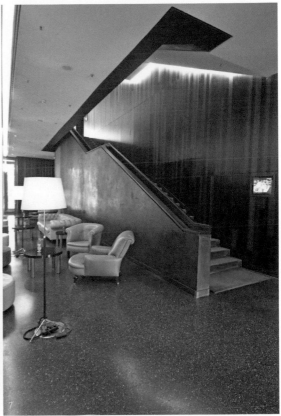

有趣的是，分成兩半的落地窗設計前後落差五十公分，這裡設有可開啟式的金屬沖孔通風處，現代旅館大多已經不做可開窗的設計，以防止墜落意外，當然還是有少數可推開三十度角的設計，但此處的處理手法可看見設計細心考量之處。奇異的是，建築師竟在全室鋪上大紅色地毯，高彩度色調的置入令人意外，在大衛·齊普菲爾德的作品上倒是首見。

這室內設計看得出是建築師所做，除了延續建築元素外，少了裝飾，創造了空間感，僅此而已，極簡主義幾近成了「禁慾主義」。帝國河畔酒店也許乍看並不亮眼，但建築質感和垂直線性分割的外貌，以及內部挑高的細長比例柱列和黑白基調，可看出建築師如何落實一生所堅持的極簡風格，看似簡單卻有優美質感，平凡中見細膩。

1｜東高西低的「L」字形大樓。　2｜具垂直韻律性的古銅色外表。　3｜不遠處可視及易北愛樂廳。　4｜大廳挑空柱列的垂直律動。　5｜入口動線中軸儀式明顯。　6｜大廳前檯。　7｜連通一、二樓的古銅梯。　8｜黑色系大廳休憩區。　9｜黑色系大廳酒吧。　10｜一街街邊的咖啡館。　11｜黑色系餐廳。　12｜頂樓深邃空間的酒吧。　13｜工業風的餐廳酒吧。　14｜小便斗前的觀景窗。　15｜河岸邊的客房。　16｜大紅地毯在全室中顯得醒目。　17｜衛浴空間中軸的浴缸。　18｜窗戶中間有著室內室外的換氣孔。

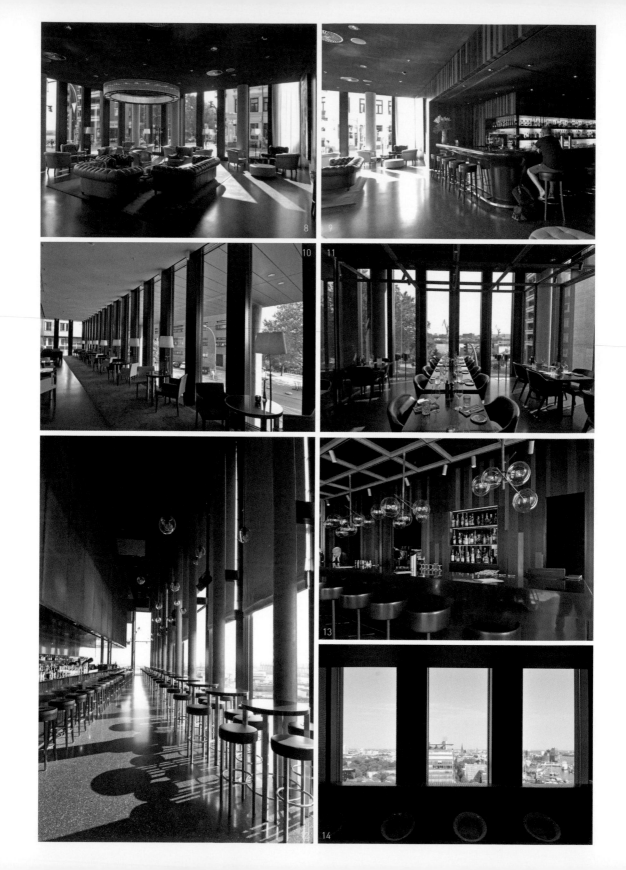

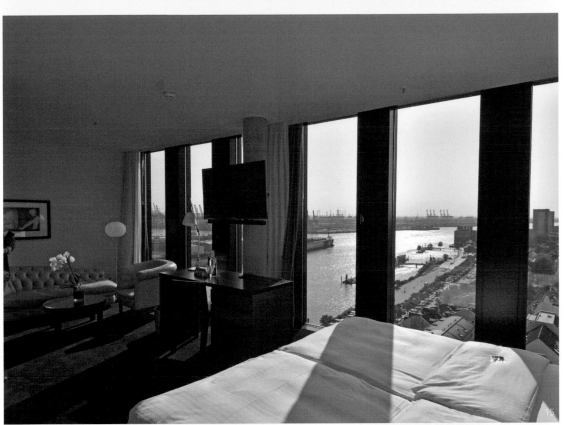

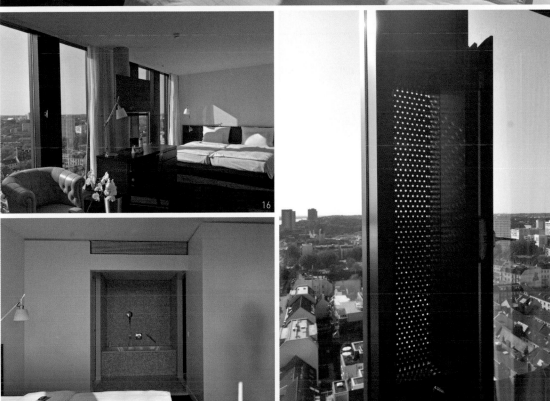

Dominique Perrault
多米尼克‧佩羅

　　法國建築師多米尼克‧佩羅於一九九七年以法國國家圖書館（National Library of France）的完竣開幕引起國際注意，得到競圖首獎的他雖毀譽參半，但這件設計案確實讓他博得國際版面，尤其此作品還榮獲一九九七年的密斯‧凡‧德羅歐洲當代建築獎首獎。為求現代精神的透明性，卻沒顧及圖書館藏書承受不了強烈陽光穿透玻璃的照射摧殘，龐大的中庭尺度過度空曠以致缺乏人性，大而無當。這座超級規模的國家圖書館為做出門面精神，得了面子，卻失去裡子。

　　多米尼克‧佩羅後續的作品風格導向仍以極簡主義著稱，純粹無綴飾的幾何量體搭以冷酷感的外表材料，於現代設計的精神中透露出些許未來趨勢。日本出版、全球發行的建築專業期刊《a+u建築與都市》二〇〇三年四月號的三百九十一期做了佩羅的個人專輯，主題為「皮層」（Tissus），內容討論他慣常使用的金屬飾面結構。其手法為極簡主義，單純的幾何形體不求誇耀，只為表達建築語意的現代前衛性，故皮層運用較現代的廠製鐵絲網為素材，懸掛於玻璃窗前，模糊、弱化視覺，和日本隈研吾的「弱建築」異曲同工，不同的是代表西方的佩羅冷酷前衛，東方的隈研吾則溫文儒雅。佩羅的兩件作品：一九九九年的德國柏林奧林匹克自行車館（Olympic Velodrome, Berlin）和二〇〇九年的西班牙馬德里奧林匹克網球中心（Olympic Tennis Centre, Madrid），皆是例證。

　　這位大師在二〇〇八年突然展現不同風格的創意，韓國首爾梨花女子大學（Ewha Womans University）不像他過往作品那般闡述皮層建築的美好，反而做出第一個「空間優先」的大作，獲得韓國首爾都市建築金獎。這件作品欲表達都市空間的積極性，兩側教學大樓中間的人行空間是個緩和下降的斜坡道，打破了傳統地面層的概念，一樓可以是入口，地下層也可以是入口，顛覆了「地面層與一樓入口」的慣常概念。

　　佩羅的旅館建築中，二〇〇八年的西班牙巴塞隆納天空美利亞酒店（Meliá Barcelona Sky）及二〇一四年的奧地利維也納美利亞酒店（Meliá Vienna）都是城市最高地標建築，兩者依然是鐵絲網表皮覆蓋於極簡建築之外。這具有「Tissus」意義的高質感建築構件，在完成幾何比例量體後，透過安裝材料、調整接頭，反覆出現、時而轉置，種種舉動皆闡釋「雙皮層式美學」的要義。

1｜法國國家圖書館。　2｜西班牙馬德里奧林匹克網球中心。（照片提供：Georges Fessy_Dominique Perrault architecte_Adagp）　3｜義大利米蘭費拉NH酒店（Hotel NH Fiera Milano）。（照片提供：Georges Fessy_Dominique Perrault architecte_Adagp）　4｜德國柏林奧林匹克自行車館。（照片提供：Georges Fessy_Dominique Perrault architecte_Adagp）　5｜西班牙巴塞隆納一二三辦公大樓。　6｜韓國首爾梨花女子大學。（照片提供：André Morin_Dominique Perrault architecte_Adagp）　7｜奧地利維也納美利亞酒店。（照片提供：Michael Nagl_Dominique Perrault architecte_Adagp）　｜8「Tissus」金屬鋼。

Duangrit Bunnag
杜安格特

台灣建築界對杜安格特是陌生的，建築系所教育裡未曾提及此人，但在實務發展中，已經有人發現他的作品水準並不低。杜安格特和他的作品彷彿曲高和寡或歌紅人未紅，建築界並未將這位泰國籍建築師連結至他的成就。

杜安格特專門設計泰國觀光勝地的度假酒店，其最大特質在於精準擷取度假氛圍的空間與材料，從建築、景觀與室內設計一氣呵成，創造出整體感，明顯以純粹、現代的極簡主義宣揚其建築語言，不太像泰國主流建築師的鄉土主義傾向。

我最早見到他二〇〇八年的設計小品——泰國奎布里X2度假村（X2 Resort Kui Buri）即驚為天人，極簡低調的別墅建築，橫長水平線條挑戰了泰國尖聳茅草屋頂的鄉土地域性。他萃取天然元素，以木頭與原石共築別墅外牆與內牆，內外材料相同，皆是「一次性建築」。建築變成了室內設計，也不必再裝飾了，這表現出設計旅館建築師內外兼具的代表性。二〇〇八年落成開幕，泰國華欣旁的七岩阿麗拉度假村（Alila Cha-Am Resort）擁有較大規模的發揮尺度，人行空間上上下下成為三維動線，塑造反平面式的遊走體驗，空間依然使用一次性纖維、原始質感的木與原石，為呼應海邊自然環境最稱職的主角。二〇一三年的泰國普吉島納卡酒店（The Naka Phuket）則以現代主義性格的強烈設計感，以狀似懸空的「貨櫃屋式」別墅作為表現核心，漸漸遠離了泰國度假旅館想當然耳的傳統形制。在泰國鄉間設計如此不同於常人的創作，杜安格特可算是離經叛道的反動分子。

不僅作品吸睛，他的工作室「The Jam Factory」（即興工廠）近期也因異於一般公司的裝潢而在網路上廣為流傳，其名來自於爵士樂裡的「Jam Session」（即興演奏）。為顯露其品味素養與眾不同的性格，杜安格特竟將荒廢了三十年的舊工廠改裝為其事務所，空間看來更像公共休閒場所，又有點新創企業氛圍，集工作、休閒、展示館功能於一身，同時置入強烈的時尚感，舊廢棄空間再活化是文創的精神。這異於眾建築師的生活美學態度，根本像是歐美先進國家大企業崇尚的創意且人性化的跨界行為，在賺錢業務之餘，他也賺得多樣化的人性價值。

1｜泰國華欣七岩阿麗拉度假村。　2｜泰國普吉島納卡酒店。（照片提供：DBALP）3｜杜安格特位於泰國曼谷的工作室「The Jam Factory」。（照片提供：DBALP）　4｜杜安格特工作室「The Jam Factory」。（照片提供：DBALP）

泰國華欣
<u>奎布里X2度假村</u>

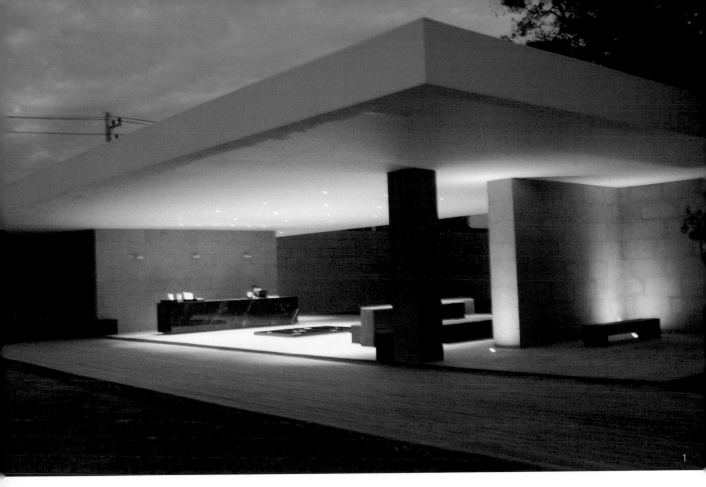

1

　　建築與室內設計皆是杜安格特所為，所欲表現意象之整體性鮮明可見。端詳此個案，當建築設計完成之時，室內設計也同時定調了，這是設計師的最高境界。

　　杜安格特為體現海洋自然文化的意象，刻意強調材料質感的天然原生性，即所謂的「一次纖維」，利用最初的天然元素，不經人為文明的加工，散發最原始的氣味。大量在地高山岩石石塊與東南亞盛產的木材為構成要素，當石牆四壁的建築體完成時，室內材料也就此訂定，不必再添加任何多餘的裝修和裝飾，其實這是設計的另類思考──「反裝修」。另外，為了突顯主要材料的動人面貌，設計師在最初建築創想時，即處處留設長條大縫隙的天窗，引進自然光與室內柔和度照明融合為一。

　　從奎布里X2度假村一開始的鋪陳，即見大器演出。只見一條長達三十公尺的白色水平線浮懸大地之上，這是入口前檯等待區，只有頂蓋無隔牆的開放式空間與大地環境相互連通，具有天然自由度。一只黑色大理石的前檯與無彩度的灰色沙發簡單構築這極簡主義的序曲。夜晚時分，水平板打上燈光後，其懸浮感更加強烈，其實只是想表現這極簡單一水平線之美。

　　通過門屋進入園區，先經過餐廳「4K」，紅色的長吧檯引入人群，前方是餐廳的座位區，再往前的方形框格框出了海景。餐廳單體建築以板牆概念構成，水平板屋頂與側面牆留六十公分之脫縫，天光由此投射、洗染於大牆上。水平屋頂水泥板與側面淺灰色石材板牆的外觀完成面，亦即室內裝修的完成

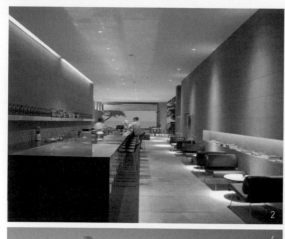
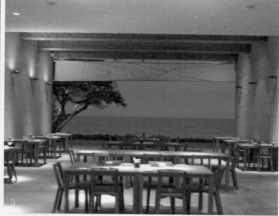
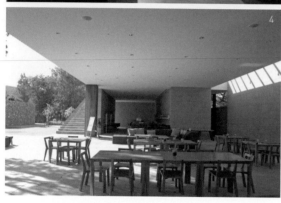

面，此單純一次施工的作法，省去了二次施作裝修的非必要需求。廁所延續相同手法，在立牆與屋頂板間留設天窗，讓陽光入室，顯得異常明亮。餐廳另外一側是無牆對外開放式的關係，讓整個餐廳與大自然直接接觸，開放處一旁將樓梯做成大階段模樣，寬而平緩直上屋頂露台，偌大屋頂廣場有更佳的視野，能飽覽大海景色。

建築師杜安格特搶眼的表現最後落在別墅客房上，一開始便表明為創造原生度假感，故其建築構成元素強調在地材料的原始風情。最主要以高山岩石石塊砌成兩道實體側牆，沒有開口而有承重結構作用，背面除入口處外飾以當地木材為壁，正面大片落地折疊門扇可開啟連向庭園。由此可明顯看出建築師只想讓房客感受三件事物：一是原生石材，二是在地木材，三是海景，此舉欲達到遁入原生生態的效果。置中的床向著庭院，亦正對著院中二十平方公尺的私人泳池。建築構造的兩面原石側牆，在室內依然呈現同一效果，而屋頂板與牆面並不連續，以二十公分的脫縫處理，讓自然光映照在粗獷原石上，產生肌理質感，散發原始風情。這戲劇性的光之展演與室內柔和照明，共築人存在空間的色溫舒適度。上述想讓房客體驗的三件事物，表達了設計者的理念，而這天光乍現則是令人稱奇的神來一筆。

另外一個雙床別墅房型是一棟兩層樓長方形石牆盒子，擁有三十平方公尺戶外泳池的私人庭院，透過兩層樓高的落地玻璃向內延伸，一樓最前方置放一組沙發，後方為次臥的床鋪，再後方一只焦點性

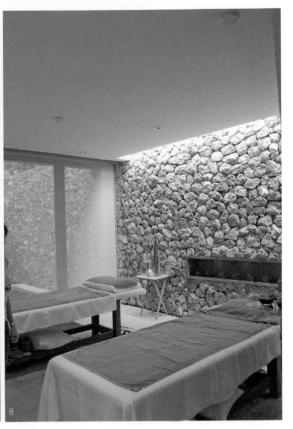

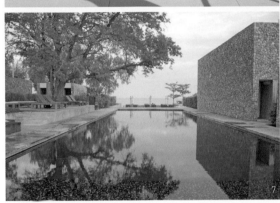

的黑鐵樓梯盤旋至樓上主臥空間。主臥床鋪前一處挑空與樓下沙發區垂直相連，樓梯後方室內空間中的木盒子是衛浴設備間，設計者卻又選擇將浴缸移至後方的戶外露台上，同樣以石牆為四壁，以天為頂，風、陽光與雨水相伴，讓洗浴這事多了一份野趣。

　　建築師「一次施工」的策略奏效、一次到位，建築建構完成即是室內裝飾的完成，營建過程高效率、不繁複；世俗點說，可替開發商省下不少錢。若以建築人的角度而言，有人會認為一氣呵成，而我則視為一招一式全盤掌握。鮮為人知的奎布里X2度假村值得特別推薦給社會大眾，為頂級設計旅館精神做了最佳典範。

1｜大亭可見光的展演。　2｜紅漆器面長吧檯。　3｜能直接望見海景的「4K」餐廳。　4｜餐廳通透且採天光，異常明亮。　5｜大階段上屋頂。　6｜展望平台觀海景。　7｜泳池盡頭的大樹與大海。　8｜芳療室的石牆與天光。　9｜標準別墅前的戶外泳池。　10｜落地門全開的內外通透。　11｜床鋪置中且正對庭院。　12｜兩側堆砌石塊為牆，上頭有天光。　13｜雙層別墅前的戶外泳池。　14｜從二樓挑空臥室向下看去。　15｜床後方圓梯能直上二樓。　16｜兩棟式別墅以空橋相連。　17｜後方露台浴池。

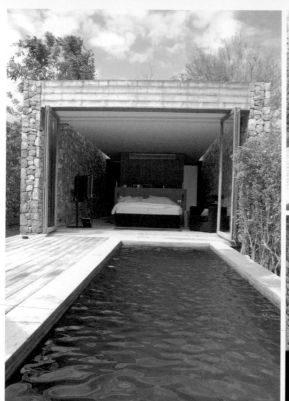

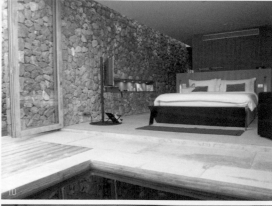

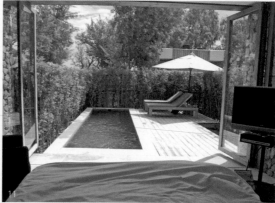

9

10

11

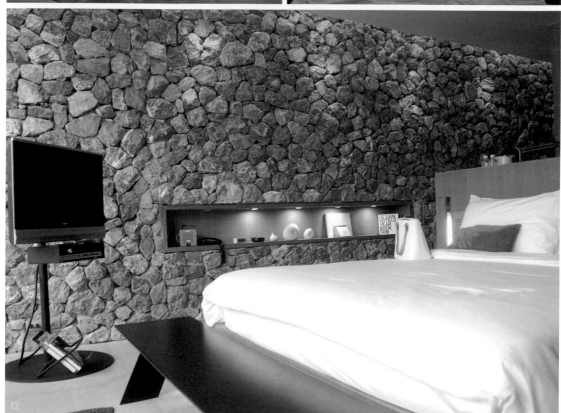

12

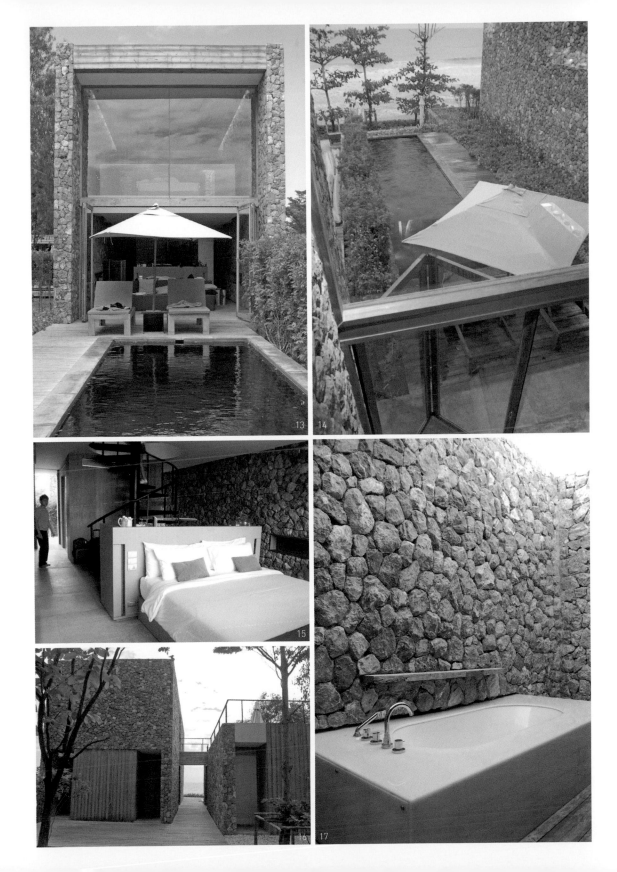

Frank Gehry
法蘭克・蓋瑞

一九八九年的普立茲克建築獎得主、美國建築師法蘭克・蓋瑞生於一九二九年，從最早在聖摩尼卡海濱的自宅設計案裡，就已經可看出他離經叛道的個性。一九九四年十月的《紐約客》雜誌（The New Yorker）曾揶揄他的建築作品如同龍捲風襲捲後的工業廢墟，經過的人不會覺得漂亮，但會感興趣。

他很早就已宣示其雕塑風格的建築傾向，一九九二年的西班牙巴塞隆納邁普福雷塔（The Mapfre Tower）及藝術酒店（Hotel Arts）之間的巨大金屬編織魚身，覆蓋著一都市廣場，成為城市中最大型的公共藝術，介於純藝術和都市空間展亭（Pavilion），雖非建築物，但仍屬建築。

蓋瑞於一九九七年設計的西班牙畢爾包古根漢美術館（Guggenheim Museum）一案，造成國際建築界大轟動，後續竟也造成世界各城市皆欲建設夠分量的博物館，以證明其城市文化的水準，這被稱為「古根漢現象」。他的創作高峰時期不再只是飛揚的岩石了，科技材料、鈦金屬的大量使用，讓自由流動的巨大量體飛得更自然。追溯老頑童奇招表現的根源，我們會發現他早期於一九八九年瑞士巴塞爾維特拉園區（Vitra Campus）創作的作品，就已出現解構主義的雛形了。一九九四年，法國巴黎的美國文化中心（American Center in Paris）是他稍具規模的作品，正式開啟其「飛揚的岩石」之創想，原本厚重的外牆石材，因彎曲反轉、騰空飄浮而改變了人們對物質的刻板印象，目的就是要顛覆再顛覆。今非昔比，三件作品的意圖相同，但格局天差地遠，可以明顯看出維特拉園區之作在於實驗解構主義外觀的施工性，美國文化中心意在實驗顛覆，將厚重石材輕量化而顯飛揚之姿，以上兩者還停留於形式的操作。古根漢美術館則進入了另一世代，他將流動的特質帶入室內空間，內部的自由度是新世代博物館的開端。接續古根漢美術館，二〇〇三年的美國洛杉磯華特・迪士尼音樂廳（Walt Disney Concert Hall）成果亦非凡，卻沒造成轟動，這是因為古根漢美術館已經將他所有離經叛道的可能性都陳述完畢，不容易再有驚喜了。

相較之下，有人欣賞如此狂野的大型旋風，而我卻更懷念他的小品之作：一九九六年捷克布拉格的跳舞房子（Dancing House），韻律的身軀有如雙人共舞，不張揚、不複雜，單純表現力與美。

1｜西班牙巴塞隆納的黃銅魚雕塑。　2｜瑞士巴塞爾維特拉園區。　3｜西班牙畢爾包古根漢美術館。　4｜美國洛杉磯華特・迪士尼音樂廳。　6｜捷克布拉格的跳舞房子。（照片提供：尤素嬌）　7｜德國杜塞道夫集合住宅。　8｜香港集合住宅「Opus Hong Kong」。

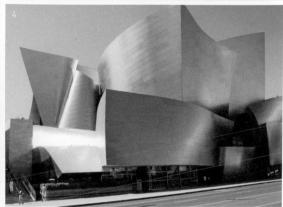

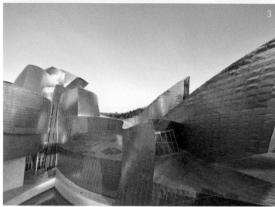

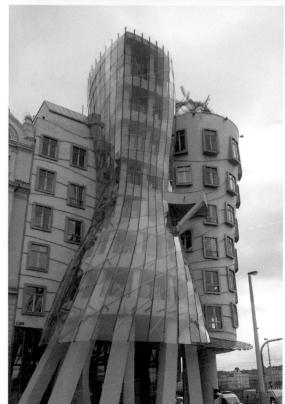

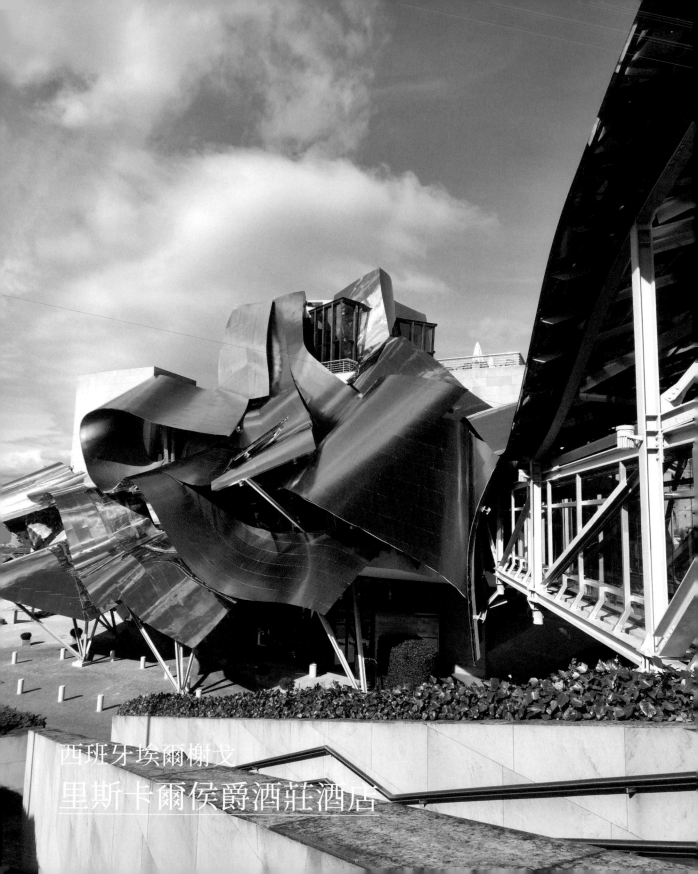

西班牙埃爾榭戈
里斯卡爾侯爵酒莊酒店

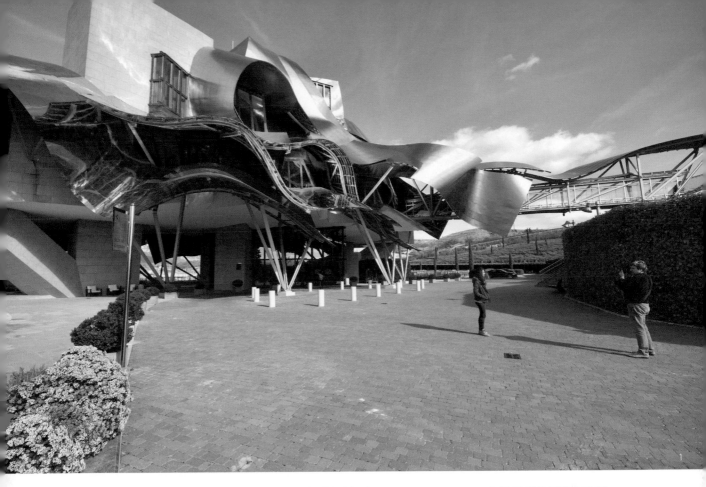

　　為了尊重這片大地，西班牙里斯卡爾侯爵酒莊酒店（Hotel Marqués de Riscal）這飛揚的形體完全脫離地面，僅以三座大型水泥柱支撐騰空狀態，讓這外來新世界的工業產物如幽浮一般飄浮在大地之上，也像一團被風吹起的捏皺彩紙，隨著風的飄動而輕輕落下。建築主要量體騰空抬高後，從入口處廣場就能洞穿一樓虛無，直達不遠處源於十六世紀的聖安德烈教堂（Church of San Andrés）。這座教堂也是這地方長久以來的最高地標象徵。

　　建築實體以土黃色砂岩為外牆，其上覆蓋各種色彩金屬弧形板，最遠之處懸臂出挑長達十公尺，明顯可見這新建築由三種虛實組合而成：一是地面層挑空，無牆場域讓視野穿透到莊園各處；二是實質使用的實體建築軀殼；三是自由有機生長的附屬屋頂頂蓋，彷彿佛朗明哥舞者裙擺飛揚之態，覆蓋出許多露台、陽台的虛空間供休閒使用。建築形體飛揚，彷若五顏六色的巨型雕塑，以建築方法論的隱喻檢視：青色與紫色象徵葡萄、金色代表白酒、銀色為瓶蓋、紅色的SPA空間令人想到紅酒療法，脫離主量體本身的曲面鈦金屬充滿流動性的線條，則意味著流溢的酒。

　　主館一層地面層除了大廳接待櫃檯之外，便是酒莊的形象代表──品酒室。因應紅酒文化，品酒室空間擁有六公尺高的大壁面，設置了高至天花板的格狀存酒架，滿滿的酒世界就像一件裝置藝術。在這之外，建築覆蓋下的地面層虛空間成為半戶外品酒派對的活動場域，懸空建築讓出了明朗的視野，所見景緻連結至中世紀教堂。二樓餐酒館「1860 Tradición」提供巴斯克地區里奧哈（Rioja）地方傳統菜系，

斜向牆壁與玻璃撐出尖聳的宴饗場所。為紀念大師法蘭克‧蓋瑞對建築設計的貢獻，牆上掛滿了大師的親筆手稿草圖，大窗之外則有小鎮鄉土建築簇群及坎塔布里亞（Cantabria）山景。二〇一一年獲得米其林一星的里斯卡爾侯爵酒莊餐廳（Restaurant Marqués de Riscal）為發揚紅酒文化，最具代表性的一道菜便是紅酒醃漬魚子醬佐鵝肝醬，紅酒與食材相襯，創意十足。四樓空間功能為更強調服務及設施的高規格，設置了一偌大圖書室，立體彎曲壁面互相錯落，如撕裂的縫隙，光線的進入或視線的放出都是謎樣的線條。走出戶外露台，曲面銀色鈦金屬牆外是一處半戶外酒吧，高處的寬闊視野可看見一排排的葡萄藤。

　　泳池邊的紅色皮革躺椅和幾乎可說是強暴視覺的紅色大牆，在在隱喻著紅酒世界。紅色大牆上的葡萄老藤，像靜物、也像一幅中國山水畫，簡單的現代藝術毫不矯情，另一側則能透過大窗欣賞酒莊葡萄園的壯觀畫面。進入SPA空間，首先見到大型公共按摩池，內部其他設施還配有竹管卵石淋浴間、土耳其浴的木質浴桶。十四間SPA理療室以枯藤為造景裝置藝術，處處呈現特有的產業文化。

　　新館三樓配置了十四間大師親自設計的客房，其中以「蓋瑞套房」表現出最淋漓盡致的體驗。客房內部以「V」字形平面分出兩區，一邊是冥想觀景室，另外的主空間則讓床鋪置中面對窗景，床前是近代建築大師芬蘭阿爾瓦‧阿爾托（Alvar Aalto）的桌椅及義大利品牌「B&B Italia」皮革沙發。床頭邊立

著蓋瑞設計的著名雲燈「浮雲」（Cloud Lamp），看似以紙揉皺的球燈，其實是以現代科技聚酯材料所製成。前方的偌大露台在懸挑的捲狀金屬板覆蓋下，可以清晰看見如動物骨骼般的金屬拱肋，自由有機地向自然學習。室內空間裡沒有垂直線條，歪斜不規則空間的使用適應性並不重要，不喜歡的旅人住一天即可逃離，喜歡的人則能慧心體驗未曾遭遇的前衛藝術趣味性。

接著進入本設計中最經典、也是最謎樣的空間——空橋。長達十五公尺、以鋼構三度曲面鈦金屬覆蓋的橋，在陽光照射下，陰影與金屬炫目反光交織有如一座萬花筒。這橋跨越至另一頭，連結形體簡單的水泥建築別館，那裡設有二十九間客房和SPA空間。

這外來新世界的工業產物，在此場域引發的衝突氣氛似乎掀起了波瀾。換個角度而言，這設計旅館或許可說是如古根漢美術館般的現代藝術雕塑建築，置於這小村落的戶外大展場，與環境磨合，最終臻於至善共生。

1｜主建築一樓騰空如飄浮異形體。　2｜以空橋連通新舊館客房。　3｜如萬花筒般燦爛光影下的空橋。　4｜品酒室的高展示櫃。　5｜曲斜面空間下的米其林一星餐廳。　6｜圖書館外的露天酒吧。　7｜紅色端景牆泳池與窗外葡萄園。　8｜以竹管與卵石為材的淋浴間。　9｜芳療室以葡萄枯藤造景。　10｜休息室。　11｜蓋瑞套房以「V」字形分隔兩空間。　12｜極簡陳設義式精品傢俱。　13｜衛浴空間以綠色蛇紋石為材。　14｜從曲面屋頂覆蓋下的露台遠眺中古世紀教堂。

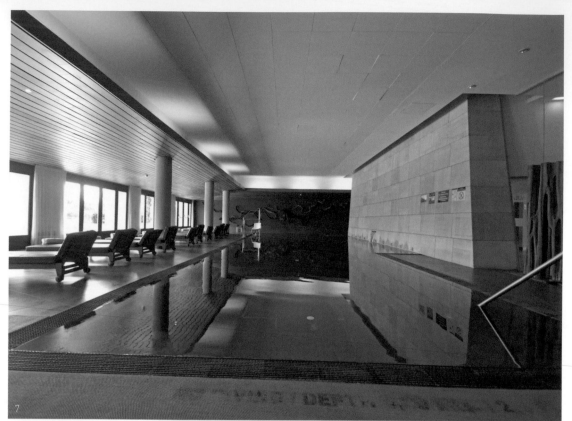

7

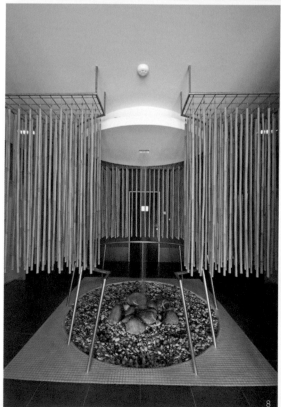

8

9

10

Herzog & de Meuron
赫爾佐格與德穆隆

　　二〇〇一年普立茲克建築獎得主赫爾佐格與德穆隆，是個雙人組合的建築事務所，一九七八年成立於瑞士巴塞爾。成立初期，作品的極簡風格即引人注意，這時期的作品以皮層特殊質感為主要設計方向。他們的成名作是一九九五年瑞士巴塞爾的鐵路車站信號所（Signal Box Auf dem Wolf），一身銅皮包覆並漸次掀翻成扁長細微開口，乾淨俐落的設計一下子就吸引了世人目光。一九九七年，美國加州納帕溪谷達慕思酒莊（Dominus Estate）的「堆疊石塊鐵網籠牆」設計技驚四方，成為早期皮層設計終極表現的謝幕之作。

　　二〇〇〇年，赫爾佐格與德穆隆完成國際重要鉅作——英國倫敦泰特現代美術館（Tate Modern），此案保留原發電場歷史建築外觀，以舊建物為基礎進行修復，內部空間也僅僅簡單區隔空間以滿足展示機能，低調手法之外，表達都市空間對舊建築的善意回應。建築兩側空地往下挖而形成斜坡道，在新的地下空間裡，都市行人可以自由橫貫建築，大尺度地下通道與上方挑空結合成為公共藝術的展場。這完美演出不在於形式，而是對於都市公共性議題做出新闡述，美術館後續於二〇一六年增建的新館也由赫爾佐格與德穆隆負責。

　　接下來的作品可見赫爾佐格與德穆隆從極簡主義向表現主義靠近的趨勢，二〇〇三年的東京普拉達青山旗艦店（Prada Aoyama Tokyo）是其表現轉捩點。這件作品宣稱「三位一體」，將構造、空間及皮層一次性組合，量身訂製三次元曲面凸透玻璃，無論是白天陽光向內投射或是夜裡燈光向外透射，皆是地區最搶眼的雕塑建築。同時期作品，為二〇〇八年北京奧運打造的北京國家體育館（Beijing National Stadium，又稱「鳥巢」），以結構創意及有機構造組件形成，鳥巢構造是自然界最原始的結構系統，此後成為改變大型公共空間的示範代表。兩者在結構和構造上的表現，讓眾人對其產生強烈印象，短時間內不易超越，這是赫爾佐格與德穆隆的中期形象。

　　二〇一〇年，赫爾佐格與德穆隆於瑞士巴塞爾維特拉園區內設計的傢俱店，以罕見的親切尺度將數個斜屋頂小屋堆疊成一個垂直的聚落，這設計園區因新生力軍的加入，假日竟成了民眾度假休閒一日遊的去處。此時的赫爾佐格與德穆隆仍不斷尋找建築的有機發展性。

1｜瑞士巴塞爾車站信號所。（照片提供：丁榮生） 2｜英國倫敦泰特現代美術館。 3｜西班牙巴塞隆納論壇大樓及廣場。 4｜西班牙馬德里開廈美術館。
5｜日本東京普拉達青山旗艦店。 6｜中國北京「鳥巢」體育館。（照片提供：丁榮生） 7｜瑞士巴塞爾維特拉園區內的傢俱店。

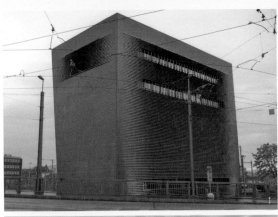

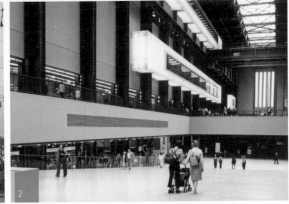

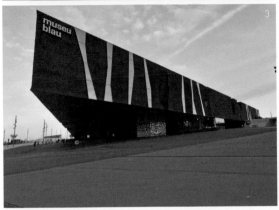

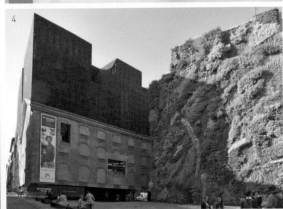

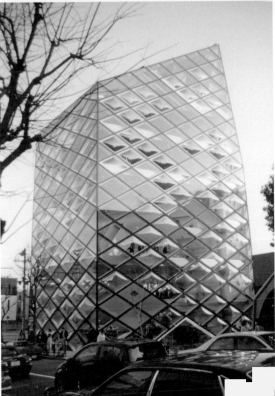

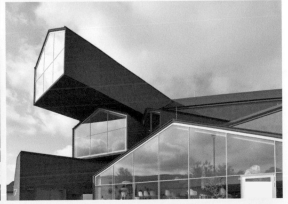

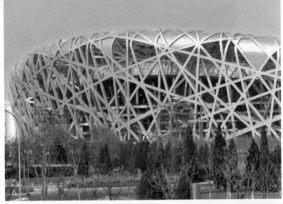

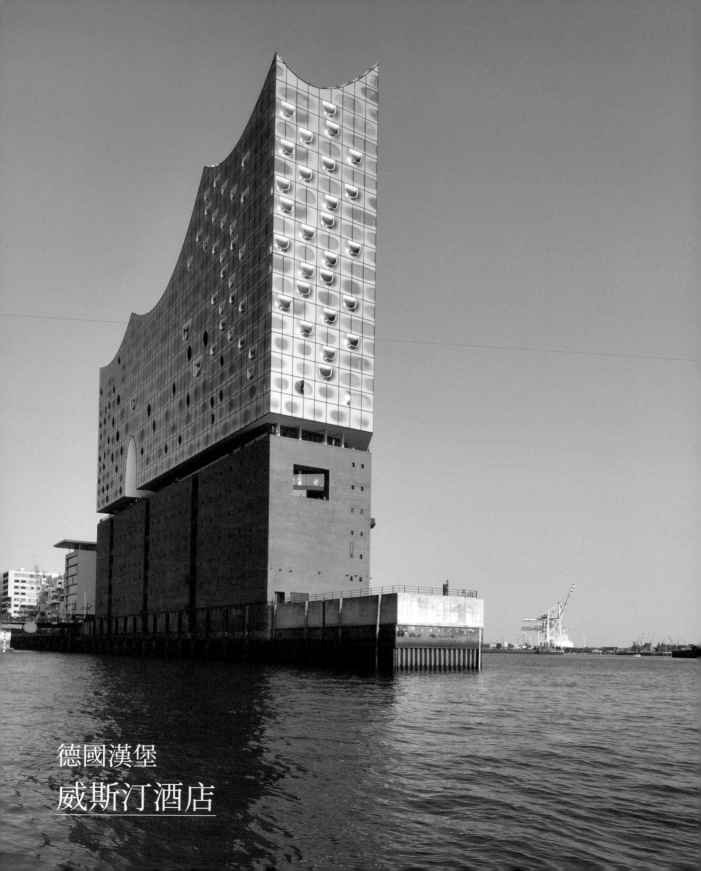

德國漢堡
威斯汀酒店

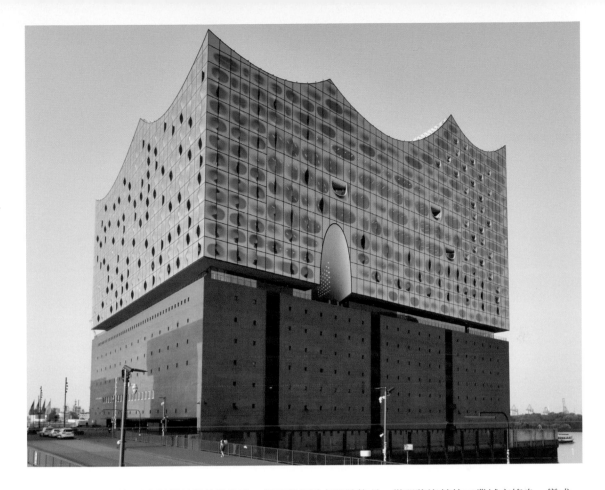

　　西班牙畢爾包因古根漢美術館的進駐，頓時整個城市脫胎換骨，從即將沒落的工業城市搖身一變成為藝術之都；二〇一七年，德國漢堡易北愛樂廳建於古遺存建築之上，彷若神蹟，建物受到世人矚目，於是漢堡亦從一個死氣沉沉的工業碼頭城市瞬時轉變為時尚音樂之都。上述兩者都說明了文化產業的植入會帶來城市質變，當中最重要的是硬體必須要有亮點，經過大師之手，藝文場所變成了城市地標和代言者。

　　漢堡易北愛樂廳其實是個複合式的建築物，除了音樂廳之外，尚有坐擁兩百四十四間客房的五星酒店威斯汀（The Westin Hotel）和部分住宅。這建築啟用後，如何保留五十公尺高的紅磚碼頭倉庫原貌，同時增加新功能且讓新量體達到一百一十公尺高，為眾人注目的主要議題。這建築原是舊時代存放茶葉、菸草的碼頭倉庫，長方形的平面在立面上是大量的實體面，臨著碼頭的它，承載著都市紋理和市民集體記憶的重要意義。

　　由港灣邊向建築看去，像是一座站在古典紅磚建築之上、飄浮於海面的冰山。普立茲克建築獎團隊赫爾佐格與德穆隆保留了原倉庫構造，並在內層植入新結構以撐起上半部的新量體，其形如波浪狀起伏，凍結時有如冰山。其形制容易，由一千片三維凸面玻璃板片組成的建構才是高難度所在，這是其亮點。雖然建築團隊先前在日本東京表參道的普拉達青山旗艦店已有使用不規則凸面玻璃的類似經驗，但

這次的尺寸更大，突出的比例也高。外觀立面除了波浪狀量體，還有閃耀動人的不平整玻璃構造。

　　設計將舊有倉庫保留再利用，先是補強結構並增加層間的樓地板，使之變成七層樓的空間。酒店電梯可直達八樓威斯汀酒店大廳，另外的電梯則供人買票乘至八樓觀景平台，其中又有一只長八十二公尺的電動手扶梯，直接由一樓運送大量人潮至八樓音樂廳的入口，長而高的電動手扶梯應是創下了世界紀錄。酒店大廳居中，四周退縮成一環繞式的通廊，眾多人潮來此眺望城市的全景風貌，站在古蹟上四望碼頭港灣和城市之景，每個人都在尋找昔日漢堡的榮景。這環繞式平台中央處或有高拱成為建築的中心點，中間整層平台前後相連接，成為酒店的外部空間，也是音樂廳的入口緩衝。為了嚴防凜冬雪季的寒冷，前後穿透的平台在內側處有活動玻璃隔牆阻斷，能瞬時成為室內空間，而這些玻璃又採用較特別的半圓形相連反折弧面板，透視畫面裡的人物模樣都變形了。

　　酒店前檯左右臨著半戶外通廊，前側的門廳是八樓寬敞大廳的一部分。主要餐廳位於七樓，水療中心、游泳池、健身房等設施位於六樓，這設計等於是刻意將兩個空間深藏於古蹟之內，這裡已經沒有大視窗了，透過原有小小正方形開口，依稀可見窗側旁的古蹟紅磚，現代酒店的主要功能被植入於歷史記憶的建築體內。

　　客房並無太大設計性的變化，顯得中規中矩，僅有浴室內浴缸可透過玻璃直接看到外面的景色。

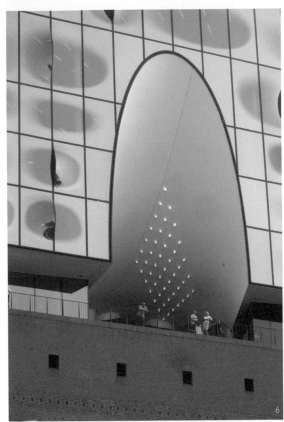

　　無論從內部任何一角落向外看出去，都要透過那特別訂製的三維凸面玻璃。全室落地玻璃由中央一分為二，左邊是正常平板玻璃，右側是曲面外凸的異形玻璃，於是不管是透視或影像反射，一邊看似正常，另一邊又看似扭曲奇異。其實這當中還有一個較少見的小細節——兩片玻璃平板在後，凸板在前，其前後落差能從零到三十公分，形成一弧形側面板。打開這金屬片，才發現這是令室內外通風的功能設計，側開的角度也減低了高樓建築風切的強風和噪音，可謂體貼用心至極。

　　一座紀念工業城市特色的古蹟，赫爾佐格與德穆隆在上方增築了現代感十足的鮮明量體，製造出極大的對比，是對是錯不易評論。這粗獷而精緻、老舊而新潮的設計，其中的褪變完全掌握在團隊的巧手之中，讓人們看見過去與現在的延續，一切仍在進行著……。

1｜舊紅磚倉庫上的玻璃冰山。　　2｜中間縫隙處是參觀者遊走的中介空間。　　3｜環繞建築一周的觀景廊道。　　4｜酒店與音樂廳交界廣場。　　5｜可移動式彎曲玻璃阻擋強風。　　6｜挑高弧拱的觀景台。　　7｜酒店外的觀海平台。　　8｜特殊玻璃觀景孔。　　9｜觀景台的三維玻璃牆。　　10｜酒店大廳。　　11｜建築轉角處休憩空間。　　12｜舊有小窗開口餐廳。　　13｜舊倉庫內置入泳池。　　14｜客房落地玻璃一平板一變形。　　15｜客房特殊落地玻璃。　　16&17｜兩片玻璃落差之間的通氣孔。　　18｜標準客房室內通透。

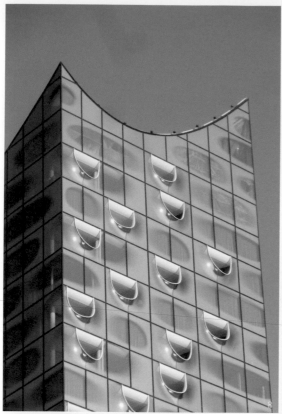

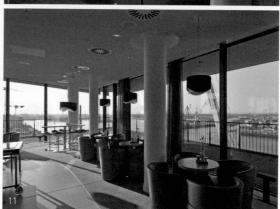

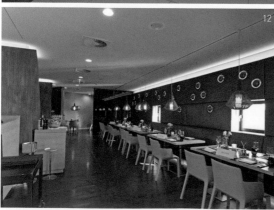

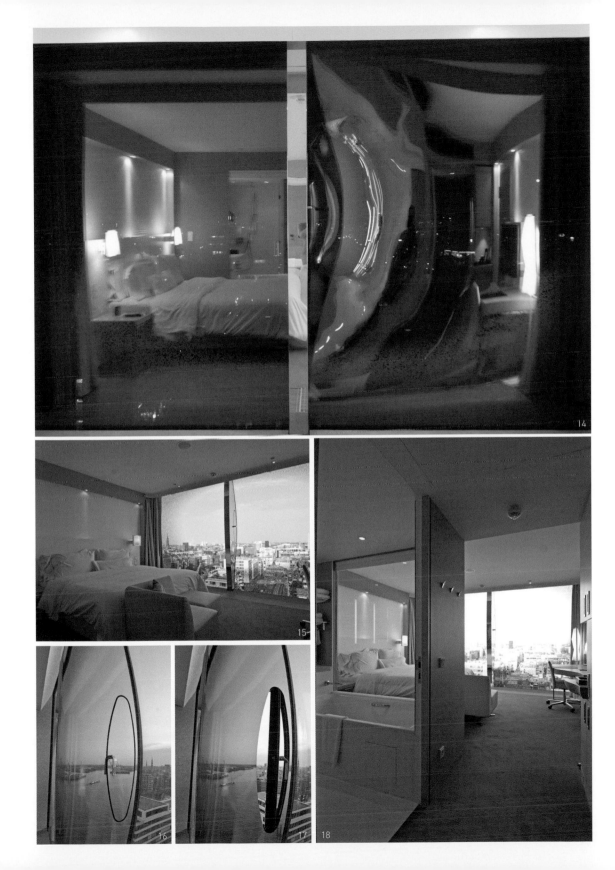

Ieoh Ming Pei
貝聿銘

　　一九八三年普立茲克建築獎得主、華裔美籍建築師貝聿銘生於一九一七年，出身於中國蘇州望族，祖宅為蘇州「獅子林」，這身世非同小可。在經典園林生活的薰陶之下，骨子裡必然蘊含了美學的養分，影響其設計哲學——「人與自然共存」。

　　貝聿銘早期深受德國建築大師密斯影響，作品雖有其影子，但並非以密斯為人所知的玻璃元素為主角，反而採用了厚重的混凝土。待他掌握了混凝土特質之後，設計風格便趨向於柯比意式的雕塑感。其成名之作是一九七八年的美國華盛頓特區國家藝廊東廂（East Wing, National Gallery of Art），三角形幾何量體交錯而產生的虛空間以梯、橋居中串聯，造就國家藝廊遊賞路徑的流動性美學。

　　一九九七年落成的日本滋賀縣美秀美術館（MIHO Museum），展現出貝聿銘受東方培育的品味，借用東晉文學家陶淵明《桃花源記》的情境，路徑通過隧道、吊橋及桃花林，最後豁然開朗，桃花源實境化了。經篩濾後的微弱天光照進館內公共空間，釋放了屬於東方的優雅內斂氣氛。憑藉美秀美術館的成功，貝聿銘於二〇〇六年再次回到故鄉中國，完成其封筆之作——蘇州博物館。檢視這座美術館，館內展示空間具有他作品一貫的專業性，但這次他選擇加入蘇州園林的意象，信手捻來便將古代園林精神實體、現代化，印證了他最關注的設計原則。「人與自然共存」的精神在兩個案例中都表現得淋漓盡致，果然擁有東方性格大師的風範。

　　貝聿銘創作生涯最反骨、也最令人難忘的作品出現在一九八八年法國巴黎羅浮宮擴建計畫，為紀念法國大革命兩百週年的巴黎十大工程之一，也是唯一一個不經過國際競圖而由當時法國總統密特朗（François Mitterrand）親自指定委託的設計。他在羅浮宮古蹟建築前方中庭，硬是植入了一個由現代工程技術製造的金字塔玻璃盒子，說他反骨一點也不為過，因為大多數法國人當年並不認同這個作品。金字塔是宇宙中最簡單的幾何量體，其結構玻璃構造透明，狀似無形般在歷史古蹟前佇立著。最後等到工程完竣，才終於獲得世人認可，這是險招，但也可看出大師的創意思維超前於一般人。

1｜香港中銀大廈。　2｜法國巴黎羅浮宮金字塔。　3｜德國柏林歷史博物館。　4｜日本滋賀美秀美術館。　5｜中國蘇州博物館。　6｜卡達杜哈伊斯蘭博物館。

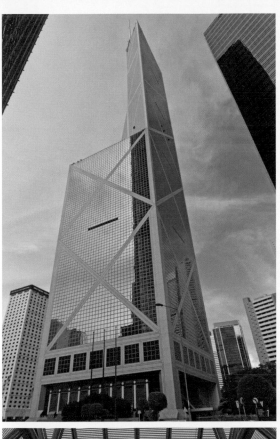

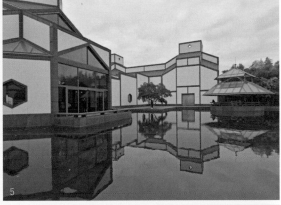

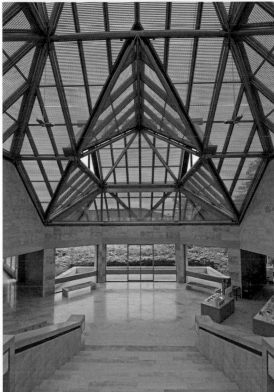

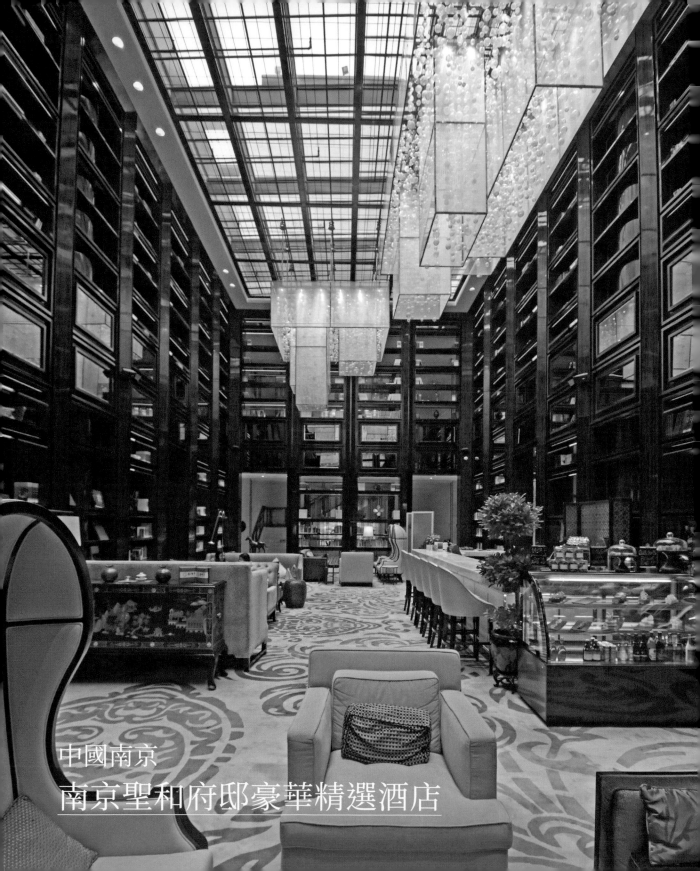

中國南京
南京聖和府邸豪華精選酒店

　　貝聿銘的建築表現一向低調優雅，南京聖和府邸豪華精選酒店的米黃色義大利洞石外牆質樸不華麗，簡單中以細部見長，可見斜切深凹飄窗及窗台上的虛實陰景變化，並再以金屬板收尾。五層樓高的量體以斜屋頂與周遭環境融合，表示對南京老城區的尊重，其關心人文的素養使他不會在具有歷史意義的場域刻意突顯自我。

　　酒店內圍是一玻璃天窗天井中庭，挑高空間裡是全中國五星酒店中藏書最多的圖書館，名為「行者書屋」，十公尺高的三面書牆收納了一萬冊圖書，天窗自然光線滲入其間，為酒店裡功能與氛圍塑造得最成功的場所。書屋裡描述孫中山革命志業的心路歷程，如天行者為革命旅行四方，革命不忘讀書，讀書不忘革命，是其偉人性格中鮮為人知的一面，旅人透過行者書屋的介紹，對孫中山這位歷史人物有更多了解。聖和府邸就在當時孫中山就任的總統府旁邊，地理位置極具民國革命的歷史意涵，若不將之視為豪華酒店，那就是民國時期的私人府邸，在酒店功能之外，還內含豐富的民國人文底蘊。

　　建築所騰出的空白空間除了室內天井中庭圖書館外，三樓三面牆體所圍出的露台茶吧「熙園茗」是另一處休閒性較高的場所，戶外品茗區後方是挑空天井，以利圖書館的自然採光，前方無邊際水池則流向南京老城區天際，池裡一對黑天鵝是此場域的主角。二樓中餐廳「懸鈴閣」前廳正是行者書屋的上半部，中餐廳的中國風極為明顯，圖騰窗櫺格柵背屏及紅燈籠想當然耳是外國人對中國的典型想像。地

下一樓全日餐廳「橘暮」提供全球化的異國複合式料理，以地中海風情氛圍為設計主軸，這也算是酒店設計僵化的宿命，設計風格要符合餐飲類型或是依循建築精神？答案往往是前者，不能完全塑造創新形象，於是室內設計師必須備妥各種門派招術來應付，這命運比起建築師相較悲情。

　　地下一樓的室內溫水泳池達九十坪，依然是國際樣式的設計語言，天花板加覆一層白膜玻璃，成為一大型發光體，倒影映於鏡面泳池。SPA中心緊臨泳池而設，芳療室的個人房不大，亦未多做區隔，浴缸、休憩椅、按摩床全塞在一起，看不出設計的企圖心。

　　酒店共有一百五十八間客房，設計旨在呈現古典雅韻氣質。「府邸套房」中，起居室沙發朝著主要窗景方向而設，面向貝聿銘所留設的正方形開口框景，框出南京市景。側牆設置白底黑框的展示櫃，擺設若干沒什麼價值、也沒人關心的瓷器，算是美化裝飾的下意識行為，填補了所謂「白色的單調恐怖」。果不其然，書桌旁及床頭板上仍出現現代人為的畫框作品，設計師想對使用者傳達些什麼以示連結、呼應主題，但事實上這些擺設大多沒有人注意過。據我觀察，這樣的現象通常是「裝潢」心態使然，就算設計師想藉此增添點中國味，沒有意識、沒有意義的擺件皆是多餘！主臥室兩面採光，開放式視野連接浴缸空間，乾式為主的場所裡依然是貝聿銘所預留的框景，在這城市美景畫作之下，置中擺設一獨立圓形白瓷浴缸，尺度較一般大上許多。衛浴設備的離散處理，美化空間的展示成分較為明顯，不

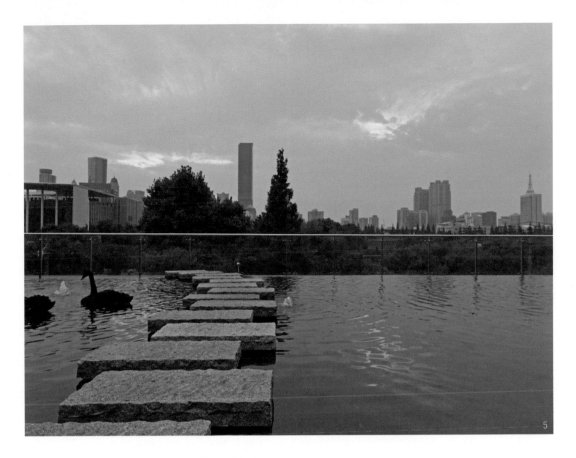

過其實使用上也仍帶來都市空間中的紓壓效果。

貝聿銘早期以美國國家藝廊東廂在美國獲得肯定，三角形幾何量體的切割設計手法，成熟內斂的語言成為現代主義的經典。當他在法國羅浮宮增建案將三角形三維化，使形式最簡潔俐落的透明體與古蹟並存，即做出一個大膽實驗性的宣示。這舉動讓國際建築界與政治界議論紛紛、產生話題，同時將貝聿銘推上國際舞台的最高境界。他晚年設計的美秀美術館及蘇州博物館仍保留貝氏幾何美學與東方氛圍，本以為他的設計生涯即將劃下句號，然而新作南京聖和府邸豪華精選酒店在其半退休狀態下又再度問世，雖不符期待，但或許美術館較有發揮空間而旅館建築需求實際，少了點創造性卻仍保有些人文性情。

1｜貝氏低調內斂建築。　2｜窗台石材金屬細部。　3｜三樓露台戶外品茗區。　4｜左側挑空處正為圖書館天窗。　5｜無邊際水池結合市景。　6｜前廳端景的十二獸首銅雕。　7｜室內品茗空間「熙園茗」。　8｜「行者書屋」的挑高天井。　9｜全日餐廳「橘暮」。　10｜戶外水道邊的用餐空間。　11｜中餐廳「懸鈴閣」包廂。　12｜水療中心前的水景。　13｜室內泳池全罩式照明。　14｜府邸套房起居室採文藝風。　15｜臥室角間兩面老南京市景。　16｜窗前中置大浴缸。

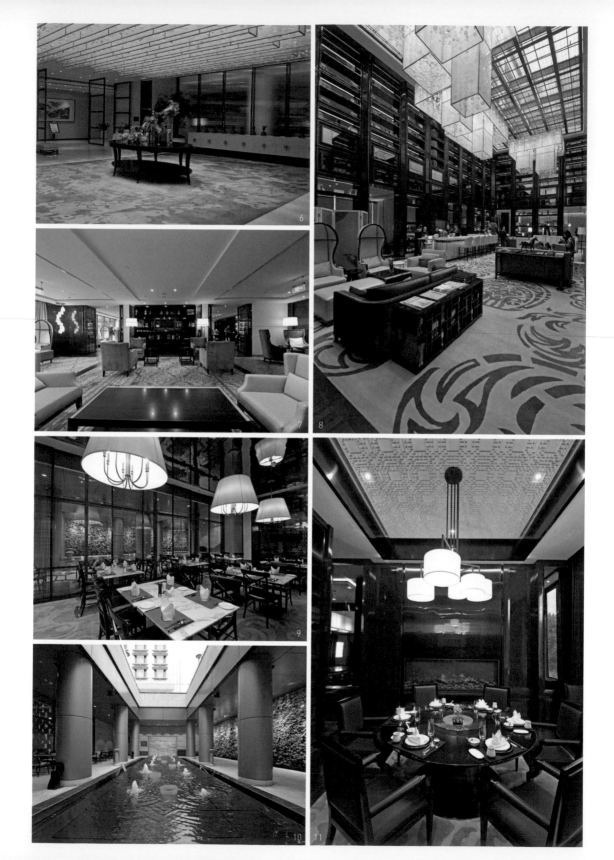

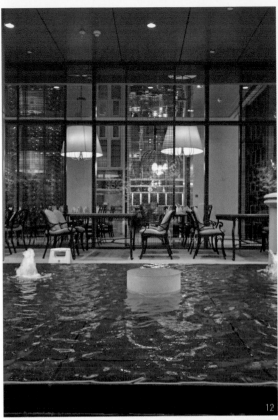

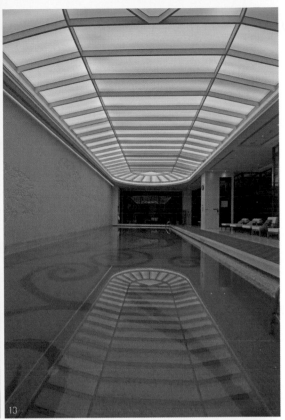

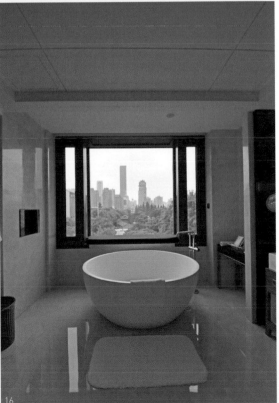

Jaya Ibrahim
賈雅‧易卜拉欣

　　天才藏於民間，等待人去發掘。室內設計師賈雅‧易卜拉欣於一九四八年生於印尼，家境富裕，母親是爪哇公主，父親是外交官，從小便隨家人周遊列國，擁有豐富的國際視野。英國留學後旅居二十多年，開啟了他的設計生涯。

　　賈雅擁有東方血源背景與西方的生活經驗，使得他常以獨到思想將東西方文化予以融合，對於美與高雅有一番自己的見解與詮釋，只要投宿於賈雅設計的旅館，立即可辨識出其品味美學。早期他多以飾品裝置為主要元素，配合其他室內設計師，直到在杭州富春山居與比利時設計師卡第爾（Jean-Michel Gathy）合作，賈雅才終於有機會獨挑大樑、表現其功力。在設計的呈現上，由於擁有飾品裝置的專才，故作品中可見到比一般室內設計師更多的布置美學細節，透過此案展現的鋒芒，賈雅開始有了大量大型旅館設計案的合作邀請。

　　賈雅的巔峰時期應是安縵集團進入中國市場的三部曲：北京頤和安縵、杭州法雲安縵、麗江大研安縵，這下子可把殷殷期盼的中國粉絲迷倒了，終於見識到賈雅的安縵情境式美學。他就地取材、融合民族素人藝術與自身風格的能力，造就了「文化推手」的名號與形象地位。後來賈雅選擇在上海璞麗一案脫離了過往合作的安縵系統，為新創獨立品牌建立了相似的旅館形象。雖然上海璞麗酒店因他的設計而獲青睞、表現亮眼，但叫安縵情何以堪，只差沒有為其風格註冊智慧財產權。

　　最後賈雅決定再度接受更大的挑戰，於二○一七年與安縵為中國量身訂作的新品牌──安麓合作。浙江紹興的蘭亭安麓酒店有其歷史淵源，正是啟發自書法家王羲之於會稽進行蘭亭集會、後作〈蘭亭集序〉之典故。安麓又擁有全世界獨家的特色，建築選擇利用古蹟遺存物拆解修復再組裝，設計者要面對古蹟修復的嚴肅議題，又必須保有度假休閒的氛圍塑造，其解決策略的成果受眾人所引頸期待。不料，在工程完竣之前，賈雅於二○一五年離世，結束其六十七年的傳奇人生，這最後代表作成了絕響。想等到下一個如他一般的天才鉅子出現，不知是何時了。

1｜中國杭州富春山居。　2｜中國北京頤和安縵。　3｜中國杭州法雲安縵。　4｜中國麗江大研安縵。　5｜中國上海璞麗酒店。　6｜新加坡聖淘沙嘉佩樂酒店。　7｜中國上海嘉佩樂酒店。

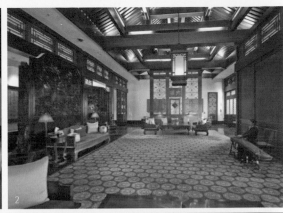

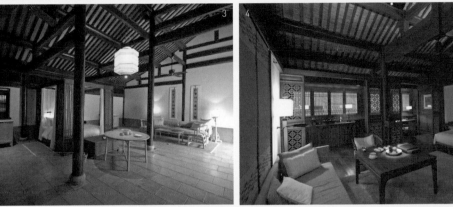

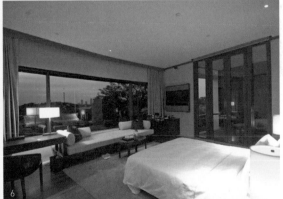

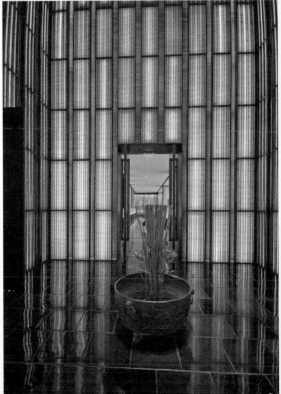

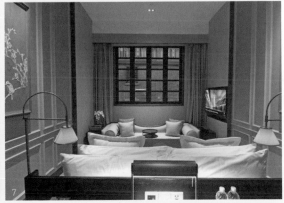

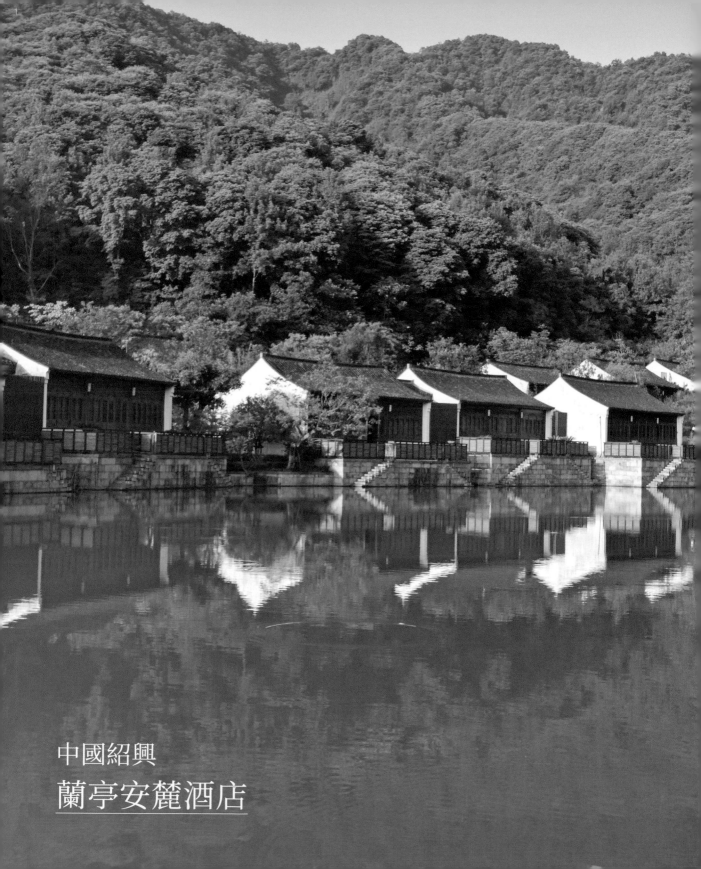

中國紹興
蘭亭安麓酒店

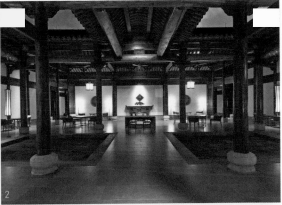

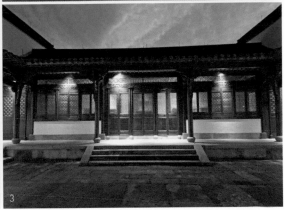

　　位於擁有兩千五百年歷史的紹興城，蘭亭安麓酒店由修復後的明清徽派建築群所組成，氣勢磅礴的將軍府古建築改為大廳，徽式大宅改造成宴會廳和多功能活動場所。設計師賈雅・易卜拉欣大量採用原生態木材和手工藝品，營造寧神靜氣、反樸歸真的悠閒勝境，酒店依傍著中國山水詩的重要發源地——會稽山，在蓊鬱山林、茂林修竹之間，成為一座融合自然山水與文藝氣息、安靜雅緻的私家園林。

　　趨近蘭亭安麓，首先見到的是將軍府，粉牆黛瓦、馬頭牆為外表特徵，另以磚雕、石雕、木雕為裝飾特色，高宅深井大廳是居家形制的代表。將軍府與一般大宅又更為不同，採用了雙天井的設計，偌大前廳中央的雙天井引進了自然通風採光，在內部就可以晨沐朝霞、夜觀星斗，下雨天雨水透過四周的水梘流下，正契合了風水學上「四水歸堂」的說法，體現了徽商聚財的思想。

　　全區配置布局深邃又有層次，大廳外移植三棵三千年紫薇老樹，通過園林步道時，途經小橋流水，這些石橋都有編碼，亦是由明清時代的產物重新修砌而成。最後的端景是「見龍潭」，此潭在會稽山下與山麓中「龍瑞宮」遙遙相望，由此得名。潭水地勢西高東低，水流落差大而形成了三疊泉，泉下即是王羲之蘭亭集會曲水流觴的場景，此畫面令人聯想到文人雅士仙風道骨風範的昔日氛圍。

　　酒店餐廳建築雖為新建之作，但室內空間仍是賈雅式的輕中國風設計，簡化明式傢俱的白橡木色調宜古宜今，具有現代生活的精神。水療中心的芳療室素淨典雅，中央端景設置一只大型按摩浴缸，背牆

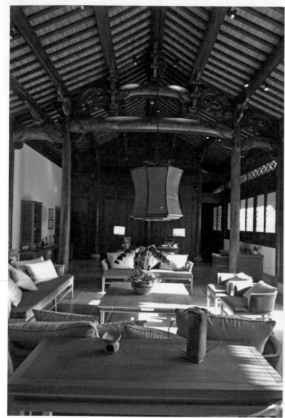

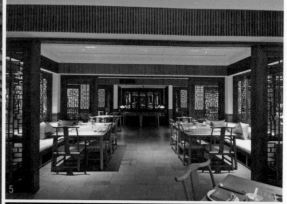

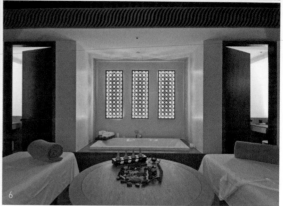

上是三個雕刻窗花開口。戶外泳池並不是現今流行的無邊際泳池，平靜無波的鏡面水景一端倒映著青翠山林，另一端倒映著古建築的馬頭牆。園區內作為會議廳、宴會廳的多功能場所，是明代中期的安徽民居，原先是一家當鋪的廳堂，這「竦口官廳」有四進三天井，修復後保存了三進兩天井，一進比一進要高，象徵步步高陞、財源廣進。門前的門廊是附屬結構，豐富的雕磚和木雕花門樓實用價值不大，只起了門面的作用，反映了當時徽商的富裕和闊綽。

　　關於客房，我較推薦的是「蘭亭閣」，門屋後面除了有私密前院之外，另一邊便是臨著見龍潭的水景，微風吹過粼粼波光閃耀著的潭面，清晨無風如鏡的水面倒映著優雅質樸的明清徽派民居建築，像是適合修養隱居的仙境。客房內部分成三區，橫長向的建築中間是起居室，另外兩邊是臥室和衛浴空間，三個區間都有隔扇拉門，關閉時是各自獨立空間，開啟時通透無比，足有一百六十平方公尺之大。安縵風格的設計強調嚴謹的中軸對稱，兩端由床鋪沿著中軸線，穿越起居室而達衛浴空間的五斗櫃。雙斜屋頂尺度高聳，最傳奇的還是那古意十足的木柱椽樑，擁有傳統橫樑牛腿特殊形式和接頭處的精細木雕。大屋頂底下擺置賈雅挑選的手感傢俱，建築軀殼內部是白牆和棕色木造結構，除了木質傢俱之外，只有大紅色的軟墊點綴出一室純淨中的色彩。再來便是賈雅最常使用的銅製品，尤其是黃銅支架所製的立燈和吊燈，整體空間不見現代文明的產物入侵。偌大的衛浴空間相當奢侈，幾乎是一般酒店標準客房的大

小，將洗手間和淋浴間隱藏之後，空曠的效果又像是另外一間起居室，只在兩端置放浴缸和雙槽洗臉檯。

　　整體而言，徽派民居建築高且大，想要拿來作為現代生活起居的使用，卻因時空不同而在使用感受上有所差異，簡而言之，就是超過人體尺度太多了。躺在高聳斜頂下的床鋪上，可能都在欣賞木雕藝術而久久不願入眠。

　　蘭亭安麓酒店結合了歷史文化、匠師工藝、民族色彩的各項頂級表現，在旅行投宿之餘仍具備其他附加價值。歷史建築的珍貴，於大師賈雅謙遜態度下置入設計，沒有違合感，兩者相得益彰。這是賈雅最後的遺作，眾人皆給予最高的敬意。

1｜古蹟移植將軍府正門。　2｜古蹟移植雙天井院落。　3｜第二進的大廳。　4｜古蹟移植大廳休憩區。　5｜全日餐廳。　6｜芳療室。　7｜古蹟移植的竦口官廳作為宴會廳使用。　8｜曲水流觴。　9｜鏡面泳池。　10｜臨潭水的「蘭亭閣」。　11｜三千年的紫薇老樹。　12｜古蹟移植別墅前院。　13｜後院觀水景。　14｜偌大衛浴空間。　15｜古代木柱橡樑。　16｜中軸對稱的室內空間。

10

11

Jean-Michel Gathy
卡第爾

比利時籍的卡第爾是安縵集團的御用建築師，生於一九五五年，並於一九九三年創立其設計事務所。他的旅館設計專業取向獲得眾多品牌的認同，除了安縵集團之外，柏悅、瑞吉（St. Regis）、文華東方、悅榕莊（Banyan Tree）、萊佛士（Raffles）和One & Only都是其服務對象。卡第爾在安縵系列的安排下，常與印尼籍室內設計師暨飾品美學大師賈雅‧易卜拉欣合作，他對酒店的另類詮釋擁有極寬廣的影響性。

卡第爾在中國的首次發表作品為二〇〇四年的杭州富春山居（GHM集團），而後是二〇一〇年的拉薩瑞吉度假酒店，兩者皆遵循地域性建築理念，復刻仿建再造當地地區的民居風格，表現上雖不具現代主義設計精神，但配置上卻有豐富的層次，以合院聚落的意象傳達對中國固有居住文化的創新。在室內裝修上，除了民族風的陳述之外，突顯感官的攝影作品以配角身分闡釋了地方典故。

新加坡萊佛士酒店（Raffles Hotel Singapore）早期盛名揚威世界，而後二〇一〇年的濱海灣金沙酒店（Marina Bay Sands Singapore）又創下造價及最長泳池的世界紀錄，這超長泳池及環境設計正是卡第爾的傑作。雖說是國際級的設計，但旅人卻感受不出，原因是入場的人太多，只見衣著清涼的少女們忙著拍照，反而無法一眼覽盡這創紀錄的絕美畫面，這是創意太獨特而造成的鬧劇嗎？令人不解！

二〇一三年開幕的威尼斯安縵（Aman Grand Canal Venice）由卡第爾設計，古蹟活化再利用的重責大任落在他身上，最大的挑戰不是復刻建築，而是如何為古蹟藝術殿堂植入新精神。「極簡」的設計行為是為上策，設計者僅僅挑選最切合環境的義式精品傢俱置入。原以為新舊並置會出現衝突，但因新的生活物件亦屬極簡風格，恰似無形、無聲無息地悄悄沒入於其中，卡第爾對這道考題做出了最適切的回應。

自此之後，卡第爾的創作生涯巔峰似乎到來了，他所操刀的更多度假酒店陸續開幕，在東方（尤其中國）這廣袤的市場中，光是二〇一七年海南島三亞就有他的太陽灣柏悅酒店（Park Hyatt Sanya Sunny Bay Resort）和三亞嘉佩樂度假酒店（Capella Sanya）兩大名品，後續期待看見他對「後富春山居時代」的新中國風所做出的設計詮釋。

1｜中國杭州富春山居。　2｜中國北京頤和安縵。　3｜中國拉薩瑞吉度假酒店。　4｜新加坡濱海灣金沙酒店。　5｜義大利威尼斯安縵。

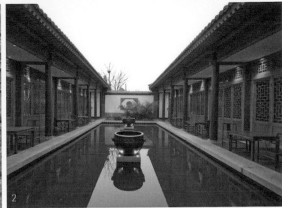

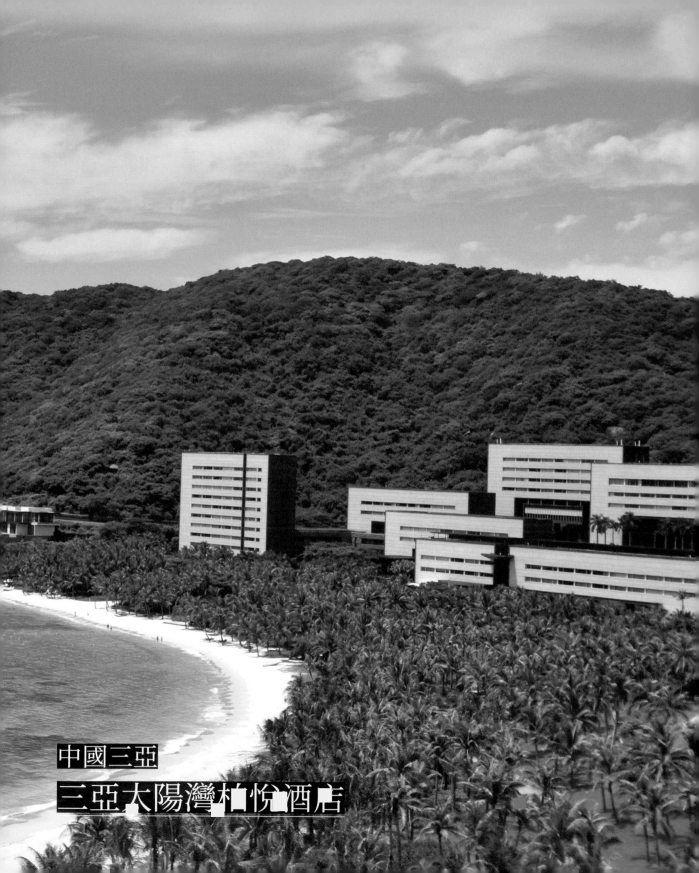

中國三亞
三亞太陽灣柏悅酒店

1 2

　　建築師卡第爾早期做中國度假旅館設計案，若遇到具有地域性特質的場址，如杭州富春山居、拉薩瑞吉度假酒店等，多以當地鄉土風情因應之；不過這次介紹的三亞太陽灣柏悅酒店可沒有特別的地域性，故選擇將都會型外觀建築放在海邊。為能讓一百多間客房每間都抱擁海景，卡第爾在有限的總面寬中，讓全部客房面向海灣，酒店分成錯落而置的七棟建築，位於後方的部分建築刻意建高，或在較高的樓層處設置客房、較低處設置不需景觀的公設，故景觀式客房幾乎八○％以上都如其所願地坐擁海景。我在做了這些分析後，終於了解建築在配置時為何做出分棟的策略。

　　三亞太陽灣柏悅酒店的建築、室內及景觀設計三者一氣呵成，無任何違和感，若要分出高下，我認為景觀設計更為出色。綜合結論，酒店設計具有兩大特質：一是「連通迴廊」，占地三萬平方公尺的基地配置七棟建築，可想見相互聯繫關係的重要核心便是迴廊，六樓大廳、五樓宴會廳、二樓觀景台休憩區及一樓眾家餐廳之間都設有迴廊連結彼此，而這四個樓層的設計不盡相同，有的採用大紅頂板天花板、有的天窗上是淺水池、有的置放韓國木雕藝術家李在孝作品「樹枝圓球」、有的壁嵌銅雕，這四種形態可增加旅人的記憶印象，不致迷路。酒店第二個特質是「無水不域」，設計者在地面層或露台處設淺水池，既有鏡面倒影效果，又能保有調節三亞炎熱氣候的降溫功能，故館內各場所隨時出現水的蹤影，一路都是水世界的印象。

Jean Nouvel
讓‧努維爾

　　二〇〇八年普立茲克建築獎得主、法國建築師讓‧努維爾生於一九四五年，他在一九八七年以法國巴黎的阿拉伯世界文化中心（Institut de Monde Arabe）初試啼聲並震驚國際，具科技與環保概念的自動感應漏光窗，其靈感來自於相機快門感光放大縮小的變化與阿拉伯文化圖騰的呈現，快門窗中總共三萬個金屬瓣片，如眼球虹膜般可自動調整大小以接受入光量，這科技與文化的結合為建築界找到一新出路，不僅僅追求現代主義的美學而已，地域文化特質與智能應反映在人類的建築上。

　　一九九四年，法國巴黎時尚品牌指標——卡地亞當代藝術基金會（Fondation Cartier pour l'Art Contemporain）為爭相博取品牌領先地位，以讓‧努維爾設計的亮眼建築建立了相襯合宜的企業形象。一九九六年，讓‧努維爾到德國柏林為拉法葉百貨公司（Galeries Lafayette）設計的商場竣工，倒圓錐筒形玻璃天窗承接了天光並曲折反射、透射於內部空間，這新奇的形態轉變了傳統百貨購物場所的氛圍。二〇〇五年，西班牙巴塞隆納阿格巴塔開幕，三十一層樓的彩色高塔鄰近聖家堂，如馬賽克般的薄膜玻璃像流動色塊，隱喻流水。阿格巴塔聳立天際，解放了城市塵封不動的歷史包袱，算有膽識。讓‧努維爾在這段期間投入「玻璃遊戲」，將透明玻璃認作是時尚產物，看似精準的玻璃排列卻模糊了邊界，建築體虛幻不再實存，呼應其原則——「建築拒絕被當作實體看待」。

　　讓‧努維爾的旅館建築設計起始於二〇〇一年瑞士琉森「The Hotel」，而後二〇〇五年馬德里美洲門酒店（Hotel Silken Puerta América Madrid）、二〇一〇年SO維也納酒店（SO Vienna Hotel）、二〇一二年西班牙巴塞隆納費拉萬麗酒店（Renaissance Barcelona Fira Hotel）等作品相繼出現，令人讚賞的是建築與室內設計一體成型，同時傳達了努維爾的個人色彩。電影工業是他的靈感來源，於是電影剪接手法中的多層配景、連續框景、淡入淡出、套疊反射常應用於他室內設計作品中的表現。

　　讓‧努維爾於二〇一七年設計的阿拉伯阿布達比羅浮宮分館（Louvre Abu Dhabi），和二〇一九年的卡達國家博物館（National Museum of Qatar）分別完竣，大小飛碟、棱形量體浮懸，在鋼骨交織的透明屋頂下，斑駁天光投射於博物館空間裡。由於表現太過出色，理念什麼的也都只是錦上添花了。

1｜法國巴黎的阿拉伯世界文化中心，漏光窗如相機光圈。　2｜法國巴黎卡地亞當代藝術基金會。　3｜法國里昂歌劇院。　4｜德國柏林拉法葉百貨公司。
5｜瑞士琉森「The Hotel」。（照片提供：The Hotel）　6｜奧地利SO維也納酒店。　7｜卡達杜哈國家博物館。

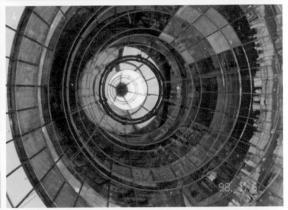

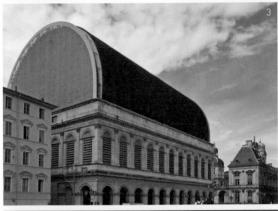

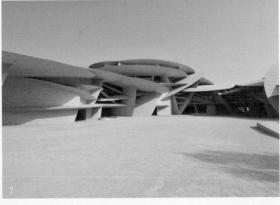

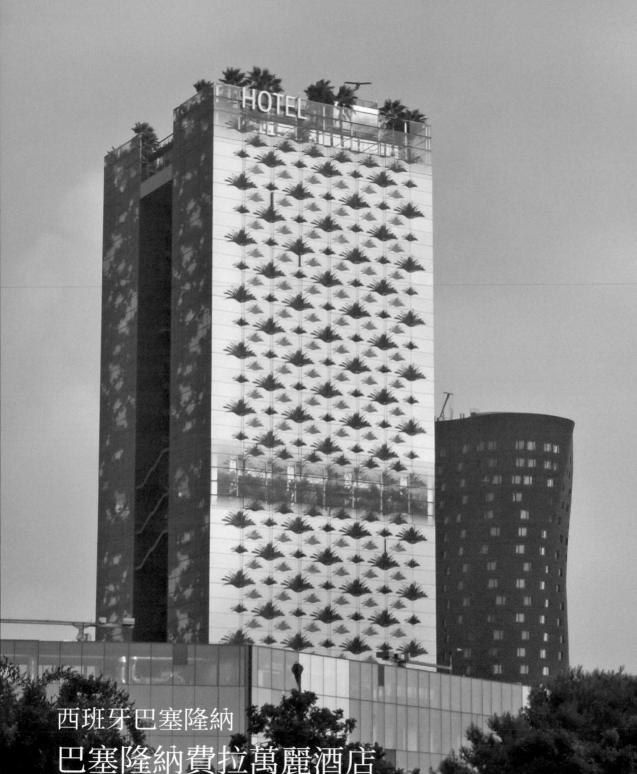

HOTEL

西班牙巴塞隆納
巴塞隆納費拉萬麗酒店

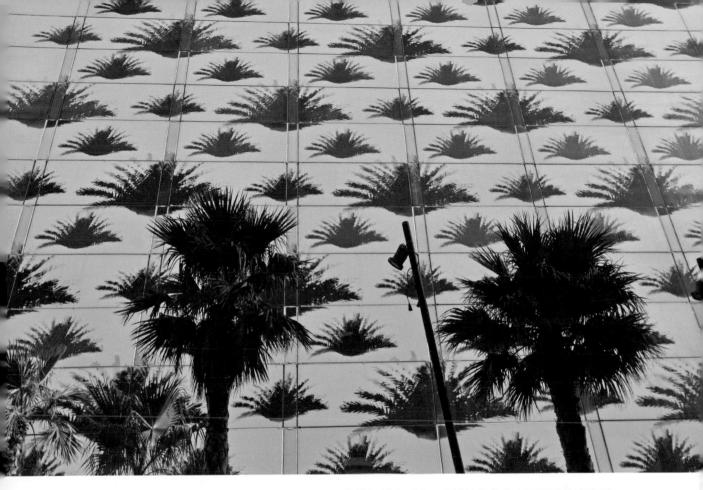

　　普立茲克獎大師讓‧努維爾的作品種類繁多，旅館設計亦不少，他設計的意象有可歸納的演進脈絡：最早於瑞士琉森的「The Hotel」是以電影海報為圖像主題，再印刷於天花板或玻璃壁牆上；接著西班牙馬德里美洲門酒店的總統套房也與攝影師合作，將攝影作品做成影像印刷玻璃，使用於隔間牆和天花板以產生豐富的視覺效果；他在奧地利的SO維也納酒店，亦在大廳挑高空間裡的天花板使用水底世界繪畫的印刷玻璃，形塑出一個五彩繽紛的世界；而在西班牙的巴塞隆納費拉萬麗酒店則更進一步運用建築外牆，將室內裝修材變為建築外部材，是一大突破。

　　讓‧努維爾在巴塞隆納費拉萬麗酒店的設計，主要表現在兩個意象：一是仍將影像以印刷玻璃呈現，二是建築自體空中綠化。建築外觀是簡單長方形玻璃大盒子，在整個立面帷幕玻璃上，依照各客房的開口給予透明處理，其餘留白。影像的形狀取自棕櫚葉，於是可見到立面上一片片白底透明形狀的葉片，建築外觀就用這一招式成就了全體。另外，兩棟式建築以戶外樓梯與空橋相互連接，兩棟之間的虛空間即是客房廊道所在，這個大天井有微光滲入，縫隙中有輕風吹拂，廊道空橋或而擴大成為植栽穴花台，各層錯落而置。

　　入口大廳玄關簡單配置，長形皮質座椅及形似大書桌的長椅置中於廳內，天花板上的金屬鏤空板和不鏽鋼地板不同於一般的室內用材，使用方式相當少見，具有冷酷個性感，整體氛圍不見氣派奢華而只

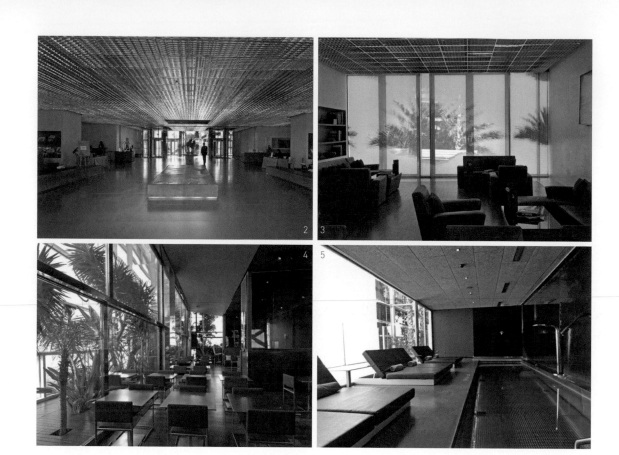

有奇幻，表現建築師讓・努維爾一貫的新潮作風。大廳兩旁靠窗的等候區，可見到落地窗玻璃上白底透明棕櫚葉的圖像，操作著影像視覺的遊戲，立面的表現和室內所呈現的是同一手法，內外一體而沒有多餘的贅飾，為極簡的表現。

位於十三樓的地中海料理餐廳「Palmer Restaurant」，樓層採用透明玻璃，可以看見外面四周種植一圈的棕櫚樹。設計留設環繞的三公尺深陽台，高度在六公尺之間，外圍是帷幕玻璃，裡層是室內的落地門。這三公尺深空間設置成半戶外用餐區，並種上綠植，從外面遠處即見這建築橫帶透明玻璃而後方是一圈綠意。另外，陽台和室內用餐區的玻璃落地門是電動上升式的，天氣晴朗時，玻璃門會升起，挑高的室內與半戶外空間連成一起，是個環繞的綠化餐廳。

另一垂直綠化空間在二十六樓的頂樓天台「El cel」，無邊際游泳池景象連接巴塞隆納市景，池畔飲品吧檯和休憩區在同一側，並供應輕食服務，四周同樣種植棕櫚樹，泳池和棕櫚樹的組合帶來熱帶的度假情境。室內泳池及健身房位於下一層樓，同樣都擁有空中超級景觀。

進入客房前會先經過前述的空中花園廊道，以及中間挑空天井的垂直綠化，廊道側邊實牆亦使用植物圖樣印刷玻璃作為隔牆。客房室內的神來一筆，即面外外牆上一棕櫚葉圖案的透明玻璃，透過棕櫚葉視窗，外頭景觀的框景便顯得不太一樣，不像一般方方正正的窗戶，植物的不規則輪廓線框住了都市的

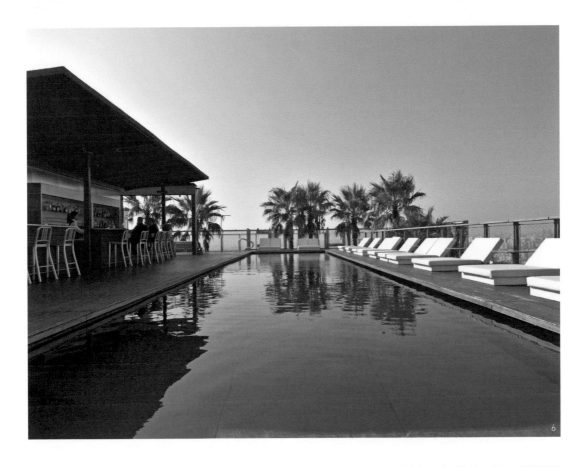

天際線及戶外景物，耐人尋味。在純粹白皙的斗室中，正中央的棕櫚圖騰就如一幅掛畫，畫中景緻即是城市景觀，這畫中畫的創意在旅館史上算是頭一回。

　　大師級建築尋求新式的創意，沒人要走制式傳統的路徑；毫無疑問，巴塞隆納費拉萬麗酒店成為一個典範。建築立面窗的形式及功能摒棄傳統開窗採光，而選擇一種雙重景色的畫中畫。建築體內虛空間的中庭天景亦不只是挑空氣勢驚人而已，取而代之的是仰望一片青空，人在其中遊走，彷彿置身在一片荒野中的原始與自然。這兩項創舉在此被實現了，並且有著實驗性的效果，至於好不好，那需要時間的考驗及觀察房客的反應。總之，設計旅館又跨出了一大步，這是讓‧努維爾的功勞。

1｜窗戶開口呈棕櫚葉狀。　2｜大廳不鏽鋼地坪。　3｜落地玻璃上的植物圖騰。　4｜餐廳落地門可電動上升。　5｜高空室內泳池。　6｜屋頂天台泳池。　7｜側立面看似兩棟建築樓梯相連。　8｜垂直錯置的植栽。　9｜梯與空橋連通兩棟走廊。　10｜廊道上的植物印刷玻璃牆。　11｜棕櫚樹框景。（照片提供：巴塞隆納費拉萬麗酒店）

Kengo Kuma
隈研吾

　　隈研吾早在九〇年代初期就被認為是日本繼安藤忠雄、伊東豊雄之後的三位新銳建築師之一，另外兩位是團紀彥與竹山聖。隈研吾早期的設計案雖規模不大但力求表現，這時期的他關注日本傳統文化向現代邁進的轉型，從作品中的斜屋頂木構造變形可以看出現代設計意圖的載入。

　　他在二〇〇二年以中國北京「長城腳下的公社」的「竹屋」成為國際矚目焦點，雖無法以竹為結構主體，但竹構材仍帶來極明顯的東方人文氣息。竹格柵光影斑駁，使室內空間有著隱約內蘊的光度。

　　直至二〇〇四年，隈研吾作品中才出現較大規模的東京東雲集合住宅（Shinonome Canal Court）。此案只見兩個重要元素呈現：一為大階段創造立體廣場，二是金屬格柵半掩飾的機能構造。隈研吾的業務範圍過去多以日本偏鄉地帶的小型公眾交流功能建築為主，直到二〇一〇年的北京三里屯SOHO設計案，這個超級開發案的都市設計議題及規模，正好可以用來檢驗隈研吾建築都市設計事務所的名銜。

　　當今對設計旅館革新貢獻最大的莫過於隈研吾，他的旅館作品自二〇〇六年日本山形的銀山溫泉藤屋（Ginzan Onsen Fujiya）首度登場，展現其求變的企圖心，古蹟建築群裡的社區總營造則考驗他對地域性的掌握程度。他在二〇〇八年的中國北京瑜舍酒店，將建築與室內空間改為全館式透明通透設計，或用彩色玻璃隔斷視覺效果，作品輕巧簡潔又帶有具實驗性質的脆弱觸感。二〇一〇年，他在日本東京東急凱彼德大酒店（Capitol Hotel Tokyu）再次以「石」為主題，用石材包覆大樓玻璃帷幕的鋁框，鋁框瞬時成為石框架，再將「蓮花之家」（Lotus House）的石格柵半透空屏壁運用於庭院。二〇一六年，他設計的瑞士瓦爾斯溫泉旅館「7132 Hotel」之建築依然是有機式斜屋頂覆罩。隈研吾式的「弱建築」理論，反映在建築元素上即竹格柵、木格柵、石格柵及影像模糊的玻璃。當自然光穿透介質，影像畫素及光度都隨之減弱，朦朧美於焉於生，東方美學概念絕對不會以直接的方式陳述。

　　命運多變，二〇二一年東京奧運主場館建築師，原由札哈·哈蒂負責，後因預算超出太多而換成了隈研吾。我估算了一下，二〇二一年的隈研吾時值六十七歲，也差不多該拿下普立茲克建築獎了。

1｜中國北京竹屋。　2｜日本東京東雲集合住宅。　3｜中國北京瑜舍酒店。　4｜日本銀山溫泉藤屋。　5｜日本東京微熱山丘南青山店。　6｜瑞士瓦爾斯7132 Hotel。　7｜日本東京奧運主場館。（照片提供：丁榮生）

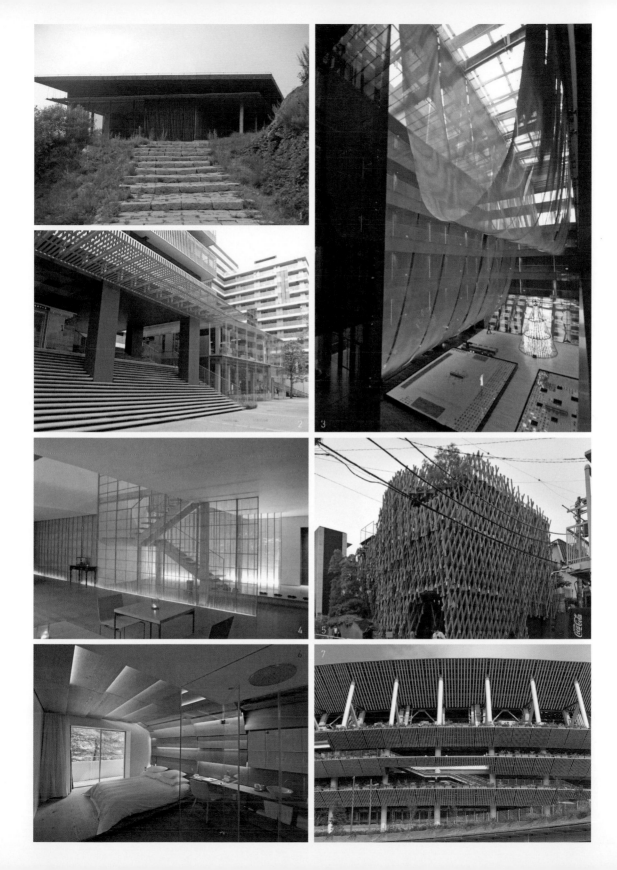

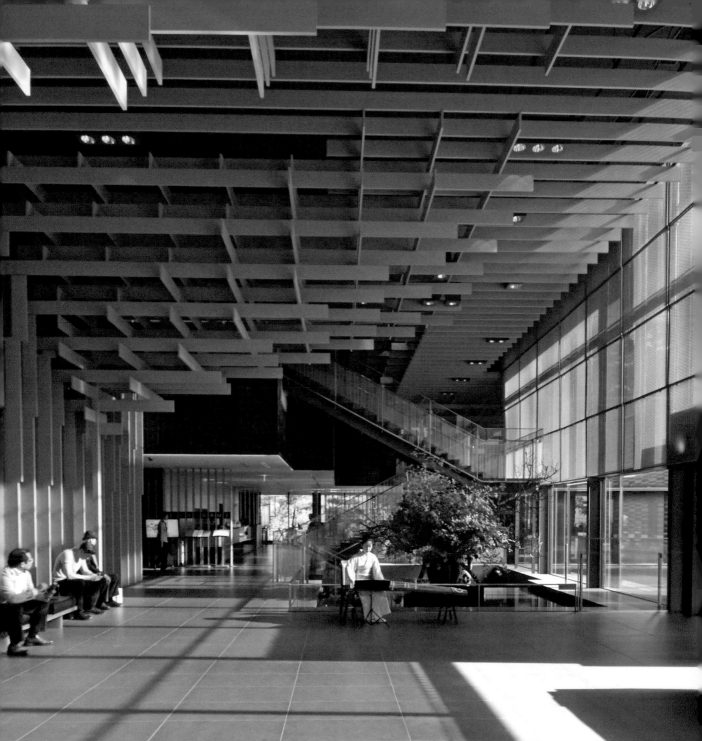

日本東京
東急凱彼德大酒店

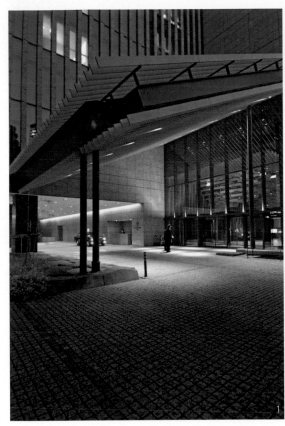
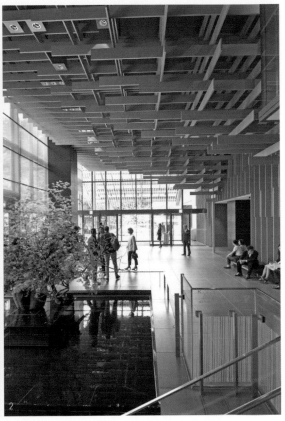

日本東急凱彼德大酒店前身為東京希爾頓酒店，曾經招待過披頭四（The Beatles）等重要人士。二○○六年結束營業後，由隈研吾監修改造為現今模樣，東急凱彼德大酒店於二○一○年開幕。

酒店座落於千代田一複合式大樓的上半部，下半部是現代化的辦公大樓，建築立面的改造極具現代時尚氣質。隈研吾的主要作法是將原玻璃帷幕牆框料再外包覆石材豎料，使平整外觀看來較有立體感。另外在基層緩緩斜向伸出金屬支架，形成格柵狀，再以此懸掛大型玻璃雨庇，由石材豎料接金屬支架，再撐掛玻璃頂蓋迴廊，僅此一式即讓整體設計一氣呵成，可見精工。

建築背後的酒店入口迎賓車道，由高約三層樓的金屬與木格柵斜屋頂籠罩，這是一個罕見的斜角戶外頂蓋，尺度雖驚人但首度現身的木料質感更為突出，為其從外到內的延伸構造做了預告。進入中央大廳，上方以類似斗拱懸挑而出的木板片組成，類似日本神社構造意象，一路出挑再延續，變成了天花板。連續性的韻律感，數大就是美，簡單的一招式成就美感，驗證了老話一句：「少即是多。」木質的天花板搭配全室無彩度的灰色地與壁，彼此相互搭襯形成一種凝練沉靜的東方禪氛圍。中央焦點處是一只通往二樓的鋼梯，其下是人造水盤，盤內置一大型花飾，有水倒映著花景，延伸到戶外的更大水景。花前有著撥弄絃琴般的清脆單音，那聲音使大廳變得空靈，一反一般人氣旺盛之態。

戶外水景有一懸空通廊連接大樓和側翼的一樓餐廳，餐廳外牆是落地玻璃和鋼架構鎖上石板片，跳

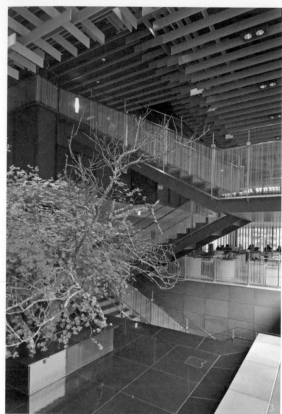

躍間隔形成半虛透狀態，內外之間有視覺上的朦朧之美，延伸長牆也有其反覆律動美感。這是隈研吾式專用手法，最早出現在其所設計的別墅「蓮花之家」。走在落地玻璃迴廊，兩側是淺水池倒映著牆面，夜間打上燈光後，場域氛圍變得迷幻。

　　過橋那一端的獨棟建築是日本料理餐廳「水簾」，餐桌旁可見到石材橫格柵形塑的空洞模糊視覺效果。全餐廳內附鐵板燒包廂，主要結構和大廳一樣是木作和無彩度的搭配。中式料理餐廳「星之岡」，設計摒棄很多國外設計師做的老派中國風——大紅、燈籠、複雜圖騰的天花板，走現代風，選擇簡潔有力的弧線天花板間接光，以黑色木格柵為隔屏區分空間。全日餐廳「ORIGAMI」不僅提供西式料理，也是供應早餐之處；餐廳前方與大廳中介處是「ORIGAMI Lounge」，挑高大廳和木質格柵天花板帶來具有溫度的氛圍。靠窗這一側的用餐區，能望見外面的無邊際淺水池，池水剛好倒映著後方翠綠樹木，設計簡單但帶出輕盈採景。

　　客房設計風格是絕對的「新大和氛圍」，這一點從全面性和紙拉門將全室分隔為兩區的設計可明顯獲知，前端入口玄關處和衛浴空間為一區，後端是大面採景的落地玻璃。當拉門往玄關處拉去，玄關便成一獨立空間，形成比一般客房尺度較大的空間，並設有Mini Bar。一進客房大門不會看到全室，而是先見到透光不透明的和紙門扇，空間有了極佳隱私性，開客房門那一瞬間，走廊上的外人是看不到內部

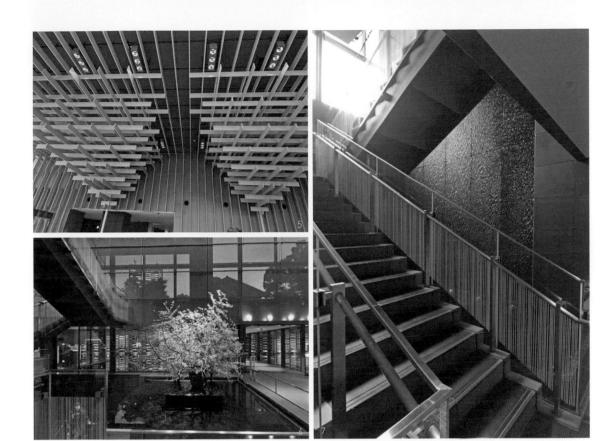

　的，這在旅館設計史上是頭一遭。拉門右拉即開啟玄關，也將衛浴空間遮蔽而不致看見衛浴設備；拉門左拉時，關門看不見玄關，也開啟了全透明玻璃衛浴空間，房客可自由出入。這大面和紙門扇的溫和色感保留了日本傳統和室精神，而客房其他設備則是現代設計，新舊相互交融，故稱之「新大和氛圍」。另一個較經典的房型是僅有四間的客房「Sanno Suite」，由於位處五樓，高度視角所及能明顯貼近日枝神社與綠景，所以這四間大套房的設置和十八樓以上的客房房型相當不同，若要選房，我建議挑選這五樓神祕獨立的套房，這件事不太有人知情，相信會為旅人帶來意外驚喜。

　　木質格柵斗拱天花板、半虛透石板格柵大牆、透明迴廊懸挑於水橫空而過，這都是隈研吾常用的手法，為了表達新大和氛圍的個性。

1｜迎賓車道上的木格柵雨庇。　2｜挑空處有鋼梯直下。　3｜中央焦點大鋼梯。　4｜天花板仍是一貫的隈研吾式風格。　5｜似斗拱出挑的木格柵。　6｜水盤中的花藝。　7｜鋼梯旁水瀑流至地下室。　8｜迴廊於水面上橫空而過。　9｜室內迴廊。　10｜透光橫長石片格柵牆。　11｜半虛透石板牆細部。　12｜日式料理餐廳「水簾」。　13｜鐵板燒空間。　14｜全日餐廳「ORIGAMI」。　15｜中式料理餐廳「星之岡」。　16｜室內泳池。　17｜客房「Sanno Suite」。　18｜偌大衛浴空間只擺一只浴缸。　19｜標準客房玄關。　20｜浴室與臥鋪通透相連。　21&22｜隔扇門啟閉關係。

131

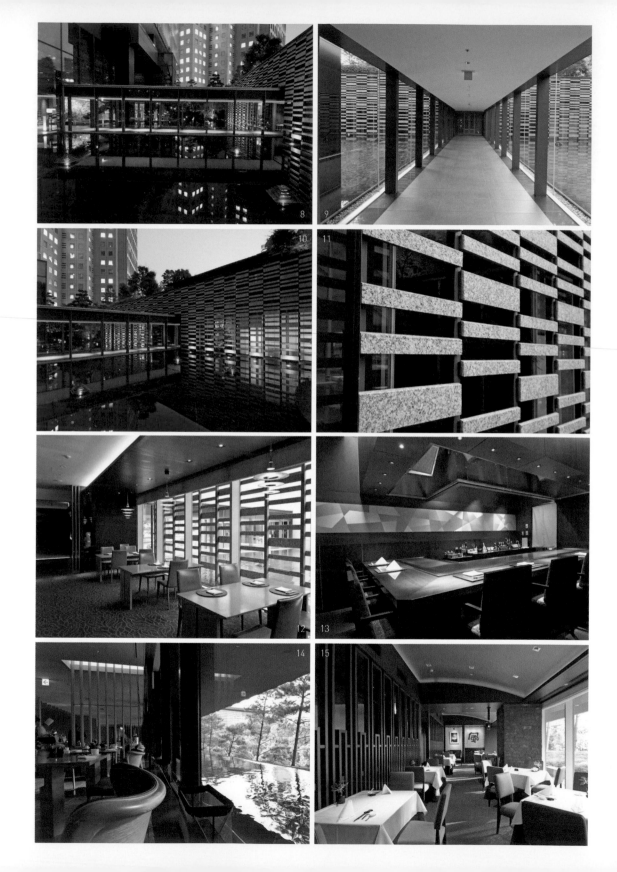

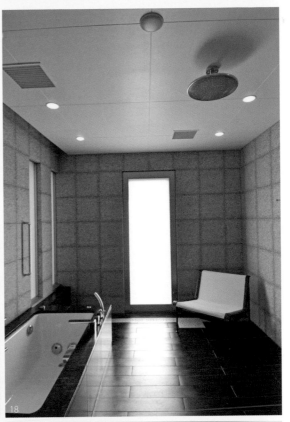

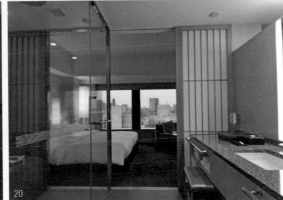

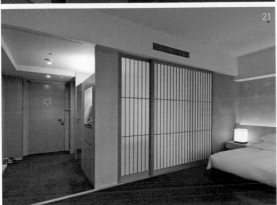

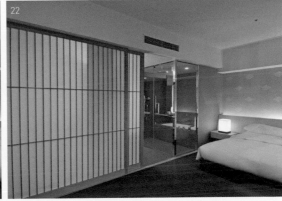

Kerry Hill
凱瑞・希爾

　　凱瑞・希爾一九四三年出生於澳大利亞，一九七九年在新加坡成立建築事務所，其設計的優質表現正巧與新加坡度假旅館集團、世界第一品牌安縵就近結合，幾乎有一半的安縵酒店設計出自於凱瑞・希爾之手。

　　台灣人最熟悉的凱瑞・希爾作品應該是二〇〇二年的日月潭涵碧樓，它是頂級旅館的指標，至今也仍是國人招待國外貴賓的首選。其設計風格始終如一，必然使用的原木與無彩度石材象徵了原始放鬆感，強調休閒氛圍，緬甸柚木及灰色石灰岩也是他的慣用材料，並以木格柵若隱若現的虛掩功能現出曖昧朦朧之美。室內布局偏好中軸對稱，原本應是較嚴謹的平面，卻因質感及休閒風像俱而有所改變，反而造出度假風情更深的層次。

　　二〇〇三年落成開幕，柬埔寨暹粒的安縵薩拉度假村（Amansara）是件創造地域性建築的話題作品，以六〇年代法國殖民建築主題發揮，將白色水平線條的法式浪漫風潮，結合安縵大量的休閒水域空間。雖是迷你小品，卻有明顯地方風格及度假別墅的迷人空間氛圍。

　　二〇一五年，凱瑞・希爾初進中國市場，青島涵碧樓為東北地區頂級度假旅館的代表，但在設計上並沒有選擇呼應青島歷史上的西洋殖民風。觀察之後，我認為它較像是台灣涵碧樓，形式上則混入安縵薩拉極簡調性的血液。接著是二〇一七年，他做出令人期待的上海養雲安縵，為新建與古蹟移植共組的簇群，成了創下全中國最高門檻的度假酒店，凱瑞・希爾登陸大成功。

　　凱瑞・希爾近期因地制宜而有所修正方向，為了東京安縵（Aman Tokyo）的日本大和氛圍，他採取了極富日本味的檜木及質感豐富的灰色洞石。大魄力氣度的挑高大廳，為大都會頂級商務旅館做出亮點，又引用日本傳統和紙圍閉整個大天井。檜木與和紙這兩項選材使東京安縵從商務性旅館變身為文化休閒場域，所謂都市綠洲即是如此。

　　若要檢視希爾的手法，不外乎兩種方法：一是對稱，二是質感。他不太在意形式上的創造，除了早期馬來西亞達泰蘭卡威酒店（the Datai Langkawi）的南洋風格之外，後期作品大多是極簡主義的量體，弧線及異形的表現不會發生在凱瑞・希爾的創作上。

1｜台灣日月潭涵碧樓。　2｜日本東京安縵。　3｜柬埔寨暹粒安縵薩拉度假村。

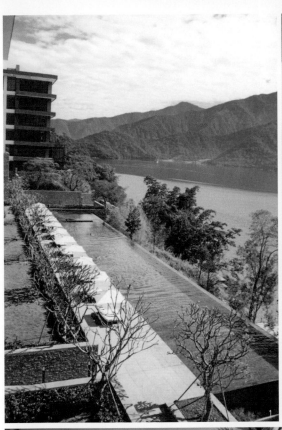

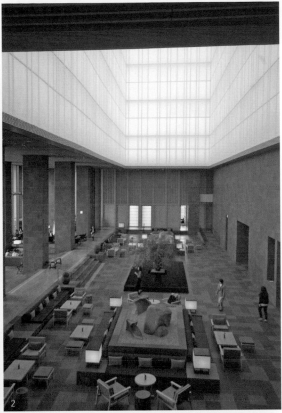

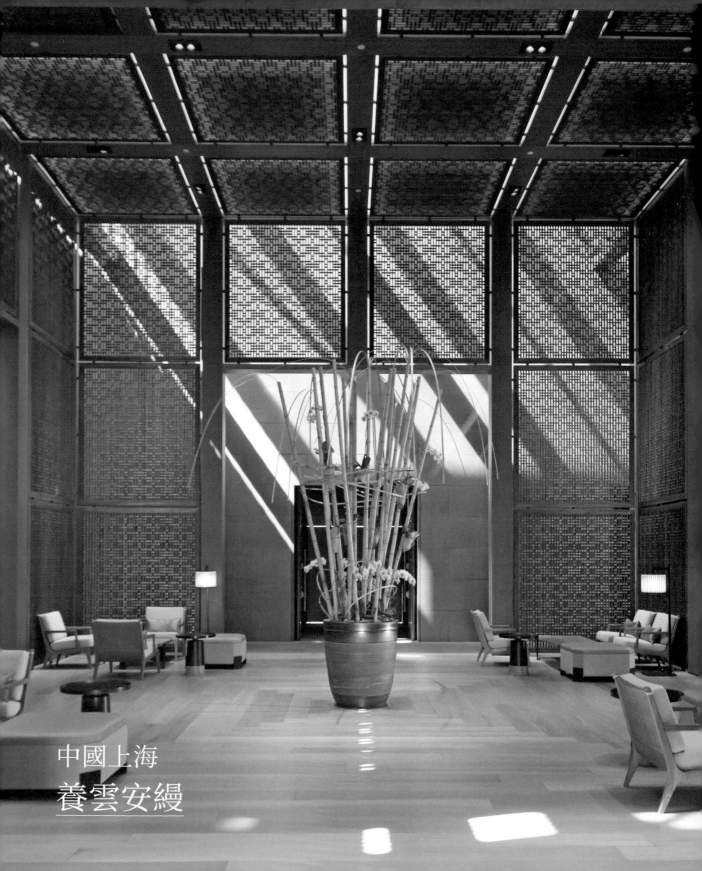

中國上海
養雲安縵

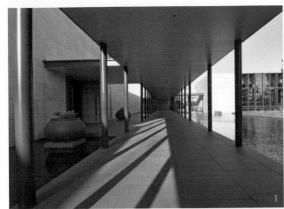

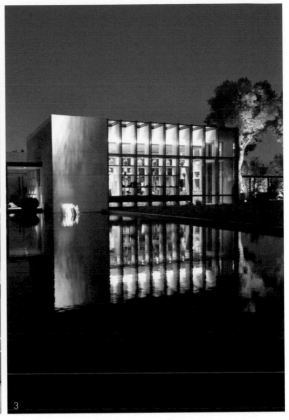

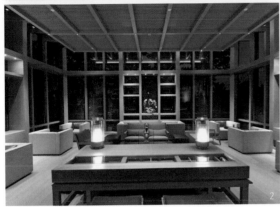

　　中國上海養雲安縵的建立與此地兩大歷史事件息息相關：一是水壩建設所衍生的拯救古香樟木和古民居拆解保護運動，二是上海的「馬橋文化」。江西在建設水壩之際，由於水位升高嚴重，恐將淹沒千年古香樟樹林，附近的徽派古鎮傳統民居也不能倖免，於是人們將香樟木和徽派建築移植到馬橋現址的養雲安縵。馬橋文化則源於四千多年前，當時上海陸地仍未成型，沙岡、竹岡和紫岡三片陸地像龍脊般浮於海面，而上海最早的文化即發源於此，稱之「馬橋文化」。四千年文化、三百年古樹、三百年古宅的有機組合，形成養雲安縵特殊的基因，在地文化透過歷史事件的融合、激發而有了豐厚的層次，傳統與現代的融合是安縵御用建築師凱瑞‧希爾的首要課題。

　　正方形的大廳是一座灰色花崗石水泥盒子，四周豎起金絲楠木的格柵屏幕，上等材料金絲楠木帶著香氣，質地堅硬、具耐潮防腐效果。由於石頭牆面上方長條縫隙天窗有光射入，灑於壁面的光芒，再透過半透空木格柵的前景掩映，大廳這一室氛圍不必靠飾品的裝置即光彩動人。中心服務區三向開口通往各區，鏡面水池與交錯的廊道引領人到達幅員遼闊的各處，在浮光掠影、水光反射之中，步行成了悠閒散步的情境。

　　途中先經過的賣店和雪茄吧獨立建築亦是正方形盒子，背面為實牆，另外三個景觀面都採高聳落地玻璃，內層再浮置一層銅質金屬網，有弱化畫面的作用，使外面的景物都像是印象派的視覺效果。一般酒店很少看到專屬的雪茄吧，但在安縵體系裡是標準配備，不為營利賺錢，只為提供頂級服務。

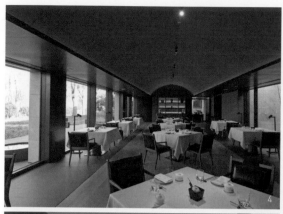
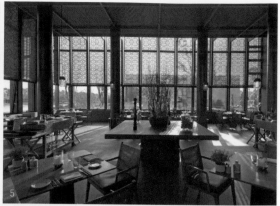
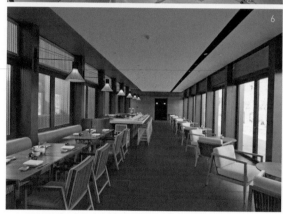
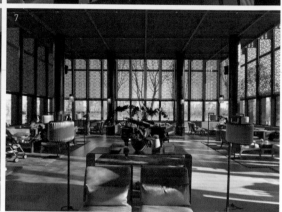

　　三間餐廳和下午茶休憩區，仍呈現長方形玻璃盒獨立體的概念，彼此全以水道迴廊相連通。一般異國料理餐廳的氛圍設計，傾向將國家的文化情境置入其中，但在安縵風格的規範下，江西料理餐廳「辣竹」、義式餐廳「Arva」和日式餐廳「Nama」的呈現皆完全一致，就是單純的「安縵休閒風」，一座度假休閒酒店只有一種性格，具品牌自明性。

　　水療中心「療」創下理療室設計史上的最大面積紀錄，強調可以一組朋友或整個家族共同進行療程。空間就像總統套房規格，有起居室、大型水療池、數座按摩床、偌大休息室，不再只是一般單人或雙人理療室。室內恆溫泳池一側是面向外部庭園的落地玻璃窗，另一側牆則有天光滲入洗於石壁上，兩側都將自然的元素引入室內，情境動人。室內泳池外邊又設戶外無邊際泳池，池水燈光與黃昏漫天彩霞，池畔環境氛圍迷人。

　　十三間古宅院落客房，有兩房至五房的大別墅提供頂級的服務。別墅特色就是被保存下來的明清民居建築，每一塊古老石磚都被重新整理再組合，顯現出古意盎然原貌。這古民宅最經典之處，即無所不在的天井，由於大別墅場域寬廣深邃，為讓內部擁有較舒適的通風採光，這天井的設置解決了室內物理環境的問題。以感性角度觀之，這奇幻的半戶外微空間，暗沉的色溫中忽有陽光滲入，靜謐雅緻的心情油然而生，為整棟古宅精神所在。

　　新建的二十四間標準套房，為了與古宅有所呼應，選擇以深遠、類似街屋的長形建築量體呈現，並

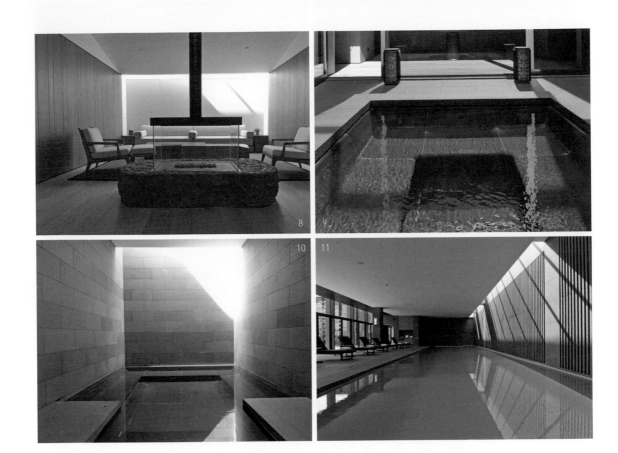

設有兩處天井。入口玄關旁就是第一個院落,綠色植栽、白牆與透空的石磚在陽光下顯得幽靜,兩只休閒座椅前設置一戶外火爐,在此能感受溫暖又沉靜的夜晚。中央起居室及床鋪空間天花板是雙斜屋頂,而另一院落的天井靠近浴室,故在天井庭院中央設置一戶外泡池,讓房客可以在月光星空下入浴。經過天井,最後端是衛浴空間,仔細端詳浴缸靠牆上方,天光洗染而下,斗室因迷人洗牆光變得神氣活現。新建的全部客房皆做成現代建築,但走近會發現它仍存有古宅的形制精神,主臥兩側的天井在空間上反映了古宅的特色,室內才看得到的內斜屋頂亦是古宅的建築形式。凱瑞·希爾在養雲安縵的設計,不是形似而是「神似」,這形而上的呈現是最高明的手法。

養雲安縵融合古今歷史、中國風與國際性,保留傳統也同時創造類古典空間的場域氛圍,確實能作為遇到既存古蹟課題的解決之道。安縵系列度假設施在全世界各地的不同文化上各自表述,但內斂、低調、含蓄是永恆不變的主題。遠離塵世的古樟林寧靜的調性、養雲安縵內有的靜居,自然與人造於此和諧地融為一體,記錄歷史事件,也創造鮮活的人性現代居所。

1|迴廊水景光影。　2|專屬雪茄室。　3|賣店水景倒影。　4|中餐廳「辣竹」。　5|義大利餐廳「Arva」。　6|日式餐廳「Nama」。　7|下午茶休憩區。　8|理療室的起居空間。　9|戶外水療池。　10|水療池邊的天光。　11|泳池側壁天光。　12|戶外泳池夜色。　13|千年大香樟木。　14|徽派建築古宅裡的小天井。　15|古宅衛浴空間。　16|古蹟書房內金絲楠木傢俱。　17|新別墅第一落天井。　18|起居空間兩側天井。　19|第二進天井中置浴缸。　20|浴缸上方天光。

Kiyoshi Sey Takeyama

竹山聖

日本建築師竹山聖一九五四年生於大阪，出道時備受眾人注意，尤其他具自然元素的清水混凝土幾何形體風格相當接近安藤忠雄，可望延續日本現代禪風的詩意風景建築。

他早期以一九八九年的大阪「D-Hotel」撼動人心，八層樓僅十二間客房的精巧小品所帶來的清新感，彷彿讓人看見下個世代的未來。接著，一九九二年東京涉谷的「Terrazza青山」不僅延續原有能量，甚至更具爆發力，這態勢明顯走出一條與安藤忠雄有所差異的路線。竹山聖提出了「都市微分」與「超領域」理念，微分指的是建構關係的裝置，超越領域性需要銜接時間、空間的斷裂和距離。看來抽象，其實說直白點，異領域與異領域之間即是「超領域」，在具象的建築體驗裡即是「中介空間」。

憑藉新星地位的氣勢，他所操刀的日本頂級溫泉旅鋪——神奈川縣箱根的強羅花壇（Gora Kadan）於一九八九年完竣，雖號稱日本第一，但大多數人並不知建築師實為竹山聖，看來品牌認為自身光環已然足夠，不太需要設計者名號的附加作用。也許受限於日本溫泉旅館的常態樣貌，只能說這件作品蘊含「新式大和氛圍」，但並沒有落實他早期的創作宣言。

他的創作中期作品包含一九九七年東京涉谷的寬齋（Kansai Yamamoto Super Building, Tokyo）和二〇〇五年的京都「Chapel Aktis」小品建築，此時的他不再倡言理論，明顯可見的是作品風格隨著潮流改變了，建築量體或而斜切、或而折出，製造出些許有機概念，不再只是單純幾何的交織構成，也棄守清水混凝土的神聖地位，青銅或鈦金屬板牆都用上了。雖沉寂一段時間，但還是有人不忘竹山聖的才華，於是他在教學之餘，仍極度選擇性地挑案子，算是興趣志業。他以二〇一四年竣工的東京新宿瑠璃光院白蓮華堂（Shinjuku Rurikoin Byakurengedo）再次挑戰高峰，近期作品相較之前又再度變形，是個抽象擬形的佳作。

竹山聖作品中的「超領域」神韻依然存在，透過清水混凝土大牆切割形塑中介空間，陽光乍現、微風吹掠、細雨紛飛，存在於其間的人皆怡然自得，和安藤忠雄的詩情意境相比，竹山聖的「領域」多了點人性。

1｜日本大阪D-Hotel。 2｜日本東京西新宿酒店。 3｜日本東京Terrazza青山。 4｜日本箱根強羅花壇。 5｜日本東京寬齋。 6｜日本東京瑠璃光院白蓮華堂。

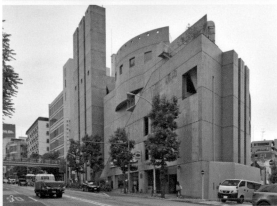

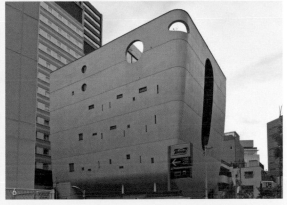

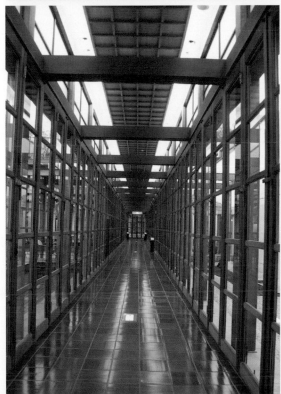

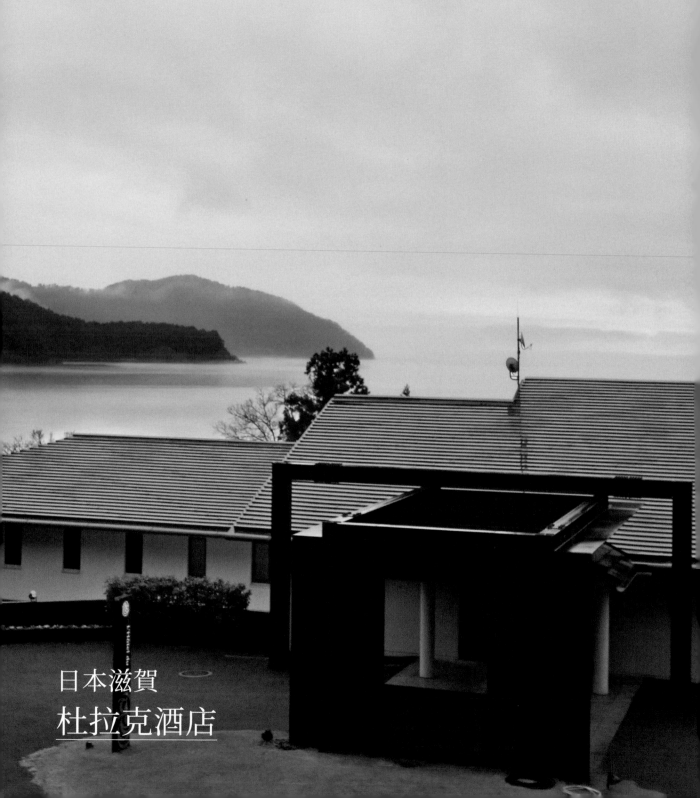

日本滋賀
杜拉克酒店

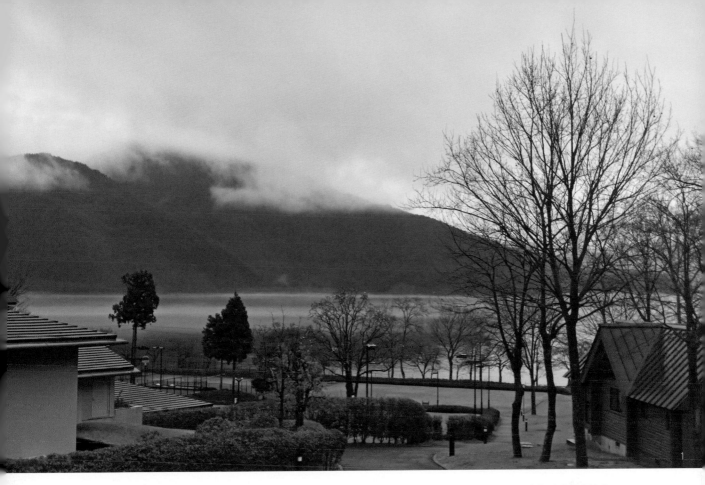

　　位於琵琶湖最北端，杜拉克酒店（L'Hotel du Lac）的出現是一份驚喜，難得一見的濱湖度假別墅成為關西地區旅行投宿的吸睛選擇，也是包場辦結婚典禮的熱門地點，其形態不僅稀有，亦趨向頂級服務路線。日本傳統旅館聯盟（The Ryokan Collection）二○一七年精選全日本僅三十二家旅館，其中包含眾人公認最高檔次的修善寺「淺羽」（Asaba Ryokan）、箱根「強羅花壇」，其他尚有山代溫泉「無何有」（Beniya Mukayu）、那須溫泉「二期俱樂部」（Niki Club）和京都町屋旅宿「晴鴨樓」（Seikoro Ryokan）、「炭屋」（Sumiya Ryokan Kyoto）等，名錄之內的主角個個都有其獨特代表性。

　　琵琶湖邊的四萬坪平緩山坡敷地散落著木構造獨棟或雙併小木屋，業者的初衷願景是要打造北歐風格的森林小屋，和鄰近的京都傳統建築形式做出區別。延聘請來的建築師竹山聖，曾經手過箱根強羅花壇及山代溫泉無何有，那個時期的溫泉旅館仍不脫大和民族的建築風格，而現代主義設計起家的竹山聖給予的是清淡的新式大和氛圍，尚能體現出溫泉旅館的頂級精神。他的設計落在琵琶湖邊的環境裡，並無明顯的地域性風情，業者點明的「北歐風格」是一個新挑戰。

　　公共設施主體建築是樸實無華的傳統灰瓦斜頂形式，大師不甘只是配合演出，在重點部分突顯出現代設計的亮點。據竹山聖表示，他只在入口處的巨型雨庇大作文章，但我們仍能從中看見以鏽鐵為材的頂蓋被「ㄇ」字形結構柱樑框架懸吊的細節，不對稱的構造具有雕塑性，在建築的表現上僅僅點到為

止。另外,住宿區別墅木構造小屋是廠製現場組裝,尖聳斜頂反映北歐民居的風味,竹山聖的任務並非畫蛇添足去改變這簇群的整體風貌,而是在內部做出現代風格的室內設計和少數和式房型,提供旅人不同選擇。

　　建築師設計奉行極簡主義的操作手法,大廳等候區以黑色鋼板為材,製成前檯及挑空前方的半高牆,點綴必需性的傢俱陳設,其他則大多留白,把主角的位置讓給挑高兩層落地窗外的琵琶湖景。在戶外景色與全白背景裡,一只黑色鋼圓梯盤旋而下,這梯原本是陪襯角色,但又頗具雕塑性地靠在大挑空一角。順著鋼梯而下,遠景是湖,近景是合院中庭的獨立大樹,整個場域除卻景色皆是純粹的白。連通一旁的圖書室亦是黑白色系搭配,讓人明顯感受風潮時尚的調性。莊園以法語取名,酒店餐廳引以為傲的法式料理亦在附近區域頗負盛名,**餐廳擁有開放式廚房及較寬裕距離的用餐區**,展現注重隱私性的頂級服務。當然三面採景的寬闊視野是度假酒店的必要條件,景色的層次依序是大草坪、大樹、琵琶湖,典型歐陸山中明湖的情境,這時才感應到為何業者心中的願景會是「北歐鄉舍」。位於角落的酒吧「Shochu Bar」依然是極簡風設計,橫長十餘公尺的吧檯懸浮於主空間,其餘幾乎不存在任何物件,簡單手法要突顯的是夜裡微醺時刻的情境光色。

　　為了保留傳統日式民居的洗浴習慣,館中設了兩間中型私人浴場,看似溫泉湯屋,卻又分為室內池

及露天風呂。當然,這是為了琵琶湖景而設的水域環境,讓園區中的設施多些亮點,戶外偌大泳池前方的山光水色確實迷人。

　　緩斜的山地閒逸散置著若干北歐小木屋,閣樓式別墅尖頂下方夾層是一處小而精緻的茶室,尖斜高聳屋頂之下,室內空間比起京都一般的町屋自是大不同。不過,我還是比較推薦和式別墅:原木搭配灰色調物件的起居室,拉開和室拉門,即連通喫茶室及榻榻米臥房。三個獨立空間一字性連橫成更大的開闊場域,雖是北歐式斜頂構造,生活習性卻還是傳統的東洋禪空間。

　　竹山聖原來以極簡手法大量運用清水混凝土的建築形象,在近期有了重大改變,常見以金屬板為材,徹底實踐其「雕塑性建築」,有的使用灰色鈦鋅鋼板或青銅板,此次則利用更具個性的鏽鐵,運用其斑駁質感及時光永存的意涵,使建築的面貌多了一分明顯的人為塑形。

1｜建築化整為零閒逸散置。　2｜琵琶湖春色。　3｜鏽鐵框架具雕塑性。　4｜鏽鐵雨庇迎賓車道。　5｜黑鋼製的前檯及矮牆。　6｜純白前廳等候區。　7｜挑高空間裡的黑鋼梯。　8｜黑色調圖書室。　9｜擁有三面景觀的餐廳。　10｜餐廳前中庭圍塑獨立的樹。　11｜橫長懸浮吧檯。　12｜泳池山光水色。　13｜私人浴場。　14｜三居間的和式別墅。　15｜北歐式尖頂空間。　16｜閣樓茶室。

Le Corbusier
柯比意

　　勒‧柯比意可謂近代建築史上最偉大的建築師，他的出現是個轉捩點，也可說是社會反動運動中的一股清流，徹底改變了往後建築主義的發展。

　　他是個畫家、雕刻家兼建築師，一八八七年生於瑞士，之後到巴黎發展。一九〇八年，他到貝瑞（Auguste Perre）的事務所工作，學習了不少鋼筋混凝土的營建方式，新工法取代了傳統磚石，前者自由輕省，後者繁複笨重。後來遇到了密斯‧凡‧德羅，相互影響而共同推出「功能主義」建築思潮，即「形隨機能」。這思想否定了因循守舊的復古主義華麗建築風，形隨機能而不刻意玩弄造型，甚至帶點極簡風格，這樣的想法遭受當時巴黎人的批評，柯比意因此自覺孤立。

　　柯比意很快在一九二六年提出影響後世的重要宣言，即住宅設計的「新建築五點」：一、「底層架空」，即現在的頂蓋式開放空間；二、「屋頂花園」，人群交流活動的空中花園擁有最遼闊的視野；三、「自由平面」，室內隔牆沒有承受載重問題，端看機能需求自由配置；四、「橫向長窗」，大跨柱距因可橫長開口便擁有更佳視野；五、「自由立面」，每層樓皆個別存在，立面並不相互影響。這五點元素在他的別墅住宅設計中明顯可見，特別是薩伏伊別墅（Villa Savoye）。

　　柯比意後來又提出「住宅是居住的機器」，這說法起初聽來有點缺乏人性，但當時戰後工業發展快速，社會因應需求而開始鼓吹以工業方法大規模建屋，主要目的在降低造價和減少房屋組成構件，強調「原始的形體就是美」，讚美簡單的幾何形體，如法國馬賽公寓（Unité d'Habitation）、德國柏林Type公寓，滿足了人群集合性居住之美。

　　柯比意奉幾何學為圭臬，但因雕刻家的身分背景，選擇改變原本簡單的幾何形體，即創造出雕刻的手法，放棄精準的幾何，自由而不受壓抑。驚世作品於焉而生，廊香教堂（Notre Dame du Haut）為偉大建築師勒‧柯比意建築人生的完美註解。

1｜德國柏林Type公寓。　　2｜德國斯圖加特魏森霍夫住宅。　　3｜法國薩伏伊別墅。（照片提供：丁榮生）　　4｜法國馬賽公寓。（照片提供：丁榮生）
5｜法國廊香教堂。（照片提供：丁榮生）

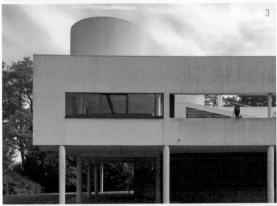

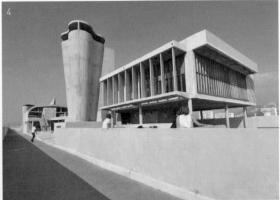

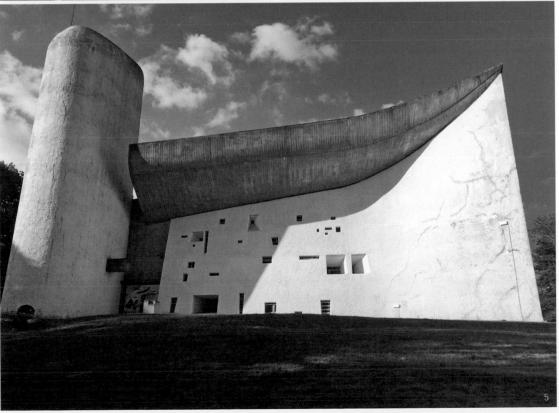

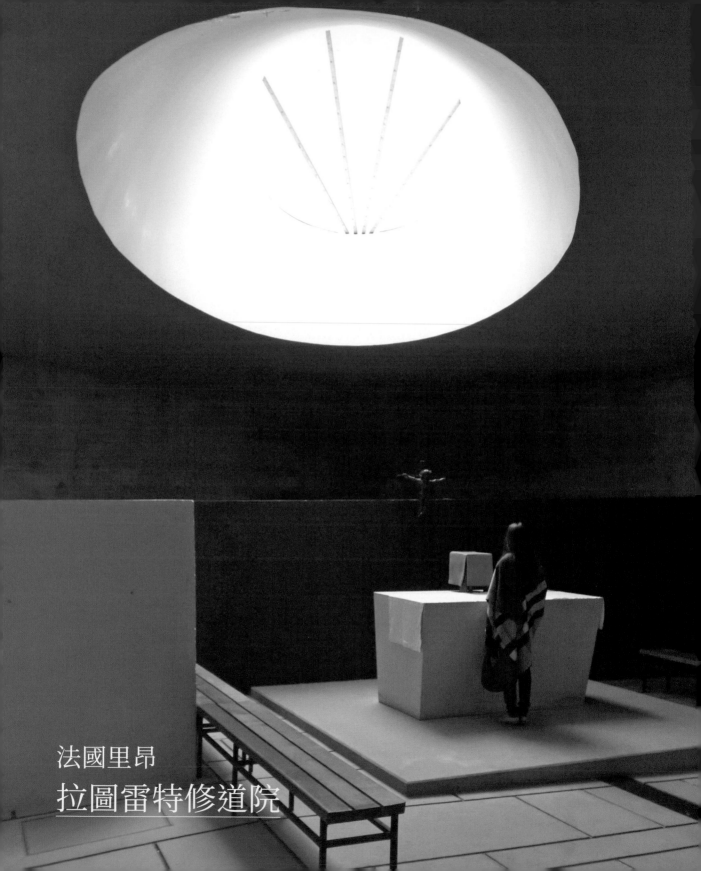

法國里昂
拉圖雷特修道院

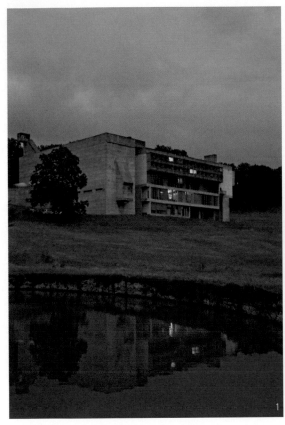
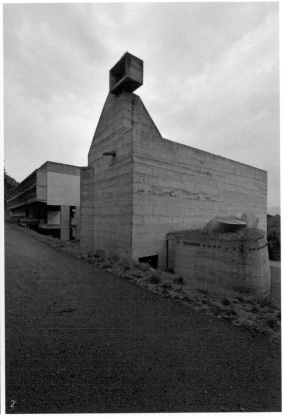

　　拉圖雷特修道院（Priory Holy Mary of la Tourette）位於距離法國里昂市區十六英哩的小鎮埃維厄（Éveux），這座建築是柯比意的代表作，也是他最鍾愛的場所。據說，他曾表示離世之際若能選擇地點，他要在此度過人生的最後一晚。稱呼修道院為「Priory」而非「Monastery」，乃因這座修道院具有神學院培育人才的功能。修道院最初建造於十三世紀，後來經過幾世紀歷史的輾轉之下，柯比意受託設計並於一九六○年改建完成。柯比意改變傳統古典的修道院「出世」形象，選擇建造「入世」的新樣貌，此舉具有建築類型革新的意義。現今當地對修道院的需求已逐漸式微，於是修道院也開放一般人士旅行投宿、朝聖或進行靈修體驗，甚至亦有長期居住者。就近觀察，我察覺原本出世的教堂如今真的與一般人產生關聯，反而歸於「入世」思想。

　　遠遠即能見到修道院浮置於一大片斜面青草地上，高腳柱撐起了整座建築，它架空佇立的脫離性關係象徵對大地的尊重，這是「大地建築」最早的思維。內聚性建築四周配置圍塑成一大中庭，庭中聯繫各處的迴廊因應地形而以斜坡道銜接，角落處的教堂量體突起，建立出雕塑性，剩下的就是平實而重複律動的宿舍區域。上述呈現具體回應了柯比意宣言中的五大原則：一是「承重的構造和包覆空間的牆分離，獨立支柱使一樓從地面坐起，房屋懸浮空中而離開地面，庭園伸展於房屋下方」，事實上，拉圖雷特修道院幾乎全部都是騰空狀態；二是「平屋頂，把房屋當作一個立方體觀念，傾斜的屋頂會破壞其四

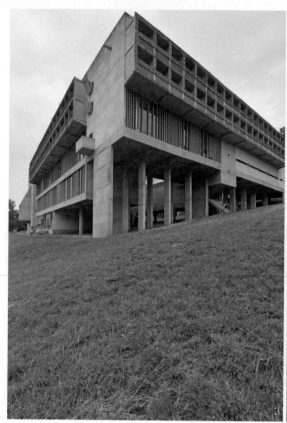

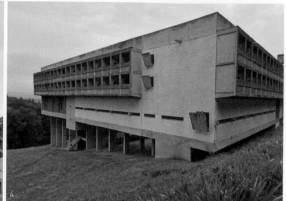

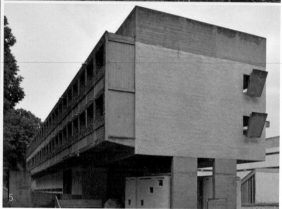

方形狀所要的統一調性」，在此除了教堂光塔外，其餘全是平頂建築；三是「由骨架構造所促成的內部空間不受拘束」，教堂內的各祈禱室分隔牆不規則地自由分布，見證設計者意圖；四是「屋外設計不受局限，承重柱在內部擁有彈性平面，窗戶可環繞房屋，從一邊連續到另一邊」，宿舍走廊外牆開口在轉角的連繞開設亦符合原則；五是「橫帶窗戶能增進外觀的調和，為構造系統中一項合理的表現」，斜坡廊道所留設的水平橫向落地玻璃反映了由外而內的顯示機能，亦由內而外與景觀相互結合。

建築原則的操作除了先要滿足內部空間的機能使用，內部欲求表現的特質也誠實反映在建築的外在形式上。最明顯之處在於教堂，偌大教堂講壇後方側邊的垂直開口、中殿兩房唱詩班席次後方的水平開口、禱告室上方三個圓形天窗開口，皆引入戲劇性的光芒。柯比意特別在光投射路徑過程中的壁體，加上黃、紅、藍三原色，光經過洗染之後擴散於聖殿，不僅帶來聖潔感，還多了建築師賦予的美學意識。這聖殿彷彿不必做任何室內設計，柯比意一開始做建築規劃時，已經將這些效果都鋪陳好了。

貫穿全場的重要靈魂角色——迴廊順應地形斜行於草坡之上，由外觀之，連接之餘也具有明顯流動感，同時可感受到與大地的結合。客房延續了原有修士宿舍的格局，全部都是單人房，因是宿舍所以沒有套房規格房型，衛浴空間也是公共集中樣式。在清教士單人房功能的架構之下，房內只有一張小床和窗前的書桌，另有附設的觀景小陽台，滿足旅人投宿的基本功能。這房間說是樸實無華，已算是誇獎讚

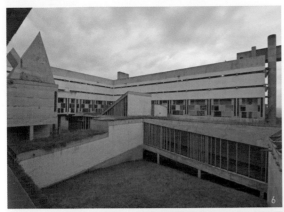

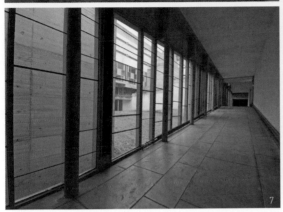

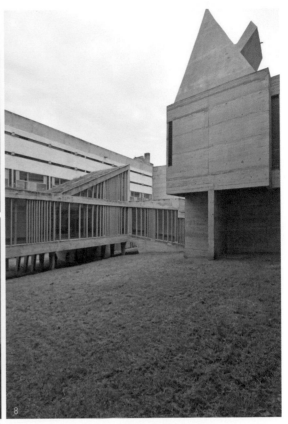

美了，若直白點表達就是過著清平日子。這裡提供整套的修道院生活體驗，包含固定時刻的集體晚餐，從餐廳俯看山坡下，能望見法國鄉舍風格的樸真聚落。靜謐黃昏時分，由神父帶領晚餐的謝飯禱告，這頓晚餐為一天做了完美的結束。

有人認為修道院和監獄差不多，皆被限制居住於一獨立天地，作息規律沒有太多自由。不同的是，監獄的人一直想逃出這禁地，而修道院裡的人反而選擇棄絕塵囂，投入這封閉世界不願離去。差別即在於這是心靈場所！欲求其奧祕，放下現代社會文明的包袱到此投宿一晚，人生便多上了一課。

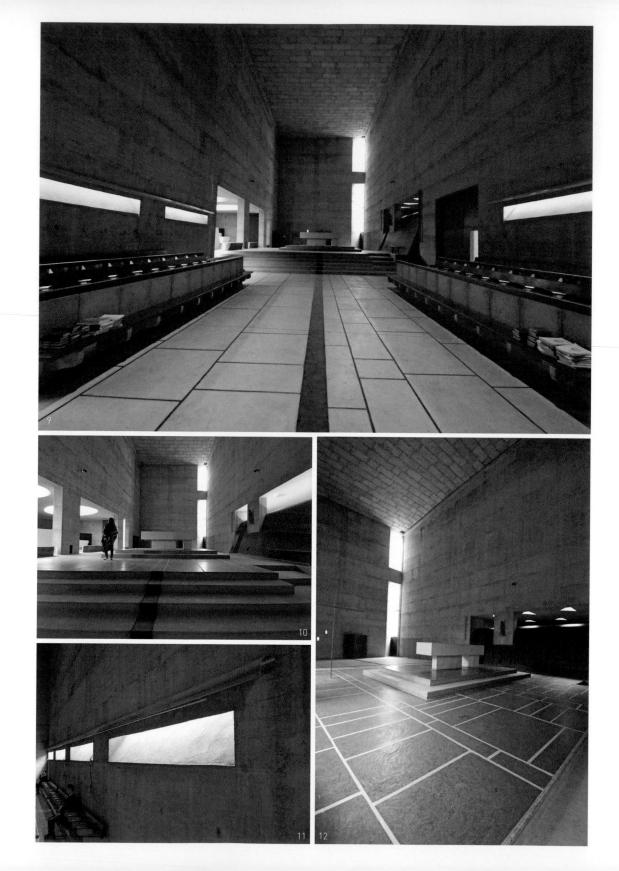

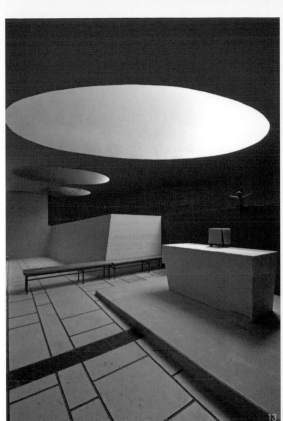

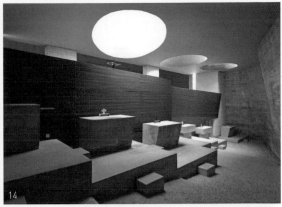

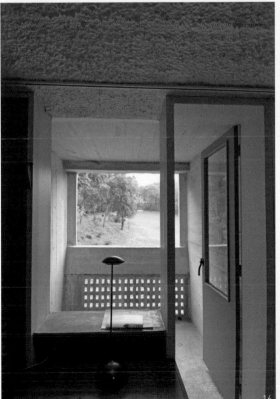

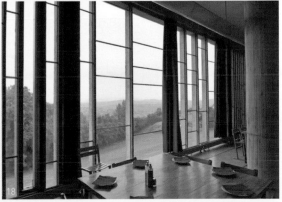

MAD建築事務所

　　馬岩松現在可是中國的明星級人物，他在二〇〇六年獲得紐約建築聯盟青年建築師獎，二〇〇八年獲英國建築雜誌《ICON》選為世界最具影響力的二十位青年建築師之一，二〇一四年被世界經濟論壇評為該年度世界青年領袖。同年，他登上中國雜誌《時尚先生》十二月號「年度先生特輯」封面，以建築師身分躍上社會性版面，成為全國模範。

　　馬岩松承襲了英國建築師札哈・哈蒂的真傳，甫回中國便大肆開展馬式與札哈在中國的同盟關係，作品有著相似的流體力學曲線與柔軟的建築美感，為當時正在開發的中國帶來未來希望。不僅中國給予大量機會，馬岩松亦憑一己能力獲得國際競圖成績，證明了自身在國際間的分量。他最早以加拿大多倫多夢露大廈（Absolute Towers）的國際競圖嶄露鋒芒，就此展開了人生勝利組方程式。

　　馬岩松明白札哈・哈蒂的形象在於形式，於是他自己便自述名義，認為「創造」不是形式仿造、不是標新立異，而在於創造未來，這未來具持續性、有機且高科技。他同時闡述了在都市中創造「山水城市」的概念，這精神孕育而生的「山水建築」，雖說是不重形式，最終卻仍以形式取勝，因為太搶眼了。二〇一三年的湖州喜來登溫泉度假酒店之所以能吸引世人目光，不在於「喜來登」三個字，而是「月亮玉環」造型塑造的地標話題。二〇一五年的海南三亞鳳凰島度假酒店「豎蛋建築」，以及二〇一三年北京康萊德酒店的「孔洞楔形建築」，兩件反映山水城市概念的作品仍是形式顯著的山水建築。若要更進一步陳述這概念說詞，絕對要觀察二〇一七年的超級指標大案──北京朝陽公園廣場，從設計中看見了他形變的企圖。

　　馬岩松二〇一六年以哈爾濱歌劇院一案，成為中國建築界的年度風雲人物，吸睛率最高。據許多建築界人士表示，若不說是馬岩松的作品，可能會以為是札哈・哈蒂，但以其完成度而言，馬岩松幾乎超越了他的老師。馬岩松是最有希望在未來為中國帶來第二座普立茲克獎的建築師，若能在近期的案子中擺脫札哈・哈蒂的影子，繼續進階其山水建築，獲獎指日可待。

1 | 中國湖洲喜來登溫泉度假酒店。　2 | 中國北京康萊德酒店。　3 | 中國北京朝陽公園廣場。　4 | 中國黃山太平湖度假公寓。（照片提供：MAD建築事務所／攝影：Fernando Guerra）　5 | 中國哈爾濱歌劇院。（照片提供：MAD建築事務所／攝影：Hufton+Crow）

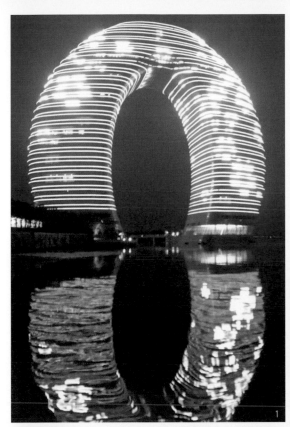

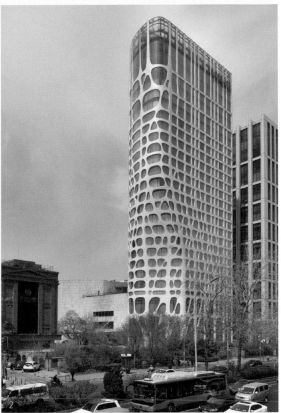

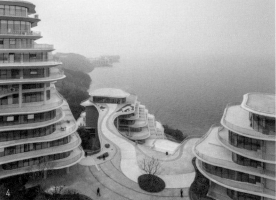

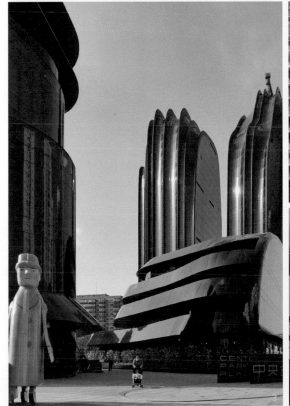

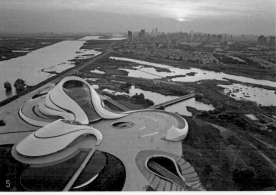

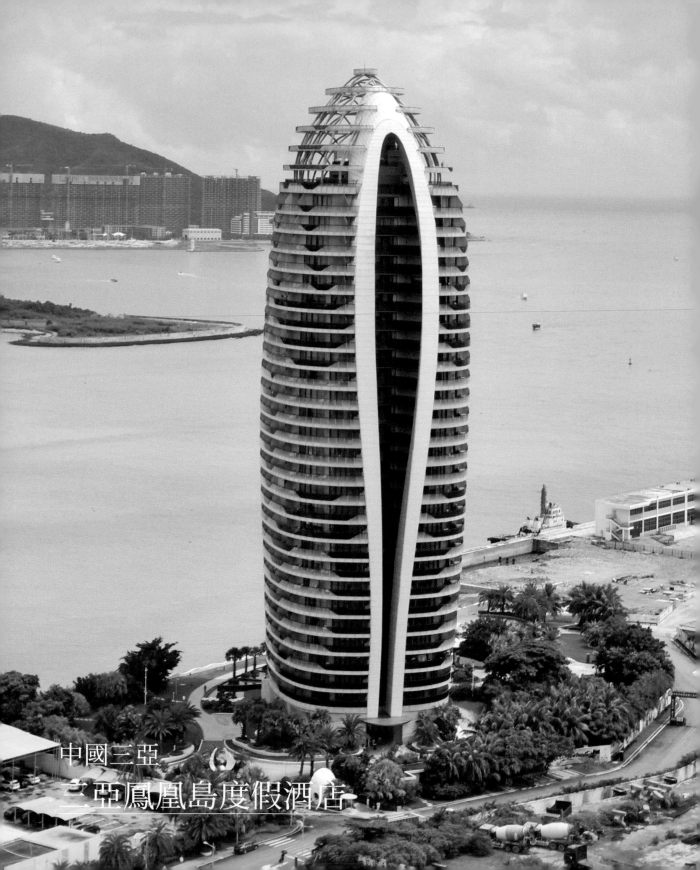

中國三亞
三亞鳳凰島度假酒店

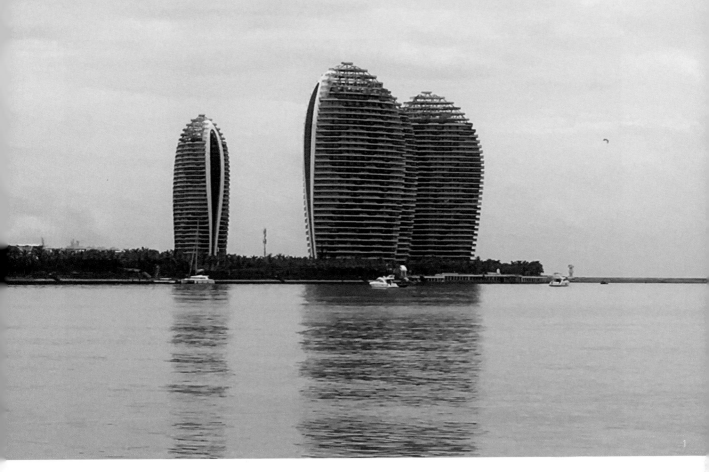

　　鳳凰島是填海造陸的大計畫，總體形象定位為郵輪之都、海港之城、夢幻之島。島上蓋了一座三亞鳳凰島度假酒店，這情景好似杜拜人工島上的帆船酒店，皆以搶眼的建築外型製造話題，成為視覺上的地標，亦是思想上的地標。帆船酒店設計由英國的阿特金斯操刀，三亞鳳凰島度假酒店設計者則是中國海歸派建築師馬岩松，兩者皆是國際建築界的菁英。馬岩松近來建築立論於「山水建築」概念，在此將酒店建築擬形為「臨海濱之山」，有山有水的詩情畫意在中國相當受到歡迎。三亞鳳凰島度假酒店因此有了能見度，在極致光環下吸引不少人朝聖，房價也不過才台幣四千元左右，可謂三亞性價比最高的度假酒店。

　　梭形平面建築在三維量體上修飾成拋物線，遠觀就如高達百公尺的五座尖山，計畫中的第六座尚未實施，它的高度更高，中空形體有點像是馬岩松早前的代表作——湖洲喜來登月亮酒店。在全案規劃中，酒店擁有三百九十八間客房，酒店式公寓則有四百間房，聽起來輕鬆如常，但懂建築的人一看便知事情並不單純。一般酒店的客房需要標準化，故稱之「標間」，意味著一間將日租價錢換成相襯面積的客房，若房間再大一點卻沒多添加的功能，通常是加不了房價的，那代表多餘的面積與成本造價形成浪費。憑藉拋物曲線的剖面，可猜出各層客房的不同面寬、不同深度，愈上層房價應愈高，但倘若深度較短，功能反而會比低樓層不足，除非建築核心是大挑高。設計者控制其大小以利單元進出退縮或外凸，求得標準定量尺寸面積。月亮酒店先前已發生過一次未完善標準化的狀況，二〇一五年才開幕的三亞鳳

Mario Botta
馬里歐・波塔

　　瑞士建築師馬里歐・波塔成長於歐洲古典環境，接受現代主義建築的教育，卻在後現代主義的潮流中執業，差一點就要把他歸類為具重要影響力的後現代時期人物。波塔實踐在地文化及場所精神，在潮流中堅持不同的自我，將鄉土主義的大地色彩置入作品，在幾何形體外飾以在地粗獷原石。

　　其設計手法從起初到現在一直不變，慣常使用飽和的幾何量體，尤其是圓形，受到古典背景影響，形體都以對稱配置而具紀念性。早期作品，即一九八八年的東京華達琉美術館（Watari Museum of Contemporary Art），除了水平帶深淺相間的皮層，還可看出長長中央軸的隙縫到入口處擴大了，這立面式的呈現一直都是後現代的語彙。另外，靠近義大利阿爾卑斯山餘脈的瑞士塔瑪山（Monte Tamaro）、海拔一千九百六十二公尺的聖瑪麗亞天使教堂（Santa Maria degli Angeli Chapel），這件設計作品利用山頂懸崖與大地結合之姿態，飾以在地粗獷大原石，成就了這鄉土性的大地建築，當然圓斜切面的天光也是亮點所在。

　　波塔的創作中期改以義大利陶土製成具樸實感的陶磚，反映土地的價值，在幾何美學的形體之外仍穿著樸實的外衣，構築生動且具有靈魂、像是會呼吸的建築。一九九五年，他擔綱設計的美國舊金山現代藝術博物館（San Francisco Museum of Modern Art），讓人再次看見他在世界建築界的存在地位。紅磚外皮裡面是圓形大空間，屋頂斜切的大面天窗讓內部具光彩而生動。二○○四年落成的首爾三星藝術博物館（Leeum, Samsung Museum of Art）則把義大利的鄉土性強置於韓國。同樣是帶有殖民性格的建築，波塔以二○一一年北京清華大學人文社科圖書館的碗形量體和二○一六年的清華大學藝術博物館登陸中國，依然是橙色陶磚的義式鄉間地方美學，質感是其作品要義。晚期更進一步與磚廠合作，特別燒製大型陶板磚及空心陶管，為其建築表現帶動潮流的新精神。

　　波塔的個人風格從後現代形式至陶磚、陶板的運用，散發義大利式的微淡鄉土風，最後再進化成以陶製空心管表現材料學的進化演變，三段時期的創作態度相當具積極性，可看出設計不斷進階，而瑞士圖亨大酒店（Tschuggen Grand Hotel）則是他進化過程中的基因突變之作。

1｜日本東京華達琉美術館。　2｜義大利聖瑪麗亞天使教堂。　3｜瑞士圖亨大酒店。（照片提供：丁榮生）　4｜中國北京清華大學人文社科圖書館。（照片提供：劉兆鴻）　5｜美國舊金山現代藝術博物館。（照片提供：丁榮生）　6｜中國北京清華大學藝術博物館。（照片提供：劉兆鴻）

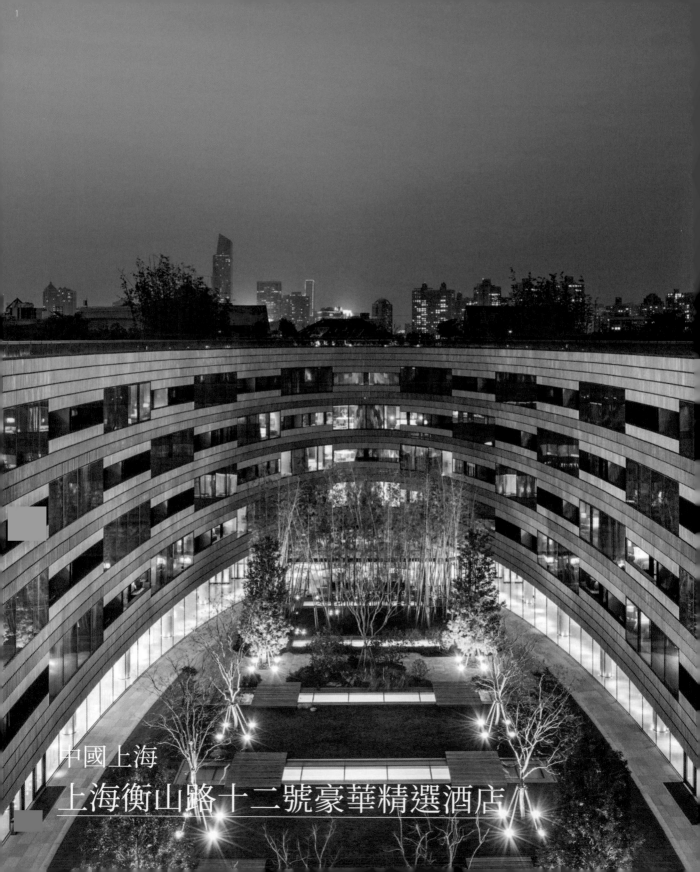

中國上海
上海衡山路十二號豪華精選酒店

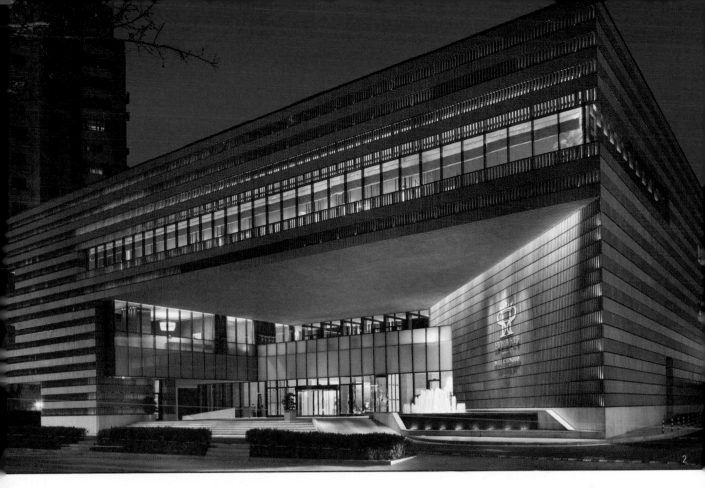

　　建築師馬里歐‧波塔的建築風格一向溫文儒雅，少見其大型作品，反而以小品見長。他特別強調人性與質感，一直以來持續研發具有質感的材料作為建築外層的肌膚根基，再以幾何形體組成為骨架，創作出波塔式風格。在中國上海衡山路十二號豪華精選酒店的設計中，他運用了首次問市的義大利進口巨型空心陶磚，以金屬骨科為支撐，外掛這珍貴的陶磚，形成一種「雙層牆」（double skin）的建築手法。這天然陶土所製的陶磚，表面有會呼吸的毛細孔，具厚度的磚身讓建築表皮更有立體感。建築量體是個外方內橢圓的五樓內聚型長方體，五樓的高度與衡山路寬的高寬比恰到好處，十分適合人的尺度，感受特別舒適，身處這中庭的綠意當中，好似一座綠洲。這具有人性的中庭空間與內聚性的景觀，即是本建築最大特色，特別在這萬象森羅的衡山路上，顯得低調而有深度。

　　從衡山路即見斜切三角形的虛空間入口，牆上鋪滿陶磚，甚至連天花板都倒掛著，顯現建築的工藝。大廳裡一只白色格柵圓梯直通五樓及地下二樓，成了挑空大空間裡的主角。前檯後方即是偌大橢圓形綠色中庭，走近能立即感受合宜人性的合院空間比例。沿著中庭側邊落地玻璃廊道走向電梯廳的過程中，首先會見到採用中式屏風設計的大廳，中性色調及豐富紋理結構為這空間帶來精緻質感。地下一樓五百六十平方公尺的泳池空間正上方是戶外中庭，白天的光線從天窗投射進來，使室內空間異常明亮，泳池周圍環繞著五座按摩池，透過大面玻璃直接面對挑高兩層樓的健身房，水療中心則將中國傳統治療

169

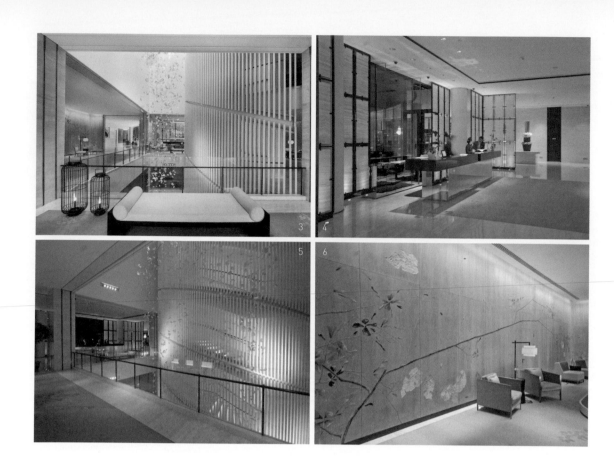

和平衡醫學與全球最新水療趨勢結合。至於餐飲空間,最吸引人之處是西式餐廳「雲尚」,尤其是充滿悠閒感的戶外露台雅座,臨著路邊向下望去是綠意滿滿的法國梧桐林蔭大道。另外,中式餐廳「衡山拾貳」提供粵式餐飲,餐廳內部大瓷吊燈搭著玫瑰金色的雙層玻璃夾金絲帛,染出柔和光芒,而空間中的主角則是一道巨大的傳統蘇州園林山水畫弧形藝術牆,到訪的食客彷彿在畫中品嘗美食。

整間酒店共有一百七十一間客房,室內設計是紐約雙人大師組合喬治‧雅布(George Yabu)與格里恩‧普歇爾伯格(Glenn Pushelberg)的聯手傑作。客房不似一般標準酒店窄而深的制式化模矩,此處呈現的是寬而較淺的比例,臥鋪空間與起居空間同時都具有景觀面,可俯看整個橢圓形綠色中庭。客房內的衛浴空間也與眾不同,是完全開放式的空間,一只裸缸置於其間。另一側只以雙層玻璃夾金絲帛為局部隔牆,能感受到通透、大而寬敞的空間尺度。臥鋪的床頭板飾有花鳥樹木圖騰,兩旁吊著中式燈籠吊燈,十足的現代東方味。兩人從酒店中庭的「神祕花園」得到靈感,於室內設計中將文化與時間、古今彼此交融。室內擺設了中國式訂製傢俱,如手繪屏風、絲質吊燈、格子窗棱等,透露濃郁的東方情懷。嵌有絲綢花鳥圖案的半透明玻璃帷幕牆、以古典庭院草花樹木為主題的地毯和屏風,皆取材於街區內的花鳥植被。酒店特別設置了少見的「抗敏客房」,為患有過敏、氣喘的客人提供一個純淨的起居環境,讓室內空氣不斷循環淨化,減少刺激物影響。整體而言,客房的特色是遠離塵囂,享受靜謐、大隱隱於

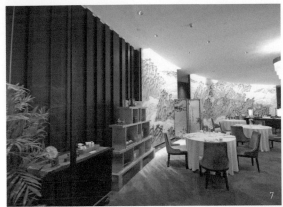

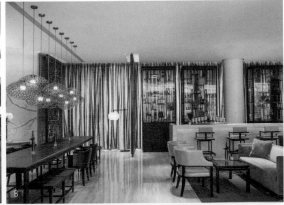

市的生活步調。

　　較大的「衡山套房」位於橢圓形中軸的最底端，也擁有最極致的視野景深。獨立臥房、獨立起居室及餐廳，皆以弧形的落地玻璃面對中庭，處處都有兼顧隱私性及開闊視野的景緻。推開玻璃落地窗走向陽台，可觸及陽台上的每一片陶磚，不同角度的陶磚或留有空隙可窺看中庭，起身則能看盡遼闊綠色中庭全景。

　　上海衡山路十二號豪華精選酒店貌不驚人，無法立即吸引人的目光，亦非強調奢華的酒店，它的客群是喜歡優雅人性、低調沉穩性格的旅人，我只能說這間精品酒店氣質相當出眾。

1｜照片提供：上海衡山路十二號豪華精選酒店。　　2｜外方內橢圓的建築量體。　　3｜大廳前方挑空。　　4｜大廳前檯。　　5｜挑空區圓形樓梯盤旋。　　6｜等候區的中國風絲織壁面。　　7｜中式餐廳山水壁畫。　　8｜靈動吧。　　9｜戶外餐廳「雲尚」雅座。　　10｜在天台休憩區看盡上海天際線。　　11｜健身房上方斜聳天頂及夾光。　　12｜蒸氣室有型的座椅。　　13｜SPA的貴賓室有未來感。　　14｜泳池上方斜聳天頂及天光。　　15｜泳池及水瀑。　　16｜休息室有型的躺椅。　　17｜床頭的中國絲織壁板。　　18｜陶磚接榫的陽台牆。　　19｜裸缸為主的浴室。　　20｜橢圓中庭長軸景觀。　　（本篇照片1、2、3、8、9、10、12、13、14、15、16，由上海衡山路十二號豪華精選酒店提供）

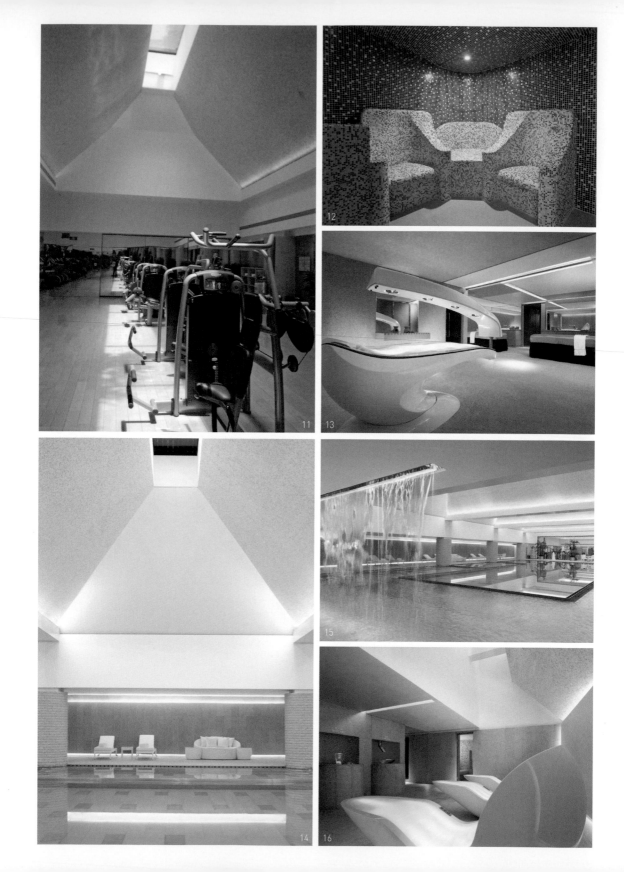

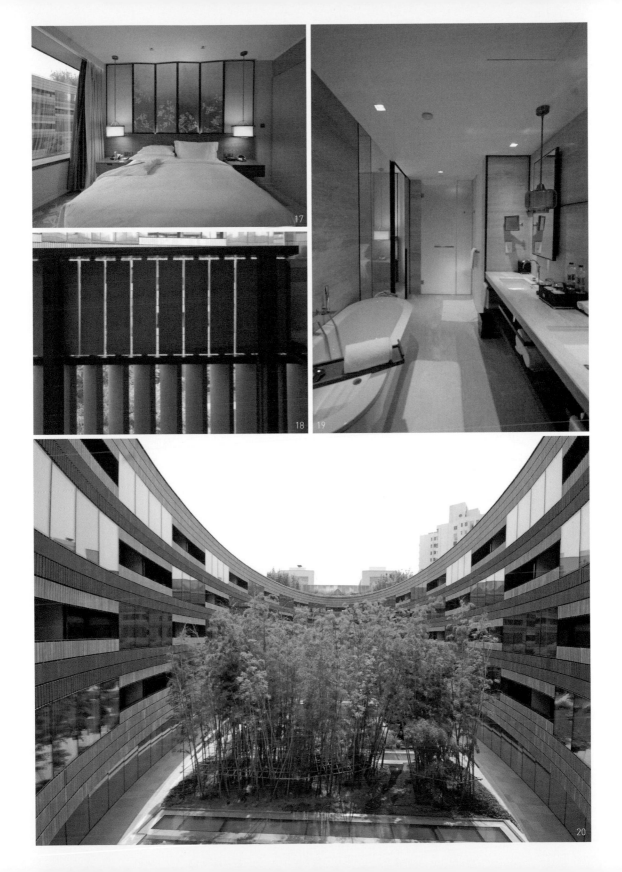

Norman Foster
諾曼・佛斯特

一九九九年普立茲克獎得主英國諾曼・佛斯特生於一九三五年。一九八六年，他以香港匯豐銀行總行大樓（HSBC Building, Hong Kong）在建築史上為「高科技建築」（High-tech architecture）這名詞做出先例註解，發明了這組可隨時拆解及移地重構、兼具機械美學與智能科技的前衛建築。

一九九七年，他設計的德國法蘭克福商業銀行大廈（Commerzbank Headquarters）創造出最早具備綠化與智能的綜合功能辦公大樓建築，其三角平面量體有導風作用，建築體三向正面挑空四層樓高，交錯的虛空間讓大樓微氣候得以舒緩，種植實質綠化更形塑出自然環境。一九九九年，原有西德國會議場因東西德合併統一而整修成為德國國會大廈（Reichstag building），諾曼・佛斯特不僅修復舊有建築古蹟，還在原始量體上方增築一現代玻璃帷幕穹窿。這新空間不但擁有顯眼造型，內部雙斜坡道和透空圓頂的排熱效果更是重點，參觀者能在此登高望遠、覽盡東西柏林合併後的城市新風貌。

諾曼・佛斯特在二〇〇〇年英國倫敦大英博物館（the British Museum）中庭加覆玻璃頂蓋的設計工程中，以無柱式的鋼構骨架斜行交織覆蓋全場，他在歷史性建築頂部加上一層無形的現代科技工法產物，兼具實用與美感，同時回應建築之歷史。他的另外兩件作品：二〇〇二年的英國倫敦市政廳（Greater London Authority Headquarters）拇指造型及二〇〇四年的瑞士再保險公司大樓（Swiss Re Headquarters）黃瓜外觀雖被人揶揄，但這也代表其高能見度受眾人關注，而此階段作品重點是「高科技建築」意圖再度被重視。

自從一九九八年香港赤鱲角國際機場航站大樓（Hong Kong International Airport）啟用，成為世界評價最高的機場，諾曼・佛斯特儼然隨之成為機場設計專家。他的另一件機場設計作品，二〇〇八年中國的北京首都國際機場號稱擁有全世界最大平面總面積，除了巨大之外，在中國做設計還得表現點典故說法，他以中國龍抽象形體及屋脊三角形天窗寓意龍的背脊，其意象、空間舒適度證明了佛斯特的頂尖專業地位。

在旅館建築方面，他設計過二〇一〇年新加坡嘉佩樂度假酒店（Capella Singapore）、二〇一六年新加坡南岸JW萬豪酒店（JW Marriott Hotel Singapore South Beach）、二〇一七年進駐上海蘇河灣的上海寶格麗酒店，其中最精彩難得的是二〇一三年英國倫敦「Me Hotel」，這是他生平第一次的室內設計案，卻能大破大立、創造新空間，令人驚豔不已，建築大師的室內設計果真不同凡響。

1｜香港匯豐銀行總行大樓。 2｜英國倫敦金絲雀碼頭地鐵站。 3｜英國倫敦大英博物館。 4｜英國倫敦Me Hotel。 5｜德國國會大廈。 6｜新加坡南岸JW萬豪酒店。

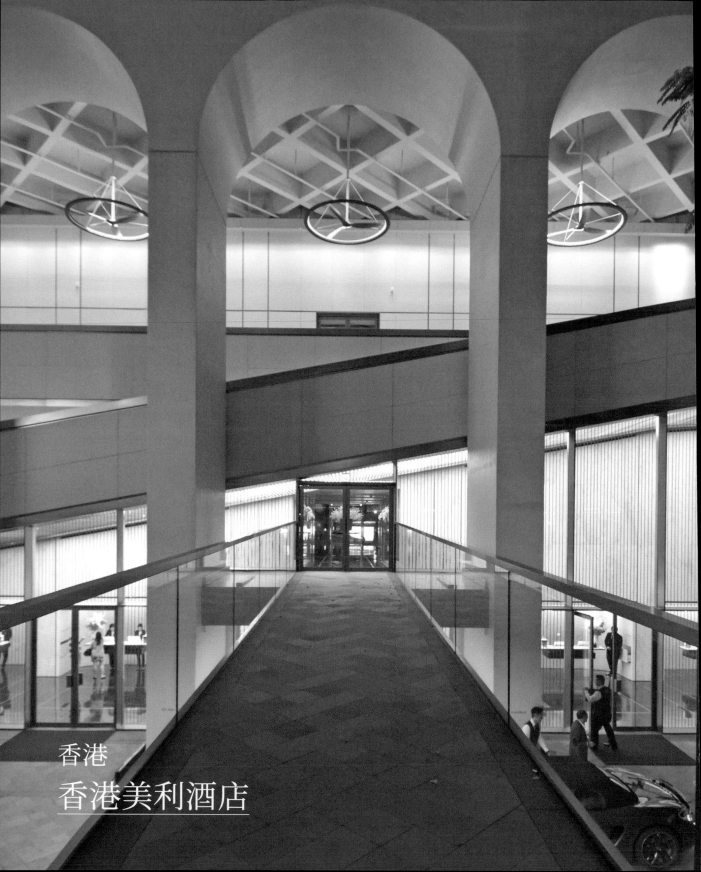

香港
香港美利酒店

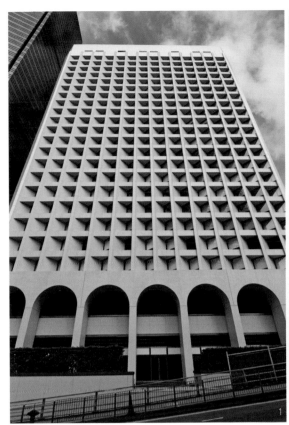

　　普立茲克建築獎大師諾曼‧佛斯特的作品大都是以高科技建築聞名的商業辦公大樓、機場建築，難得出現旅館建築作品，成就亮眼的作品有由五〇年代廣播電台古蹟整修而成的英國倫敦「Me Hotel」，評價極高。這回遇見六〇年代歷史建築，大師要如何整舊如舊又創造新亮點，眾人拭目以待。這香港美利酒店（The Murray, Hong Kong）正位於佛斯特成名大作——香港匯豐銀行總行大樓斜對面，從酒店客房窗戶看出去就是匯豐的身影，別具意義。

　　香港美利酒店原是建於一九六九年的知名歷史建築，當時因其具備新式節能綠建築的概念而頗受好評。原構造體是一正方形平面，中央為核心筒，四散展開的單元斜向而去。它的外皮以水泥框架包圍後，立面變成正交形狀，內部卻是斜交，這造成了有深度的斜面窗和框體壁，並留設出三角形的露台。經過精密計算，一天的太陽軌跡由東向西行，陽台投射於正面三角形深框壁體而未直射於玻璃，故室內沒有直接陽光，不僅減低了耗能，間接的光線也讓內部看來較柔和。這表現成就其在香港的建築歷史地位。

　　建築師諾曼‧佛斯特在整修原建築時，單單在其原量體抹上一層塗料，低樓三層處的圓拱廊內部陽台則飾以黃銅條收邊，近看有增進細膩感之效，低調謙遜的態度讓古遺存物能榮耀地依然挺立著。他選擇保留原結構體中看來富有韻律、重複的三角形框面壁體立面，為的是包覆要閃躲陽光而斜置的

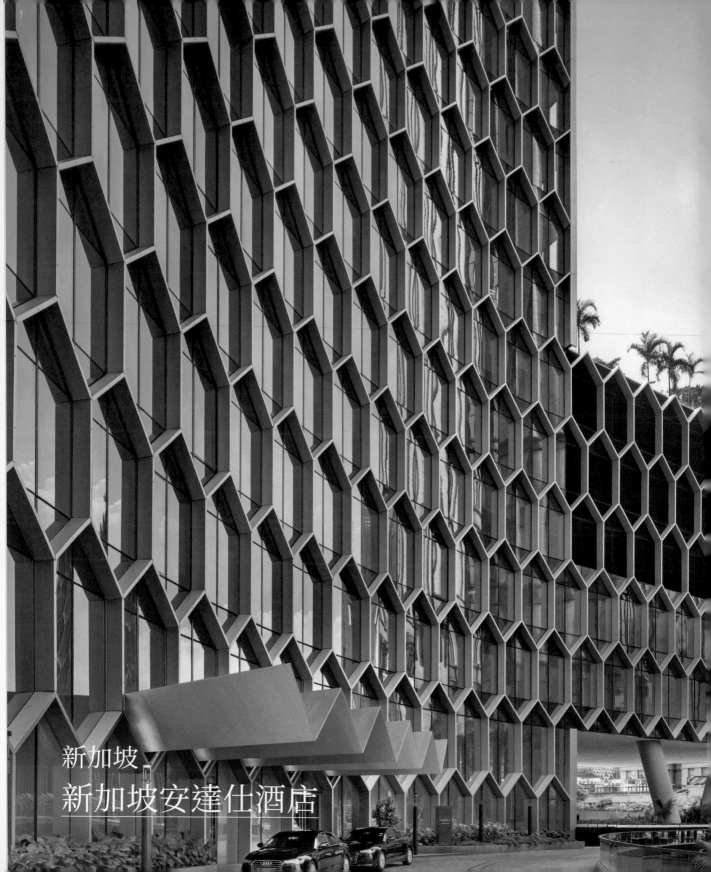

新加坡
新加坡安達仕酒店

新加坡雙景坊「DUO」雙塔建築由德國建築師奧雷·舍人所設計，雙塔平面配置連成一半圓形，立面最明顯可見的便是六角形蜂巢式金屬框架外觀。由於地面層騰空，必須經由斜坡迎賓車道才能到達新加坡安達仕酒店（Andaz Singapore）入口，人工地盤變成二樓的廣場，將雙塔建築聯合為一，車輛在底下通過，人車分流是極佳的都市設計。入口處金屬三角形折板所形成的大雨庇，穿越玻璃落地窗伸展於內與外，在結構上有其力學美感。奧雷·舍人的設計具有與眾不同的特質，除了弧形平面外，建築量體或而退縮、或而懸挑而出，雕塑感強烈，不太像一般方方正正的酒店建築。建築高手一開始便創造了令人眼睛為之一亮的效果。

室內設計由香港建築師傅厚民操刀，以明亮溫暖木作加上大量的東方元素是其特色。接待大廳旁的休憩區「Sunroom」全天候提供飲料與點心，此處像是溫室建築，概念又像是「屋中屋」，在偌大空間裡建構一木造玻璃屋，面對窗外大量的植栽，這屋裡的氣氛綠意盎然。酒店內提供早餐服務的餐廳打破了一般成規，捨棄大型場域自助餐的樣式，選擇以不同文化的國際菜式作為區分：第一進是沙拉吧，第二進是歐陸早餐區，第三進是亞洲式品食區，三者前後相連，旅人能依照喜好各自選擇座位。中式早餐室同樣採用「屋中屋」作法，水平天頂和兩側斜下的簷，就像是在大空間裡建造一座斜頂小木屋，座位區上的銅架橫攔著燈管，設計極有型，細微處可見真章。酒店另外還設有中式餐廳，能做川式料理，廳

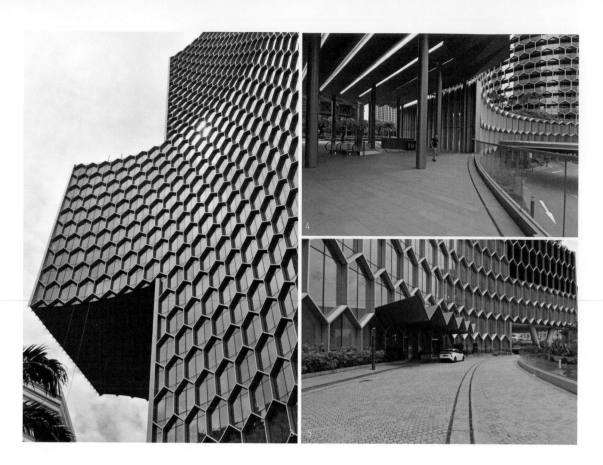

內採用西式料理較常見的開放式廚房，深色木格柵的運用呼應了全館大多以線條狀支架邊框的表現。木質酒吧吧檯斜向置於落地窗前，形成生動活潑的三角形活動空間。在這摩天大樓頂層三十九樓天台處，設有空中花園酒吧「Mr. Stork」，取名源自於象徵喜兆的長腳鸛鳥。木格柵的亭台酒吧就像築巢於高空之中，休憩空間很罕見地置放了許多印地安人式的帳篷，成群羅列的圓錐帳篷群蔚為奇觀。

泳池設置於二十五樓大廳層的戶外天台上，從這個位置平視而去，所見即是市中心眾摩天大樓冒出頭的高度，在周遭都會環境中營造出休閒度假的氛圍，無邊際泳池的水像是鏡面，倒映著鄰近高樓建築，池水也流向天際。但這無邊際泳池卻有個窘境，它竟然在池邊加設了一點二公尺的玻璃欄杆，無邊際泳池前方有玻璃欄杆遮蔽，有點掃興，算是不小的失誤。

酒店客房是天井式建築，單邊走廊四周圍繞著一大天井，天井底層設有現代枯山水，一面高聳大實牆上有黃銅打造的藝術壁飾，多孔圓形天窗讓陽光灑入室內，客房走廊異常明亮。客房門片及廊道多採用暖色系木作，客房號碼感應處的門牌則有特殊設計，那正是昔日新加坡郵筒的樣貌，有些懷古風情。

套房內部臨窗面因建築量體而成弧面狀，起居室與臥室亦大量採用暖色系木作，偌大衛浴空間（淋浴間及洗手間）置於最內側隔藏起來，而其餘較寬深場域裡，右側是雙圓明鏡的洗手檯，左側則置放一只裸缸，端景是落地窗的城市風貌。標準客房裡最亮眼的是那張貴妃椅，極簡風格不若一般貴妃椅的

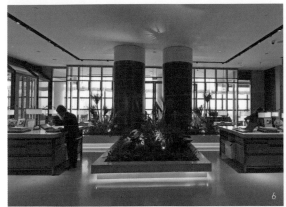

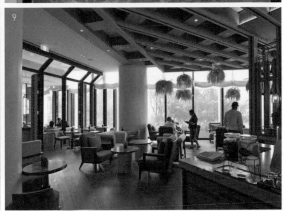

華麗，椅子末端設計一木作層板，於中間處挖空置入「U」字形馬鞍皮，用來放置書報雜誌，相當有創意。這特別訂製的沙發有新意，是全館之中最令我矚目之物。

　　室內設計有水準之上的表現，但還稱不上令人驚豔，反而是建築設計的擘畫有完全不同於一般酒店的樣貌。首先，人工地盤由地面層經斜坡道直上二樓的迎賓車道，有立體式的設計感，人工地盤連接兩棟大樓形成人車分道，這是都市空間的典範。向上仰望建築群，設計形成一半圓形的平面連結，或退縮、或懸挑而出的量體擁有力學美感，而蜂巢式框架的外貌，在城市中具有其獨特辨識性。

1│照片提供：新加坡安達仕酒店。　2│仰視建築成半圓形。（照片提供：新加坡安達仕酒店）　3│蜂巢狀框架外表。　4│兩座大樓由人工地盤相連。
5│迎賓車道雨庇。　6│大廳兩座大桌檯。　7│烘焙坊「Pandan」。　8&9│大廳休憩區「Sunroom」。　10│西式早餐室。　11│中式早餐室。　12│
特殊燈具設計。　13│高空酒吧。　14│空中花園酒吧「Mr. Stork」。（照片提供：新加坡安達仕酒店）15│帳篷式座區。　16│無邊際泳池。（照片提
供：新加坡安達仕酒店）17│郵筒狀房門感應面板。　18│套房起居室。　19│套房臥室。　20│偌大衛浴空間。

Peter Zumthor
彼得‧尊托

　　二〇〇九年普立茲克獎得主、瑞士建築師彼得‧尊托生於一九四三年，算是較高齡的建築獎得主，他也曾以奧地利布雷根茨美術館（Kunsthaus Bregenz）榮獲第六屆密斯‧凡‧德羅歐洲當代建築獎首獎。較晚獲得肯定，也許是因為他的作品一向不具規模又位處偏鄉，內斂優雅的風範使他被稱為建築詩人。彼得‧尊托關心鄉土建築、原始構築的樸素、傳統文化的共鳴、傳統建築材質及空間內蘊含的精神向度。

　　一九八八年完竣，瑞士蘇姆維特格深山裡的聖本篤教堂（Saint Benedict Chapel）又稱為「葉子教堂」，因建築平面圖是一片葉子形狀。建築精神貴在善用山上木頭作為全部素材，結構、構造、外牆、傢俱和內裝，除玻璃之外別無他物，皆是質樸的木元素。教堂內部光度暗沉，透過上方微弱光線產生靜謐氛圍，光與材質的呈現使它成為有「溫度」的建築，這是大師第一個受到國際建築界矚目的小品。

　　一九九六年的瑞士瓦爾斯溫泉會館（Thermal Bath Vals）在眾人期待下終於問世，小小的溫泉會館隱匿於山坡下方，其綠化屋頂與上方草坪相連，為「大地建築」類型的操作手法。全館皆以當地火山岩片堆砌而成，天然粗獷的質感是山中溫泉的最佳選擇。

　　再次端詳彼得‧尊托的作品，發現仍是以小品取勝，他一生難度最高的作品是二〇〇七年德國科隆科倫巴藝術博物館（Kolumba Art Museum）的修建，大戰廢墟的重建工程要整舊如舊，同時又以現代手法製造出舊時代的質感，極簡的面貌反映遺存舊物的歷史保留，最後以孔洞斑駁的入內光點，為建築軀體注入了新靈魂。同年作品，位於德國田野小鎮艾菲爾（Eifel）的克勞斯弟兄田中教堂（Brother Klaus Field Chapel）更是迷你，不到二十平方公尺的平面，高度卻達十二公尺。這作品具有「手作建築」的特殊意義，整個構造體以偏土黃色混凝土澆置，施工澆灌時分為二十四次，每次只做五十公分高，厚度亦是五十公分，於是可見層層冷縫表現出混凝土的交疊質感特性。下雨時，雨水由天井落於地面形成心形小水坑，從狹小空間仰望天空，自然存有虔敬崇拜之心，這超凡的作品屬天、屬靈，永烙人心。

　　建築師彼得‧尊托沒有一定風格，皆因地制宜，隨時以不同空間而定義建築，故難以為其一生作品歸納出任何稱號，只能看出他對「手感創作」極為看重。

1｜瑞士蘇姆維特格葉子教堂。　　2｜奧地利布雷根茨美術館。（照片提供：丁榮生）　　3｜瑞士庫爾羅馬文物保護性建築。（照片提供：丁榮生）　　4｜德國艾菲爾田中教堂。　　5｜挪威瓦爾德女巫審判案受害者紀念館。（照片提供：丁榮生）　　6｜德國科隆科倫巴藝術博物館。

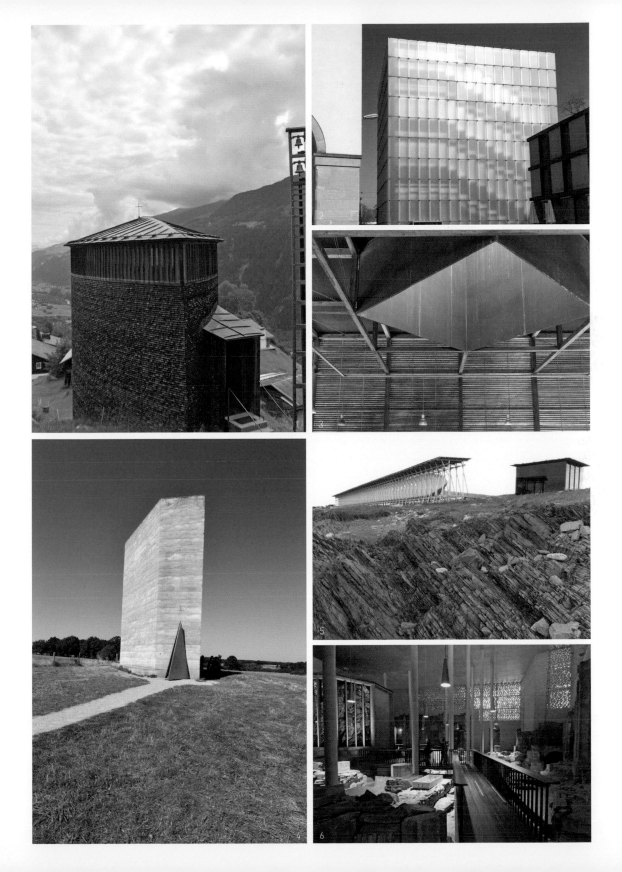

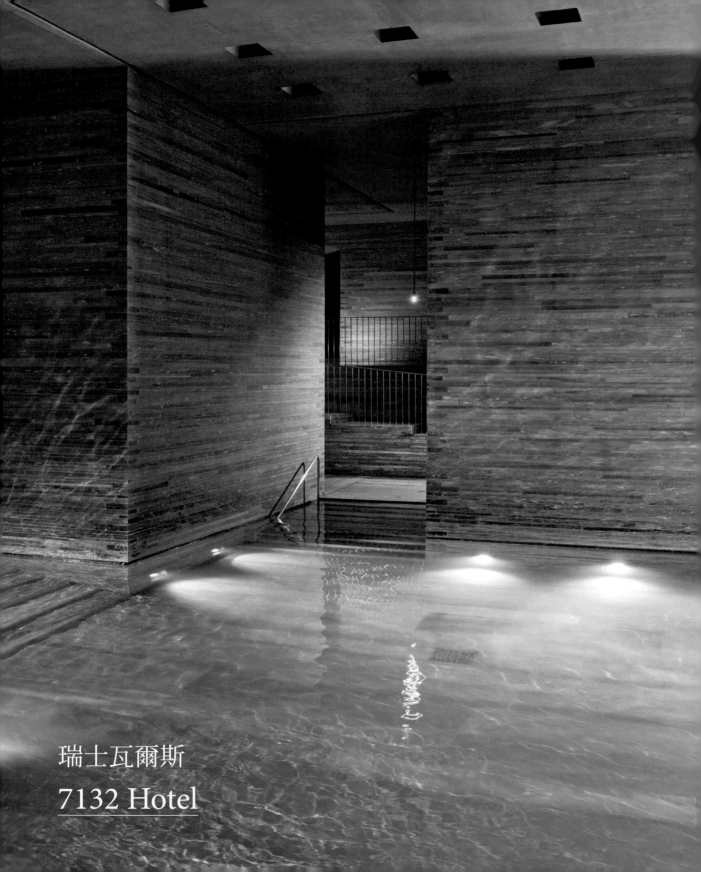

瑞士瓦爾斯
7132 Hotel

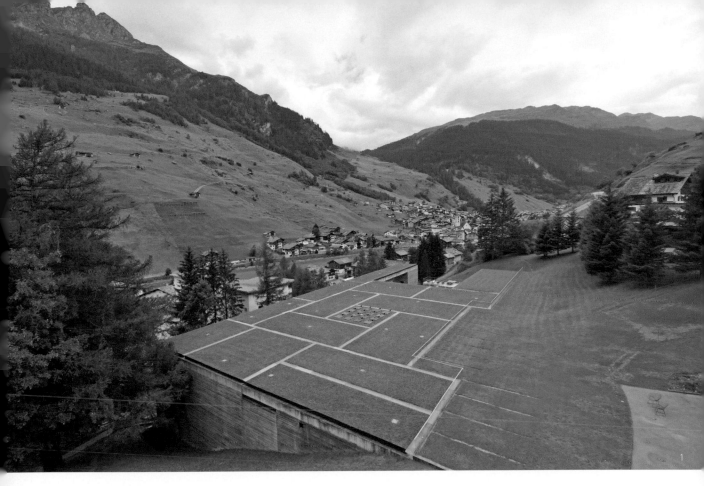

　　瑞士瓦爾斯溫泉小鎮因彼得・尊托設計的溫泉會館聞名國際，二十年後又再加入了生力軍──普立茲克獎得主安藤忠雄及湯姆・梅恩（Thom Mayne）、日本建築師隈研吾，三人共同創作這座溫泉旅館。改名為「7132 Hotel」的溫泉旅館於二〇一六年重新出發，設計能量之高極富可看性，成為建築界及旅館業矚目的焦點。

　　一九九六年，瓦爾斯憑藉這處溫泉會館的出現，整個溫泉小鎮起死回生，將在地特色溫泉產業再帶入一個高峰，功不可沒的主角正是普立茲克建築獎大師彼得・尊托。大師溫文儒雅，其作品風格低調內斂，於極簡處可見其與眾不同的空間感及建築質感。這溫泉會館在當時除了改變小鎮命運之外，也為國際建築界開拓出新視野：原來溫泉會館竟也可以做得如此簡單，眾人透過此個案而對大師的認知更加深刻，彼得・尊托也因此獲得了普立茲克獎的認可。因勢而設的大地建築隱藏於山坡，建築屋頂板塊透過細長分割的縫隙，使自然光戲劇性地滲入室內溫泉場域，當地火山岩板片質感的牆成為世界各地設計人學習的對象。館內溫泉池分為高、中、低三種溫度，其中要進入高溫池得先經過一限縮高度的水道，才能抵達壓縮後再放大的場域，高聳的空間帶點宗教的神聖感，頂部傳來心靈背景音樂，觀察了一下，發現每個人都閉目沉醉在這一刻。歐洲的溫泉原是取其水療功效，但在池裡的人大多意不在療效，而欲安靜享受這美好的世界。這溫泉浴場的亮點在於空間、質感與情境自然光，作品這般詩情畫意的建築師，

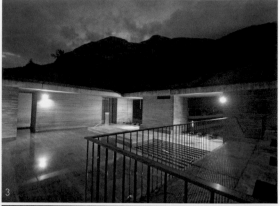

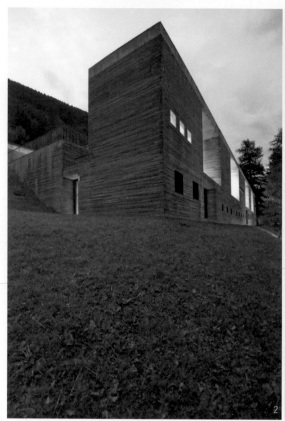

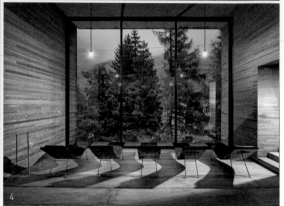

東方要屬安藤忠雄，西方則是彼得·尊托。

　　溫泉會館紀念開業二十年，業者為回饋世界眾人的支持，決定重新整修開幕營業，這次的勁道更強大了：找來日本建築師安藤忠雄和美國建築師湯姆·梅恩兩位普立茲克獎大師，僅僅為了標準客房的室內設計，同時也延請大師隈研吾在屋頂層改建一層三個單元的大套房。館方為致敬彼得·尊托，仍保留二十年前他所設計的客房，此舉具有建築史傳承的意義。

　　彼得·尊托設計的標準客房令人相當意外，原本低調溫和的作風，在此卻如野獸派表現一般，全室以大紅色處理，令人幾乎瀕臨精神崩潰，看起來應是脫稿演出。較具巧思之處在於開放式的衛浴空間，大紅色之外，僅在此處置放一體成型的米黃大理石洗臉檯，像雕塑般佇立著。

　　湯姆·梅恩的設計是我住過體驗後，認為最具創意的發表作品，只見一繭狀玻璃發光體在室中成為焦點，原來他將淋浴間的玻璃隔間變形成為三維向度。更驚人之舉是他利用傳統洗臉槽大作文章，將一座石材打造的基石表面斜向處理並留設導溝，明鏡下方出水自然順著坡向而流至截水槽，看了令人直覺不可思議，這就是創舉。為向彼得·尊托二十年前的溫泉浴場致敬，客房內天地壁都以長形比例板岩石材貼覆，呼應了浴場的相似質感。另一房型則以木頭為主要材料，呈現較溫暖的觸感。

　　安藤忠雄也來參加這場設計派對，他意將傳統刻板印象的客房轉移為茶室氣氛，其實說穿了就只是

在落地玻璃窗前擺上蓆墊及小茶桌，衛浴空間並未刻意處理，只利用大量木格柵的反覆律動傳達日本精神，但這樣式已經太多人用過了。

唯一沒有普立茲克獎資格的隈研吾相較之下卻擁有較大的發揮舞台，舊建築的改造利用金屬折板做成不規則斜頂，呈現有機狀態，室內天花板亦呼應了斜頂的起伏變化。他選擇保留最大面寬給了大套房，從入口玄關前的鏡面水池、起居室、中置獨立浴缸至臥室床鋪，寬達十五公尺，外面即是瑞士山中小鎮的純樸景緻。當落地電動玻璃門橫移開來之後，一剎那的視野令人驚喜連連，聰明的設計師能將這些空間與小鎮印象融為一體。

這應是世界建築史上面積最小、演出陣容卻最為強大的一次，具有劃時代的重要意義。看著溫泉浴場裡的眾泡湯客，無論是來此享受溫泉或朝聖，很多人似乎來去匆匆，但若不在此住上一晚，將會對不起眾大師的友情客串演出。

1｜溫泉會館埋入於草坡之下。　2｜建築外牆飾以火山岩片。　3｜戶外溫泉池。　4｜大窗前的休憩空間。（照片提供：7132 Hotel）　5｜原溫泉會館與新改裝旅館建築。　6｜客房陽台見溫泉會館屋頂及村落景緻。　7｜隈研吾於屋頂新增建一層。　8｜湯姆·梅恩設計的石客房。　9｜菱形三維玻璃淋浴間。　10｜整顆原石斜切而成洗檯。　11｜安藤忠雄的茶室客房。　12｜品茗空間。　13｜隈研吾大套房的玄關鏡面水池。　14｜隈研吾的標準客房空間通透。　15｜客房裡的降板浴缸置中。　16｜彼得·尊托設計客房的大紅世界。　17｜建築師所做的室內設計不多做裝飾。　18｜衛浴空間焦點是橢圓洗檯。

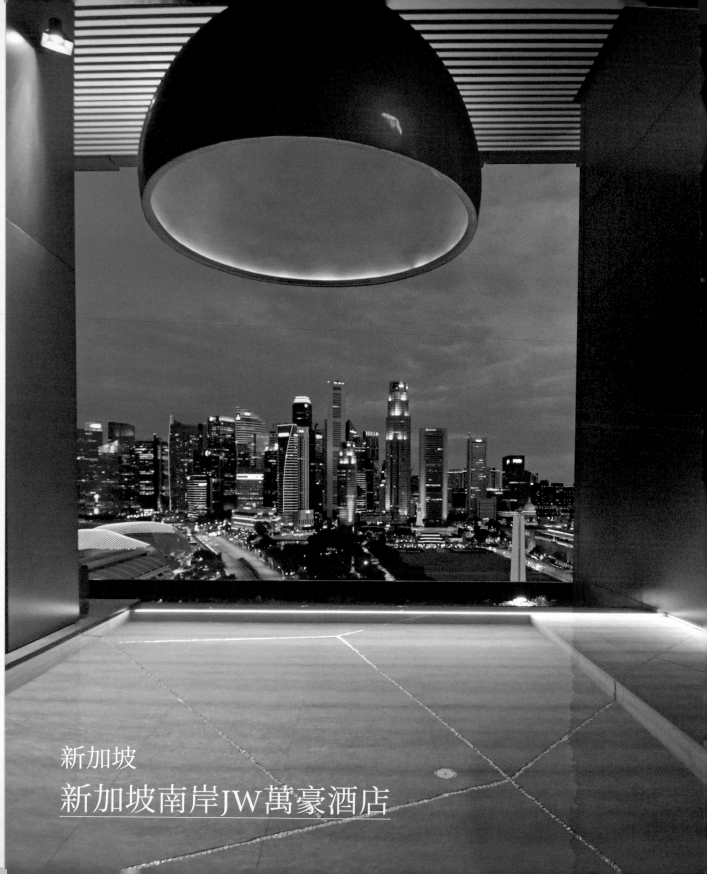

新加坡
新加坡南岸JW萬豪酒店

　　新加坡南岸JW萬豪酒店建築由普立茲克獎大師諾曼‧佛斯特所設計，一個大型複合式商業建築群對他而言並非難事，重點在於如何保留基地內被列入保護名錄的歷史建築：原芝美路前的軍事基地訓練營場址和原生老樹，如何將新建立的巨大量體與原較低矮的古蹟融合一體，這才是設計的前提。

　　兩棟主樓，一為酒店及住宅公寓，另一棟為辦公大樓，地面層由波浪狀弧形屋頂覆蓋成為頂蓋式開放空間，頂棚式帶狀鋼百葉在主要交通動線方向上彎曲，在下緣處下沉，與海灘路低矮舊建築相會。帶狀百葉以金屬柱支撐，從東西向逐漸攀升，頂棚口向上拱起，形成高效的風斗，百葉的縫隙利於通風，弱化了的陽光投射於地面，塑造出一個物理環境極為舒適的人性空間。這頂棚又連接了酒店主樓和兩棟再利用的舊建築，形成一個垂直又水平的聚落。

　　一進入大廳就能感受到它和其他間萬豪酒店有所差異，法國名設計師菲利普‧史塔克的設計獨樹一格、與眾不同，看似亂無章法卻令人驚豔連連。大廳以「地球村」為主題，放置韓國藝術家李二男的彩色大屏幕，將視覺藝術和傳統文化做出完美結合。深邃的挑高大廳以鐵絲網垂幕為牆飾，背後打上燈光，暈染一室溫暖又冷酷的色溫。前檯休憩沙發區後方以銅板雷射切割圖騰為飾，有點精品品牌Logo的影子，天花板垂下紅色線條狀的燈管是大廳的焦點。電梯車廂內貼有各種魚類影像的壁紙，又有點設計旅館之感，加上紅綠藍三彩度光色變化，很容易讓人誤以為是某城市的W Hotel。

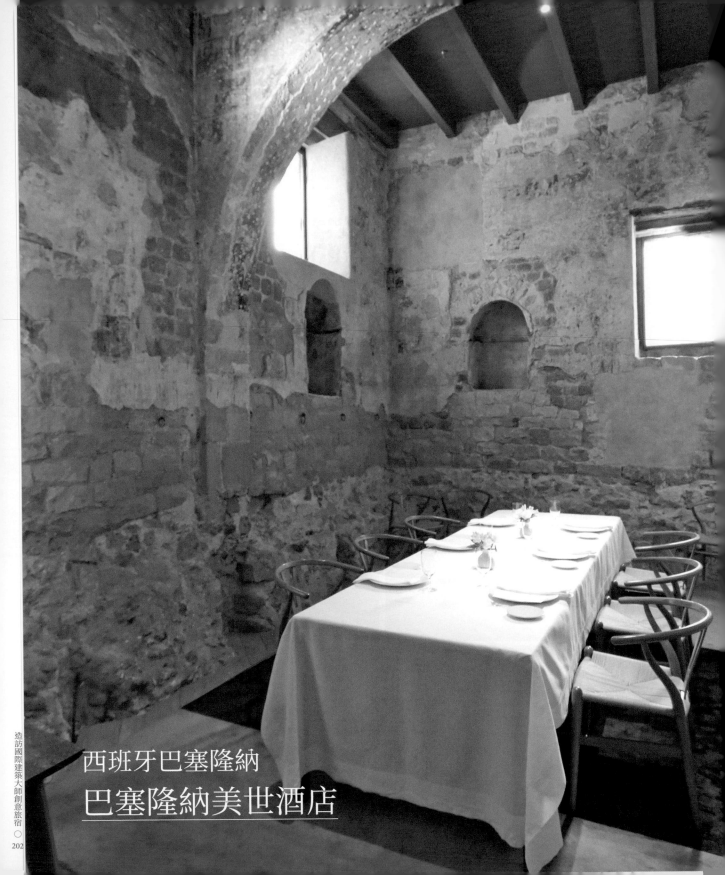

西班牙巴塞隆納
巴塞隆納美世酒店

　　西班牙巴塞隆納美世酒店（Mercer Hotel Barcelona）的建築歷史要回溯至兩千年前羅馬帝國稱霸全歐洲，在此地建立了城堡。當拉斐爾‧莫內歐接下這修復的任務時，城堡已幾乎全部崩毀了，只留下二十八號瞭望塔及兩邊的城牆，於是莫內歐必須小心謹慎地替歷史遺跡注入新的靈魂，使之有重生的契機。

　　在狹小巷弄類似古老迷宮的環境，突然出現一處經處理過的門面，能感知這建築應該和一般旅館不太相同，圓拱形門洞上的新木門沒有違和感。經過酒店前廳，後方是一處休憩區，擺設著義大利式現代沙發和有型的飛碟燈，在古羅馬雙拱門的環伺之下，新與舊的對話顯得和諧而精緻，新植入物品突顯出舊軀殼的歷史榮光。在休憩區和餐廳之中，留有天井中庭，這是由羅馬帝國城牆及中世紀建築所圍塑出的橘子方庭（Patio），迷你的方庭尺度很適合人停留，因而設置了戶外餐廳。這十七世紀所留下來的方庭裡，種有四棵橘子樹，橘子方庭是西班牙傳統建築中最重要的元素之一，不可或缺，可以調解氣候風的對流。方庭中古老牆垣上有一羅馬時期的斷裂樑柱，由方庭尺度向休憩區看去，又是雙圓拱結構，是感受遺跡歷史性的主要空間。方庭側邊增建的廊道連結羅馬帝國建築與中古世紀建築，為本館中較新的元素，三種不同年代共同演出這場域的演進歷史，餐廳內牆邊一角設有強化玻璃地板，從透明玻璃往下看，正是古蹟牆的柱礎結構。

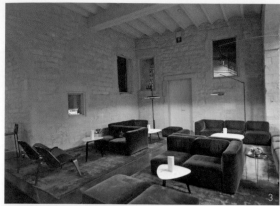

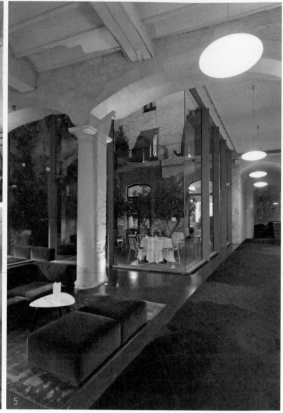

　　由於瞭望塔及城牆已傾毀，只剩二十八號塔樓保留得較為完整，因此作為VIP餐廳包廂使用，小小空間裡只見上方一根拱樑橫列在前，這是兩千年前的遺跡，其外表又有中世紀留下的彩繪溼壁畫，相當引人側目。相同狀況亦出現在圖書館內，由城牆通往瞭望塔的紅磚砌圓拱門洞仍依稀可見，事實上，歷史的斷垣殘壁皆留下歲月的痕跡，但設計者加強了結構、修補不堪使用的部分，整舊如舊，使舊元素回歸原始，選擇木質和皮革的傢俱新物件置入，使其新舊融合。另外，莫內歐還在頂樓設置了戶外泳池，一般而言，古蹟改造使用很少在上方做泳池設計，原因是舊建築的結構承載力未包含泳池的重量，他在此使用結構補強方式，使其無堪慮。泳池不大，但四周的休息躺椅和酒吧共同營造出浪漫氛圍，這平台頂可以看見平矮天際線之中，四周林立老哥德區的教堂鐘塔，為解讀迷宮城市的好位置。

　　全館僅擁有少量規模的二十八間客房，建築群組分為前棟的中世紀建築和後棟羅馬帝國堡疊城牆與塔樓，中間再以新的廊道相連。切記，一〇七號房是必要指定的房型，從大門便能看見以石塊堆砌成的拱門，這正是二十八號塔樓上半部的出入口，現今則變成客房大門。此外，內部的兩面牆亦是古老石塊所堆砌而成，這便是兩千年歷史羅馬帝國遺跡的見證物，房價和一般酒店一樣，但得到的驚喜經驗人生難得幾回有。由於古老遺跡大空間性的延續，除了隔戶牆外，室內大多不再做隔間，以免破壞古蹟的完整性。因此，床背板高度不及天花板，以一矮牆區隔後方的衛浴空間，採用開放式手法處理，洗臉檯上

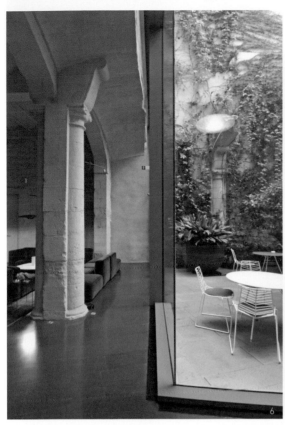

方十根為一組的長條細桿LED燈，以不同角度分別展向相異位置。浴室盡頭是一只盆體側壁超薄的獨立浴缸，在古老氛圍下，這現代文明產物有畫龍點睛的效果。窗前精緻有型的現代傢俱、立燈與空間裡的古元素相搭得宜，既有些微對比感，卻又相互融和。

　　古蹟再利用的案例，一般都要先確認古蹟年分。不過，我個人認為這倒不是重點，類似的情況在歐洲比比皆是，重要的是這古蹟是否具有歷史價值，此處羅馬帝國的文化遺存至今有兩千年歷史，為稀有而不可求的要素。建築經過整理修復、保固加強，可堪現代使用，這是基本工作，最難之處在於舊軀殼裡要置入新物件，如何不顯唐突，關鍵來自於設計師的品味與美感。拉斐爾‧莫內歐低調的設計呈現，只求歷史遺跡再被看見，少了自我表現意圖，讓古蹟自己訴說其典故，這無疑才是成熟、有智慧的建築師之表現。

1｜狹小巷弄門面。　2｜入口大門。　3｜古構造休憩區新傢俱。　4｜地下舊城牆基礎。　5｜雙拱圈為中世紀遺跡。　6｜古蹟柱拱與天井中庭。　7｜屋頂天台戶外泳池。　8｜天台休憩區。　9｜圖書館拱廊古蹟。　10｜餐廳上方兩千年歷史拱圈。　11｜拱圈上十七世紀彩繪。　12｜一〇七號房入口為歷史遺跡。　13｜一〇七號房室內石砌古蹟牆。　14｜開放式衛浴空間。　15｜落地玻璃後方木折窗。　16｜端景浴缸。

Rem Koolhaas
雷姆・庫哈斯

　　二〇〇〇年普立茲克獎得主、荷蘭建築師雷姆・庫哈斯生於一九四四年，早期以獨棟私宅懸空別墅「Villa dall'Ava」及自動升降板別墅作品「Maison Bordeaux」曝光於國際建築媒體。他在一九九一年日本福岡香椎大型住宅開發案「Nexus World」的眾大師集體創作中，以連棟別墅作品表現突出，此後的設計便從獨棟別墅、小住宅轉為經營較大的項目業務。一九九四年的法國里耳新區改造，雷姆・庫哈斯設計了複合式會議中心，有的將玻璃板塊重疊、有的則特意鏤空虛量體，面貌多變、用材多樣性是他作品的早期特色。

　　一九九二年，他於荷蘭鹿特丹設計了鹿特丹當代美術館（Kunsthal Rotterdam），這建築具有與眾不同的創新議題，「斜行空間」的大量使用讓人在移行的遊賞動線中，時而往上、時而下行，在不自覺中被引導至不同樓層，無論是大階段或斜坡都是建築內部的重要元素。一九九七年的荷蘭烏特勒支大學教育館（Educatorium in Utrecht），「斜行空間」的使用方式更上一層，「斜面樓板」的鋪陳讓原本已熟悉行於水平地面的人去適應斜面樓板。第三次進化版的「斜坡空間」出現於二〇一六年的卡達國家圖書館（Qatar National Library），斜行樓板成為陳列圖書架的階梯狀平台，附設踏階成為樓梯，並置有斜坡道連通上下。建築就如同一個被掀起、騰空的平扁盒子，外觀和內部相得益彰。

　　二〇一二年，中國北京中央電視台一案順利完竣，雷姆・庫哈斯又再度成為媒體寵兒，強調這在北京名城裡的異形建築物，和都市涵構沒有「視覺關係」而只有「實質關係」，一切只因他不想再為建物被戲稱為「大褲襠」這事煩心。電視台從業人員以外的好奇觀光客，可以任意行走於一百六十二公尺高的屋頂，並穿越七十五公尺長的空橋，在此高點閱讀北京都市紋理。

　　趁著東方熱潮，OMA團隊再度進入台灣，第一次是台中清水休息站，這次則是台北表演藝術中心國際競圖的出線，沒想到專家對其設計的評語竟是：它並不美，但對都市有極佳貢獻。我認為，任何對於台灣本土夜市文化議題的關注都值得鼓勵，但似乎很多人認為這設計醜。對此，我個人反而有較客觀而非鄉愿的看法：雷姆・庫哈斯的形式美學相當抽象，大多數人不易理解。

1｜日本福岡香椎集合住宅。　2｜荷蘭鹿特丹當代美術館。　3｜法國里耳會議展示中心「Congrexpo」。　4｜義大利米蘭普拉達基金會。　5｜中國北京中央電視台。　6｜荷蘭鹿特丹住商複合體「Timmerhuis」。　7｜卡達杜哈國家圖書館。

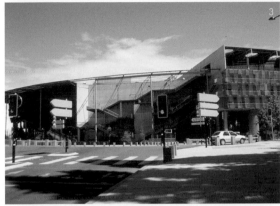

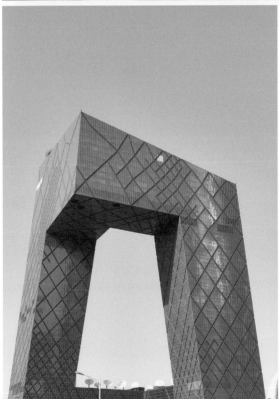

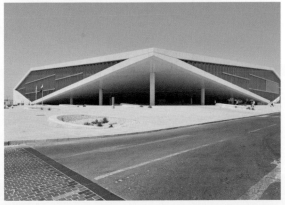

215

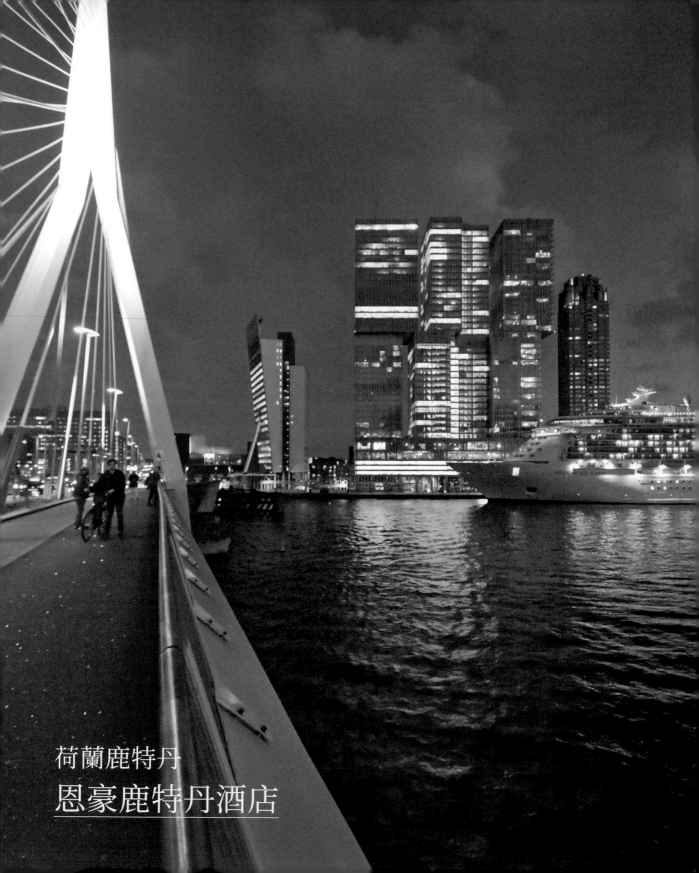

荷蘭鹿特丹
恩豪鹿特丹酒店

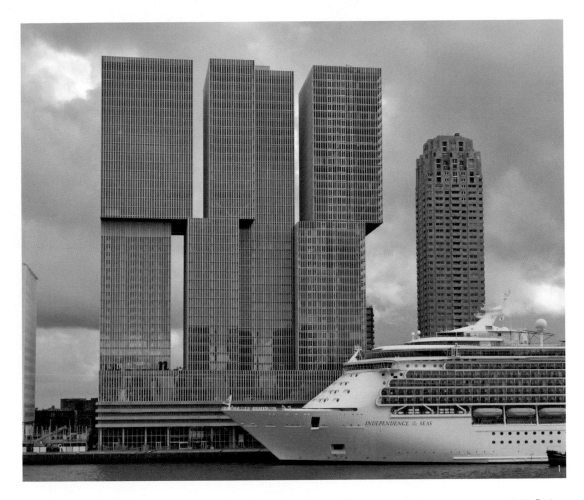

雷姆‧庫哈斯設計的一百五十公尺高、類型機能複雜的荷蘭鹿特丹大廈（De Rotterdam）號稱「垂直的都市」。首先，建築分成三棟：一棟是恩豪鹿特丹酒店（Hotel Nhow Rotterdam）、一棟是住宅、一棟是辦公大樓。三棟量體以垂直向的方式堆疊，忽左忽右、忽前忽後，操作過程隨機變化而產生懸挑、退縮，甚至錯開形成了孔洞虛空間。對於高容積的極大量體，錯開的作法有點化整為零的效果，原本應極為龐大的形體，此時衝擊著都市天際線，碎化之後產生無數隙縫，看似是三棟建築，其實是一棟，但龐大的量體已被碎化了，這是在高密度條件下刻意減少衝擊的良好對策。一棟變三棟的分化現象，看似三棟各自獨立的垂直都市，在各不同樓層又有相聯繫的部分，可謂在統一中求變化，變化中又求統一，若即若離的關係使得原本統一的大形體有了變化性，看來有「構成主義」的影子。

三棟建築之中，酒店位於最外側，緊臨著義大利建築師倫佐‧皮亞諾（Renzo Piano）設計的KPN大樓，因量體集中設置而留下退縮的開放空間，設有濱河水域餐廳。三種不同功能建築共用一個公共大門廳，再細分為三個小門廳，恩豪鹿特丹酒店的門廳不求高也不求大（這是歐洲旅館的現代趨勢），只有一、二樓稍稍挑高空間，為反映樸素顏色的建築，大廳內部亦使用清水混凝土以呈現質樸特色。大廳

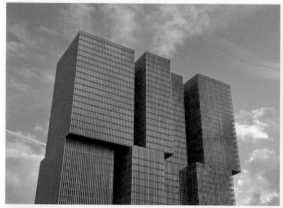

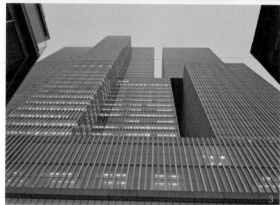

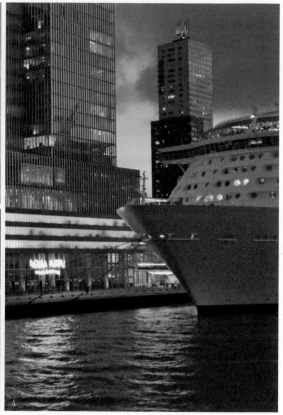

三個連續圓形天燈之下是前檯空間，櫃台又以黃銅金屬打造其精品感，以兩百七十八間客房規模量的服務來說，其空間不大，但勝在機能齊全。從公共大廳向外走，見及觀光郵輪，原來這複合式建築物還有郵輪停靠碼頭的附加功能。一樓沒有任何其他公共設施，只有服務三棟功能建築的公共門廳設有咖啡吧「Espresso Bar」。七樓是酒店的全日餐廳「Kitchen」，入口是擁有碼頭海邊景觀的吧檯區，並有提供戶外用餐區及觀景區的露台，正前方的景觀便是伊拉斯謨橋。

客房設計調性以白色為主，並隨興綴上紅色地毯，牆角邊的藍色沙發與精緻小巧的立燈皆相當有型，顯示出設計旅館的姿態。特別之處在於床對邊的大面落地鏡面牆，起初並不以為意，但當我想看電視卻找不到電視機時，才發現原來超薄電視機藏在巨大鏡子的後方，那超尺度落地大鏡成為室內空間的主角，此舉相當罕見。衛浴空間和臥室空間以網點反射玻璃區隔，坐在浴缸視線可以穿越玻璃向外看，具模糊感的網點玻璃使視覺朦朧，浴室一開燈，玻璃上的網點就使之變成白光盒子。這極簡室內設計除了有大片落地鏡面、衛浴反射網點玻璃做效果外，其餘並沒有贅飾的工藝品或複製畫，這是由建築師做室內設計與室內設計師的最大不同。另一純白世界裡的套房面著河景，從起居室大面落地玻璃向外看去，最前景仍是那伊拉斯謨橋，看來這橋已成了雕塑品，為當地地標。

不過，我發現標準客房有一尷尬的情況，大師為營造純粹度，立面設計往往將柱樑內含於建築體，

5 | 6

不像台灣為經濟坪效而將結構外露，沒有大柱子占據空間而使室內面積呈現最大化。但一根大柱子卻硬生生在酒店客房靠窗的室內空間出現，居室被占據了一角落而無法使用。若沒有柱子，空間內大概還可增加一張書桌，而且也能避免視野開闊性的損失。依我觀察經驗來看，大師為造型需求而不肯露樑露柱的選擇，通常會影響室內通透性，而在台灣理所當然的柱樑外露卻能獲得更自由的空間。內部優先或形式優先的選擇沒有一定對錯，但大師仗著光環身分，勢必選擇形式，至於有所犧牲，應該是可接受的「正常耗損」。

　　討論至此，可以思考一個大問題，外國建築師進入中國想一炮而紅，做一些實驗性質的大作，以期與過去作品做出進階程度上的區別，他們在自己國家執行不了的設計，卻可在中國肆無忌憚地任意揮灑，有成功、也有罵名。的確，實驗性帶來了視覺震撼，然而設計本質的「人本因素」做到位了嗎？還是單單成就了自己的建築地位？從這兩案可窺見端倪，值得我們共同省思。

1｜三棟若即若離的建築。　2｜凹、凸、離、合。　3｜背立面依然使用相同手法。　4｜建築裙樓是郵輪碼頭。　5｜接待大廳。　6｜黃銅打造的前檯。
7｜大廳等候區。　8｜一樓酒吧入口。　9｜酒吧夜色。　10｜全日餐廳。　11｜健身房高空景觀。　12｜客房角落大柱子占據空間。　13｜玻璃浴室有通透感。　14｜大電視藏身於明鏡後。　15｜套房景觀面向大橋。

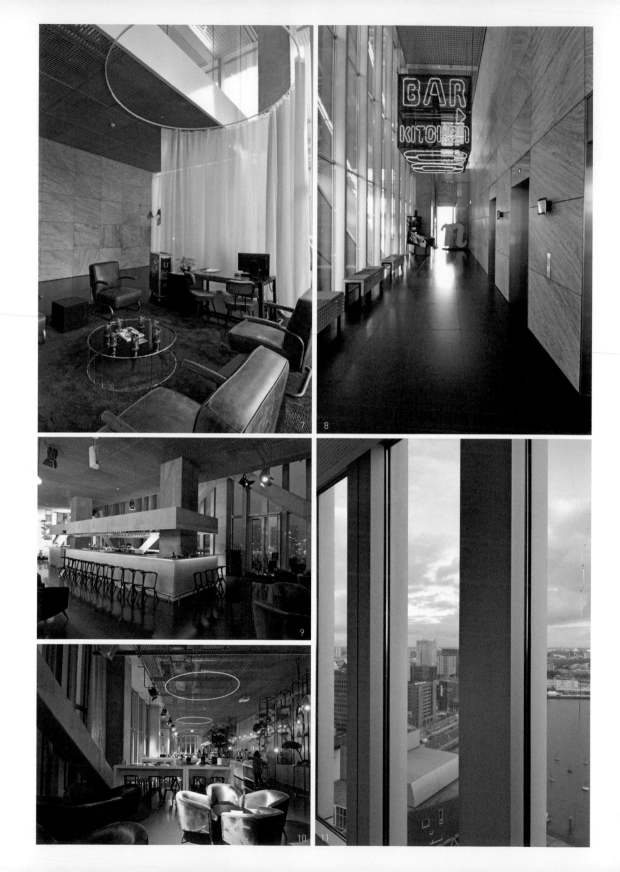

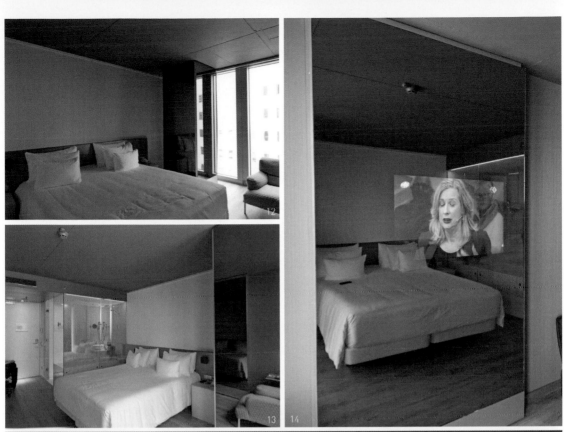

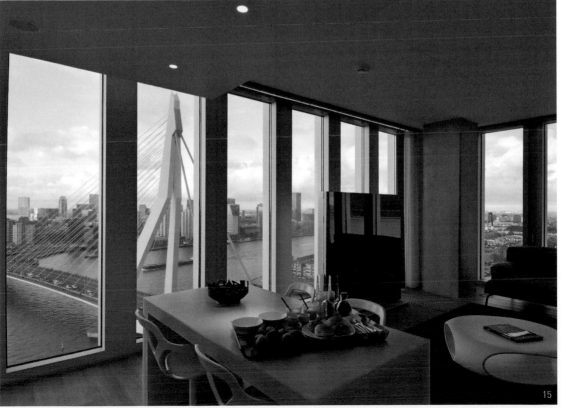

Ricardo Bofill
里卡多・波菲爾

西班牙建築師里卡多・波菲爾最初於一九八二年以新古典主義集合住宅建築——艾布拉克斯廣場建築群（Les Espaces d'Abraxas）成名於法國，奠定了其後現代主義的路線。一九九六年的西班牙巴塞隆納加泰隆尼亞國家劇院（National Theatre of Catalonia），古典列柱是後現代語彙，但柱後方卻是另一個現代工業發達的世界——輕巧通透的大玻璃方盒，使劇院呈現後現代與現代主義的混血。在這混沌時代，他的作品風潮吹進了日本東京，一九九二年的國際知名服裝品牌「United Arrows」原宿旗艦店（United Arrows Harajuku Main Shop）和一九九九年的明治生命保險青山大樓（Aoyama Palacio），皆設計成較輕巧的後現代風。但二〇〇一年的東京銀座資生堂大樓（Shiseido Ginza）又回歸厚重古典比例的造型，若不調查，還以為是同梯後現代主義大師邁可・葛雷弗（Michael Graves）的作品。

趁著一九九二年巴塞隆納奧運，國家給予他珍貴機會，設計了極簡但帶有空間感及細部設計的西班牙巴塞隆納機場（Barcelona Airport）。他的機場設計不若機械美學科技結構建築師諾曼・佛斯特或倫佐・皮亞諾的鋼柱樑與弧面屋頂的刻意表現，在於營造地中海的地域性氛圍，於是出境前下電梯那一刻，能見到透光玻璃天窗下的四棵棕櫚樹，這國際曝光機會讓世界再度憶起了他的才華。

試水溫成功之後，波菲爾決定要回歸長久之道的現代主義。二〇〇九年的西班牙巴塞隆納W Hotel，簡潔俐落的弧形劃過海天一色的天空，現代玻璃帷幕牆的透明特質讓出視線，直達地中海的壯闊景緻，雕塑性的建築操作是此處唯一的思考。反覆無常的里卡多・波菲爾，明顯試圖要擺脫後現代主義的陰影，晚期更確認要走國際樣式的現代主義路線，以符合業界青睞。他邁向中國之路的首作是二〇一三年的青島膠東國際機場，現代感中帶點解構主義三維量體的呈現，可從中發現里卡多・波菲爾蠢蠢欲動、不安於室的善變個性。

波菲爾從早期新古典主義到中期後現代主義，又對現代路線猶疑不定，最後晚年終於向現代主義靠攏。國際趨勢不管是趨向解構主義或新世紀三次元設計的潮流，他仍想證明自己寶刀未老、能再戰舞台，他應是這三十年建築界的風向球。

1｜日本東京United Arrows原宿旗艦店。　2｜日本東京明治生命保險青山大樓。　3｜日本東京銀座資生堂大樓。　4｜法國巴黎住宅建築群「Les Echelles du Baroque」。（照片提供：Ricardo Bofill Taller Arquitectura）　5｜西班牙加泰隆尼亞國家劇院。　6｜西班牙巴塞隆納機場。　7｜中國青島膠東國際機場。（照片提供：Ricardo Bofill Taller Arquitectura）

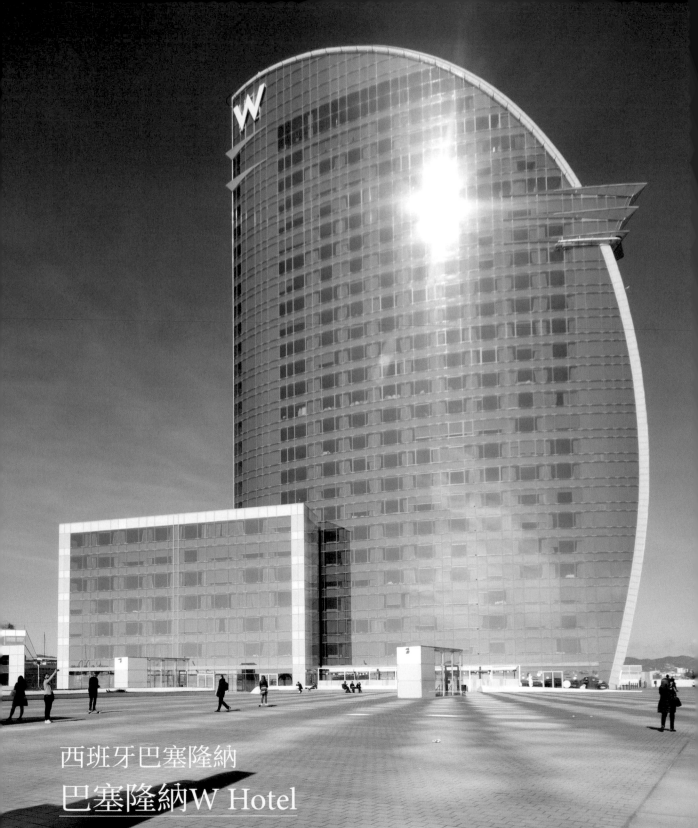

西班牙巴塞隆納
巴塞隆納W Hotel

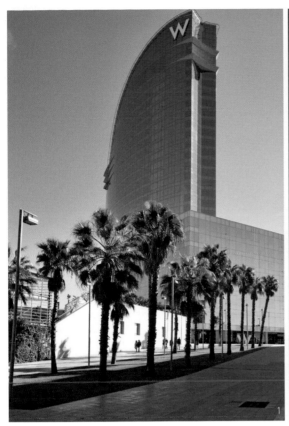
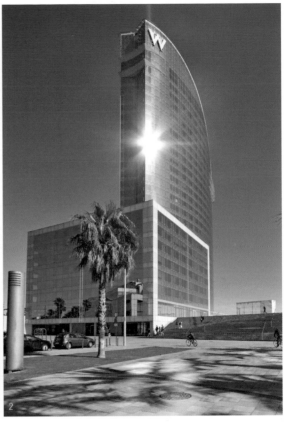

　　為豐富巴塞隆納的濱海天際線，W Hotel選擇在此落址。地處巴塞隆納港入口處，二十六層樓高的帆船造型巨大量體為區域裡最顯著的地標，無論是從城市或自乘船海面上，各個角度都可見其優雅身影。酒店建築師的來頭不小，為西班牙著名建築師里卡多·波菲爾，他在巴塞隆納的另一作品是為奧運而建的巴塞隆納機場航站，其餘作品亦分布在歐洲各地，算是國際級大師。較令人好奇的是，其最早在法國巴黎成名的集合住宅作品是為新古典主義，而後巴塞隆納機場及W Hotel卻是極簡現代主義，風格轉變雖大，但一直保有一定水準。坐擁臨海地利之便，巴塞隆納W Hotel已經有了度假旅館的先天優勢，設計多著墨於地中海海洋文化。

　　旅館建築體由一棟二十六層樓弧形和七層樓方形量體組合而成，客房位於帆船形狀區域，主要公設則集中於方形量體。從一樓大廳入口進入酒店，即見挑空七層樓的天井，紅色背牆前的吊椅等候區的鋪陳異於其他W Hotel的時尚風潮，而具有海洋休閒感。然而辦理入住手續的前檯背牆上的光電板仍然不失W Hotel品牌的光電傳媒特有文化，一旁閃銀亮片背牆的服務檯亦保持著「潮」的態勢，但也就僅此而已，之後就完全變調，開始走向休閒風格了。一樓靠海區域是餐廳「Wave」，全室白列柱、白壁板、白紗縵、白沙發及淺色木地板，有著地中海地域性色彩，其中僅點綴微小物件的彩色凳子。向外延伸即見偌大戶外空間，這裡配置了三座「Wet」泳池，其中一座為SPA服務專用。泳池的盡頭即是大海，另一

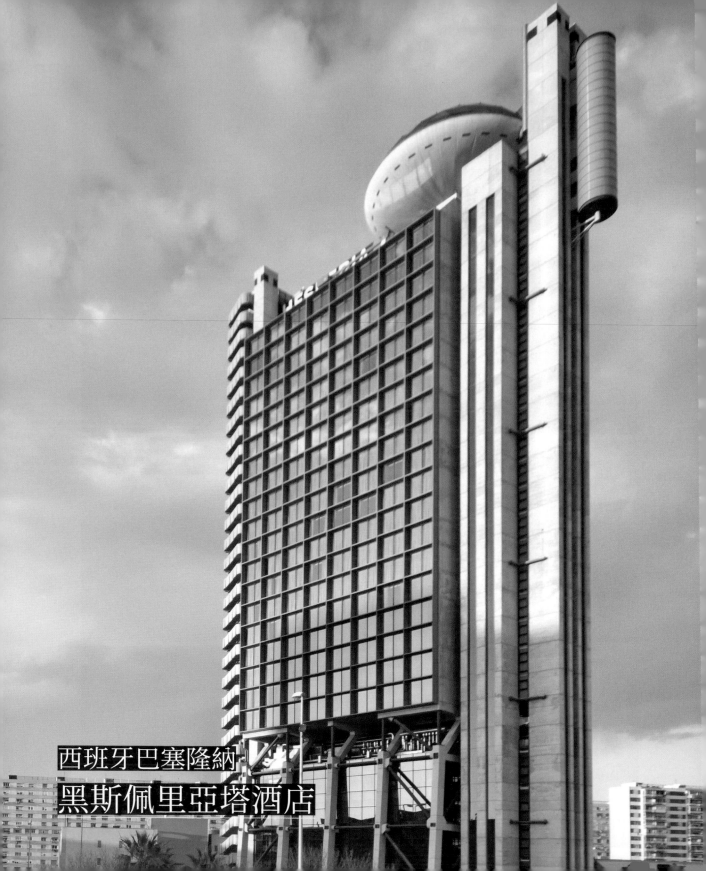

西班牙巴塞隆納
黑斯佩里亞塔酒店

　　這二十九層樓、一百零五公尺高的建築是巴塞隆納第二高的大樓，建築屋身以橙色金屬框定義了每間客房的範圍，垂直服務中心外壁採用清水混凝土，逃生用鋼構樓梯則故意外掛於屋身兩端，整棟建築最大亮點在於屋頂上懸了一狀似飛碟的玻璃屋。黑斯佩里亞塔酒店（Hesperia Hotel & Conference Center）主攻會議市場客群，在客房及公設主樓後方設置了五千平方公尺的會議中心及三千平方公尺的運動中心，這平層式三十公尺寬的量體採用特殊工法，以後拉預力結構完成大跨距的高難度工程。

　　入口接待櫃檯與酒吧「Axis Bar」聯合成一中島式正方形黑色前檯，接待人員正面辦理入住手續，另一面則服務酒吧人士。為反映理察‧羅傑斯的工業設計風格，旁邊沙發等候區可明顯看見結構性建築的主要大柱、紅色金屬斜撐構件露明，表現其結構美學。主體建築後方與會議中心附屬建築之間的空餘處，覆罩著三十公尺高的斜頂透明玻璃天窗，形成一室內溫室中庭，為兩處不同功能建築的緩衝中介空間。陽光下的中庭讓這場域具有現代超尺度氣勢，也讓人見識到以結構性為出發點的設計之大器空間感。二樓餐廳「Bouquet」提供地中海料理，餐廳前段採黑色基調的休憩酒吧形式，使用黑色座椅、黑石壁與地板，再點綴微量高彩度的橙色皮革單椅。餐廳後段以兩座透明玻璃藏酒櫃分隔出主動線與開放式用餐空間區域，挑高兩層的上方垂掛著大型藍色琉璃吊燈，占滿了用餐區的主要空間，一旁緊臨兩層樓高的大面玻璃落地窗，展現視野絕佳的景觀面。

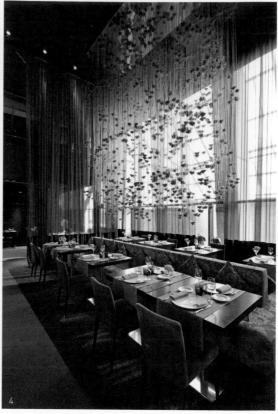

　　從一樓玻璃屋中庭搭乘手扶梯至地下室，地下連通了旅館建築棟和會議中心。全館總共有二十三間會議室，為連結這為數不少的設施，其動線自然也長遠，長長走道上方壁面與屋頂板間留設縫隙，讓天光投射而下，使得龐大占地面積的中間地帶能有自然光線的引入，暗黑空間裡不再沉悶，反而帶點生氣。會議中心裡可見會議使用選擇的諸多樣式，這些設施在巴塞隆納堪稱第一，質與量都相當可觀。

　　二十九層樓的建築量體上方置放了一飛碟狀玻璃屋，它位於一百零七公尺處，懸浮於屋頂之上。這直徑二十二公尺、七公尺高、總重量為四十二噸的玻璃屋，其玻璃屋頂是廠鑄製好後，用吊車高空懸吊組裝而成。其中兩百一十九片太陽能玻璃控制面板不但可發電，亦可減少陽光中的紫外線入侵，因此其室內的微氣候不會因陽光強烈而不適人居，反而擁有前所未有的高亮度空間場域氣氛。著名主題餐廳「Evo Restaurant」在此為美食饕客提供服務，在西班牙名廚桑蒂·桑塔馬利亞（Santi Santamaria）的領軍下，獲得了米其林一星的殊榮。餐廳擁有三百六十度全景式景觀，向上仰望即是清朗的藍天白雲，吸引不少人至此觀賞落日，浪漫至極。雖然只是米其林一星，但其場所精神絕對是三星的水準，就在眾人讚頌其美好之際，卻不知為何突然歇業了，現在館方將之定義為派對活動的包場服務空間，企圖連結會議中心的使用者。

　　在全館兩百八十間客房中，套房「Duplex Suite」將六十三平方公尺大小分為上下樓層，下層為起

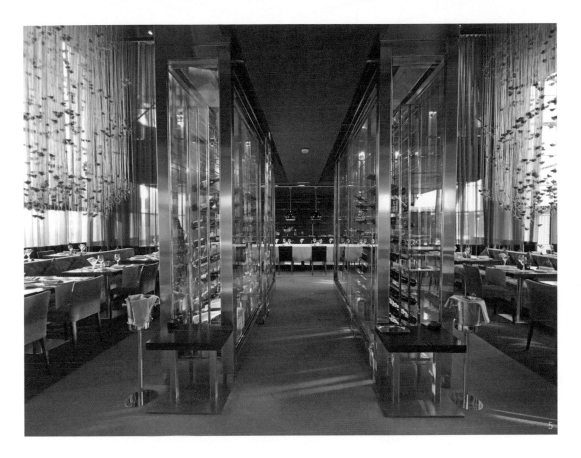

居室，一旁小挑空置一只鋼製樓梯直上二樓臥房。臥房床鋪居中，後側設衛浴空間，在此特意把浴缸拉出、置於窗前，位處大面斜向透明玻璃之下的按摩浴缸擁有制高點所能看見的深遠都市景觀，不遠處能望見伊東豊雄設計的紅色建築費拉雙子塔（Porta Fira Towers），在完整獨立空間似玻璃屋的姿態之下，營造獨特的入浴情境，為空間布局上的過人之處。酒店最大的總統套房具一百二十八平方公尺，起居室的胡桃木壁面與相鄰餐廳的白色皮革包覆牆面互相搭配。露台除了供遠眺深景之外，靠邊處設置了戶外按摩池，這空間正巧就在屋頂飛碟的下方，入浴時可仰視飛碟在夜裡的光彩。

　　黑斯佩里亞塔酒店的整體呈現，較具價值之處應是大師理察・羅傑斯「印記式」建築的典藏。鮮明的個人風格，以結構構件、服務中心、管道外露的一貫手法表達，顯現其工業建築機械美學的理念未曾改變，並以現代建築工程的特殊工法與完美結構系統做出一場示範。

1｜焦點在屋頂可裝卸式飛碟玻璃屋。　2｜行政前檯與酒吧。　3｜「Bouquet」餐廳開放式區域。　4｜挑高兩層的半包廂式用餐空間。　5｜玻璃酒櫃區隔動線。　6｜三十公尺高的斜面玻璃天窗。　7｜兩棟建築以地下中庭相連。　8｜原本是巴塞隆納的米其林一星餐廳。　9｜穹窿式玻璃天頂及照明器具。　10｜飛碟三百六十度廣角觀景窗。　11｜套房床鋪正對外側露台。　12｜露台角落戶外按摩浴池。　13｜套房通往上層之鋼梯。　14｜上層臥室空間。　15｜斜面玻璃下置一獨立浴缸。

RCR建築事務所

二〇〇九年，我參加威尼斯建築展，與全世界建築菁英相互交流，後來結果不出我所料，西班牙館獲得了「最佳國家館」。其中我注意到了一個相當驚豔的酒莊作品，即建築團隊RCR的貝爾略克酒莊（Bell-Lloc Winery），當時便在心中認定這團隊未來將無可限量。等待多年，RCR果真於二〇一七年獲得普立茲克建築獎。

RCR由三位建築師創辦，分別是拉斐爾·阿蘭達（Rafael Aranda）、卡莫·皮格姆（Carmen Pigem）和拉蒙·比拉爾塔（Ramon Vilalta）共同合夥組成。巧合的是，三位皆於一九八八年自西班牙加泰隆尼亞大學建築學院畢業，同學之外又是同鄉，三人都來自巴塞隆納東北部赫羅納一個叫奧羅特（Olot）的小鎮。畢業回鄉共同為地方建設出力，由於家鄉近加羅薩火山區（La Garrotxa），當地環境自然景象特殊，「地域性建築」便成為他們所追求的理想。

RCR的建築表現在於地域文化的落實，尋求異於他人慣用的適當材料用以表達，並致力於處理戶外與室內空間的中介關係，欲創造富有情感的體驗建築。如在二〇〇七年的西班牙赫羅納貝爾略克酒莊中，團隊選擇全部使用鏽鐵為材，無論折板結構、外飾與內部空間材料皆然。鏽鐵象徵建築將伴隨著時間而共同演進，將酒莊葡萄園與礫石大地皆融入其中，即為地域性建築。另外，二〇一一年的西班牙奧羅特半戶外餐廳「Les Cols」位處山谷，牆壁選擇以在地火山岩建成，室內用餐時刻可以欣賞當地特有的大自然火山岩壁面貌。

團隊深耕西班牙赫羅納的小鎮市民中心設計也相當值得關注：二〇〇〇年的留道拉市民文化中心（Recreation & Culture Center）、二〇〇五年的阿貝利達公園市民中心（La Arboleda Park）、二〇〇七年的藍蓮廣場市民中心（Lotus Blau Shade Spaces）、二〇一一年的利拉劇院公共空間（La Lira Theater Public Open Space），這四件迷你作品皆強調透過音樂、文化、節慶活動，建構適當尺度的有型建築，提供小眾市民交流的場所，設計感十足且帶有溫馨人情。

普立茲獎創辦四十多年來，以團隊身分獲獎的僅有一九九一年美國建築師夫婦羅伯特·文丘里（Robert Venturi）與丹尼絲·斯考特·布朗（Denise Scott Brown），以及二〇一〇年日本建築師妹島和世及西澤立衛組成的SANAA，這第三次由三人組合的西班牙團隊RCR獲得，他們表示：「我們想表達『共享的創造力』之重要性。」

1｜西班牙赫羅納岩石公園。　2｜西班牙赫羅納留道拉市民文化中心。　3｜西班牙赫羅納阿貝利達公園市民中心。　4｜西班牙赫羅納貝爾略克酒莊。
5｜西班牙赫羅納藍蓮廣場市民中心。　6｜西班牙赫羅納利拉劇院公共空間。　7｜西班牙巴塞隆納瓊·奧利弗圖書館。　8｜位於西班牙巴塞隆納的辦公大樓「Edificio Plaça Europa 31」。

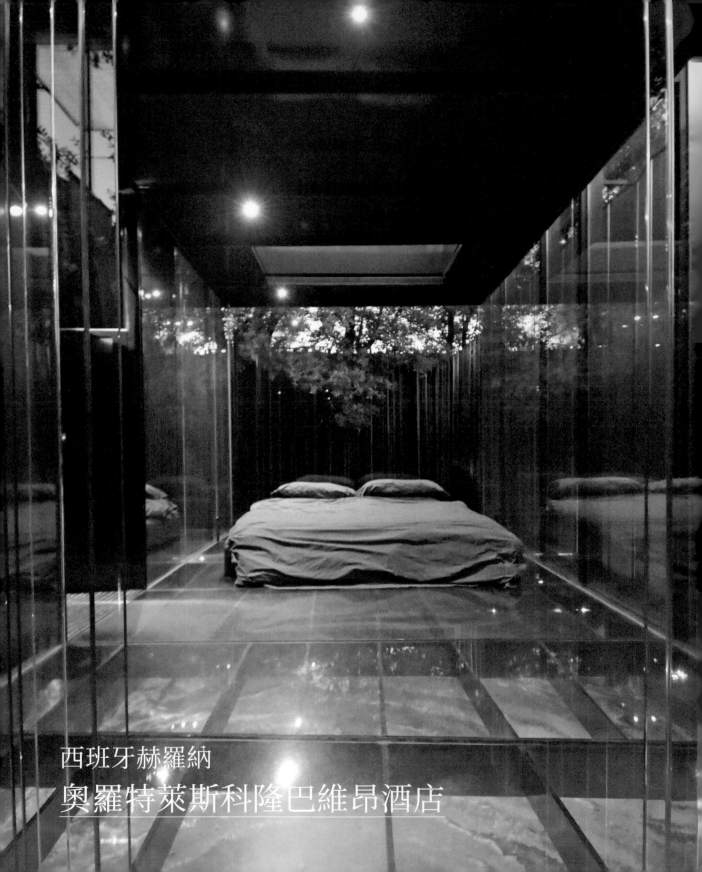

西班牙赫羅納
奧羅特萊斯科隆巴維昂酒店

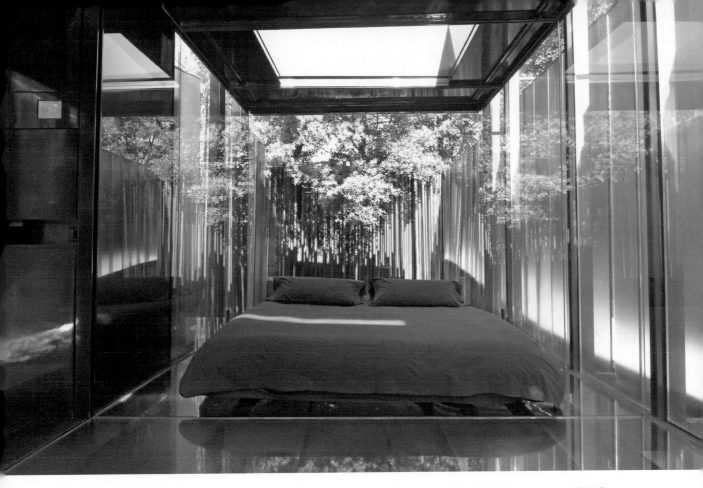

　　這事件的緣由源於先前RCR幫業主以田園住宅大食堂為概念願景，設計了餐廳「Les Cols」。沒過多久，餐廳便榮獲米其林二星的殊榮，於是專程來到奧羅特小鎮品嘗美食的饕客絡繹不絕。由於餐廳離巴塞隆納市區幾乎需要兩個小時的車程，地處偏遠，於是業主決定在餐廳對面的空地上設置五間小屋，於是業主決定在餐廳對面的空地上設置五間小屋，即為奧羅特萊斯科隆巴維昂酒店（Les Cols Pavilions），用餐完畢的食客可在此留宿一夜，不必急著趕路。

　　這五間小屋設計獨特，亦受到國際建築界的注意。原以為餐廳與旅館這兩項計畫的成就已如日中天了，沒想到業主尚不滿足，又請RCR設計了一戶外野餐區，說是野餐區，倒不如說是一個供眾人辦活動使用的派對空間，名為「Les Cols Restaurant Marquee」。山谷景色的戶外大餐桌最適合家族野餐同樂，餐廳配套也因設計而更為完整。

　　新造的客房配置於餐廳前面的長方形院子裡，偌大的庭園只做了五間客房而已，小屋分為三列，各成二、一、二的數量排列塞滿院子。雖說是將院子塞滿，但其實密度並不高，因每個居室四周都留下前院、後院、側院的位置，這眾多虛空間的院落共同占據偌大方庭。架高的網目開口狀不鏽鋼為主要通道，綠色圓管和偏綠色不透明玻璃為圍牆，牆和步道的交接處藏以線燈成為間接燈光，照度極低而營造出神祕狀態。雖只有五間客房，但公共空間卻充滿豐富度甚高的細節，取代了所謂的景觀設計。

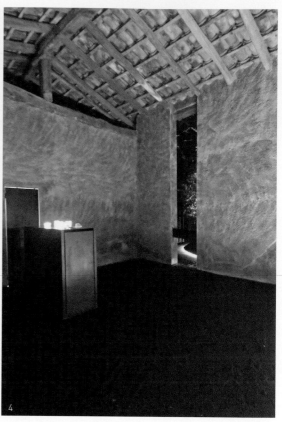

　　各戶入口是一大前院，院中植一棵綠樹，入居室之前則是一塊浮於大地的平台。因RCR過去前往日本進行建築旅行時，曾對禪風建築有一份感應，此時這院落平台場域很像日本枯山水與日式建築的簷下坐敷，須經過此地才能進入居室，場所精神和日式庭園與建築的層次關係幾乎相同，差異之處在於它更加純粹、極簡到底。簡而言之，就是極簡的現代東方禪。室內外拉門採用無邊框透明玻璃，通透度之高彷彿玻璃不存在，室內中軸線居中置放一床墊於玻璃地板上，軸線端景落在床後方的後院，玻璃牆背後大樹綠葉垂掛而下，床的正上方則是一方形天窗，陽光由此灑落於床鋪之上，光彩奪目。臥榻側邊是衛浴空間，開放式淋浴間前方置一不鏽鋼降板浴缸，浴缸前方又是一小院子，和一般客房不同的是，淋浴間地板和浴缸底部鋪設了一層碎石子。繁複細節藏於衛浴空間裡，降板浴缸旁側設一直立不鏽鋼長板，側邊再延伸一片石材面板，原來這是步下浴缸的扶手和腳踏板。另外，洗臉盆亦是不鏽鋼板所製成，水平向的淺水面盆只靠左側側板撐起，呈現「L」字形，而水管及集水管都藏在側板裡，正面完全看不到任何管線。更為離奇的是沒有水龍頭，當人靠近時，右側隙縫的感應器啟動才出水，從右向左側一隙縫溢流而出，平時是一滿滿的淺水盆，感應時則如流水般神祕地排放掉了。一般旅館客房的衛浴設備都是採購而置，RCR卻全部自行設計，手工打造這前所未見的景象，設計巧思布滿各處。

　　客房設計的最大特色是所有樓板都架高於地面六十公分，包含公共庭園步道。原地面做成類似枯山

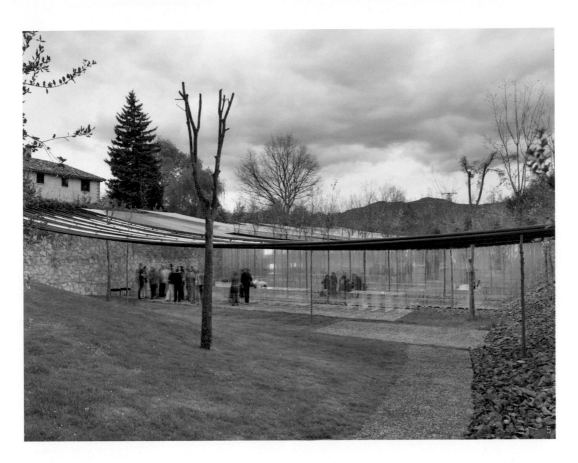

水樣貌，每天早上自動噴灌、水洗過一番，呈現一種揉合西式粗獷的另類日式枯山水。室內地板架高並採用強化玻璃為材，全室浮在枯山水之上，無論走到哪都能清楚看到腳下的景緻，也因地面懸空，人在行走時有一種說不出的感受經驗。坐在前院的簷下坐敷，向前、向下方看皆是枯山水，一式造景看得徹底。

　　一個純粹的玻璃盒子，反射、透射與折射等現象皆呈現在這迷幻的場域裡，室內天光由頂部流洩，光彩耀眼；玻璃落地門與玻璃外牆使空間一再延續串聯，通透無比；玻璃與金屬亮面質感相互輝映，影像重疊相印如萬花筒般永遠看不清；每一空間都有框景，將戶外綠意收納於室內人的視線中……。在此地，一切彷彿都存在於隱形的世界，人要適應新的生活方式，至於那些為評論所挑剔的「刻意為之」，我認為房客住宿體驗應仍是驚奇大於疑問。

1｜玻璃屋中床鋪光影景色。　2｜餐廳增築前門廊。　3｜米其林二星餐廳內部。（照片提供：奧羅特萊斯科隆巴維昂酒店）　4｜客房接待大亭。　5｜特殊構造半戶外活動廣場。（照片提供：奧羅特萊斯科隆巴維昂酒店）　6｜玻璃圍牆及不鏽鋼網目通道。　7｜前庭造景及簷下坐敷。　8｜全室奇幻的玻璃屋。　9｜強化玻璃下的枯山水。　10｜床鋪正對天窗。　11｜擺放在床上的早餐。　12｜RCR自製淺水盆洗臉檯。　13｜「L」形洗臉檯及造景。　14｜淋浴間與浴缸。　15｜浴池扶手與踏板細節。

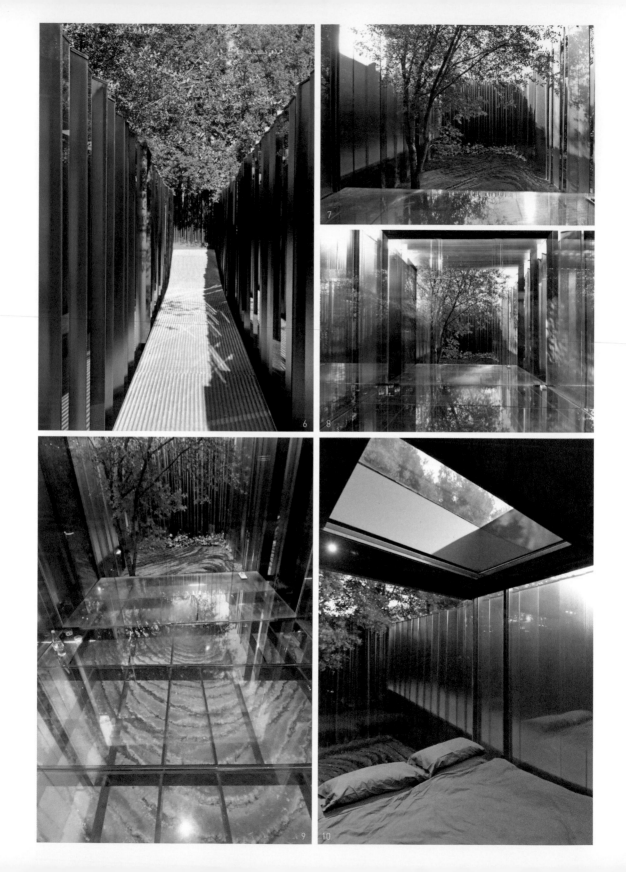

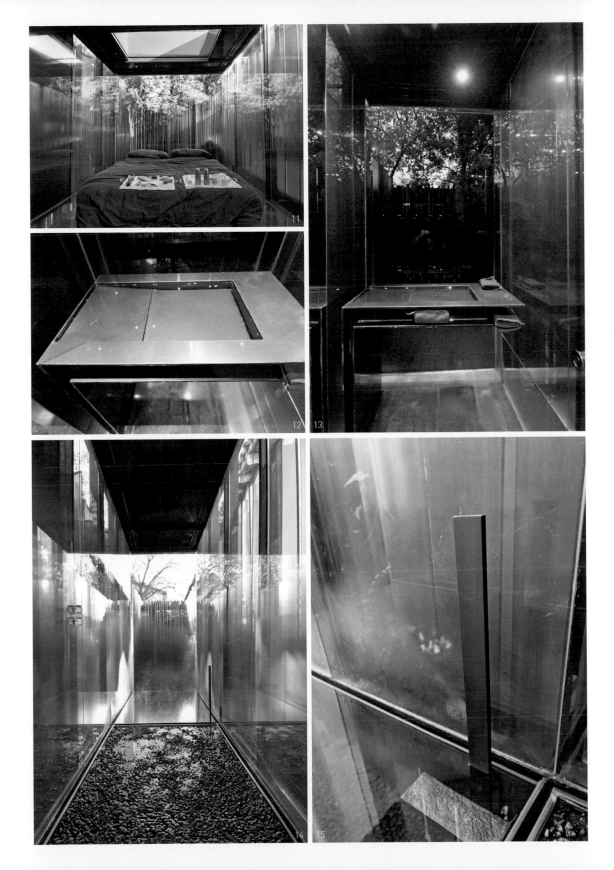

SCDA建築事務所

　　SCDA建築事務所是作品流傳國際的知名新加坡建築團隊，最早以個性化的獨棟別墅表現聞名，反映熱帶國家對於氣候的設計操作策略。團隊作品崇尚平靜優雅的空間，光影在其作品空間裡的穿梭是關注重點，現今更加入了大量綠化種植、水體景觀及採光庭院營造等多層次的環境體驗。

　　團隊創作中期由小住宅漸而擴大到較具規模的集合住宅開發案，二〇〇六年的新加坡杜生閣（Sky Terrace Dawson）是里程碑，數棟高層板樓於空中各以兩處水平板連接成為公共交流功能的綠化空間，這是新加坡集合住宅政府部門最樂意見到的現象，即建築自身的綠化能為花園城市添加綠意。二〇一五年落成的新加坡安哥烈園（Angullia Park）又更上一層樓，從板樓變為塔樓量體，自不同方位角落予以挑高大尺度的五段式鏤空，成為一座從城市不同角度都能看見的空中花園，這集合住宅是原有里程碑的進化版。

　　漸漸地，團隊的業務形態轉變為處理較大型的規劃設計案，同時承續著室內設計的完整性，又因東南亞著名的頂級度假旅館營運集團品牌多設總部於新加坡，設計案也自然延伸至旅館設計的範疇。從二〇〇六年的印尼峇里島蘇里阿麗拉別墅酒店（Alila Villas Soori, Bali）開始，二〇〇九年的馬爾地夫柏悅酒店（Park Hyatt Maldives Hadahaa）、二〇一六年的中國三亞艾迪遜酒店、二〇一七年的新加坡羅伯遜碼頭洲際酒店（InterContinental Singapore Robertson Quay）、二〇一八年的中國南京涵碧樓……，連續不斷的作品，使團隊從住宅建築師轉型為旅館專精者。

　　定義SCDA為旅館設計專精者，主要根據源自其精通於高品味生活美學的住宅設計經驗，建築和室內設計同時整合而成，意象概念得以內外一氣呵成，這是我認為高尚的精神，最不樂見於兩種不同領域大師各唱各的調，內外部觀感雖都上乘，組合起來卻茫然錯亂。

　　SCDA創辦人曾仕乾（Soo K. Chan）是第一屆新加坡總理設計獎（President's Design Award Singapore）年度設計師得主，其實他也是首位較具質感品味而進入國際舞台的新加坡建築師。撰寫此文當下，他也在美國紐約精華區推出新的設計作品，能在紐約這世界第一城市中有個位置，對東南亞人而言談何容易。SCDA的潛質值得關注，下一步不知會前進地球的哪個角落。

1｜新加坡安哥烈園住宅大樓。　2｜新加坡杜生閣公寓。　3｜新加坡愛瑪仕公寓。　4｜中國南京涵碧樓。　5&6｜中國三亞艾迪遜酒店。

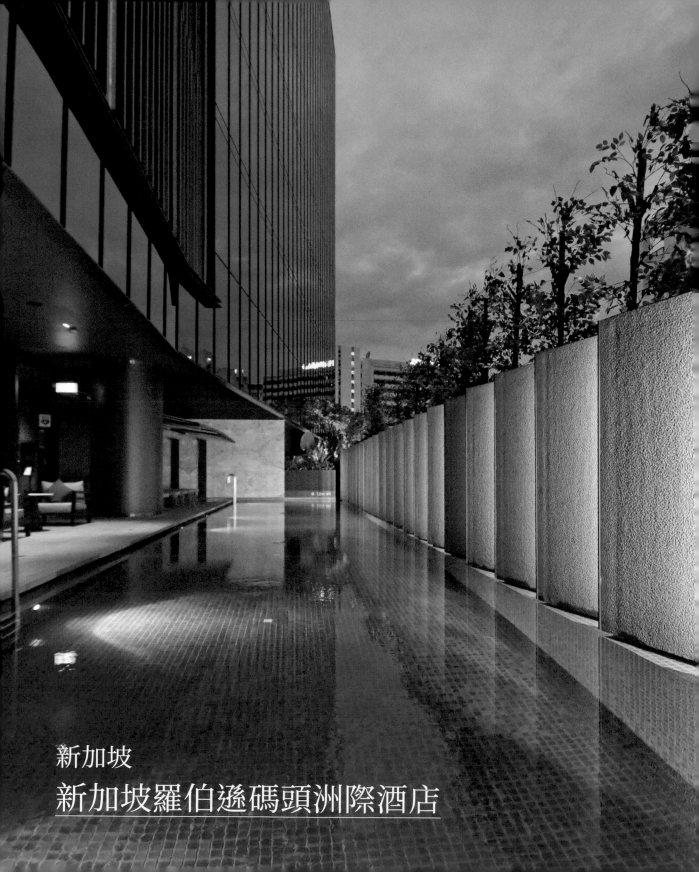

新加坡
<u>新加坡羅伯遜碼頭洲際酒店</u>

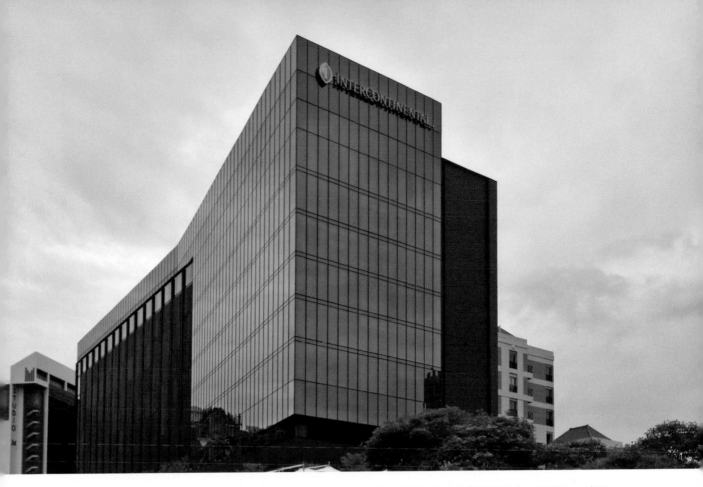

　　二〇一七年十月，新加坡羅伯遜碼頭洲際酒店正式開幕，為具歷史感的碼頭區注入一股新血，這是區域裡唯一的國際五星酒店。酒店前身是一九九九年的佳樂麗酒店（Gallery Hotel），後由新加坡在地國際建築團隊SCDA重新改造。由於新加坡原來就擁有一間古典建築形式的洲際酒店，為做出區別，SCDA賦予新加坡羅伯遜碼頭洲際酒店極為現代的風貌，室內設計部分則重新詮釋羅伯遜碼頭的歷史片段，試圖營造出地域性的概念氛圍。

　　酒店最初的設計工作即是重新改造原本缺乏特色的舊建築，為其打理門面，建築主要的立面都改以現代化的玻璃帷幕，在建築量體斜交之處飾以垂直格柵遮陽板，兩種元素互搭顯得簡潔而明快。至於臨著河岸的酒店簇群「The Quayside」，原本低矮建築亦依SCDA常用手法「框景」形式造出大門屋的效果，使得酒店主建築和前排的附屬河岸休閒建築融合成一體，變為一個更完整的生活社區。

　　酒店大廳設於四樓，一樓電梯廳的端景是一處綠意盎然的後院，經電梯直上四樓，便能看見三座銅製的前檯，黃銅編織壁前屏幕銅片的設計，靈感取自昔日新加坡河岸成列倉庫建築的黃銅百葉窗，企圖反映舊有碼頭工業風的歷史元素，如今SCDA以拉絲銅及黃銅為材，運用於擱架、傢俱鑲邊、橫樑式吊燈等，將單一元素做到最徹底，拉近歷史的距離。大廳旁邊是酒吧，以玻璃夾絲帛屏風區隔分散四處的獨立休憩空間，玻璃落地窗前設有金屬框架，在其間點綴長形的小燈盒，空間通透且豐富了視覺效果。

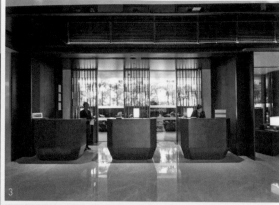

外部露台大量種植熱帶植物，這半戶外休憩區是下午茶的最佳場所。前檯對面的戶外露台是泳池所在，從室內向外看去具有休閒氣氛。許多酒店專業者都認為泳池是酒店最能發揮表現的元素，讓人有悠哉情境之感，故泳池放置位置極為重要。

酒店配套的餐飲空間分設於一樓地面層，「Publico Ristorante」是正宗的義大利餐廳，戶外露天空間寬敞開闊，在綠蔭環抱之下，可俯看新加坡河，這花園餐廳氣氛熱絡，人氣極旺。夜晚，餐廳搖身一變成為義大利雞尾酒吧「Marcello」，酒吧的靈感來自於米蘭最純正、最知名的義大利酒吧「Bar Basso」，採用十九世紀仿古酒吧特點，大膽使用繽紛色彩和古畫，一切都在訴說餐前雞尾酒（Aperitivo）神祕的典故。另外，二樓日式料理餐廳「ISHI」和牛排館「沃爾夫岡」亦提供酒店配套餐飲服務。

標準客房是SCDA發揮創意的空間，房門玄關即衛浴空間是個不可思議的設計現象。入口處左側是露明的洗臉檯和淋浴間，右側是洗手間，將傳統上完整的衛浴空間劃分為二，一邊是乾區洗手間，一邊是淋浴溼區，中間走道處是玄關，這樣的房型具有首創性。為了和一般客房制式淋浴間的不鏽鋼、膠條邊框做出差異，特別注重細節的 SCDA 捨棄便品，使用了黃銅作為收邊、玻璃門上的橫拉桿，看來細膩優雅了許多。為區隔衛浴空間和睡眠區，其間還做了三片門扇式拉門，夜眠時不會受到光害影響。落地窗前置放一只懷舊風駝色皮革單椅，對側壁面下方則懸出一水平外覆織布板，和單椅對立而峙。

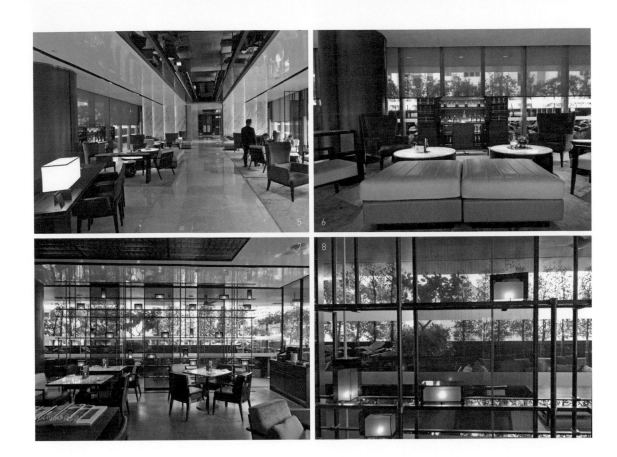

綜觀SCDA的基本設計，團隊對材料的選擇有一定的看法，除了暖色系木作之外，特別喜好使用質樸的黃銅，以細緻黃銅條作為各種物件的收邊，每一處細節都能看見超越標準的用心，使用者能隨時隨地感受到。由於團隊擁有建築師的底子，故不太刻意做多餘的裝飾與擺設，簡單即是美，「少即是多」這句話至始至終銘刻於SCDA的風格之中，長期關注他們作品的人皆可以作見證。

SCDA的旅館作品遍布於中國或東南亞，品質皆屬高水準，而新加坡羅伯遜碼頭洲際酒店是團隊在自己國家所設計的第一個酒店作品，和其他極簡現代風格相較，除了應有設計手法之外，多了些新加坡當地民居建築的設計靈感，還另外增添當地工業歷史元素，這國際級建築團隊的新作，只屬於新加坡羅伯遜碼頭地區獨有。

1｜舊旅館改裝的建築外觀。　2｜前廳銅製編織壁屏。　3｜拉絲銅製的前檯。　4｜壁屏銅飾細部。　5&6｜大廳休憩區。　7｜落地窗前的擱架。　8｜銅製擱架的燈具。　9｜半戶外休憩區。　10｜義大利餐廳。　11｜河岸酒店簇群「The Quayside」。　12｜眾商店門框端景。　13｜戶外泳池連休憩區接室內咖啡館。　14｜標準客房。　15｜單椅與層板座相對而峙。　16｜三片連動式拉門。　17｜銅製收邊框及拉桿。　18｜玄關左側的洗檯。

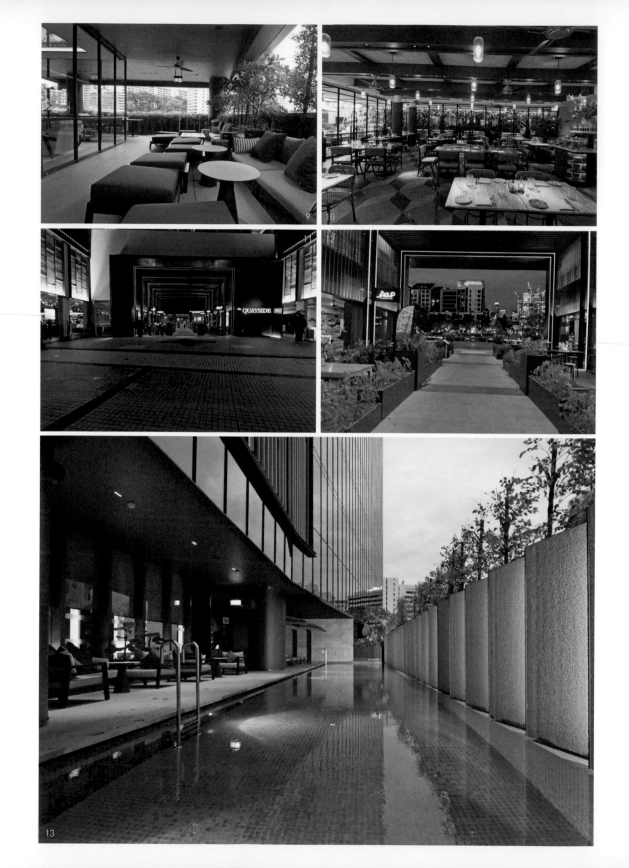

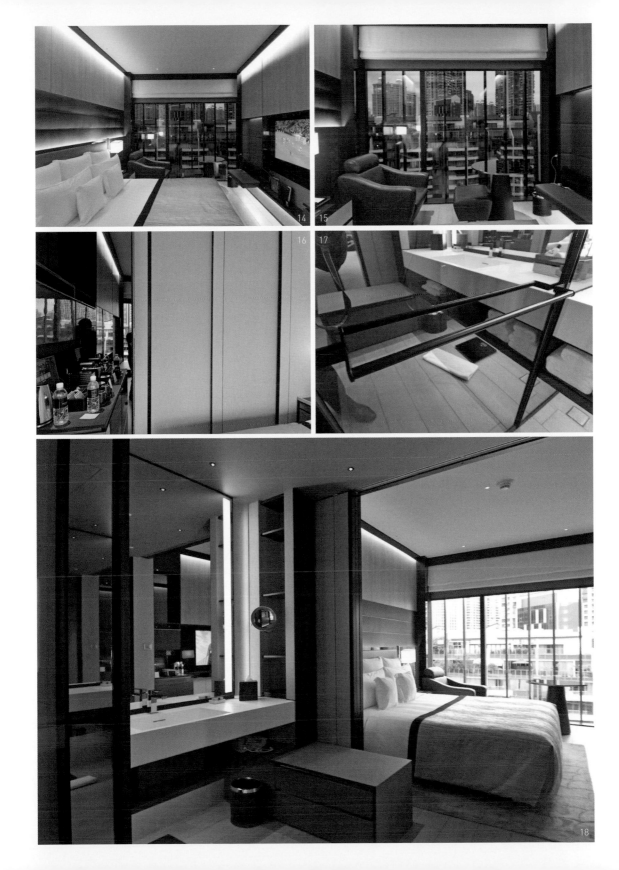

Steven Holl
史蒂芬・霍爾

　　活躍於紐約的美國建築師史蒂芬・霍爾生於一九四七年。他是一位從建築「類型學」轉向「現象學」的建築師，認為建築應關心人的存在，觀看其作品的過程中，不知不覺中便能感受到建築空間與語言對人性的投注。

　　除了在美國發展之外，史蒂芬・霍爾的設計才能很早就被日本業界相中。一九九一年的日本福岡香椎大型住宅開發案「Nexus World」，集結了各國菁英建築師集體創作，史蒂芬・霍爾也加入設計。建築梳子狀平面裡的剖面各不相同，於是造就了二十八戶卻有二十二種不同形態的複式樓板住宅。一九九六年，他參與日本千葉縣集合住宅計畫案「幕張新都心」（Makuhari Bay New Town），讓設計發揮性不大的公共住宅擁有亮眼表現，其亮點在於分散六處、擁有相異造型及功能的公共設施，以日本俳諧大師松尾芭蕉的《奧之細道》為概念，有機遊走串聯而成。二〇〇九年，他以北京當代MOMA集合住宅前進中國，再次顛覆了一般人的傳統想像，龐大基地裡的分棟式集合住宅，在不同高度或屋頂層以空廊連接至各處的公共設施，試圖找回現代住宅漸漸失去的人與人之間最寶貴的鄰里關係，這集合住宅史上的大躍進值得關注。因襲著北京當代MOMA的新鮮度，他很快接續在二〇一二年以類似MOMA的抽象美學作品——成都來福士廣場再度現身，設計較不同之處是從水平轉為垂直性，市民皆對它留下深刻印象。

　　其他類型建築（像是美術館及教堂）亦是史蒂芬・霍爾的強項，他的作品中帶著冷抽象建築語言，和主流建築師的極簡主義有很大不同。原本二〇一三年的中國青島文化藝術中心（Qingdao Culture and Art Center）可能成為其轉型作品，可惜並未完成，不過路徑極長的懸空管狀建築仍為美術館生態帶來新奇面貌。後來他在二〇一三年的中國南京四方當代美術館完成其夢想，雖然規模小了些。

　　令人意外的是，史蒂芬・霍爾至今仍未得到普立茲克獎。他在二〇一四年和日本建築師坂茂競爭失利，若想要再次發光，以下作品應是其最大機會：施工中的台灣金寶山黎明閣凱旋殿。他在二〇一六年登上建築專刊《GA Houses》封面，其近期具革新性質的切割球體空間為設計帶來新奇感，強調三萬平方公尺的平面裡沒有任何一根柱，彎曲板結構系統設計是為創舉。這些成就皆可能在未來為其創作生涯增添重要的榮譽。

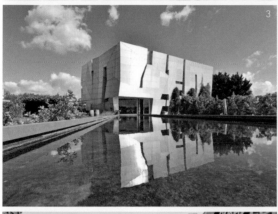

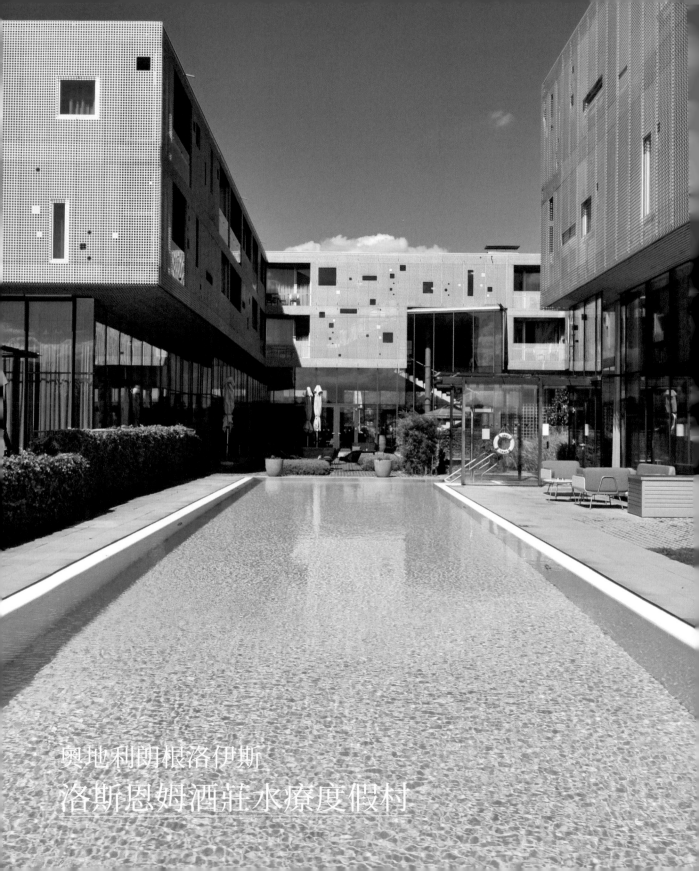

奥地利朗根洛伊斯
洛斯恩姆酒莊水療度假村

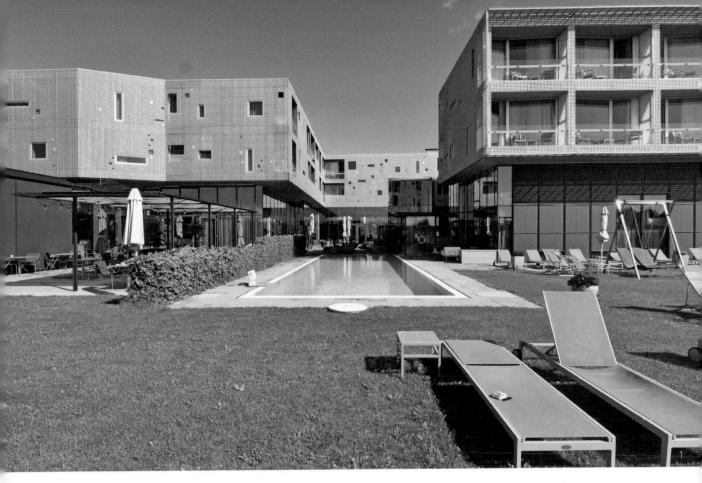

　　洛斯恩姆酒莊水療度假村（Loisium Wine &SPA Resort Langenlois）位於奧地利朗根洛伊斯（Langenlois）的多瑙河畔（Danube River），上千年的葡萄酒產業，由古至今一直保留其風貌，朗根洛伊斯還被聯合國納為世界文化遺產。這片大地孕育了奧地利引以為傲的知名葡萄酒，尤其是甜白酒。櫛比鱗次的小鎮傳統紅色屋頂建築，鋪陳在一片綠色葡萄藤毯上，紅與綠顯現自然和諧的生態關係。

　　酒莊主要分為三個部分：第一部分，地下的「暗空間」遍布著九百年前酒窖的地下網絡世界。第二部分，二〇〇五年落成的半地下展示中心則呈現「半明亮半昏暗」的情境式氛圍，位於地面上的正方形量體斜斜插入土地裡。第三部分是「明亮空間」，即其住宿客房，完全懸浮於葡萄園大地之上。

　　酒莊展示中心這不算小的正方量體，與其說是五十五乘以五十五公尺的正方形建築，還不若說是現代不鏽鋼雕塑品。它其實是在範圍內以「鏤刻」方式向內虛鑿，並依照九百年前地下酒窖隧道的網路狀關係，完成了建築外皮層刻痕，於是擁有先人智慧的葡萄酒世界之祕得以出土重現。

　　度假村最明顯的建築量體即是二、三樓的客房區域，一樓退縮處採用透明玻璃落地窗，金屬外皮建築物看似變輕了，彷彿浮在大地上，而這大地是一路綿延的葡萄藤架。建築構造再簡單不過：在不同顏色的裸露水泥牆上浮掛方形沖孔鋁板，這是雙皮層的處理手法。提到「沖孔鋁板」，許多人會認為那象徵都會特質、工業產物，應難登這「文化遺產」大雅之堂，但這特製的沖孔板不是一般製品，經過沖孔

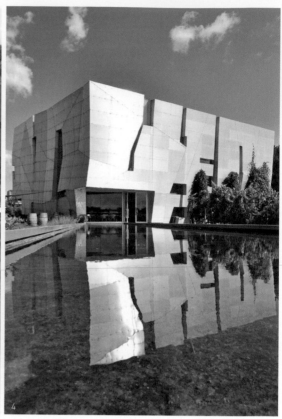

後產生彎曲而形成厚度的板,更能顯出虛實明暗之間的強烈立體感。沖孔板過濾了後方水泥牆的色彩,弱化其原色高彩度,像是噴上一層霧氣。大大小小不同的方形開口,露出後方的顏色,像是一幅蒙德里安(Piet Mondrian)「構成主義」畫派的傑作,極具現代藝術風格。

　　度假村內不同空間各有相異的室內與外牆顏色,以表達各處空間的意涵。入口大廳是深黃色的區塊——象徵明朗,挑高三層樓的大落地玻璃窗與雕塑般的樓梯,在深黃色光線的演繹之下,向戶外中庭泳池看去,陽光般的心情即是這大廳欲表露的訊息。其中置有組合式「自省」沙發,可隨意將四件式組合成不同的可能形狀,沙發上的扶手可置放酒杯,呈現出隨時隨處喝杯葡萄酒的悠閒生活調性,館方卻稱之為「解酒沙發」,喝醉的人可直接躺進去。灰色的酒吧空間象徵煙灰,在煙霧瀰漫中,上方抽象青蛙形狀吊燈營造了靜謐氛圍,酒吧成為可安靜沉思的一角。翠綠色的SPA水療空間象徵了母體內安穩的水世界,溫泉休息區的翠綠色地板、牆面、地上抽象青蛙形狀地燈,溫和的色調讓人能安穩恣意地在此享受葡萄酒與SPA服務。深紅色的餐廳象徵欲望,挑高的大空間內鋪滿通紅地板,中間大小不一的紅柱其實是故意現形的管道間,彷如樹幹血管。

　　度假村兩層共有八十二間客房,單層四十一戶卻有二十一種不同的房型,這對設計師而言是一重大考驗。史蒂芬·霍爾於此處加深了設計力度,不好重複制式化的單一標準,於是有的單一向外懸挑而

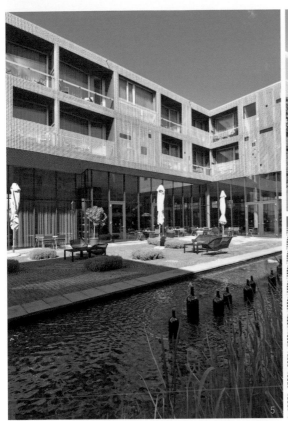

出，有的歪斜變形，有的長深比例，有的因服務中心從中置入、亂了整體平面而形成寬扁空間，一半以上的格局皆非方正相交的狀態，極盡有機建築之能事。房內的床頭板、被蓋、行李架、沙發織布的黃黑圖騰設計皆來自於建築師，其所欲表達的是地下酒窖的複雜網絡世界。

英國大導演彼得·格林納威（Peter Greenaway）在前衛藝術電影《廚師、大盜、他的太太和她的情人》（*The Cook, the Thief, His Wife & Her Lover*）中，亦採用不同空間以相異顏色象徵各有意涵的布置手法：場景中的紅色餐廳暗喻欲望，即劇中大盜的食欲；白色廁所暗喻純潔，即劇中優雅而無憂慮的妻子；廚房採用象徵和平的綠色，意指劇中出軌對象安全藏身之所；戶外後巷採用憂鬱的藍色，即表現出軌對象危險逃命的場景……。建築與電影同屬八大藝術，表現手法殊途同歸。這酒莊度假村在萄葡酒文化的闡述之外，建築中還藏有色彩學藝術的隱喻，建築大師的品味果然不凡。

1｜飄浮於大地的旅館建築。　2｜古鎮教堂和新異建築的對立。　3｜地下世界九百年前的酒窖網絡。　4｜半地下世界的品酒展示中心。　5｜「ㄇ」字形圍塑出水中庭。　6｜客房懸挑而出，有機生長。　7｜沖孔鋁板後方減弱的色彩。　8｜黃色大廳象徵明朗。　9｜灰色酒吧代表煙灰。　10｜綠色SPA休息室代表和平寧靜。　11｜紅色柱體代表食欲。　12&13｜一樓雕塑性強的樓梯。　14｜自省沙發。　15｜標準客房空間各異，並不標準。　16｜清水混凝土樸素質感。　17｜織布圖騰都是地下酒窖網絡圖。　18｜挑高兩層SPA空間。　19｜陽台外沖孔板弱化的視覺效果。

Super Potato Design

　　Super Potato Design是國際上極具能見度的日本室內設計團隊,在杉本貴志的領導之下,藉著凱悅集團全球布局而現於世界各地。杉本貴志一九四五年生於東京,一九七三年於東京成立設計事務所,而後在日本室內設計界得獎無數。

　　設計團隊早期以餐飲空間為主要業務,因著二○○三年開幕的日本東京君悅酒店(Grand Hyatt Tokyo)而被國際人士看見,之後二○○五年開幕的韓國首爾柏悅酒店(Park Hyatt Seoul)完整發揮的具體表現則是其巔峰之作。團隊後續完成的作品,包含二○○六年的日本京都凱悅酒店(Hyatt Regency Kyoto)、二○○七年日本鹿兒島妙見溫泉的妙見石原莊(Myoken Ishiharaso)和二○○八年的中國北京柏悅酒店,皆繼續傳承著其獨創風格。這系列的旅館設計重點有二:一是質感(Texture),二是形式(Pattern)。質感表現主要以粗獷原石為材,尤其取其表面凹凸天然石皮的狀態,使其呈現自然風格;形式上則多以隔屏、壁板造出不同金屬幾何圖形的變化組合,可視為有圖騰的格柵板,視覺上做出人為美化裝置的設計效果。這兩種元素的搭配,一直都是Super Potato Design的作品風格,一眼就能分辨。

　　不過,設計團隊不知為何也為同類型競爭對手——中國上海浦東麗思卡爾頓酒店服務,相同的大量粗糙原石與懷舊感的枕木共築餐廳「FLAIR」的空間,仍散發略顯頹廢、反精品設計感的氣質,在都市商務性旅館中刻意製造反差,接近自然風情,少一些現代文明產物。同樣的空間形塑風格卻置於凱悅及麗思卡爾頓這不同的兩大酒店品牌陣容裡,令人迷惑。

　　團隊最新力作是二○一五年開幕的中國廣州柏悅酒店,在此作中可發現設計風格路線上的改變。我關注其作品有二十年了,兩種設計語彙延用至今不變,一是粗曠巨石,二是金屬鏤空格柵屏壁,要說是自然原始風,有時又帶點頹廢感。現今藉著廣州一案,設計團隊將風格微調,有較優雅簡潔的呈現,不再是生硬冰冷的鐵與石。等待多年,終於見到杉本貴志改變的企圖,若再不進化,我想凱悅系列酒店的死忠顧客可能會為其一成不變的設計風格而感到茫然。

　　杉本貴志的改變來自於設計範圍擴大化,國際大型旅館促使他與團隊思考設計與傳輸文化、提升能見度之間的作用關係,進化過程中仍然不忘其美學的初衷。

1|日本東京君悅酒店。　2|日本京都凱悅酒店。　3|韓國首爾柏悅酒店。　4|中國北京柏悅酒店。　5|中國廣州柏悅酒店。　6|韓國釜山柏悅酒店。
7|中國上海嘉定凱悅酒店。　8|中國深圳無印良品酒店。

中國廣州
廣州柏悅酒店

　　位居超高層建築頂樓的廣州柏悅酒店不改「柏悅模式」，以空中大廳轉換層概念，區分複合式摩天樓的複雜人群動線。酒店位置奇佳，毗鄰札哈‧哈蒂設計的廣州大劇院，面對著珠江河岸，前方佇立著荷蘭建築師馬克‧海默（Mark Hemel）、芭芭拉‧奎特（Barbara Kuit）設計的廣州塔。七十層樓高的建築，廣州柏悅占據了五十三樓以上的部分，以六十五樓作為主要轉換層大廳，往上為對外的公共場所，往下是較隱私的酒店客房。廣州柏悅的最大特色，除了Super Potato Design的嶄新設計呈現外，更結合了日本川俣正、中國史培勇和胡勤武等藝術家的集體創作競演，堪稱柏悅史上豐富度最高的一次。

　　凱悅集團十多年來的傳統──韓國李在孝的樹枝木圓球雕塑陳列已成過往，取而代之的是日本雕塑藝術家川俣正的六處木雕裝置藝術：一樓前廳入口五公尺半高木條交錯疊置而成的圓錐中空雕塑，以及旁邊藝廊巨大空無空間壁面上似流水逝去般的層疊木片；六十五樓轉換層大櫃檯前的球體木雕及一旁框架木雕塑；同層輕食空間「悅廳」挑高四層樓的轉角空間裡，大柱上包覆著兩具鳥巢木雕；六十八樓粵式餐廳「悅景軒」前的兩匹無尾馬木雕。這些都是川俣正利用各種再生木材，用最天然的材質對環境表達敬意，同時提醒人以新的視角審視身旁周遭環境。整個廣州柏悅酒店幾乎無處不存在著名藝術品，不經意轉身又見一處典故：六十五樓的電梯牆以三千顆銅鈴布設而成，這鈴象徵中國式的「幸福」；客房層電梯廳牆貼飾如放大版的木質印章，巨大數量的排列像是中國山水畫；七十樓酒吧「悅吧」大牆上出

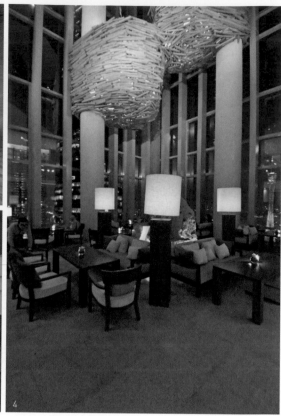

現百副木雕臉譜；更別提其他不可勝數的畫作……。

公共空間裡表現較有亮點的應是六十三樓的水療中心，無邊際泳池擁覽珠江美景及七彩燈光變幻的廣州塔，芳療室裡寬闊的景觀面算是奢侈的尺度。六十五樓義式餐廳「悅軒」的神祕包廂亦是必看景點之一，內部牆面是由當地媒體廣州日報所疊成，並由柏悅工作人員以手工形式共同創作，可稱是「素人裝置藝術」。七十樓的露天屋頂酒吧「悅吧」是中國目前最高的天台酒吧，城市美景一覽無遺。

標準客房「柏悅客房」明顯可見設計師採用大面中國紋飾鏤空格柵作為床背板，以此主軸反映其所認為的中國風。衛浴空間可推拉木門開啟，讓浴缸位置擁有穿透視野望至大窗景，石材包覆的浴缸則刻意懸空並藏地底燈光，厚重的石頭竟彷彿飄浮一般。「柏悅行政套房」的浴缸置於落地窗前，背襯著透光青玉石，關上其他燈源，亮著發光的石材塑造出唯美的情境。

Super Potato Design的「巨石文化」也成過往歷史了，除去內涵氛圍的成就不論，單就視覺所及的皮層面相，細看之下雖然仍舊發現原有手法的元素：垂直木格柵、中國風圖騰木格屏、金屬鏤空格柵濾光屏、廢棄舊金屬零件拼裝的大牆、樹酯灌製的透光磚、日本式粗糙質感具紋路的「珪藻土」等，但與此同時，期待的新物件元素出現了：斑駁鑄銅大廳牆面、紅銅廊道壁面、整治過的中國民間廢棄傢俱裝置於大牆、鏤空土磚牆、綠瓷雕花鏤空方磚立屏、中國傳統糕點壓花木模具貼飾的玻璃牆、中國式門扇、

三角形木板塊拼接牆面、木折板交錯牆面、透光石牆、黃銅檯面和令人稱奇的舊報紙疊出牆面等，算了一下，舊元素出現了六種，新元素加入了十二種。能夠想出近二十種不同表情的牆面素材，設計師顯然已絞盡腦汁、無所不用其極，再仔細端詳這些新增的元素，大部分是為了反映中國「嶺南」歷史文化情愫所誕生，新的元素表現出文化意涵在日本和中國之間的差異。

　　建築界大師柯比意是粗獷主義者，杉本貴志在室內設計界也是粗獷主義者，較不同的是，杉本顯得較為不修邊幅、沒太多細部，性格自然不羈、用材繁多而不求一致性，具有強烈頹廢感。廣州柏悅酒店是Super Potato Design設計路線上的新現象，原有特性顯然變本加厲、加碼演出，可以具備如此豐富想像力，杉本貴志應該算是業界少見的設計狂亂分子吧！

1｜建築外觀四角隅修邊，似鑽石切割。　2｜一樓大廳再生木材裝置藝術。　3｜空中大廳前檯的球體木雕塑。　4｜「悅廳」挑高空間裡的木構鳥巢。5｜梯廳銅鈴大牆。　6｜「悅景軒」的無尾馬木雕。　7｜「悅吧」百副木雕面具。　8｜天台酒吧可望見廣州塔。　9｜中國最高的天台酒吧。　10｜室內無邊際泳池。　11｜「悅軒」包廂裡可見報紙疊成的牆。　12｜舊款壁元素。　13&14｜新款壁元素。　15｜芳療室偌大空間裡的浴缸。　16｜柏悅客房的中國紋飾壁板。　17｜浮懸的浴缸。　18｜柏悅套房浴缸的背景發光石。

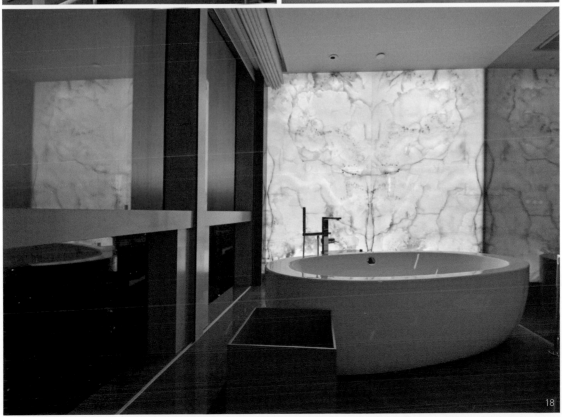

Tadao Ando
安藤忠雄

一九九五年普立茲克獎得主、日本建築師安藤忠雄生於一九四一年，最早以日本大阪住吉長屋（Row House in Sumiyoshi）引起建築界的注意，而後以小品宗教建築系列成為專門代言人。

安藤迷對他作品中鋼模板清水混凝土的光滑溫潤質感肯定耳熟能詳，但其實我認為最令人動容的是建築虛實量體對比所產生的亮光陰影變化，更甚者是其虛空間裡任意穿越的露明樓梯及斜坡道，人的行走於此變成了音樂的「行板」，極具優雅詩情。其中「水御堂」是安藤先生處理「心情沉澱」的標準程序模式典範，「趨近前奏」時先聽到水聲，接著「時間延滯」，遇一白弧牆，故意拖延以讓人慢慢聽取腳步與砂石的聲音，突然「迂迴轉折」讓人無從預期而再次耐下性子繼續尋覓，最後「豁然開朗」的曙光乍現，驚見一荷花池。這些必要程序是安藤式東方空間迷人獨到之處，較為文言的說法即：「瞻之在前，忽焉在後，初為狹窄，豁然開朗。」

安藤忠雄的所有作品中，我最喜好一九九四年的日本京都陶板名畫之庭（Garden of Fine Arts），除了十幅世界名畫以陶板放大縮小比例再製作呈現外，庭園內的遊走路徑是一場美學的洗禮。一九九四年日本和歌山的近飛鳥博物館（Chikatsu-Asuka Museum）是安藤式大地建築的最佳代表，極誇張尺度的大階段概念完成了全部意圖，人坐於戶外階梯，面向著飛鳥時期古文物的發掘地與一面湖水，建築模式語言勁道十足，參觀者皆能感知。二〇〇〇年日本淡路島的淡路夢舞台（Awaji Yumebutai）是安藤一生當中經手過最大的敷地規劃案；二十一層樓高的日本大阪和諧大使酒店（Harmonie Embrassee Osaka）是他創作生平少見的高樓設計，他還在頂樓設置了「空之教堂」，後來這高度被二〇一八年的中國上海嘉定凱悅酒店一案超越了，經手超高層大樓設計對安藤而言是個新氣象。上述三件作品中亦包含旅館設計。

安藤的作品色彩風靡了其他東方國家，眾人紛紛邀請他至海外創作，於是台灣在二〇一三年出現了亞洲大學現代美術館。觀察他二〇一四年經手的中國上海保利大劇院設計案，可看出其設計的量體愈來愈大，已和早期日本北海道「水之教堂」（Chapel on the Water）那個年代的自然建築信仰有些比例上的差距。

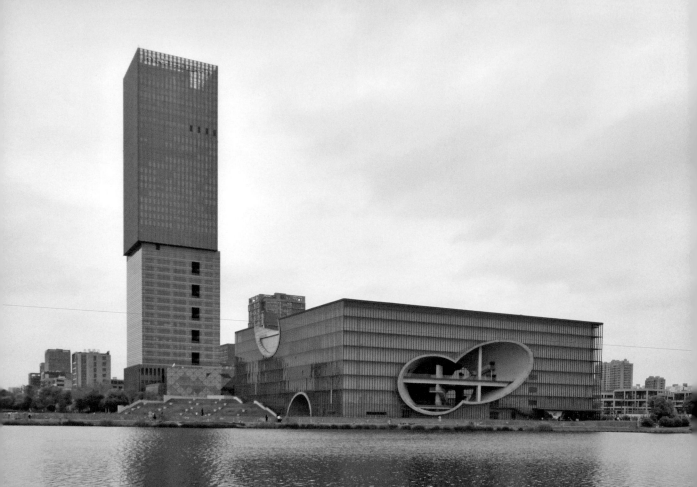

中國上海
上海嘉定凱悅酒店

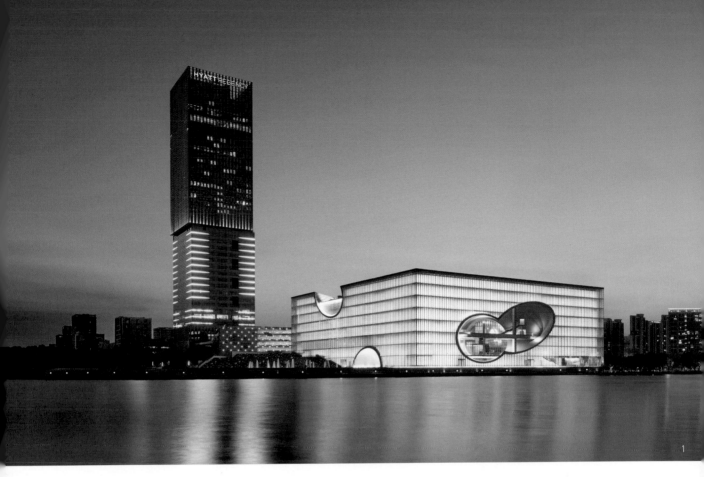

　　中國上海西北地區的嘉定區算是較偏遠、尚待開發的歷史場域,從周邊南翔古鎮、安亭老街的場域氛圍便能感受八百年的嘉定建築歷史。當F1國際賽車場於此設立後,嘉定頓時成為世界級的勝地,而後又有保利大劇院的落成,多了文化的層面。國際級的凱悅酒店集團選址於此,顯現嘉定逐漸成為文化藝術與高尚生活的代表新區。

　　上海嘉定凱悅酒店和保利大劇院毗鄰而居,兩者皆由日本建築大師安藤忠雄負責整體規劃,彼此相互連結。四十二層樓高的酒店是安藤忠雄設計過最高的建築,而大劇院則是容納量高的大型公共場所,兩個正方形平面一高一低、一前一後,由相鄰的遠香湖看去,湖水倒映的天際線顯現了安藤忠雄的唯美建築世界。保利大劇院設計的成果出類拔萃,成為安藤忠雄力求突破傳統平面幾何狀態、建立其歷史定位的代表鉅作。玻璃方盒子內覆清水混凝土牆,加上內部斜向的圓管插孔、斜行電扶梯、上下層的半戶外梯、橫行空橋等,高超手法全然用盡;相較之下,上海嘉定凱悅酒店顯得較為低調,寧可當個襯托大劇院的背景。

　　酒店主要客房位於二十七至四十樓,高樓酒店的必然個性展現於空中大廳,地面層出入口位處一只長形玻璃盒子底下,以一組「V」字形斜撐托起了上方的龐大軀體,水平線的撐托呈現力學之美。一樓小廳電梯直達四十二樓的前檯,六樓以下則是酒店會議室、宴會廳、健身房、室內泳池等公共設施,於

是七樓與二十八樓兩處正方形平面移軸錯層，懸挑三公尺以創造正方塔形，於極簡規矩中求變化，強烈陽光下，可明顯看出些微量體錯位的效果。

　　酒店室內設計交由日本團隊Super Potato Design操刀，為凱悅集團近期現象。前檯空間挑高兩層，絕佳視野一望無際，足夠尺度的天花板有著紅色花瓣懸吊而下，錯落有致、星星點點，數大便是美，顯得格外靈動，簡直是大型裝置藝術。同樓層的自助餐廳與大廳酒吧環繞著方形核心筒而設，皆具備落地玻璃窗的高空景觀。相較以往凱悅系列酒店的慣常設計，元素顯然變少了，一來可能是為了配合安藤忠雄的極簡風格，二來可能是酒店系列品牌定位不同，相較於柏悅及君悅，凱悅房價較低、建造成本預算必須做出調整，這不見得是壞事，不必花太多錢即能創造乾淨清爽的設計。四十三樓中餐廳「享悅」屬較高單價的料理，整體呈現較繁複的中國風，入口是韻律反覆的光雕圖騰柱樑，開放式用餐區特意挑高兩層樓，形成一個長方形大天井，天井四周是中式圖騰木格柵，開放式廚房壁上飾以堆疊的瓦片。私人包廂裡的壁飾皆不同，有斜溝紋木板、紅色花瓣藍底壁、方塊青花瓷壁飾、傳統窗櫺花格柵、茶葉罐隔屏、琉璃鏤空雕花、厚重古樸厚牆等，大量運用江南庭園的元素，試圖展現古典庭園內斂精巧的質感，看來Super Potato Design躍躍欲試的設計狂熱又發作了。五樓為室內溫水泳池，池畔罩床式的休憩長榻擁有更佳的隱私感，戶外亦在花園休憩平台置有躺椅，綠色馬賽克水療池和藍色泳池是全館低調性格中較

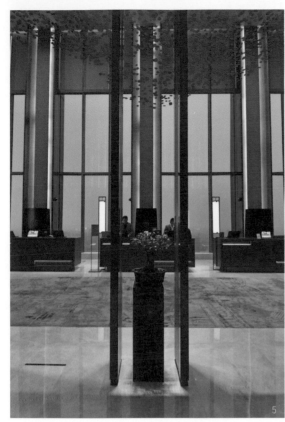

具彩度的設施。

客房的設計比較像是日式旅館風格，特色是洗浴空間和洗手間分開而設。房內大膽採用開放式衣櫥，即行李架、保險箱、吊衣桿露明而不做門扇加以掩蓋。其他除了幾盞吊燈、壁燈、桌燈外，幾乎是極簡設計，相當清爽。大套房的起居室和臥室除了紅花圖案大地毯外，裝飾性物品極少，傢俱擺設簡潔有力。臥房處建築邊間擁有兩面採景，寬闊舒暢。

擁有日本建築大師安藤忠雄、室內設計界知名團隊Super Potato Design兩大明星陣容加持，加上中國保利集團企業和國際品牌凱悅，這四強聯手的作品，入場券費用才台幣四千多元，「CP值」和「VP值」都高。滿意之餘，再去隔壁保利大劇院來場藝術的宴饗，人生真是美好。

1｜安藤為酒店與保利大劇院做整體規劃設計。（照片提供：上海嘉定凱悅酒店） 2｜建築量體的錯位。 3｜懸挑板入口。 4｜迎賓車道懸挑大雨庇。 5｜大廳上方紅花裝置藝術。 6｜休憩區擁落地窗高空美景。 7｜自助餐檯的設計功能全備。 8｜中餐廳「享悅」光雕入口。 9｜中餐廳挑高天井。 10｜中餐廳大包廂採藍紅色調。 11｜室內溫水泳池。 12｜SPA水療池。 13｜泳池戶外休憩區。 14｜各樣壁飾。 15｜大套房雙面採景。 16｜偌大衛浴空間。 17｜露明式衣櫥。

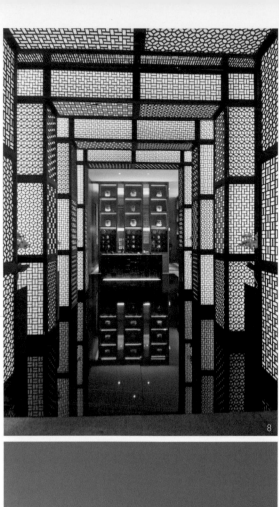

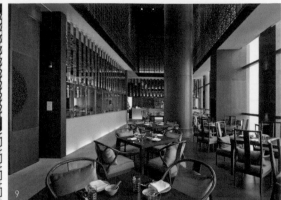

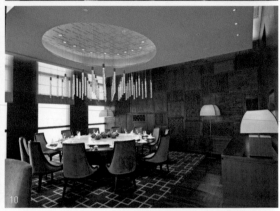

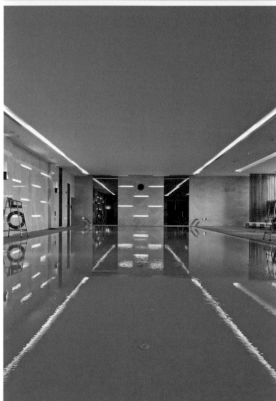

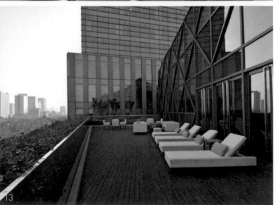

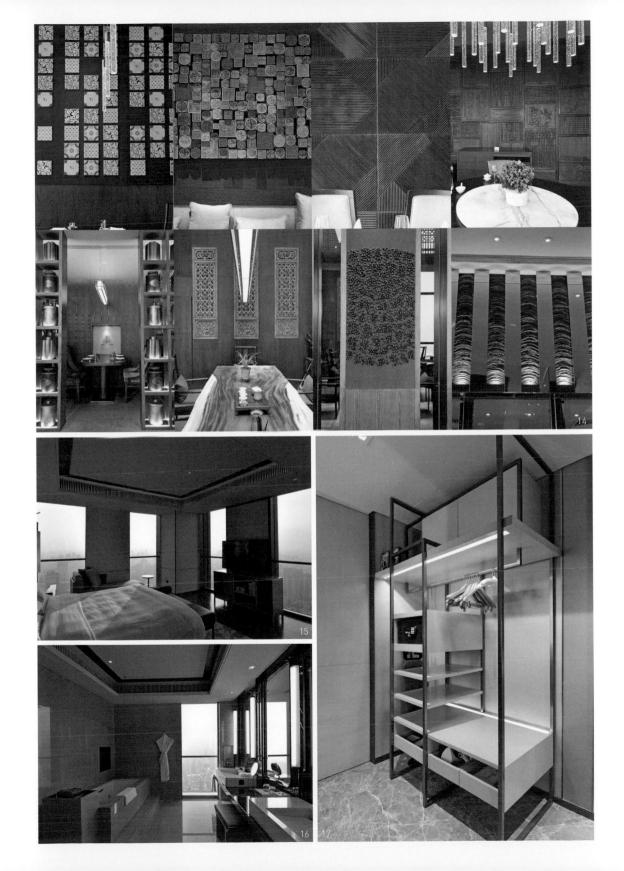

Tony Chi
季裕棠

　　台裔美籍設計師季裕棠以餐飲空間見長，早期便為凱悅酒店集團（Hyatt）服務，台北君悅酒店的自助餐廳「凱菲屋」即是其作品，設計得體、尚稱專業，但說不上深刻印象。他在二〇〇四年韓國首爾W Hotel餐廳「Kitchen」的設計亦有相同現象。

　　然而，機會往往留給準備好的人。他為二〇一〇年開幕的中國上海柏悅酒店所做的客房設計令人大開眼界，不僅是輕中國風的氣質出眾，標準房型的變形更打破了傳統制式平面，多了細化分離式的功能，機能與氣質並重是此設計案的亮眼之處。季裕棠的創作不再局限於商業空間，他為旅館中最重要、設計最難突破的客房做到了創新。

　　他的作品在中國延續了高能見度，二〇一六年開幕的成都群光君悅酒店為其新作品，這次的設計任務涵蓋內容更加廣泛，他必須面對國際文化多樣性的思考，雖然酒店主軸是法式風情與巴蜀文化的融合，但自明性顯著的室內各處場所迫使他必須忠實呈現異國風情，於是美式酒吧、中式茶屋、法式甜點店、國際全日餐廳在龐大的建築容器裡各自表述。

　　季裕棠為凱悅集團所御用，同時也為同等級高檔酒店品牌——文華東方服務，最具代表性的是二〇一三年開幕的中國廣州文華東方酒店，完整度及創作演進有突出表現。二〇一四年的台灣台北文華東方酒店亦有其發揮舞台，三種不同類型飲食空間：義式餐廳「Bencotto」、法式餐廳「Coco」和粵式餐廳「雅閣」，考驗他對中西不同飲食文化差異的認知。

　　從台北君悅開始，季裕棠的酒店設計歷程至今約有二十餘年，透過作品可分析綜合出三階段的風格演變：一是最早、符合世界性的「國際樣式」；二是「輕中國風」，這是他為前進中國的上海柏悅酒店所做的新詮釋，有別於其他五星酒店的國際語言或過於沉重的中國情結包袱；三是「人文精品風」，人文的呈現本來就是文華東方的特質，他在這時期大量以銅材質作為主角或細部收邊的配角，從中可感受到精品的質感，這性格算是一種原創。

1｜台灣台北君悅酒店餐廳「凱菲屋」。　2｜台灣台北東方文華「雅閣」。　3｜韓國首爾W Hotel餐廳「Kitchen」。　4｜中國廣州東方文華酒店餐廳「Ebony」。　5｜中國上海柏悅酒店。

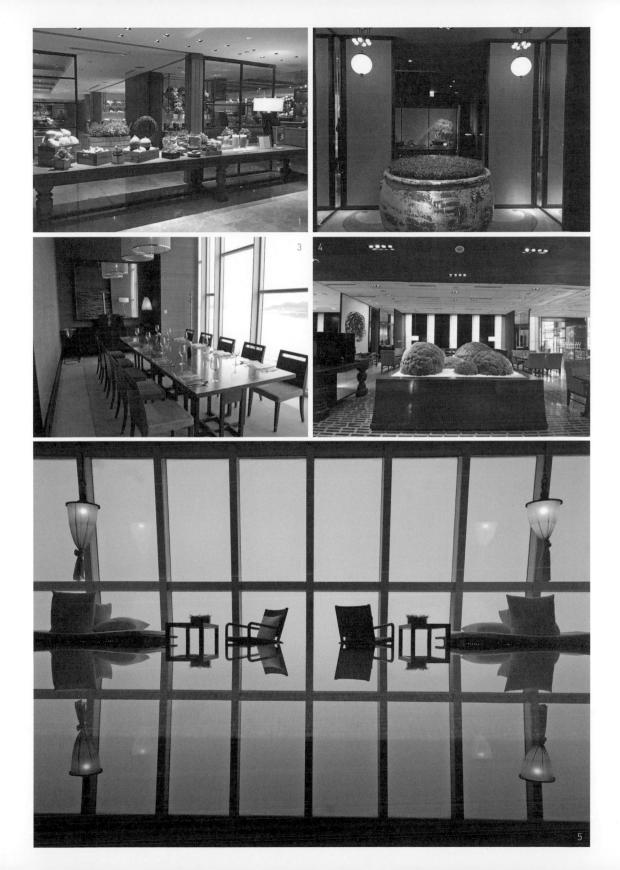

中國成都

成都群光君悅酒店

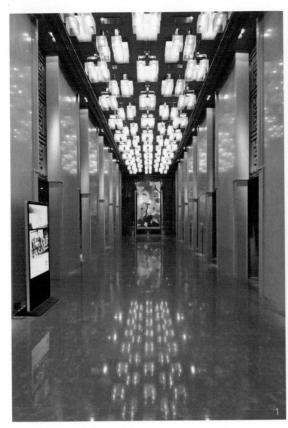

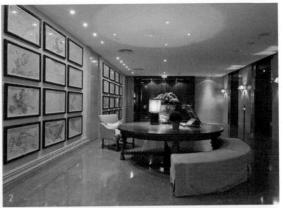

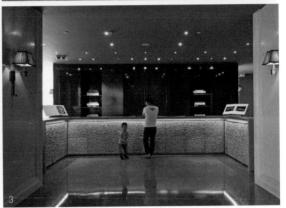

　　成都群光複合建築包含不同的使用項目，在建築表現上較不容易突顯出旅館的創意特色，與單一酒店設計強調的個性化外觀有所不同。不過，由於成都群光君悅酒店的室內設計太有特色了，仍為這標的物建築加分不少。

　　酒店從迎賓車道處就開始鋪陳「季式風格」，半戶外長檯上置一棵盆栽黑松，側身斜探、蒼勁有力，完全是山水畫中的美學畫面。大廳前檯的設計其實很簡單，櫃體立面板採用雕花大理石，呼應了成都「花都」美名，雖是裝飾但毫不矯情。一旁大廳酒吧的傢俱陳設營造出文化性的美感，而非一般極簡、缺乏細節的現代性冷感。茶几上置一八角形彩繪盒子尤其是慧心的安排，原來它是擺放在桌上的小垃圾桶，如此擺設方式是我人生首見。

　　酒店九間多功能會議室設計的思考方式顯然具有異想性，強調「家的感覺」，會議廳外多設有圖書室休憩區，於開會休息之際提供與會者飽含氣質的享受。大宴會廳除了有偌大前廳作為中場休息空間之外，內側是宴會廳，外側露台則被形容為凡爾賽宮花園般的戶外場域，擁有法國浪漫花園的氛圍，是舉辦戶外婚禮的高標準場所。大畫面的法國白色壁牆及浮雕收邊線板，簡單俐落地引吊出法國印象。另外，設計選擇增設傳統法式「鏡廳」效果，於廳外天花板和廳內壁面採用碎片狀明鏡，以不同角度安置，產生萬花筒一般迷幻之效。

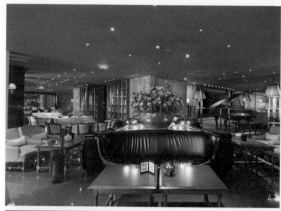
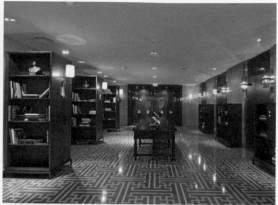
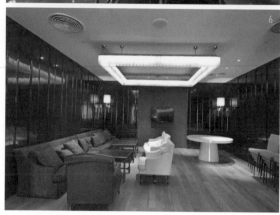

　　君悅酒店內的不同特色料理餐廳，自然是表現「在地文化意象」之處。挑高兩層的餐廳「凱菲廳」側邊垂直掛滿了鳥籠，中央穿越式走廊是個茶酒吧，可再直進前往戶外，中軸對稱大長檯兩旁擁有反覆律動特質的隔屏製造出隱私功效，仔細觀察屏風的樹花壁紙上，其間各花卉是一朵一朵浮繡上去的，作工耗時，但對傳統室內裝修的工藝美學顯然表現出更高的精神態度。因應在地巴蜀文化，火鍋料理不可或缺，「8號火鍋中餐廳」是至今我所看過最為講究的火鍋餐廳，各處設有大型展示櫃，陳列當天直達的最新鮮蔬果，四川道地辛香料則置於入口處，塑造店鋪形象。店內照明光效呈現鮮豔動人的食材，上方懸吊竹燈籠仔細看卻是黃銅條仿竹製成，帶有精品氣味。火鍋座位區的設計極為講究，桌與鄰桌之間留有餘裕的尺寸，並將木桌檯面改為大理石材，方便置放火鍋料，除了舒適的人體尺度外，距離亦增加隱私性。用餐區天花板下方懸吊著竹編籃子，數大就是美，在當地這寓意豐收。

　　酒店內小而精的兩處公設使用率極高，這和當地成都人的生活習慣性密不可分：一是附設於婚宴廣場旁的麻將包廂「碰」，四川人愛打麻將是全中國之最，等候婚宴前就可先邀約以麻將交誼，這特殊服務相當具有在地性。第二個亮點是茶吧，季裕棠在做不同城市的個案時都會傳達在地文化議題，這次他在成都竟考察了市民最常去、人氣最旺的「人民公園」，發現原來成都市民生活恬意、步調緩慢，公園裡遛鳥、戶外麻將和喝茶是三大行為。於是，他將當地收藏的年分久遠的茶桌椅搬入酒店，不必解釋太

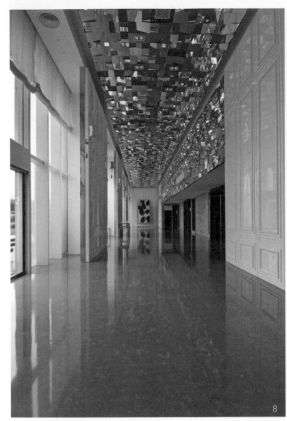

多，成都的在地文化性即刻湧現而出。

　　酒店全館三百七十間客房中，較與眾不同的是「中庭豪華套房」，其實房間並非真正位於戶外中庭，而是將起居室與餐廳置於靠外側窗邊，並挑高兩層高度，內側則配置了臥房、洗手間、洗浴間，三者一字羅列而彼此並不相連，主臥和衛浴空間相離設置亦是首見，重點是每個使用空間都面向著所謂「室內中庭」，開放式居室擁有極寬闊的景觀面。

　　「人民公園」是富人們不會留意的普羅大眾生活模式，偏偏被季裕棠看到並予以重組再構成，給了當地人一種熟悉的感覺，也是外國人會特別欣賞的在地文化。設計中一貫的輕中國風是個典範，這次的進化版本更能看見「以人為本」的陳述，不唱高調。

1｜一樓梯廳。　2｜梯廳擺設。　3｜大廳前檯。　4｜大廳酒吧有質感的傢俱擺設。　5｜強調家與圖書館的氣氛。　6｜會議室休息區。　7｜會議廳附設輕食區。　8｜大宴會廳前廳的鏡面天花板。　9｜交錯折角的明鏡天與壁。　10｜宴會廳外的花園廣場。　11｜戶外餐廳「戲‧迷」。　12｜「8號火鍋中餐廳」用餐區上方的竹籃。　13｜爵士酒吧。　14｜茶吧收藏民間老桌椅。　15｜餐廳「凱菲廳」鳥籠為飾。　16｜「凱菲廳」茶水吧的隔屏。　17｜發光石壁泳池。　18｜中庭豪華套房。　19｜前方挑高兩層居室。

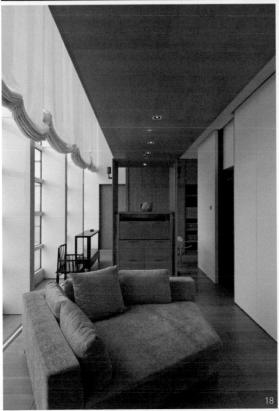

Toyo Ito
伊東豐雄

　　二〇一三年普立茲克獎得主、日本建築師伊東豐雄生於一九四一年，他的作品關注傳統文化躍進現代主義的建築轉型議題。伊東豐雄成名較晚，直到二〇〇一年的日本仙台媒體中心（Sendai Mediatheque）才真正大放異彩，發揮具有國際水準的表現。他以創新的結構設計表現建築意象，將傳統鋼構建築的鋼柱細化為若干小鋼管圍束而成，這些小鋼管斜置交織成變種的大鋼柱，再以大跨距的板塊造出大空間減柱系統，以結構新面貌造就建築話題，為一大創舉。

　　伊東豐雄在此之後的設計理念不太強調形式，而是創造新結構系統，成就建築的自然形態。二〇〇四年的日本東京TOD's表參道大樓（TOD's Omotesando Buiding）和二〇〇五年的Mikimoto東京銀座二店（Mikimoto Ginza 2），都是交錯斜向結構，透明點就像斜柱樑，包覆多些實面就像不規則的孔洞。

　　二〇〇九年的台灣高雄世界運動會主場館（現稱高雄國家體育場），設計主要概念是一螺旋體一路延伸環繞場館，一端向外伸展，作為迎接與導引搭乘捷運人潮之用。馬鞍形結構下的六公尺通道，將有頂蓋的半戶外空間連結至場外的綠地，達成了開放的理念。二〇一三年的台灣大學社會科學院新館，圖書館大樓的概念是「大樹」，此處再度落實了結構美學，邊長五十公尺的正方形裡，純白細柱如樹幹林立著，向上撐開彷如樹冠。同年，位於松菸文創園區的台北文創大樓，以百公尺長弧形內凹量體形塑、讓出歷史古蹟的呼吸空間，如梯田般逐層退縮的姿態，亦讓保存區擁有更佳的天空視角，屋頂山形的金屬殼是為呼應台北盆地四周為山的地景，不料三維向度的工程施作難度頗高，最終竟在高雄造船廠分節製作，再予台北現場吊掛組裝完竣。

　　二〇一六年落成的台中歌劇院是一件國際競圖案，其概念為「美聲涵洞」，亦稱「音洞」。真正難度高又具創意之處，在於結構系統的再次創新，無柱樑的板牆系統並不稀奇，彎曲迴折的水泥板既是牆、又是樓地板、又是柱結構、又是樑結構，伊東豐雄將這些整合為一，透過斜向任意彎曲板竟可傳遞載重的力學原理，以結構定義空間的嶄新可能性，此舉使他的創作人生達到最巔峰。

1｜日本仙台媒體中心。（照片提供：日本宮城縣觀光課）　2｜日本東京TOD's表參道大樓。　3｜台灣台北文創大樓。　4｜台灣台北台灣大學社會科學館新館。　5｜台灣高雄世運主場館。　6｜台灣台中歌劇院。　7｜台灣台中天空樹集合住宅。

造訪國際建築大師創意旅宿 ○
286

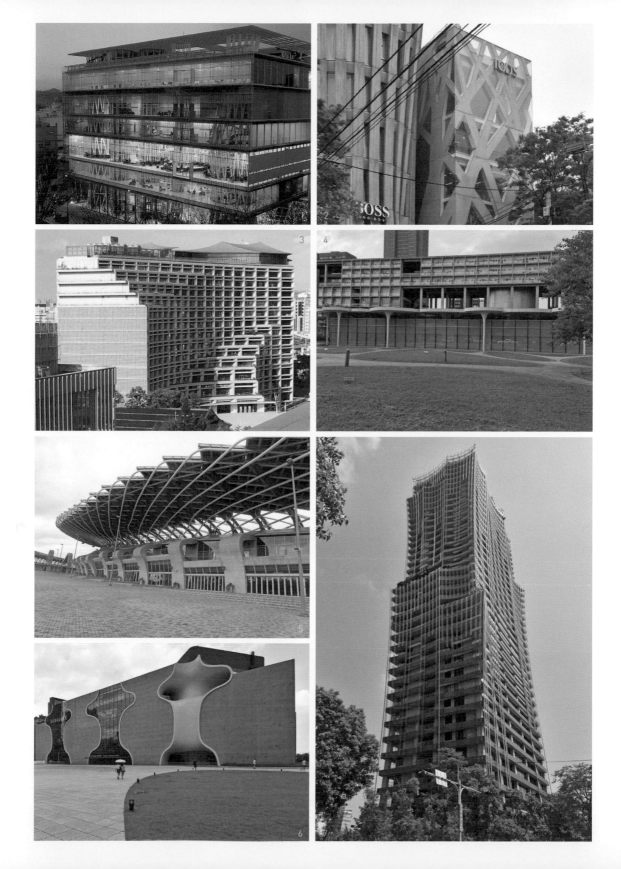

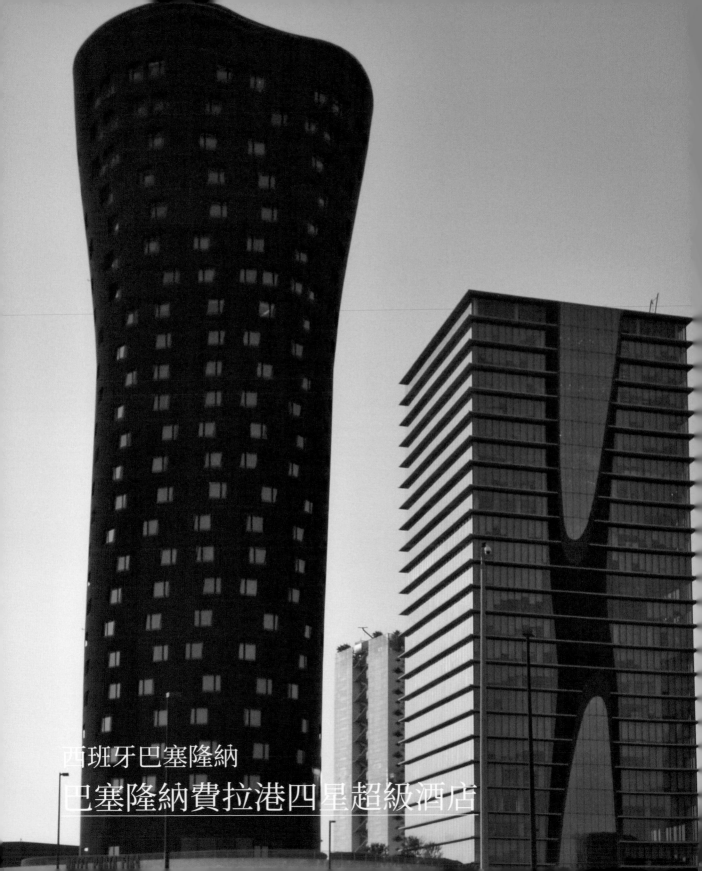

西班牙巴塞隆納
巴塞隆納費拉港四星超級酒店

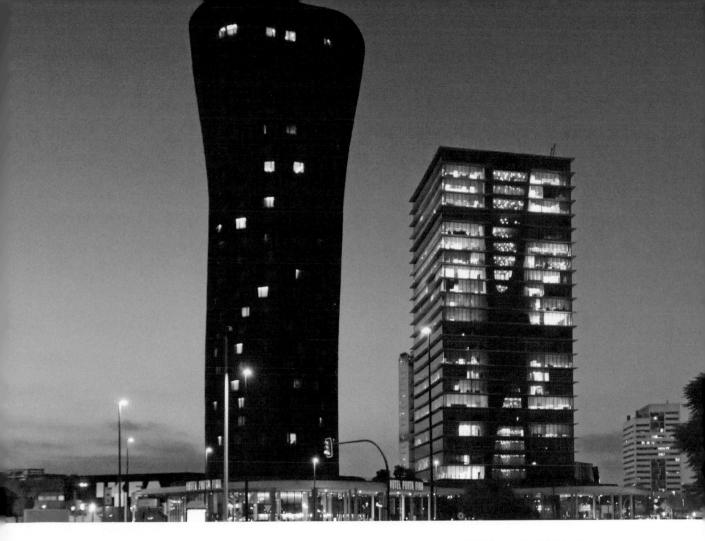

　　建築採複合式雙塔設計，方正量體是辦公大樓，圓柱量體是巴塞隆納費拉港四星超級酒店（Hotel Porta Fira 4*Sup）。酒店中低部狀如蓮花莖，至上層則扭轉擴大如同蓮葉，這植物般的仿生學明顯向西班牙國寶建築家高第（Antoni Gaudí）致敬，因為高第設計的靈感大多從植物體態構造中所得而來。但依我觀察，其實它更像米羅公園（Joan Miró Park）裡的柱形雕塑，因此也可以說是向米羅致敬。在三維變化的量體之外，建築外觀更採用高彩度的大膽顏色，立面在結構體外以乾式施工方式鎖上斜向排列著的大紅色鋁圓管，若遇到窗口則中斷成為方形開孔。鮮豔的大紅色及量體異形面貌，使這間酒店在當地區域眾多大樓中成了第一眼就能注意到的地標。

　　因應圓柱體的平面規劃，入口前檯與等候廳的點心吧便成了弧形平面，大紅色背牆反映建築的意象，大廳地坪以黑底大理石嵌上白色大理石製成蓮花圖案，表示室內設計的典故仍源自建築的發想。大廳左側餐廳室內挑高兩層樓的大牆上，和建築外觀一樣浮掛了斜向的紅色圓鋁管，內外出於同一種意象，這是建築師親自做室內設計的最佳整體表現。位於二樓的大露台是建築裙樓頂，開闊的空間結合宴會廳成為婚宴廣場，雖然位置不高，但因附近建築密度低，故擁有從市郊望向市中心的極優美視野。

　　標準客房層的平面是一正圓形，中央服務中心內安排了眾機電設施、電梯廳等服務設備，整體亦呈

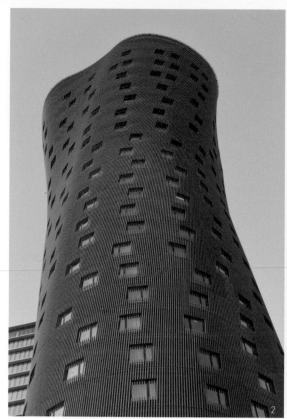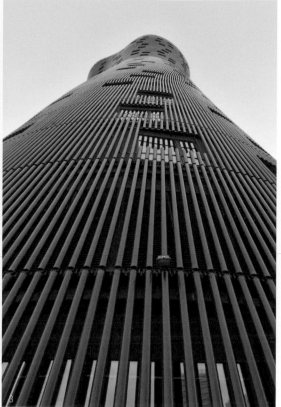

一小正圓形，其他部分則切割成十五個單位的扇形標準客房。二十四層樓的高度，各層有十五間標準客房，較高樓層則設有大套房，總數為三百十一間房。在未造訪酒店之前，我就在想一個問題，希望能在現場找到答案：扇形非正交的平面到底好不好用？其實這是個受台灣環境影響所提出的問題，西方或日本皆可接受圓形、三角形或非正交的不規則平面，但在台灣只有方正格局才是王道，沒有機會創造正交以外的形狀，更遑論特殊的異形。

標準客房的扇形平面當中，設計者以一小長方形白膜玻璃分隔出衛浴空間，此為正常形態，剩餘的部分則比扇形平面更斜，配置了床和沙發區。雖不是正交，外寬內窄的空間令人有些不習慣，但傢俱擺設並不成問題，視覺空間感受上也不至於感到壓迫或心中不安，這說明了扇形空間並不難用，況且只住一天的旅館和長久居住的住家相比，其實沒有嚴重到需要探討的問題。

伊東豊雄的巴塞隆納費拉港四星超級酒店在設計上突顯了三個議題：一是「建築與室內設計的同質性」。由於建築師強勢的整體策略，建築選擇採用強烈彩度的紅色以表現鮮明的個性，而室內大廳、餐廳壁面及客房備品亦採用相同色系作為呼應。另外，建築外型隱喻著蓮花的典故，內部的地坪拼花上也做出相同的回應。建築設計和室內設計在同一種概念引導之下，呈現了一致的整體性。

第二個議題是「室內變形的可用性」。建築大膽採用圓柱體，造成室內平面分割自然形成非正交的

扇形，在平面圖的畫法上必然引人疑惑，但事實上，使用體驗並不如想像中的尷尬。這經驗教育了眾人應修正某些先入為主的觀念，若沒有平面上的變革，硬做出來的造型只是淪為形式的作手。業主和使用者可以用更開闊的心情，包容或進而欣賞不太正常的變形體，以及思考改變可能帶來的新氣象。

第三個議題是「形態可以決定地標地位」。一般而言，城市天際線中最高者即為地標，而此地雖有五位普立茲克獎大師設計的高樓並列於此開發新區中，但顯然伊東豐雄的作品在形態上超出其他三位。建築雖然不是最高的，但獨特的身影很難不擾取眾人的目光，地標的地位非它莫屬。

超高層酒店建築在外貌上不易做出差異，伊東豐雄選擇了一個和一般建築師不同的表現，從致敬高第的植物形態學出發，進而發展出另一套新式的形態，這是屬於二十一世紀現代主義與解構主義的綜合體，伊東豐雄突破傳統的綑綁，並解決了因創意而帶來的麻煩，做出一番誠摯的詮釋。一圓一方相互對峙。

1｜一圓一方相互對峙。　2｜量體變形成異貌。　3｜圓空筒外牆造成的歪斜錯置效果。　4｜二樓大露台宴會廣場可見辦公大樓。　5｜自由有機曲線迴廊連接兩棟建築。　6｜廊破口處可見辦公大樓。　7｜前檐以紅色為主要調性。　8｜等候區蓮花形鋪面。　9｜大廳酒吧。　10｜會議前廳壁上立面圖。　11｜行政樓層交誼廳。　12｜餐廳裡的紅色圓管為裝飾。　13｜圓形平面弧形走道。　14｜為造型而縮小開口。　15｜圓鋁管細部。　16｜客房扇形空間的不正常配置。

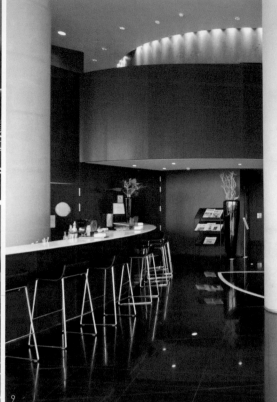

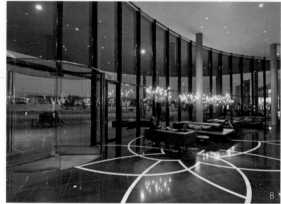

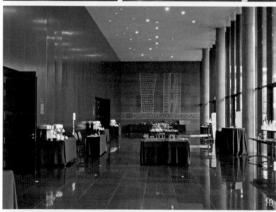

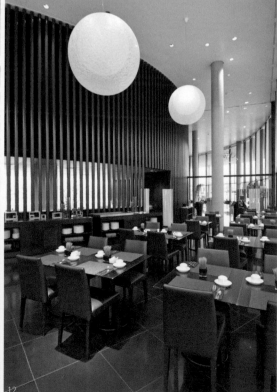

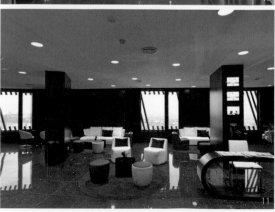

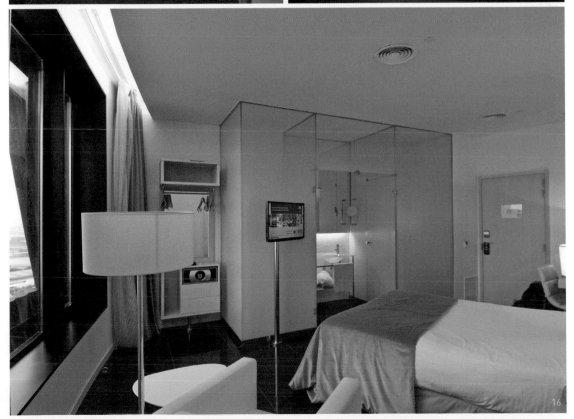

Vo Trong Nghia
武仲義

日本建築師隈研吾的作品，中國北京長城腳下的公社竹屋終於在二〇〇二年落成，其新穎低調的外觀和樸素環保的態度，令人眼睛為之一亮。但住了一晚，仔細端詳，原來建築採用鋼結構，竹管只在外表和內部作為裝飾而已，並非全然的竹構造建築。

二〇一六年威尼斯建築雙年展（Venice Biennale of Architecture）中，出現真正以竹子為結構所造的建築，其結構系統、構造方式、接合細部的表現驚為天人，這時我才注意到這位原在國際間鮮為人知的越南籍建築師——武仲義。一夕爆紅天下知，著名日本建築期刊《a+u建築與都市》立刻為他出了專輯，天才明星建築師誕生了。

武仲義曾在日本東京大學念建築，二〇〇六年才又回到越南，設立了VTN建築事務所。在鄉村長大的他，小時候便會動手做竹子工藝品，念書時看到日本人擅長將天然的資源用為建築素材，自然想起家鄉河內遍地的竹林，因此竹建築就此成為其標幟作品。其設計除了竹子素材之外，概念與手法皆傾向綠建築，陽光、空氣、水是建築裡不可或缺的元素。作品中常有圓形平面穹窿屋頂，中央的洞能讓光彩滲透入室內，就如義大利羅馬萬神殿的頂部天光一般，神祕而動人。同時，身處熱帶國家的高溫氣候環境，建築常遭遇無牆讓空氣可穿掠對流的狀況，武仲義的設計在氛圍營造之外，還能顧及對流、節能之效。他會在建築簇群棟與棟之間的中介空間設置水景，一可降溫，二有休閒情境氛圍。總之，作品低調質樸又神祕悠閒，在偉大竹構造工藝技術之外，仍有許多優點值得體驗並研究。

二〇〇六年越南平陽的風與水咖啡館（Wind & Water Café，簡稱wNw Café）與二〇〇八年的風與水餐廳（Wind & Water Bar）為較早的輕食餐廳設計作品，擁有通透的空間與大量水景，強調風與水的自然元素。二〇一三年的越南昆嵩竹屋咖啡館「Kontum Indochine Café」與二〇一四年越南山羅餐廳（Son La Restaurant）亦然，只是建築形式各自不同。二〇一五年的鑽石島社區中心（Diamond Island Community Center）與「Sen Village」社區中心，圓穹窿屋頂有如萬神殿光芒般的演繹效果，令人驚豔。

Vo Trong Nghia中文名譯為「武仲義」，令人不禁聯想到電影《臥虎藏龍》的武俠世界和中國安吉大竹林，這位建築師的高強武藝就表現在那竹子建構的技術了。

1｜越南「Sen Village」社區中心。 2｜越南風與水餐廳。 3｜越南風與水咖啡館。 4｜越南鑽石島社區中心。 5｜越南山羅餐廳。 6｜越南昆嵩咖啡館「Kontum Indochine Café」。 （本篇六張照片由VTN建築事務所提供）

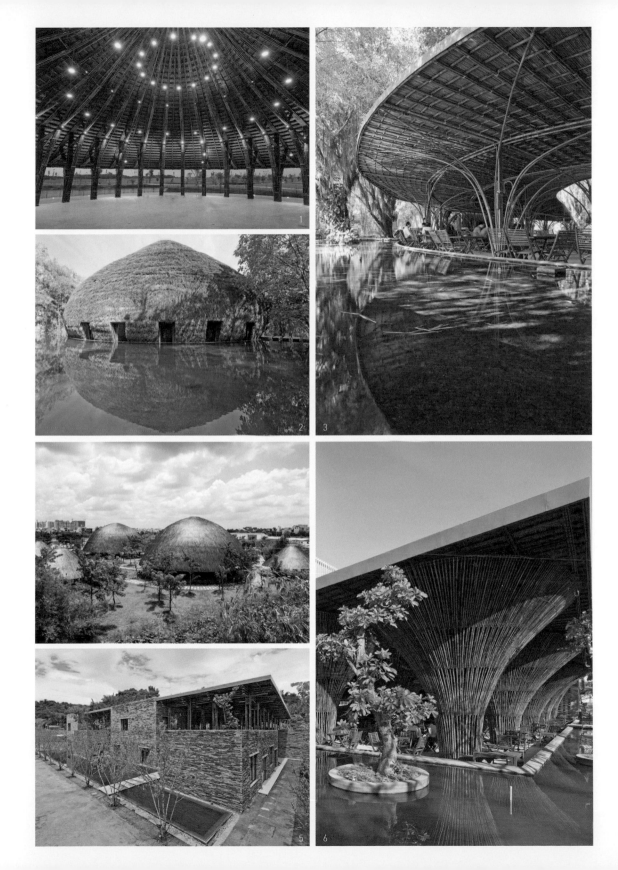

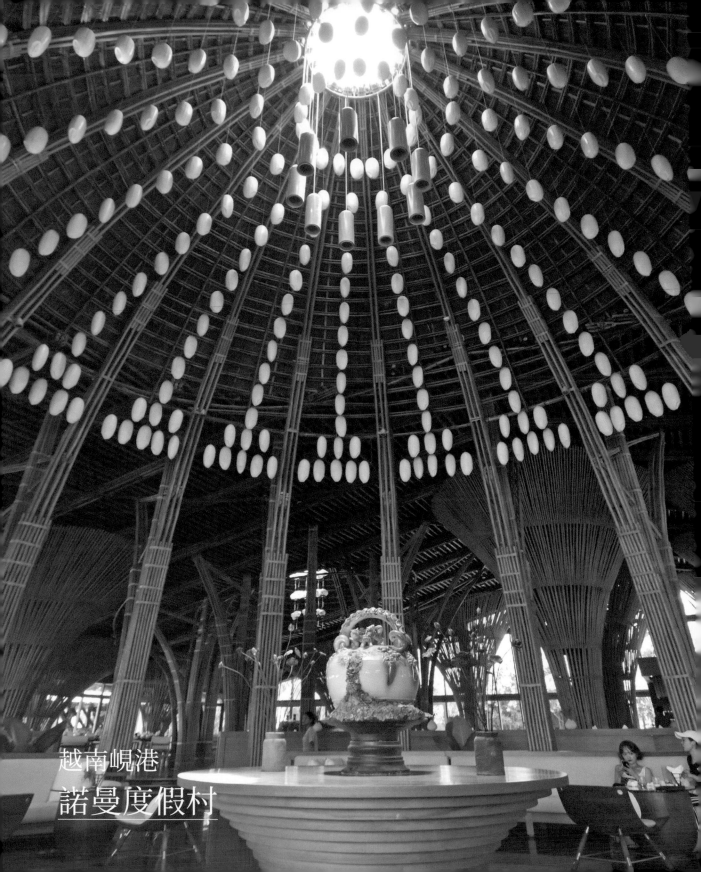

越南峴港
諾曼度假村

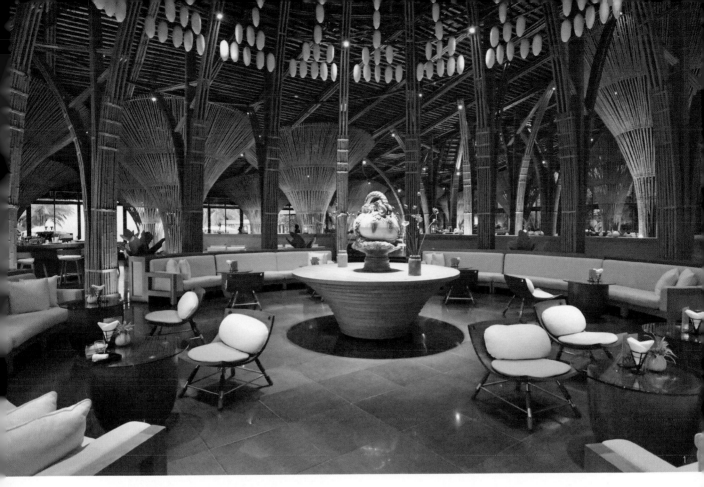

1

武仲義著名的「竹建築」在越南峴港的諾曼度假村（Naman Retreat Resort）完整落實，全區各式各樣功能建築中，較大型的公共空間是其呈現竹建築專長的機會，像是結婚禮堂宴會廳、大型全日餐廳「Hay Hay Restaurant」、濱海泳池酒吧「Sitini Bar」及紀念品販售店「Boutik」，四棟建築多以竹結構工藝作為形象標幟。

大型宴會廳有如早期基督教建築文化「巴西力卡」（Basilica）的形制，中央為挑高空間，主殿兩側為較低的翼廊，差異在於此處非對稱，僅有左翼側廊，而這廊道又以竹束做成尖拱拱柱反覆出現。深邃的長廊與燈光之下，尖拱柱的韻律感將古典美學建立於現代地域性的工藝技術之中。正殿的大跨距結構亦由竹圍束成柱，彎折延伸轉向水平狀作為樑功能，在垂直轉變為水平向的過程中，出現曲線傳遞力學的美感，看似古典精神，其實是由非古典的元素構成。

紀念品販售店「Boutik」及泳池吧「Sitini Bar」兩者建構類似，皆以非對稱構造呈現一長方形量體，主結構樑為雙斜屋頂下的尖弧拱，其間再以反拱形作為繫樑。這樣的構造是在對稱的主要結構行為裡，另以非對稱形式補強，看來有統一中求變化的效果。

大型全日餐廳「Hay Hay Restaurant」最經典之處是其正中央圓形空間，因圓形平面屋頂做成穹窿狀，向心性的竹拱肋漸而交集於中央點，頂上再做成採光天窗，這正是武仲義最經典手法，效果彷若羅

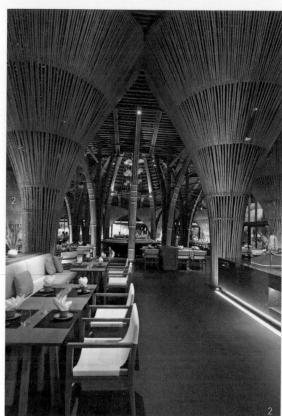

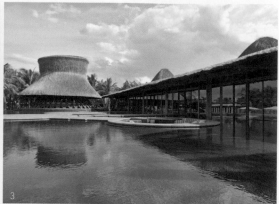

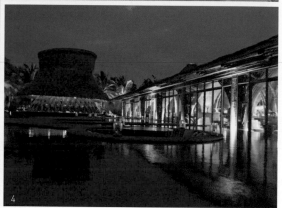

馬萬神殿中的神聖光芒。隨著時間推移，陽光照射入內的角度亦緩緩改變，其所落及之處產生戲劇性的效果，十分動人，旁側另一小穹窿亦有相同氣氛。靠外側部分，原本的竹束方柱連結天花板之處，以漸層擴柱方式處理，向上外放展開，如傘狀般具有雕塑性。第三種結構系統是主建築外部獨立休憩區，此處以竹子交叉編織，如一匹布而沒有所謂柱樑系統，整體是纖維交織形成的自體結構，在斜交菱格紋的燈光照射之下，本身便散發美感，不必添置任何裝飾物，純粹欣賞竹的各種構成方式，在此能一次全部看盡。

綜觀這些竹構造技術可以發現，竹子不過是結構的一小部分，如同鋼筋一般，是結構體裡的纖維元素。以數十根為一束綑綁為柱，再以樑彼此交織成一體，或以柱彎曲變身為樑，此即柱樑同體，如此形成結構的雛形。若視覺效果需要，主柱樑之外能再增置竹管，使空間樣貌變形。建築界很多人在做竹建築，但大多僅為裝飾性，以竹做成結構者，才真正具有竹建築的精神。

度假村客房除了位於入口處的標準客房之外，較具特色的是附有私人泳池的別墅區。單臥泳池別墅擁有較奢侈的面寬，起居室、臥室、衛浴空間一字羅列，橫展於落地窗前，寬達十公尺餘。三個空間並不設隔牆，整體空間一氣呵成。外部庭院以私人泳池為主，其餘是池畔休憩空間。衛浴空間裡，中島式洗檯置於中央處，前方是一只獨立白瓷浴缸，向外望去便是落地窗外的泳池。

5　6

　　竹結構適用於大型空間建築,且最好是內部不隔間的通透空間,因為竹製天花板及竹製內牆並不易於觸及隔牆,其連結點無法做到密合狀態,反而鋼筋混凝土造物或磚造傳統構築方式較為容易,故居住用的房舍便不適合竹建築,竹結構大多用於餐廳、酒吧、宴會廳等不設隔間的公共空間,其中牽涉到隔音、防水等實務問題。但我認為較為可惜的是別墅客房,既然這房內所有居室空間彼此通透相連,應視為一個大廳堂,其實可以在此落實竹建築概念,可惜之餘也覺得意猶未盡。

　　諾曼度假村因武仲義的竹建築而美名遠播,事實上這也代表著東南亞盛產的竹子成為地域性建築的主要元素。竹子樸實無華而飽含文藝氣息,落實天然感的綠建築美意,達到零碳足跡之效。其中最大、最令人意想不到的突破,在於當地隨處可見的竹管竟可以作為結構材之用,這一創舉改變了建築學的既存印象,是個大躍進。

1｜餐廳圓形中心。　2｜竹結構外覆擴柱。　3｜餐廳外部水域。　4｜餐廳水景夜色。　5｜圓形獨立休憩區。　6｜休憩區高聳竹交織天花板。　7｜宴會結婚禮堂。　8｜禮堂竹結構細部。　9｜禮堂迴廊竹結構尖拱。　10｜賣店竹結構屋頂。　11｜半戶外酒吧的竹結構屋頂。　12｜酒吧的竹結構柱。　13｜半戶外餐廳水景。　14｜水療中心水域設計。　15｜濱海泳池。　16｜別墅泳池內外相鄰關係。　17｜主臥室直接面對泳池。　18｜開放式浴室與臥室相連。

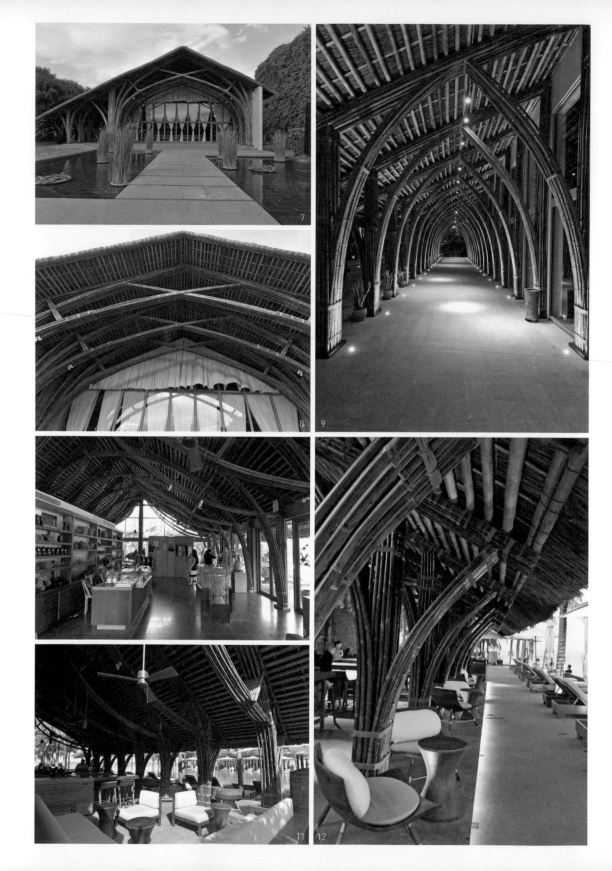

W.S. Atkins
阿特金斯建築事務所

業界小有名氣的英國建築事務所阿特金斯因杜拜帆船酒店的出世而更上一層樓，成了家喻戶曉的團隊，除了一筆成型、一戰成名的弧線形式美學之外，阿特金斯最早其實是以工程技術起家的。團隊運用其擅長的建設技術造出帆船酒店，關鍵在於鋼骨結構和薄膜系統共同形塑的形式與空間，科技進展帶來的大尺度、半透光的包覆性使其表現具有創新意義。其實早在帆船酒店之前，阿特金斯早就在旁邊設計了杜拜卓美亞海灘酒店（Jumeirah Beach Hotel）。

公司創立者威廉·阿特金斯（William Sydney Atkins）逝世於一九八九年，其實帆船酒店和他並沒有直接關係，不同於一般建築師事務所的生態，「後阿特金斯時代」仍持續經營原有以工程導向的工作任務，受到國際業界的信任。帆船酒店成為世界矚目的焦點後，杜拜的許多公共建設也委託阿特金斯接手設計，如機場、捷運車站站體、歌劇院等，二〇〇九年完工的大型集合住宅開發案「SAMA Tower」也是他們的作品，可見帆船酒店的成功讓他們在杜拜累積了高密度的作品數量。

阿特金斯在世界各地設計了無數大型建設作品，在國際上的發展腳步未曾停歇，其具能見度的近期作品是二〇一七年竣工的越南全國最高摩天樓、胡志明市的「Landmark 81」。近年順應世界潮流趨勢，阿特金斯也以設計旅館的專業前進中國：二〇一五年成都希頓國際廣場進駐的希爾頓酒店、二〇一八年瀋陽寶能環球金融中心附設的五星麗思卡爾頓酒店（Ritz Carlton），都是當地標的性複合式建築作品。二〇一九年的廈門華融大廈皇冠假日酒店，則看得出有與一般酒店不同的形式企圖。阿特金斯因擁有大型工程設計資歷的背景，也接下中國的西安機場、銀川機場、太原機場的建設，另還有上海青浦寶龍的複合式大型開發案。

綜觀其團隊作品，以高難度工程掌握性見長，完峻的成熟度亦高，其實這說明了一件事：「機會是給準備好的人。」這事務所擁有深厚的設計執行能力，但若非帆船酒店的加持，建築課堂上可能沒人會提及阿特金斯之名，這是時勢造英雄的最佳典範。

1｜阿拉伯杜拜卓美亞海灘酒店。　　2｜阿拉伯杜拜帆船酒店。　　3｜中國上海青浦寶龍城市廣場。　　4｜建築與馬路對側共築都市入口形象。

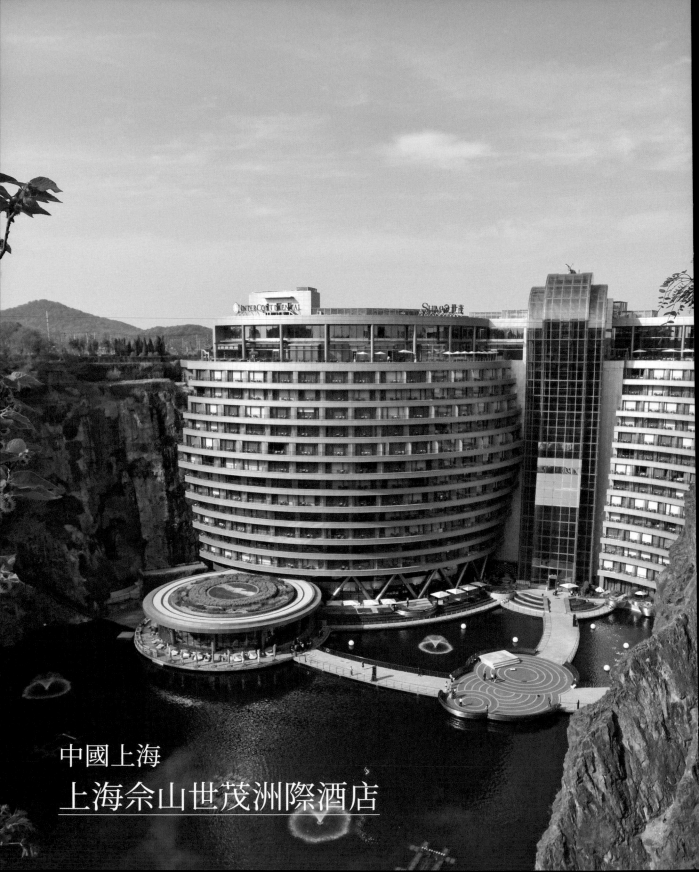

中國上海
上海佘山世茂洲際酒店

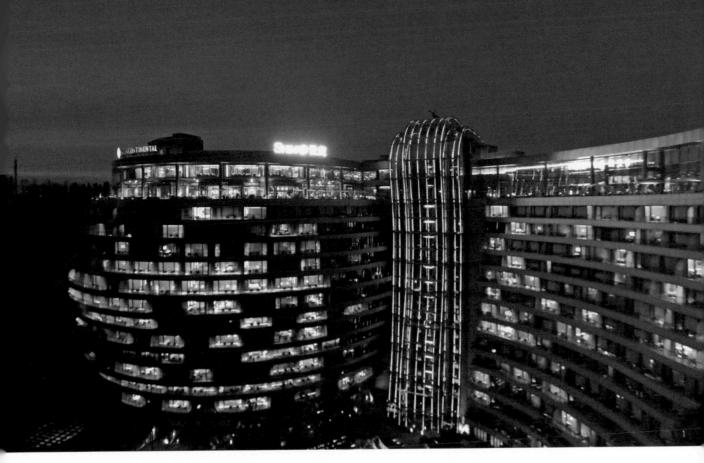

世界各地都有自然垂直塌陷而形成的「深坑」地貌，而在人工地底深坑蓋一座地下十八層樓的酒店，這是一場美麗的誤會。

上海佘山世茂洲際酒店場址前身是一座採石場，由日本人在戰亂時期的上海佘山景區天馬山所挖鑿，由地面到坑底最深達到八十八公尺。酒店以綠建築概念保留了自然岩壁的粗獷紋理，依著山壁建起這二十層樓高的建築，但從地面層看去僅有兩層樓。這艱難的工程設計，使建築期間長達十二年，在這當中要解決六十四項特殊地貌的工程技術難題（尤其是打樁），故被國家地理頻道的節目《偉大工程巡禮》認為是世界十大建築奇蹟。

幾近圓形的近百公尺深坑呈現幾乎垂直的八十度角，建築依著弧面而建，中央部分為垂直電梯間，左邊做類似球體的外觀造型，右側則是弧形水平帶的量體。建築師採用大量透明玻璃，而樑板帶的外飾使用鋁板，但若要和深坑的面貌相襯，我認為使用粗糙的石材可能更適切。所有客房全部面向深坑對側的岩壁流瀑，而另一側廊道則與岩壁稍有脫離，刻意讓人近距離觀看原始的採石場遺跡。

深坑本身即是與環境互動的空間議題，除了對面的瀑布之外，酒店還利用聲光高科技做一場晚餐後的表演。鐳射燈光忽而垂直向天空，忽而由四周向中心聚光，動感式背景又上又下，而真正的焦點是湖中央松島上形成屏幕的噴霧，動畫投射於水幕，像是戶外電影院。

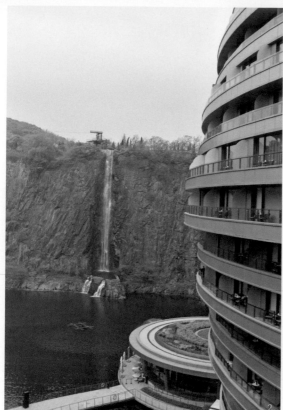
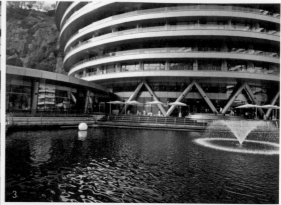

　　酒店入口的前檯背景，以橫長切片的石頭與黃銅堆疊成非垂直的彎曲量體呈現，呼應了深坑岩壁的意象。大廳休憩區「雲間九峰」擁有長形落地玻璃窗，外頭是佘山國家風景區和天馬山深坑交相輝映的美景，向外而去的露台休憩區則貼近自然風、岩壁景和瀑布聲。二樓「彩豐樓」是本地菜、江浙菜和粵菜的綜合中式餐廳，大多以包廂使用為主，內部設計以富貴鳥、鳥籠、羽毛等文化元素闡釋。酒店的最大亮點是在地下十八層的「漁火」餐廳，其特色是位於水面以下、做成海底世界的效果，餐廳一側是整面長玻璃牆被水族箱環抱的驚人畫面，玻璃側座位是到訪旅客優先搶訂的位置。

　　為反映昔日挖礦工業時代的氛圍，建築許多設計皆以工業風呈現，如地下十四層的「赤吧」，內部出現圓金屬斜撐結構，再飾以老舊橡木桶以塑造整體性。而更為強烈的工業風設計竟然做在客房中，一般五星酒店大多打安全牌，客房皆採溫馨路線，而這裡的客房設計中，衣櫥沒有門片、只用黃銅金屬管彎折套接，形成多層次的收納空間，同時滿足了吊衣、行李架、保險箱功能，整組櫃體只用一鏤空銅絲網門片滑動，用來虛掩內部較繁複的擺設。相鄰一旁的Mini Bar亦然如此，櫥櫃上方黃銅圓管交織，或有層板用於置放茶葉。

　　酒店的「洲際水下景觀超豪華房」是傳說中最神祕之處，位於地下十八層的水下，一進門便看到起居空間面向水族世界，極為壯闊驚豔。一只室內鋼梯連接地下十七層的雙臥室空間，這一層剛好高於水

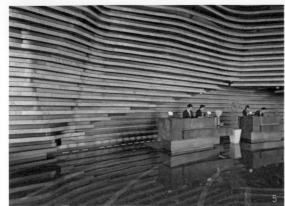

面，臥室外露台緊臨湖水、具親水性，居住的休閒性也高。標準客房的設計延續前述的露明衣櫥、半高 Mini Bar及黃銅管架，創造出穿透性效果，使得室內整體看起來大多了，有點魔術空間的意味。另外，設計以三片拉門彈性隔間中介了美麗的浴缸和臥鋪，雙層玻璃中間夾著銅絲網的門片，則使視覺看來有點模糊、具朦朧感，仍為上乘之作。具備功能相對性對休閒旅館的陽台來說是必要的，白天能在寬闊陽台欣賞對面岩壁及瀑布，晚上則是深坑裡的聲光水舞秀。

上海佘山世茂洲際酒店的亮點就是「深坑」，這是世上唯一僅有的深坑酒店。當我坐在陽台，看著這不尋常的奇景，沒料到採石場深坑竟能置入旅館建築體，成為全世界的話題，只能說是場「美麗的誤會」。

1｜深坑裡的建築。　2｜旅館對側瀑布下到坑底。　3｜地下十八層整片成為湖面。　4｜客房廊道旁的原始岩壁。　5｜大廳如同天然岩壁的石牆。　6｜戶外休憩酒吧。　7｜大廳水舞秀。　8｜深坑聲光水舞秀。　9｜深坑底下的戶外休憩區。　10｜「漁火」餐廳的海底世界。　11｜「赤吧」的工業風設計。　12｜弧形水道的泳池。（照片提供：上海佘山世茂洲際酒店）　13｜標準客房的視覺穿透式效果。　14｜由各陽台皆可看見深坑燈光秀。　15｜現時流行的工業風露明式衣櫥。　16｜水底套房的水族世界。　17｜中軸對稱的臥室。　18｜平於水面的套房露台。

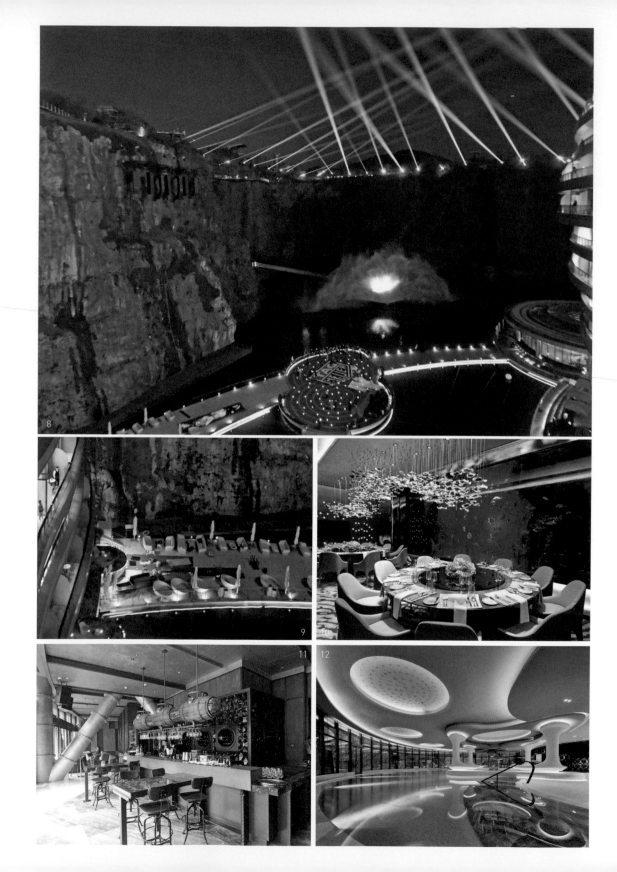

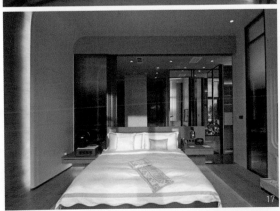

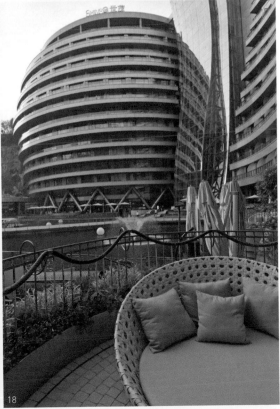

Wang Shu
王澍

　　二〇一二年普立茲克建築獎得主、中國建築師王澍生於一九六三年。得到普立茲克獎時，他以二〇〇四、二〇〇七年竣工的中國美術學院象山校區一、二期工程和二〇〇八年的寧波歷史博物館等代表作登入世界殿堂。作品雖少，但他是普立茲克獎史上最年輕的建築師。

　　讓我們暫時拋下以建築成果為主的傳統評選標準，我觀察到王澍的最大成就在於精神態度與哲思。一九九七年，他成立了「業餘建築工作室」，自稱是「體制外的建築師」。他認為在經濟快速發展和淪喪的傳統道德中，中國傳統文化已被摧毀，只剩下幾個像文物一樣的保護點，剩下的東西都放在博物館裡了。由此，他長久以來持續以固執的性格關懷著中國土地與寶貴的文化。

　　從他二〇〇八年作品——寧波歷史博物館中，可以看到強調環保理念以示對大地的尊重，大量的瓦片牆都是回收的舊磚瓦再利用，採用再生材以抗議建築材料的浪費，沒有人會因此說博物館露出老態，就算再經過十幾、二十年，它依然會是保有屬地性的存在。王澍近期的新作品為二〇一六年開幕的杭州富陽公望美術館，為了向元代四大畫家之一的黃公望致敬，作品除了利用原有再生材外，還要顧及典故議題。美術館的離散起伏彷若山巒堆疊，好似黃公望山水畫一般，俗稱人在畫中遊，在此則是人在大地建築裡遊走。

　　獲普立茲克獎的二〇一二年，王澍同時回到中國美術學院的建築藝術學院擔任院長，他的代表作——中國美術學院象山校區又再次被建築界放大檢視。校區裡各建築依然謹守其原則，也就是再生材的利用。此外，他還加入了地域性鄉土建築特質濃厚的當地傳統工法「夯土牆」，顆粒孔隙明顯，儼然是會呼吸的牆，由此可以看出王澍對在地文化特質的考量與尊重。

　　二〇一六年，他以杭州富陽富春江畔的農舍改造案再度闡述其對土地、文化、人性的專注，運用夯土牆、舊磚瓦牆、竹與木等質樸材料帶來的天然原始感，使得「鄉土建築」不再是偏鄉地區落後的象徵，它成為農民引以為傲的公共財。由此觀之，王澍不愧為建築界的「人道主義關懷者」。

1｜中國寧波歷史博物館。　2｜中國南京三合院。　3&4｜中國杭州美術學院象山校區。　5｜中國杭州富陽公望美術館。　6｜廢棄回收材的再利用。
7｜在地慣用的夯土牆。

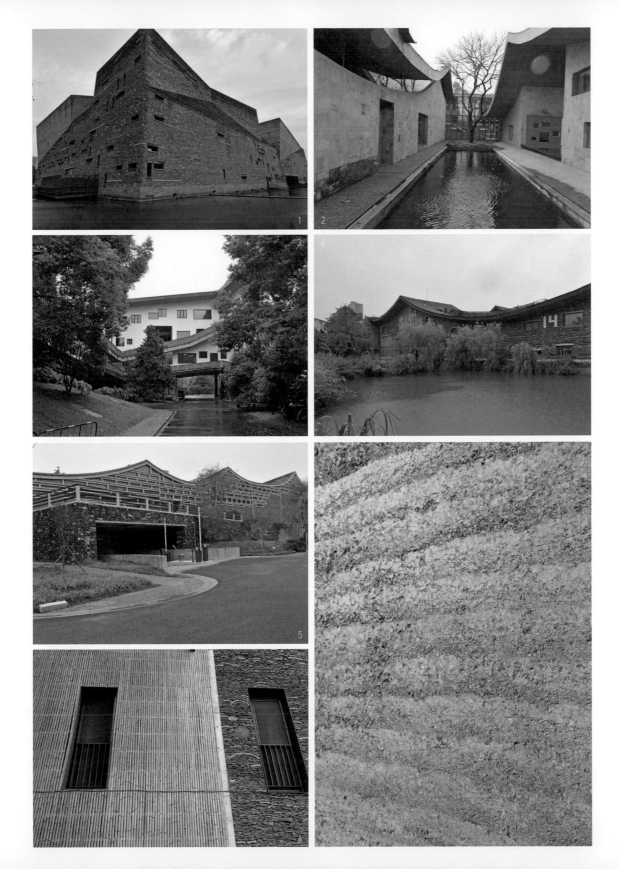

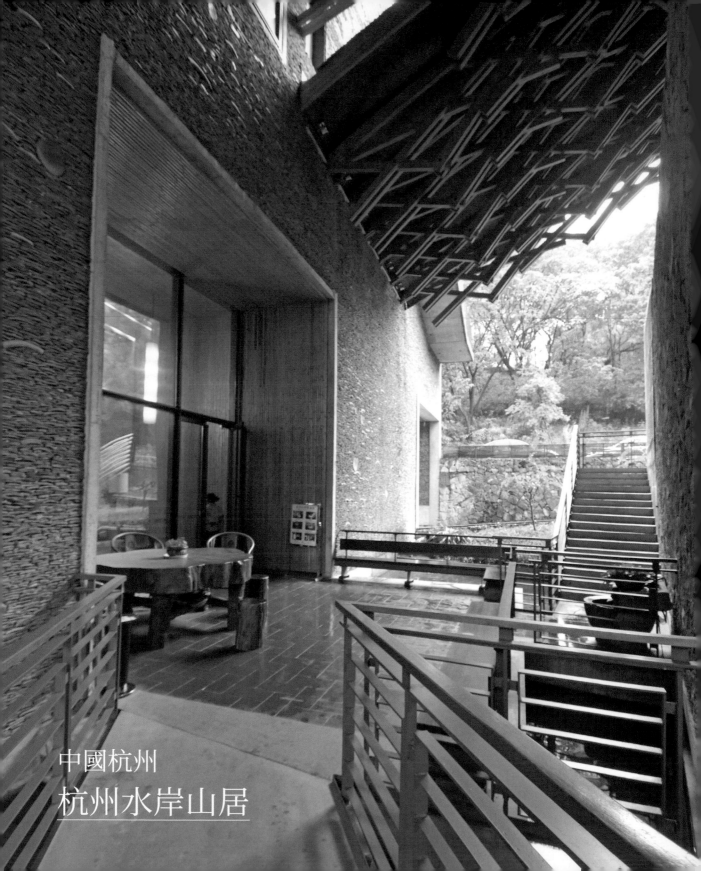

中國杭州
杭州水岸山居

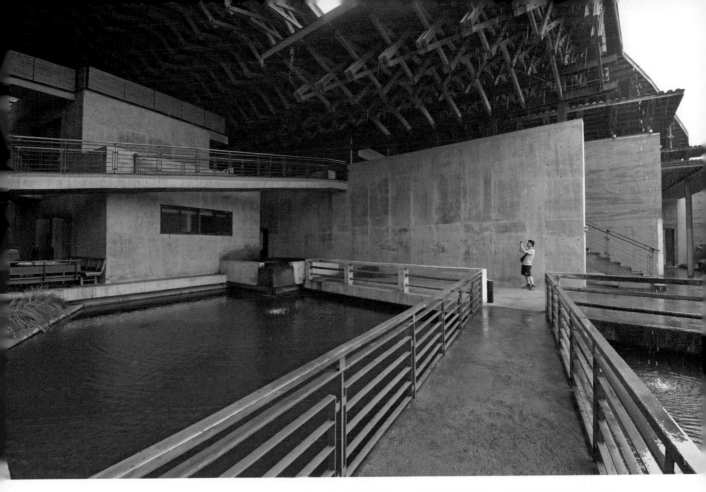

　　王澍於杭州中國美術學院象山校區整體規劃的質樸性格，出現了「地域性」現象的美學議題，深入且貼切的說法應是「鄉土建築主義」。美術學院校區裡，有著江澤民的題字：「人文山水、精神家園」，王澍則進而反映「自然重於建築」的理念。

　　出乎意料，中國美術學院象山校區現今成了觀光地區，整體規劃中竟有著度假休閒酒店的計畫，方便朝聖建築者多留點時間，深刻投入場所進行體驗。建築名為「水岸山居」，王澍為堅持他對鄉土建築主義的信仰，設計手法與中心思想不脫離環保和自然兩個要素。他利用當地原生材料以減少碳足跡，採用回收建材並致力於生態環保；大量運用竹、木等一次性纖維原始素材，並尋回當地傳統手作工法的「夯土牆」，因毛細孔洞而被稱為「會呼吸的牆」，顯得溫暖質樸，這重要的設計概念讓居所建築都回歸自然。我本以為夯土牆的表現可能趨向於台灣早期農村建築「土角厝」的鄉土感，不料這迷濛彩度的混凝土，憑藉澆置冷縫產生的孔隙狀態展現出缺陷美感，為少見的現象。

　　中國美術學院象山校區的建築都出自於王澍之手，其建築標記的印象是用材質樸，在簡約形式中求變化，非極簡之類。若仔細端詳，水岸山居的虛幻空間串聯相當令人著迷。旅館設計並非一布滿機能的巨大量體，而是依照不同功能分棟群組化，對外開放的品茗、咖啡區分布於右側，中間是會議室及對外餐廳，左側才是旅館前檯、室內餐廳、戶外休憩區和客房。這三個群組皆以一式具結構美學的巨大木構

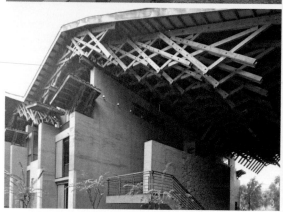

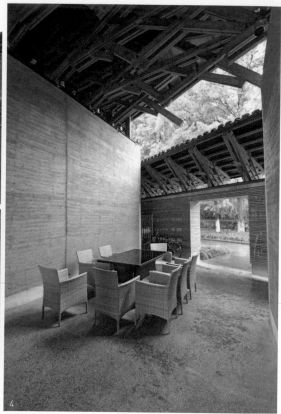

造屋頂覆蓋，在不同棟距的虛空間裡引入自然元素，或有天井中庭、或引進淺水，賦予原本陰暗角落的樓梯主要角色性格，露明斜置連接各樓層，有的甚至以斜坡道形式出現，一種流動性空間的特質便成型了。這些服務功能的道具全被抽出來，現身為亮眼元素，在曖昧不明、定義模糊的虛空間裡，人與人不期而遇，成為具有人性的迷人社交場域，這正是中介空間的最大價值。

　　室內部分基於一次性的設計原則，材料選擇與空間塑形同時並行思考，最後才置入必要的傢俱。水岸山居接待大廳裡，主結構與構造體以清水混凝土為基礎，進而演變成其他質感：竹編模板所印出的竹纖維編織效果表面、直接鑿毛的粗獷混凝土壁、舊廢棄物再利用的磚牆、舊瓦片堆砌的外牆和地域特色「夯土牆」，所有元素共築了背景的質地。室內飾以大量竹編牆及天花板，人文氣息顯著，脫去都市建築的華麗色彩。

　　關於客房設計的投宿體驗，若以頂級旅遊國際產業標準來相比較，就太不聰明了。建築與室內設計的態度仍然反映出地域性，所謂華麗裝飾、豪奢享受與現代科技進化文明，不會出現在王澍身上。客房室內空間延續建築所用之材，竹製天花板與夯土牆仍構成鄉土精神的起居氛圍，這裡並非度假酒店，故不見大落地景觀窗，僅僅反映傳統民居的通風採光而已。水岸山居單純提供食宿，旅人若帶著修士般的情懷，必然能感受這鄉土建築設計旅館的精髓。

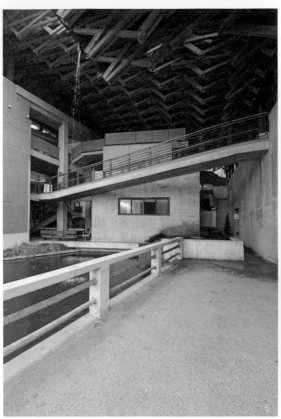
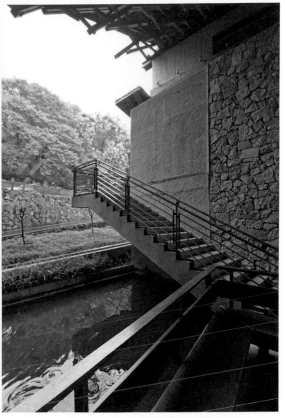

　　中國美術學院象山校區裡的所有建築（包含「水岸山居旅館」），其外在表現並不耀眼，但背負眾人期待的王澍依然低調謙遜地完成使命，打開了新眼界，風格並不強烈直接，但感受至深。雖然有人仍批評普立茲克獎大師的做工不夠細膩，室內設計處理不夠細緻，但王澍自稱「蓋房子」而非「建築」，表明其非主流的態度。依我之見，他其實在暗示自己是「出世建築師」，和一般「入世建築師」背道而馳。試想，現代主義啟蒙大師柯比意被封以「粗獷主義」的成品不也如此？王澍也屬粗獷主義，更多了對土地、文化、人性的投入關注，實實在在是人道主義的關懷者。

1｜木構大屋頂覆蓋聯繫群組建築。　　2｜臨水而建以橋通達。　　3｜結構美學下的虛空間。　　4｜半戶外咖啡館。　　5｜連接不同高程的斜坡道。　　6｜連接上下的開放式樓梯。　　7｜連接不同棟的水上廊道。　　8｜路徑過程天井中庭。　　9｜大屋頂下半戶外休憩區。　　10｜斜屋頂木架構支撐細節。　　11｜竹與舊磚瓦再利用外牆。　　12｜層層疊置的夯土牆。　　13｜竹編織模板清水混凝土牆。　　14｜大廳酒吧竹天花板與清水牆。　　15｜套房起居室竹天花板。　　16｜臥室竹天花板與夯土牆。

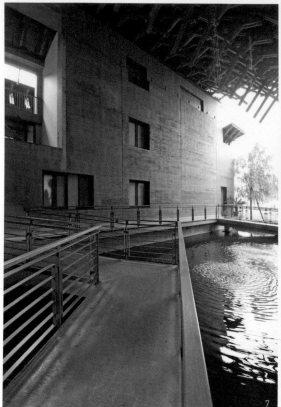

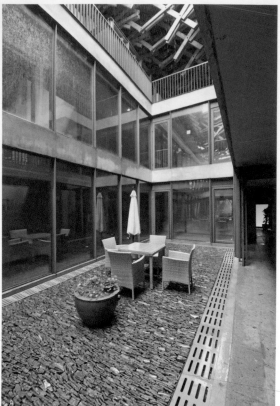

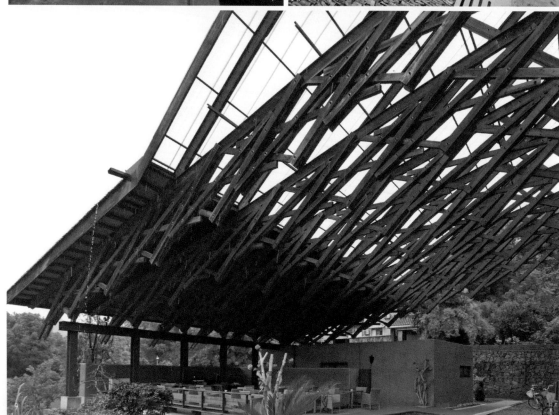

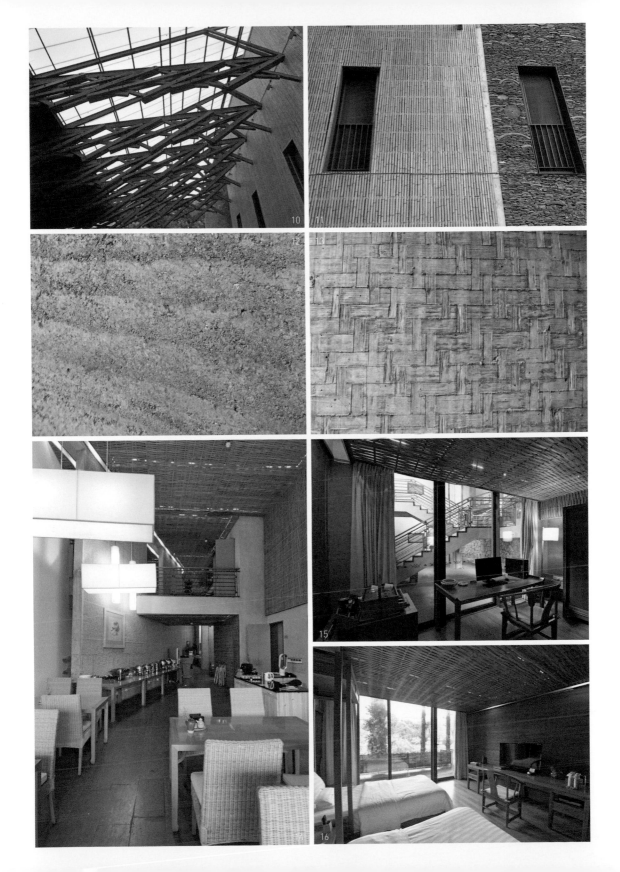

WOHA建築事務所

　　WOHA建築事務所是雙人組合，由華裔建築師黃文森（Wong Mun Summ）與澳大利亞建築師賀仕爾（Richard Hassell）共同經營，與SCDA建築事務所同樣奠基於新加坡，但比SCDA更資淺。不過，現在WOHA有超越SCDA的態勢。

　　最早以一九九四年的紐頓軒（Newton Suites）成名，其特色在於表現綠建築，一般綠建築所做的通常是設備系統功能，不太算是創意，但WOHA與眾不同的設計特意留設出高空綠植栽空間，此舉為顯著創作，簡而言之，即垂直複合式「空中花園」。這初發表的概念一路延續，至今仍是發燒現象，其他國際建築師進新加坡也加入響應這「新加坡現象」。

　　中期的WOHA處理的集合住宅開發案規模更大，眾多的分棟住宅高層量體，頂層以水平板相連，接續成綿延不絕的空中綠林步道。二〇〇七年的新加坡集合住宅案「Sky Villa Dawson」，三棟扁平六邊形平面的高樓住宅看似相連，事實上卻稍有脫離，相同的結構在三處樓層以水平板綠化再予以相連通，空間裡又以挑高十層樓的空中花園，作為容納量極高的社區居民交流場所。

　　WOHA的旅館類型作品中，二〇〇八年的新加坡樟宜機場皇冠度假酒店（Crowne Plaza Changi Airport），有著美麗金屬花飾的外衣；二〇〇九年的印尼峇里島烏魯瓦圖阿麗拉酒店（Alila Villas Uluwatu, Bali），這結合國際酒店品牌及國際度假勝地的作品使其能見度大為擴展，現代主義的設計風格取代了其他傳統鄉土主義的茅草屋頂別墅；二〇一〇年開幕的中國三亞半山半島洲際度假酒店坐擁廣大敷地，有著比峇里島烏魯瓦圖阿麗拉酒店更豐富性的創作空間，建築外表也具多樣的元素呈現。

　　讓WOHA更上一層樓的是二〇一三年的新加坡皮克林賓樂雅酒店（Parkroyal on Pickering Hotel），水平騰空的空中花園是其亮點，成為都市當中的沙漠綠洲。其近期作品——二〇一六年的新加坡市中心綠洲酒店（Oasia Hotel Downtown, Singapore）又再次變身，因應較方正地形將建築塑造為塔樓，高塔中含三處中間鏤空、四層樓高孔洞空間，公共設施則當然少不了綠化。從這兩個近期的綠能設計旅館個案可明顯做出比較，前者為板樓水平騰空的列柱型空中花園，後者則是塔樓垂直鏤空的孔洞型空中花園，兩者有相互爭輝之意。

　　新加坡有「城市花園」風貌的美稱，WOHA對空中花園建築的貢獻不少，其普世性的概念被落實後，反而成了獨創，世人皆跟隨仿效。

1｜新加坡集合住宅「紐頓軒」。　2｜新加坡集合住宅「Sky Villa Dawson」。　3｜新加坡商場「Iluma」。　4｜新加坡樟宜機場皇冠度假酒店。（照片提供：汪文嵐）　5｜中國三亞半山半島洲際度假酒店。　6｜印尼峇里島烏魯瓦圖阿麗拉酒店。　7｜新加坡皮克林賓樂雅酒店。

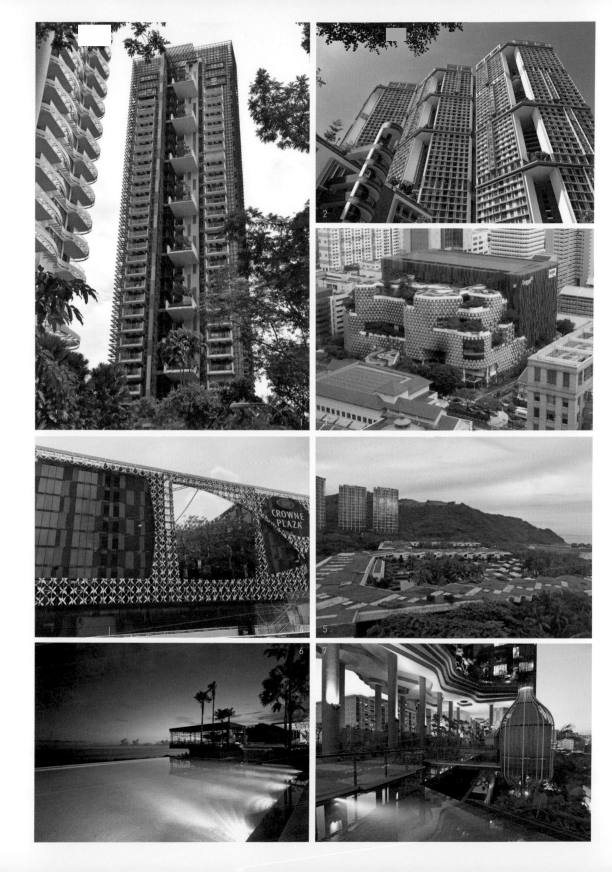

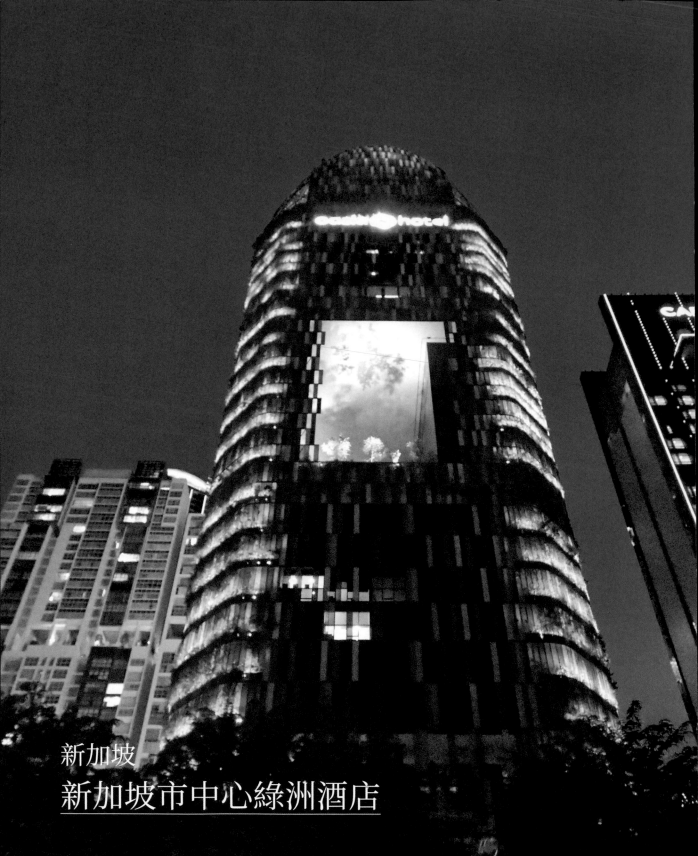

新加坡
新加坡市中心綠洲酒店

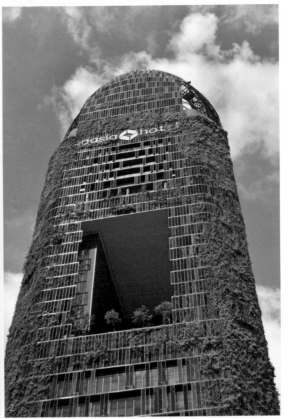

　　二〇一六年春天開幕的新加坡市中心綠洲酒店無疑是我至今觀察到最為生動的旅館建築，位於城市鬧區丹戎巴葛（Tanjong Pagar），從各個方向都可看見其身影，那毛茸茸的紅綠色高塔令人眼睛為之一亮。

　　這進化版的空中花園綠建築有兩個革命性的創舉：一是「攀爬植栽」，一般空中平台種大樹或灌木等植物是司空見慣、不足為奇的事，而這大樓使用的卻是攀藤，摩天樓外牆大多為玻璃帷幕，不可能做成綠覆被，但要有新創舉才能落實夢想，於是設計者在玻璃帷幕外加一皮層，做成「雙皮層」廠製鋼絲網，綠藤便找到落點，成就了當地人口中毛茸茸怪物的誕生。二是「階段式孔洞虛空間」，三個階段功能使用分區，各有鏤空四層樓的高大尺度孔洞虛空間，十二樓是供對外使用的會議場空中花園，開口位於東和北向；二十一樓是旅館前檯大廳，為對內使用的公共設施領域範圍，西和南向的雙面開口裡安置的是無邊際泳池；二十七樓屋頂層外牆有向上延伸的鋼網面板，亦有四層樓高圍塑成的天圓地方天台花園，於北與南側再各設較隱私的泳池。三個段落有著不同功能，由不同群組使用，段落中各自附屬的孔洞空間可供人休憩，是建築創意所在，也是使用者最為人所稱道之處。

　　區區二十七層樓高的旅館竟以高層摩天樓空中大廳方式規劃，一樓是可對外營業的餐廳與酒吧，十二樓亦是對外使用的會議、活動派對空間，二十一樓才是酒店前檯，充分表現出異於一般酒店之處。

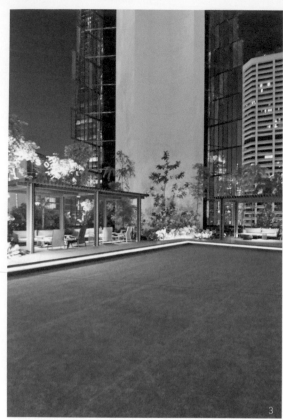

3 4

櫃檯就設在半戶外泳池的正前方，一進旅館的初印象就感覺不同了，本應是商務旅館的定位，卻加碼給予休閒氛圍。酒店貼切傳達熱帶地區綠能建築的策略，這空中大廳轉換層四壁空無，涼風任意吹拂，眼見所及就只剩皮層的綠藤，並在必要功能外留白之處設置水域，在高層頂蓋式遊走空間隨處皆能感受水的氛圍，具有軟化建築形象之效。這現象也更符合度假酒店的樣貌，陽光、空氣、水在此場域和旅人一起成為主角。

由於建築表現相當出色、有創意，室內設計一不小心就可能被忽略，但酒店的觀察重點並非裝飾美化的形而下手法，而在於室內營造出自然之效。首先，無牆之舉便是大膽嘗試，自然元素四處流竄，陽光透過格柵斜入、清風在大廳裡輕拂、雨天時可以聞到水的味道……以上皆是設局而非設計。必要的設計亦非同於一般：斜切板塊紅銅製前檯、高低起伏不定的皮板與石板面取代了俗凡的沙發茶几、電梯廳牆壁的大面紅銅、天台泳池旁半戶外衛生空間採用無隔牆以緊臨綠意……，擁有三百一十四間客房的規模不算小，卻仍能以設計旅館角度看待設計，算是膽識過人，成果不落俗套。

客房分類僅有標準客房及套房兩種，標準客房設計的主要亮點在於臥房與衛浴空間的中介處理，九十度相互垂直的面板式拉門開啟後，浴缸便在角落露出了身影。在建築團隊WOHA的掌握之下，設計質感度極高的紅銅再度現身，用於房門及床頭燈，其他部分則延續了團隊向來的溫暖風格，以大量無亮

漆的自然面淺色木作為基底,傳達的是休閒而非時尚。由於建築表現太過亮眼,室內設計欲發掘的畫面好像還是不免跟建築空間相關,我推薦入住必要指定二二一○號標準客房,因其窗景正好在二十一樓泳池上方,視野可穿越至城市遠景,夜裡池畔燈光迷濛,這房間彷彿位於整座建築的心臟位置。

新加坡市中心綠洲酒店在網路票選被評為是新加坡性價比最高的旅館,依我經驗可更具體說明:一為地段方便,二為房價不高,三為服務中上,四為設計感強,五為度假氛圍。在這些優點之中,建築兼室內設計團隊WOHA的貢獻幾乎占了一半,這和一般國際五星級酒店或安縵現象不同,有趣多了!

建築體與孔洞在白天陽光投射下的虛實明暗對比明顯,而於夜晚燈光刻意突顯時,綠色的攀藤和紅色金屬顯露光彩和高顏色飽和度,於是夜晚的旅館像閃耀巨星那般登場,身邊其他大師的作品,包括SOM的國浩大廈(Guoco Tower)都相形失色了。

1|綠毛茸茸形異形建築。 2|孔洞建築虛空間再綠化。 3|十二樓孔洞空間裡的大草坪。 4|二十一樓孔洞內泳池。 5|二十七樓天台泳池。 6|鋼構造圍出天圓和地方。 7|夜晚燈光下飽和色彩。 8|裙樓綠化與燈光之效。 9|店鋪綠化與燈光之效。 10|有設計感的等候空間。 11|留設水域的休憩區。 12|紅銅壁電梯廳。 13|自然風格的大廳廊道。 14|半戶外的洗手間。 15|超級頂蓋下的泳池。 16|池畔邊休憩區。 17|客房床鋪以木雕屏圍塑。 18|拉開門扇後浴缸現身。 19|身處二二一○號房,從孔洞內正中心俯看泳池。

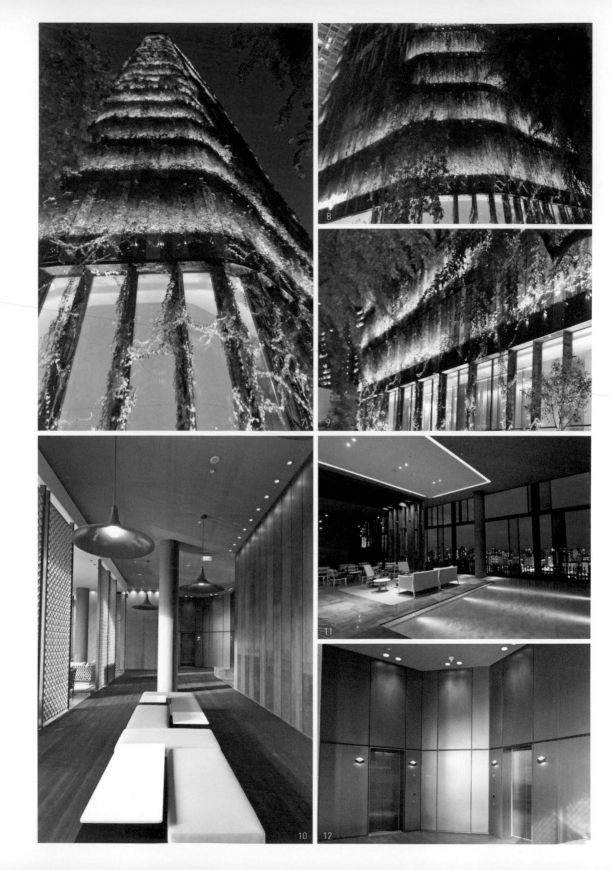

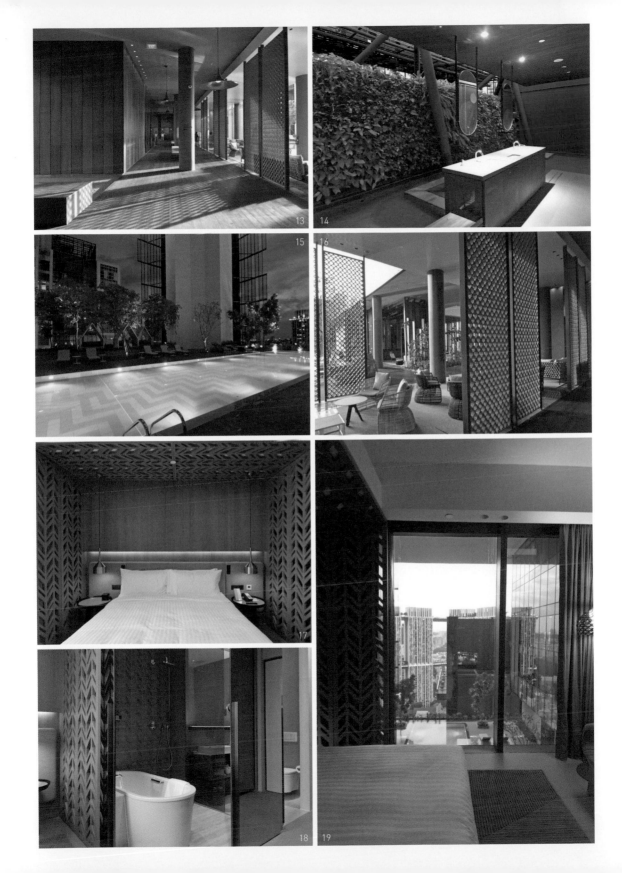

Zaha Hadid
札哈‧哈蒂

　　二〇〇四年普立茲克獎得主、英國建築師札哈‧哈蒂一九五〇年生於伊拉克，她是普立茲克獎自一九七九年設立以來出現的第一位女性得主。一九八三年，她參與香港「峰」俱樂部（The Peak Club）競圖並獲得首獎，其設計宣示了解構主義爆炸年代的起始，那些如碎片般的建築圖像好似抽象畫，雖然設計沒有實行，但宣言式的表態本身已達成目的。原以為要將解構主義付諸實現太過困難，但一九八九年瑞士巴塞爾維特拉園區的「消防站」顯然做到了，札哈‧哈蒂在這個時期強調以破碎量體相互歪斜交織形成各向軸線，並且大量使用冷酷的材料表態其異於同類的傾向，此案也開啟了一股札哈‧哈蒂風潮。

　　此後，階段流線、極具張力的抽象建築成為其個人標記。二〇一〇年，中國廣州大劇院一案讓大師作品終於落腳於中國，此案號稱是中國第一次遭遇最高的施工難度，大作完竣後又再次引發一連串無法停歇的札哈‧哈蒂現象。二〇一二年的北京望京SOHO革新了傳統大型商場形式，讓曲線變成曲面，購物行為與異貌空間的組合有著獨特的氣氛，後續的二〇一四年上海凌空SOHO亦然。二〇一六年，札哈‧哈蒂繼續在南京發揮其標幟式精神，雙塔建築「南京青奧中心」成為南京新區都市美學的新地標。她的作品遍布世界各大城市，成為都市標幟建築：韓國首爾東大門設計廣場（Dongdaemun Design Plaza，簡稱DDP）、奧地利維也納經濟大學圖書館（Vienna University of Economics and Business）、阿拉伯杜拜「Me Hotel」、西班牙薩拉戈薩博覽會的橋廊（Zaragoza Bridge Pavilion）、義大利羅馬國立二十一世紀當代美術館（the National Museum of the XXI Century Arts in Rome，簡稱MAXXI）等。

　　令人較好奇的是，如此歪斜不正常的空間，如果運用於限制度較高的集合住宅是否可行？也許可從二〇一四年的義大利米蘭城市再生開發區設計集合住宅「City Life」看出端倪，我發現此案中每棟如同雕塑般的量體，事實上已透露出她對制式化懶人設計的厭惡，解構主義與集合住宅設計史交會的這一大事件該被記錄下來。另外的集合住宅作品，奧地利維也納斯匹特勞高架橋集合住宅（Spittelau Viaducts Housing Project）和新加坡麗敦豪邸（D'Leedon Singapore）的美感比例略差一截。

　　札哈‧哈蒂終於來到台灣了，懸宕已久的淡江大橋國際競圖中，她以關注環保生態的精神態度設計出全面性施工計畫，並於群倫中脫穎而出。這次沒看到她標幟性的形式美學，淡江大橋的設計平凡中見偉大。札哈‧哈蒂的傳人不少，也都做著類似的設計，但札哈‧哈蒂只有一個，是她獨創了札哈‧哈蒂風格，其他人都只是追隨者，驚豔不再。

1｜瑞士維特拉園區消防站。　　2｜義大利米蘭新城集合住宅。　　3｜奧地利維也納經濟大學圖書館。　　4｜韓國首爾東大門設計廣場。　　5｜中國廣州大劇院。　　6｜中國上海凌空SOHO。　　7｜中國南京青奧中心。

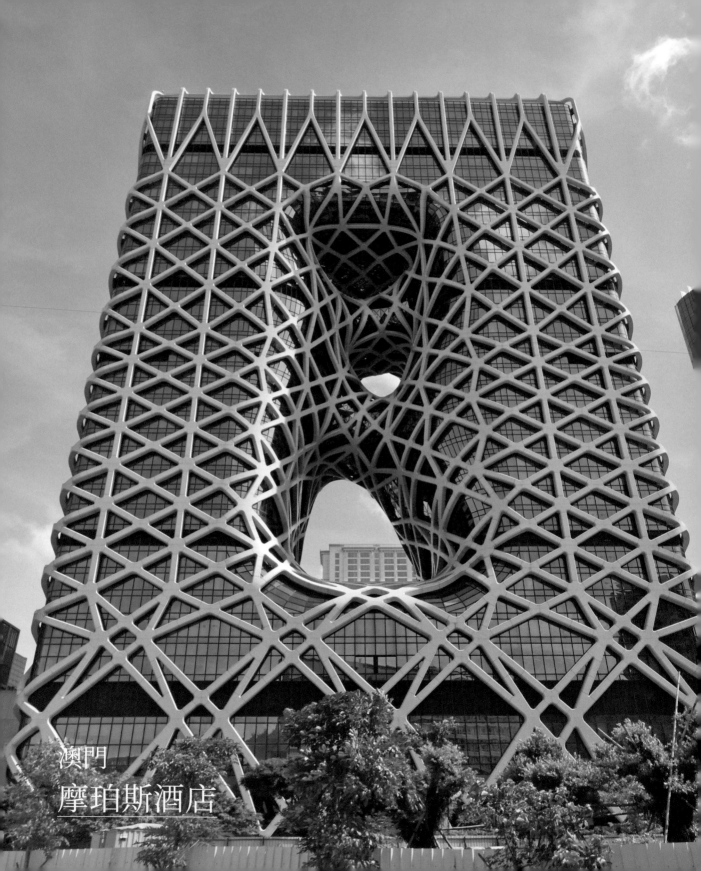

澳門
摩珀斯酒店

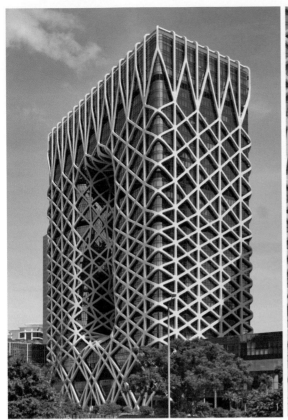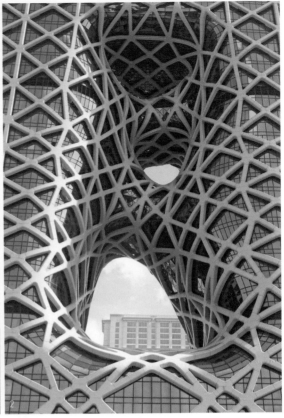

　　期盼已久，由已故建築大師札哈·哈蒂所設計的澳門摩珀斯酒店（Morpheus Hotel）終於在二〇一八年開幕了。取名「摩珀斯」（Morpheus），為希臘神話中「夢之神」之名，預告了大師幻夢般的建築即將誕生。在這享樂主義盛行的年代，旅行投宿的酒店選擇改變了，何妨直接針對設計有感的酒店進行儀式般地朝聖，大開眼界、好好享用一番。

　　建築物組成是兩棟左右分置的三十九樓主量體，頂樓三層相互連結，基層大廳挑高十層樓，並在二十一樓餐廳及三十樓行政酒廊以高空空橋斜向樣貌再連結成較大空間。如此設計形成了三個鏤空的不規則圓孔洞，成為視覺上的焦點。「門」形建築看似簡單，但有了三維曲面的置入後，就變得不同了。明顯可見的斜向交織外骨骼忽而弧向彎折，變形外骨骼內的三角形玻璃片如同細胞，既有平板樣式、也有彎折構成曲面，為解構主義主要構造的方式，更是高難度技術的建築工程。建築外表看來自由又端莊，呈現出與以往較為不同的札哈·哈蒂作品面貌。

　　挑高十層樓的入口大廳偌大無比，前後兩側三角形透空金屬折板反覆組合成不規則十層高牆，前檯空間的櫃台和後方白色大理石背牆亦是相同作法，異樣的面貌呼應了外觀的特色。前檯的對側，亦以鋼件先連結成三角形單元，再組合成一個變形透空小屋，這「屋中屋」是「艾爾曼尚廊」（Pierre Hermé Lounge），原是「甜品界的畢卡索」法國甜點大師艾爾曼締造嶄新滋味之場所。三樓是名聞國際的三大

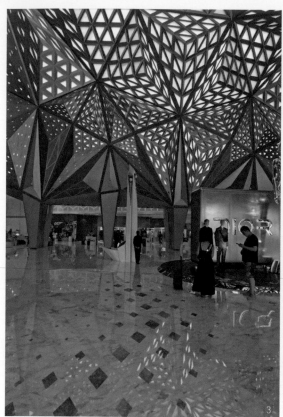
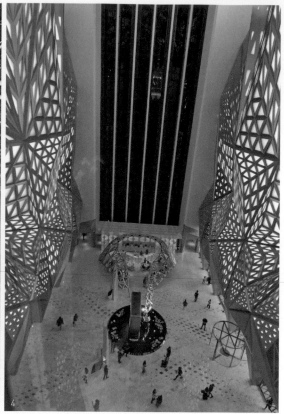

廚師之一——法國主廚亞朗‧杜卡斯（Alain Ducasse）所主理的兩間餐廳，這三大名廚稱號指的是全世界獲得最多米其林星星的前三名主廚。酒店內的杜卡斯餐廳供應經典法國料理，內部陳設時尚感十足，以水晶圓管圍塑區隔用餐空間，強力燈光下是一片銀白色世界，和一般傳統米其林法式餐廳風格不同。另一間餐廳「風雅廚」則提供杜卡斯三十餘年來，旅行南半球和亞洲各地所融合出的異國創意料理。二十一樓創意料理餐廳「天頤」，以中國地方菜系遇上日本「Omakase」（無菜單料理）文化為題，提供主廚發想出的新式料理。這二十一樓餐廳是兩棟大樓連接之處，景觀面和場域空間更加充足。為求頂級服務，座位和座位間有相當距離，保有安靜隱私感，設計靈感來自龍身上的鱗片，以黃銅片組成弧形半月狀的屏座，圍塑出一區一區的用餐空間。二十三樓的「賞藝23」是當代藝術展場，展出美國當代藝術家KAWS創作的大型雕塑《好意》（*Good Intentions*）。在高空中望向一覽無遺的澳門氹仔區，所見即是眾高層賭場酒店形成的天際線。挑高的玻璃側窗和天窗讓這藝術中心與眾不同，這些玻璃碎片因彎曲牆面而形成不同角度，當光線進入室內，即展現謎樣的風采。四十樓是離地一百三十公尺的大樓天台，中央設置了戶外恆溫泳池，四周是外骨骼顯露斜撐結構，玻璃後方是九棟空中別墅，其中三棟配有私人泳池，為大樓的標準客房之外創造了度假村般的場所。

　　進入客房區前可搭乘左右側共十二部透明電梯，這些房客在電梯裡可以依次看到整棟建築的變化：

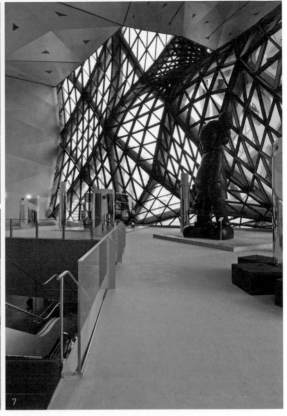

十樓挑高的金色浮雕牆、二十三樓藝術廣場、三十樓行政酒廊的派對活動，其他則是時而開放、時而封閉的外部採景，一路風光無限。

　　客房的設計為對建築師致敬，平面除了外輪廓長方形固定不變之外，其餘內部的格局配置與傢俱擺設都非正交性，斜向或曲線彎折是主要策略，而牆面或傢俱背板也高低起伏不一，絕對反垂直水平。當然，這都是視覺上的裝飾，若和技術困難的建築結構相比，天差地別。衛浴空間是房內較有創意的部分，斜平面的開口將洗檯面對臥室，而後方是更衣室，於是洗檯就變成了中島式檯面。靠牆邊是封閉式乾溼分離的淋浴間和洗手間，另外還有「故意」以不規則形狀呈現的浴缸。

　　這次從香港乘船進入澳門，從海上望向陸地，澳門眾多賭場酒店遍地林立，但最吸睛的還是札哈·哈蒂的作品。摩珀斯酒店形同城市雕塑，而巨型雕塑就成了地標。

1｜結構外骨骼顯露的異面貌。　2｜空中鏤空三個圓洞。　3｜前廳空間樹狀的柱與天花板。　4｜挑高十樓的大廳浮雕牆。　5｜前檯的櫃與壁折板面貌。　6｜三角骨架構成的屋中屋「艾爾曼尚廊」。　7｜雕塑展場「賞藝23」。　8｜杜卡斯餐廳的水晶圓管燈飾。　9｜天頤餐廳仿龍鱗形式的黃銅座位。　10｜流線形的島檯。　11｜較有距離感的寬敞隱私空間。　12｜四十樓戶外泳池。　13｜三十樓行政酒廊上方有外部圓管橫越。　14｜標準客房。　15｜傢俱和壁飾呈流線風。　16｜內部斜切而出的衛浴空間。　17｜中島式洗檯。

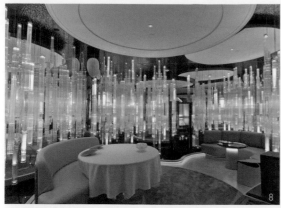
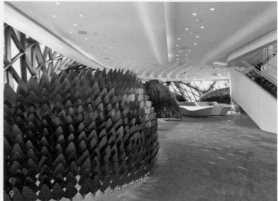
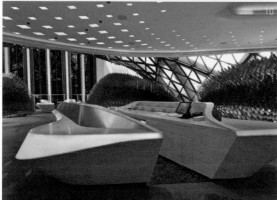
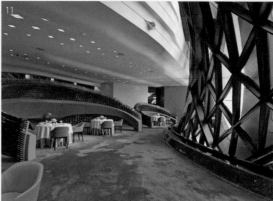
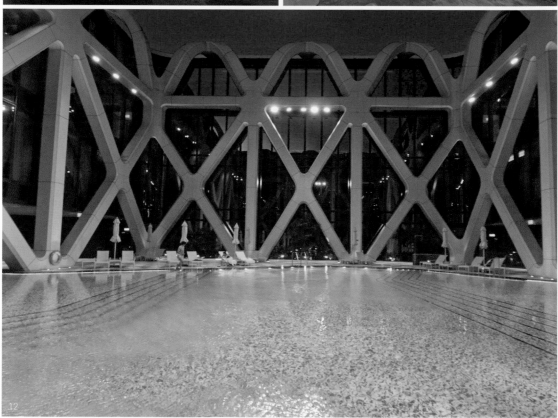

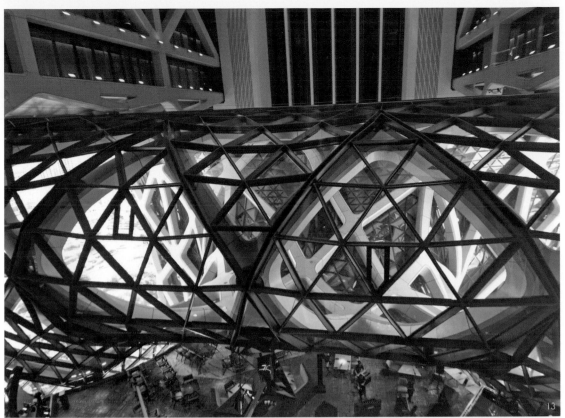

13

14

15

16

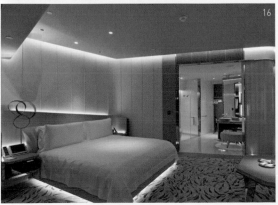

17

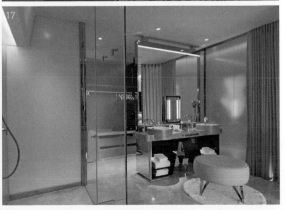

HELLO DESIGN 062

造訪國際建築大師創意旅宿

看見以「人」為核心的空間設計

作　　者：黃宏輝
主　　編：湯宗勳
特約編輯：石璦寧
美術設計：陳恩安
照片提供：黃宏輝

董事長：趙政岷／出版者：時報文化出版企業股份有限公司／108019台北市和平西路三段240號1-7樓／發行專線：02-2306-6842／讀者服務專線：0800-231-705；02-2304-7103／讀者服務傳真：02-2304-6858／郵撥：1934-4724 時報文化出版公司／信箱：10899臺北華江橋郵局第99信箱／時報悅讀網：www.readingtimes.com.tw／電子郵箱：new@readingtimes.com.tw／法律顧問：理律法律事務所／陳長文律師、李念祖律師／印刷：和楹印刷有限公司／一版一刷：2022年2月18日／定價：新台幣680元

造訪國際建築大師創意旅宿：看見以「人」為核心的空間設計／黃宏輝 著；一一版.--臺北市：時報文化出版企業股份有限公司，2022.2；336面；19×23×1.9公分.--（Hello Design；62）│ISBN 978-957-13-9933-1（平裝）│1.CST：旅館 2. CST：建築藝術 3. CST：建築美術設計│926.8│111000011

ISBN：978-957-13-9933-1
Printed in Taiwan

時報文化出版公司成立於一九七五年，並於一九九九年股票上櫃公開發行，
於二○○八年脫離中時集團非屬旺中，以「尊重智慧與創意的文化事業」為信念。